일중 김충현의 삶과 서예

| 김충현 탄신 100주년 기념 |

일중 김충현의 삶과 서예

김통년·쑤다오위·정복동·김수천·문희순·이종호·배옥영·정현숙

한울
아카데미

차 례

인 사 말

일중 선생의 삶과 예술을 살펴볼 수 있는 책은 현재까지 일중 선생 생전에 엮은 서집 세 권과 일중 선생의 수필집 『예藝에 살다』가 전부였다. 『예에 살다』는 일중 선생 사후에 일중 선생과 인연이 있는 분들의 글을 더해 기념사업회에서 재발간하기도 했다. 하지만 일중 선생의 삶만을 다룬 『예에 살다』와 일중 선생의 예술만을 다룬 서집은 일중 선생의 행적과 예술을 한데 아우르기에 부족함이 있었다.

마침 2021년은 일중 선생께서 태어나신 지 100년 되는 해이다. 탄신 100주년을 맞이하여 김수천 교수가 각 분야별로 전문가들을 모시고 선생의 삶과 예술 각 부문의 논평을 묶어 한 권의 책을 발간했다. 이로써 선생의 모든 면을 한눈에 이해할 수 있는 중요한 자료가 만들어졌으니 큰 보람을 느낀다.

이 책이 앞으로 후학들은 물론 일중 선생에게 관심 있는 분들께도 많은 보탬이 되기를 바란다. 끝으로 김수천 교수님을 비롯하여 이 책에 필자로 참여해 주신 분들과 이 책을 펴내는 데 수고해 주신 분들께 깊이 감사드린다.

일중선생기념사업회 이사장

김재년

기획의 글

/

김수천

　3년 동안의 긴 여정이었다. 이번에 발행된『일중 김충현의 삶과 서예』는 근현대 서예를 대표하는 일중 김충현의 탄신 100주년을 기념하는 글이다. 이 책은 서예학, 국문학, 한문학, 가학에 이르기까지 다양한 연구자들이 힘을 모아 만든 것이다. 그동안 김충현에 대한 연구는 주로 서예작품을 중심으로 이루어져 왔다. 이 책은 작품을 포함하여 그의 서예가 탄생하기까지의 인연들을 하나로 묶어 집안의 역사, 가학, 5형제의 서예에 이르기까지 다각적으로 조명하는 것을 목적으로 시작되었다.

　14대조 청음 김상헌으로부터 시작하여 12대조 김수증과 김수항, 그리고 육창六昌으로 이어지는 그의 조상은 조선조를 대표하는 문인이자 문화예술의 표상이었다. 거기에 일제강점기 증조부 김석진과 조부 김영한이 물려준 항일정신은 김충현의 삶과 예술을 이해하는 중요한 배경이라 하겠으며, 그가 탄생하고 자라난 창녕위궁과 관련한 이야기는 김충현 서예의 심층적인 측면을 이해하게 해주는 중요한 자료이다. 국문학자 위당 정인보는 김충현에게 종요鍾繇와 왕희지王羲之보다 조상의 정신을 본받으라고 당부할 정도로 그의 조상은 후손들에게 값진 정신적 유산을 물려주었다.

　이 책에 참여한 여덟 명의 필진은 김충현 서예를 폭넓게 조망하기 위해 답사와 채

록을 통해 자료를 수집했다. 2018년 7월 백악미술관에서 필진의 첫 만남이 시작되어 수차례에 걸쳐 답사를 다녔다. 김충현이 태어나고 자란 오현의 창녕위궁^{현 북서울꿈} ^{의숲}을 견학했다. 그곳은 김충현의 유아기와 청소년기의 행적을 살필 수 있는 뜻깊은 곳이다. 오현의 유래에 대해서는 그곳에서 김충현과 함께 살았던 조카 김통년의 해설로 생동감 있는 이야기를 들을 수 있었다.

이어서 살아생전에 마지막 여생을 보냈던 평창동 댁을 방문했다. 가옥의 설계에서부터 정원 조경과 석물에 이르기까지 모든 곳에 선생의 손길이 닿아 있어 김충현의 공간에 대한 안목과 교양을 느끼기에 충분했다. 그 후에는 집안에서 운영하는 창문여고를 방문하여 선대로부터 내려오는 고서, 간찰, 탁본, 금석문 등 각종 문헌과 서예 자료를 관람하였다. 김충현은 창문여중고 건립에 앞장섰고 이사장을 역임했다. 이어서 용인에 있는 선영을 답사했다. 용인 선영에는 중국의 비림을 연상케 할 정도로 비석이 많았다. 비석에 새겨진 금석문은 한국 서예를 대표하는 집안답게 전서, 예서, 해서, 행서, 궁체, 고체 등 다양한 서풍으로 쓰여 있었다. 오현의 창녕위궁, 창문여고, 평창동 댁, 용인의 선영 답사는 필진의 연구를 더욱 흥미롭게 이끌었다.

이 책에 실린 순서에 따라 여덟 명의 글의 내용을 간단하게 소개한다.

첫 번째 논고 「우리 집안의 내력과 일중 중부와 함께 지내던 오현」은 김충현의 조카 김통년의 글이다. 김충현은 김통년의 작은아버지이다. 당시 특수한 사정으로 오현에는 4대가 모여 대가족을 이루며 살았다. 따라서 이 글은 김통년의 이야기이자 이 책의 주인공인 김충현에 대한 이야기이다. 오현은 서울특별시 강북구 번동 93번지로, 당시에는 이곳을 오현이라 불렀는데, 현재는 '북서울꿈의숲'이 되었다. 이 글에서는 김충현의 집안이 오현에서 살게 된 유래와 청음 김상헌에서부터 김석진과 김영한으로 이어져 내려오는 선조들의 충절의식, 그리고 임당 정유길에서부터 김충현에 이르는 서맥과 가학 등을 두루 살펴 명필 김충현의 탄생 배경을 드러내고자 했다.

두 번째 논고 「김충현 한문서예의 시기별 변천사」는 중국 허베이성 지질대학의 쑤다오위蘇道玉의 글이다. 이 논고는 원광대학교 서예과 박사학위 논문을 요약한 글이다. 김충현의 한문서예는 축적기蓄積期, 1921~1944, 탐색기探索期, 1945~1959, 태변기蛻變期, 1960~1982, 소요기逍遙期, 1983~2006의 4단계 변천 과정을 거치면서 점차적으로 성숙하고 노련해졌으며, 마침내 그는 20세기 한국 서단의 거목이 되었다. 김충현의 한문서예는 4단계의 시기를 거치면서 어떤 서체를 막론하고 창작의 세계로 들어가면 하나로 동화되었다. 늘 새로운 길을 추구한 그는 항상 서로 다른 형식을 자연스럽게 융합하여 새로운 조형체계를 성취했다. 비첩을 결합하여 정통에서 길을 찾고자 했으며, 원융의 담박한 서예 세계로 들어섰다. 그리고 마침내 여러 서체와 서풍을 하나로 융합하여 새로운 조형을 탄생시켰다. 쑤다오위는 각 단계별 대표작을 중심으로 일중 한문서예의 특징을 살피고 일중의 한문서예가 한국 서예사에서 지닌 의의를 찾아보고자 했다.

세 번째 논고 「조선 500년의 꽃, 일중의 한글서예로 피어나다」는 성균관대 정복동의 글이다. 김충현은 실용성·다양성·표현성에서 상황에 맞는 시중성時中性을 기본 이념으로 삼았고, 창작에서 이를 가장 중시했다. 그는 각종 한자와 한글서체의 어울림, 고체와 궁체의 어울림, 정자와 흘림의 어울림의 조형체계를 연구하여 어느 쪽으로도 기울어지지 않는 균형 잡힌 중화中和의 예술세계를 드러내고자 했다. 김충현의 가장 큰 업적은 훈민정음 창제원리를 근간으로 고체를 창안하여 조선 500년의 한글서예사를 정립한 것이다. 즉, 궁체와 고체의 필법과 창작에 대한 지침을 『우리 글씨 쓰는 법』에 담아 한글서예문화를 발전시켰다. 그가 남긴 수많은 금석문과 서예작품 및 서예교본은 오늘날 서예인들의 표준 지침서가 되고 있으며, 제자들에 의해 대를 이어 계승되고 있다.

네 번째 논고 「일중의 국전작품, 국한문 병진으로 창신의 서예를 열다」는 원광대 김수천의 글이다. 김충현 서예의 가장 큰 특징은 한문과 한글서예를 균형 있게 연구

했다는 점이다. 김충현은 12세 때 안진경체와 궁체를 익혔으며, 1938년 18세의 나이로 동아일보에서 주최한 제7회 전조선남녀학생작품전람회에서 한문해서와 궁체를 함께 출품하여 세상에 이름을 알렸다. 이러한 국한문서예의 통합적인 연구는 1949년부터 1980년까지 출품된 30년간의 국전작품에서도 그대로 이어지고 있었다. 이에 김수천은 김충현이 늘 주장했던 국한문 병진이 국전작품에서 어떻게 적용되었으며, 국한문 병진이 김충현의 작품 창작에 어떤 영향을 미쳤는지, 그리고 국한문 병진의 통합적 서예연구가 현시대의 서예에 주는 가치와 의미는 무엇인지 고찰했다.

다섯 번째 논고 「일중서예의 선문, 균형과 조화의 응축」은 충남대 문희순의 글이다. 이 글은 김충현 유묵에 나타난 선문選文 내용을 유형 분류하고, 그 특징을 살펴본 것이다. 김충현의 유묵을 보면 문자는 한글과 한문을 썼고, 작품의 내용은 우리나라 작가와 중국 작가의 작품을 썼다. 한글은 백제노래, 고려가요, 용비어천가, 고시조, 경기체가, 가사, 두시언해 등의 작품을, 한문은 한시작품을 즐겨 썼다. 김충현은 붓끝을 통하여 선인들의 고양된 정신세계를 표현해 내고자 하였다. 선문을 통해 드러난 김충현의 의식세계의 특징은 첫째, 균형과 조화로움의 추구이다. 김충현은 한글과 한문을 조화롭게 안배했으며, 우리나라 작가와 중국 작가를 고루 선정함으로써 예술성을 모색했다. 둘째, '청유연하清遊煙霞'이다. 문희순은 김충현의 의식세계를 '자연에의 심취'로 파악하는 한편, 산수를 청유하는 김충현의 평생의 연하벽이 작품 구상에도 그대로 반영되었다고 분석했다.

여섯 번째 논고 「안동김문의 문예의식과 김충현」은 안동대 한문학과 이종호의 글이다. 대가의 탄생은 언제나 예사롭지 않다. 그중에서도 가풍은 예술 환경을 구성하는 주요한 요소 가운데 하나이다. 김충현은 도학, 문장, 절의, 서법으로 요약되는 문정공파 장동김씨의 문화적 유전자를 온전히 체현하려 노력한 인물이었다. 이종호는 문헌자료를 통해 장동김씨 가학의 단초를 연 인물 중의 한 사람인 청음 김상헌에서부터 시작하여 김상헌의 손자 곡운 김수중, 장동김씨의 문화예술을 최고의 경지로

끌어올린 육창六昌, 그리고 일제강점기가 시작되는 암흑의 시기에 김충현의 증조부와 조부가 실천했던 절의와 가학에 대해 이야기하면서 조상들이 이루어놓은 문화의 토대가 김충현의 서예와 어떻게 연결되고 있는지를 고찰했다.

일곱 번째 논고 「문현·충현·창현·응현·정현 5형제의 서예, 20세기 문인서예를 꽃피우다」는 현암인문학연구소 배옥영의 글이다. 김충현은 5형제 중 둘째이다. 김충현의 형제들은 모두 서예에 능했다. 그러나 한국 서단에는 김충현과 김응현만 알려져 있을 뿐, 나머지 형제에 대해서는 모르는 사람이 많다. 맏형 김문현은 해방 이전 조선서화협회전에 입선할 정도로 서예를 잘했다. 셋째인 김창현은 한학자로 높은 명성을 얻었지만 서예에서도 일가를 이룬 인물로 알려져 있다. 다섯째인 김정현 또한 어머님 회갑 때 5형제와 함께 글을 짓고 서예작품을 써서 헌정할 정도로 서예에 능했다. 이들 5형제가 한학과 서예에 모두 뛰어날 수 있었던 배경에는 개인적인 재능과 노력 외에도 선조들로부터 이어져 내려온 비결이 자리하고 있었다. 이에 이 글에서는 5형제의 서예를 소개함으로써 가문에 흐르는 문인정신과 서예정신을 고찰하였다.

여덟 번째 논고 「김충현 금석문과 현판의 문화사적 위상」은 원광대 서예문화연구소 정현숙의 글이다. 정현숙은 김충현의 서거 9주기를 맞아 2015년 일중선생기념사업회가 주최한 '현판전'을 기획했다. 생생한 자료집을 만들기 위해 전시 전 김충현의 현판이 있는 곳을 답사했으며, 전시 후에도 미처 가보지 못한 곳들을 주유하듯 찾아다녔다. 이런 과정에서 그가 교류했던 사람들이나 그 후손들로부터 김충현과의 인연에 대한 흥미로운 이야기를 들으면서 당시 문화예술계에서의 김충현의 위상을 실감했다. 이러한 현장답사를 통해 역사적 의미가 있는 현판 소재지에는 반드시 그가 쓴 금석문도 함께 있다는 사실을 발견했다. 이 글에서는 김충현이 금석문과 현판을 남긴 곳을 중심으로 그곳에 얽힌 이야기를 들추어내고 글씨의 흐름과 특징을 살피고자 했다. 이 글을 통해 사적지와 사찰 등에 세워진 금석문 현판의 문화사적 의미

와 한국 현대 서예사에서 김충현이 차지하고 있는 위상을 확인할 수 있을 것이다.

원고가 마감될 무렵, 코로나19로 인해 마스크를 쓰고 편집회의를 해야만 했다. 위험을 무릅쓰고 한 달에 한 번씩 4회에 걸쳐 원고를 윤독하고 윤문했다. 필진은 일중 선생 탄신 100주년을 기념하는 단행본 출간을 위해 한결같은 마음으로 끝까지 임해 주었다. 그러한 노력의 결실로 『일중 김충현의 삶과 서예』가 출간되었다. 이 책이 한국 서예의 발전에 조금이라도 보탬이 되기를 기대한다. 끝으로 이 책이 세상에 나올 수 있도록 도와주신 김재년 이사장과 일중선생기념사업회에 깊이 감사드린다.

우리 집안의 내력과
일중 중부와 함께 지내던 오현

김통년

일중 김충현께서는 나의 중부仲父, 둘째아버지이시다. 서울특별시 강북구 번동 93번지 일대인 오현梧峴은 현재의 '북서울꿈의숲'이다. 우리 가솔은 특별한 사정으로 그곳에서 4대가 모여 대가족을 이루며 살았다. 따라서 이 글은 이 책의 주인공인 일중 중부와 나에 대한 이야기이다. 나는 이 글에서 일중 중부와 함께 지낸 고향 오현, 우리 집 선조 분들의 충절의식, 집안의 서맥과 가학 등을 두루 살펴 명필 일중 중부의 탄생 배경을 드러내고자 한다.

1. 오현의 유래와 상징성

우리 집은 우리나라의 대성인 안동김씨시조 고려태사 김선평金宣平로, 나의 20대조 한성부판관을 지내신 김계권金係權께서 안동에서 서울로 올라오셔서 벼슬을 하신 때가 1440년경이며, 처음에 자리를 잡으신 곳이 지금의 서울 종로구 청운동 근방의 청풍계淸楓溪이다. 이분의 손자이면서 파조派祖 평양서윤을 지내신 김번金璠과 그 자손들이 계속 벼슬을 하시게 되어 안동으로 돌아가지 않으시고 대대로 청풍계에 사시게 되었다. 그 후 15대조 청음淸陰 김상헌金尙憲께서는 동지돈령부사同知敦寧府事를 지내신 김극효金克孝의 다섯 아드님 중 넷째로 태어나 백부伯父께서 무후하심으로 그 밑으로 입양入養되시고 청풍계 본댁에서 분가하시어 지금의 청와대 부근에 무속헌無俗軒이라는 신옥을 짓고 지내시다가 남양주 선영 석실石室에서 생을 마치셨다.

그리고 나의 13대조 문곡文谷 김수항金壽恒께서는 지금의 옥인동 부근인 옥동에 육청헌六靑軒을 짓고 지내셨으며, 그분의 아드님 김창립金昌立께서도 옥동에 계셨다. 이렇게 누대를 경복궁 서편 인왕산 아래에서 지내셨다. 문곡文谷의 여섯 아드님이 모두 출중하시어 세상에서 육창六昌이라 불렀다. 우리 집은 그중 막내이신 김창립 대에서 분파되어 내려왔다. 11대조 장례원사평掌隸院司評을 지내신 김후겸金厚謙께서는 재동에, 10대조 영유현령永柔縣令을 지내신 김간행金簡行께서는 지금의 누하동 근처인 서울 북부 순화방順化坊 사재감계司宰監契에, 8대조 이조판서吏曹判書를 지내신 화서華棲 김학순金學淳께서는 재동에 계셨다.

나의 6대조 도위都尉 김병주金炳疇께서는 순조의 둘째 따님 복온공주福溫公主와 혼인하시어 부마가 되시며 서울 장안 북부에 공주궁을 하사받으셨고, 형조판서刑曹判書를 지내신 나의 고조 김석진金奭鎭과 비서원승祕書院丞을 지내신 증조 김영한金甯漢께서는 지금의 송현동인 송현松峴에 사셨으니 우리 선조들께서는 서울 북촌을 떠나지 않으셨다. 복온공주께서 하가下嫁하신 후로는 우리 집 가솔들이 옮겨 다니는 동네의 이름을 따라 재동궁齋洞宮, 송현궁松峴宮, 오현궁梧峴宮, 또는 창녕위궁昌寧尉宮이라는 궁호가 생기게 되었으며, 우리 집안 어른들께서는 약 580년간 서울을 근거지로 살아오신 서울 사람이다.

오현병사梧峴丙舍[1]는 서울 광화문 기념비각에서 동북 방향으로 돈암동 고개를 넘어 미아사거리에서 오른편으로 꺾어 큰 재를 넘어야 하는 지금의 '북서울꿈의숲'이 있는 자리이다. 이곳은 광화문 기념비각에서 대략 20리 정도 떨어져 있는 곳으로 6·25전쟁 전까지만 하여도 서울 문 안으로 들어가려면 탈 것이 없어 모든 사람들이 다 걸어 다녀야 하는 서울 속의 시골이었다. 일제강점기에는 자동차는 물론 전기도

1　오현병사(梧峴丙舍)에서 오현(梧峴)은 산의 명칭이고 병사(丙舍)는 무덤 가까이에 지은 묘지기가 사는 작은 집을 뜻한다.

그림1. 철인왕후, 〈벽오산〉, 1873, 창문여고 소장

들어오지 않았다. 이 집은 본래 조선 무장武將이며 영의정을 지내신 신경진申景禛의 별장이었는데, 나의 6대 조모 복온공주께서 별세하신 후 나라에서 묘소를 오현으로 정하여 그때부터 집안의 선영이 되고 재실齋室2이 되었다. 오현은 산에 머귀나무오동 나무가 많아 며고개라고도 불렸으며, 서낭당고개라고도 불렸다. 그러다 차츰 부르기 좋게 묘고개라고 불렸다.

오현병사에는 철인왕후께서 나의 고조 김석진에게 써서 하사하신 현판 〈벽오산〉이 마루에 걸려 있었다.그림1 이곳은 고려조 때 부근에 오얏나무[李]가 많아 장차 이 씨가 번창하리라는 전설이 있었는데 이를 막기 위하여 벌리伐李라 했다 한다. 조선조에 들어와서는 벌리伐里라 했고 다시 서울의 울타리라 하여 번리樊里로 개칭하였다. 김정호의 대동여지도大東輿地圖에는 벌리라 적혀 있다.

조선조 말기에 국운이 쇠퇴하자 나의 고조 김석진께서는 모든 벼슬을 내려놓으시고 1894년 음력 6월에 경기도 양평군 강상면 연양리지금의 화양리로 낙향하셨다. 그러나 동학농민운동이 일어나고 시절이 점차 소란해지자 1907년 음력 9월 다시 서울의 복온공주 묘소 아래 오현병사로 들어오셨다. 연양리 앞 남한강변에 빌린 나룻배를

2　재실(齋室)은 무덤이나 사당 옆에 제사를 지내려고 지은 집이다.

대고 내행內行과 그간 지내던 살림을 실으신 후, 바깥 분들은 말을 타고 북한강과 만나는 두물머리를 지나 뚝섬에 당도하시어 오현으로 들어오셨다 한다. 오현병사는 나의 고조 김석진의 조부 되시는 도위 김병주와 복온공주 내외분의 묘막이므로 시묘侍墓를 하실 겸 들어오신 것이다. 이때부터 1950년 7월 초까지 우리 가솔들은 43년간 이 집에서 지내시게 되었다.

오현병사에는 안채, 사랑채, 아래채, 번방番房채가 있다. 안채에는 안방, 건넌방, 작은 건넌방, 대청마루, 안방마당, 마당건너 방이 달린 반비간飯婢間, 아래마루와 사당채가 붙어 있고 그 사이에 사묘祠廟 광이 있다. 안방 부엌 뒤에는 신문神門과 김치광이 있다. 장독대가 있고 그 위에 겨울 땔감인 검부나무를 쌓는 남향바지 동산이 있고, 무와 배추를 갈무리하는 움이 있다.

사랑채에는 큰사랑, 쌀광이 붙은 수청방守廳房, 약장마루, 누마루, 작은사랑이 있고, 작은사랑 뒤엔 진달래, 은행나무, 산동백이 심겨진 자그마한 뒷마당이 있다. 사랑마당엔 한 귀퉁이에 큰 매화나무가 뒷간을 가려서 서 있고, 해시계와 괴석이 놓인 화단에는 모란과 감국甘菊이 핀다.

아래채는 나의 증조 김영한께서 당신의 부친 김석진을 모시고 오현으로 오실 때 새로 증축하시고 별세하실 때까지 기거하신 곳으로, 안방 가운데 마루를 두고 건넌방이 있다. 안방부엌에는 광이 붙어 있고 마당을 건너 초당과 뒷간 채가 있다. 아래채 마당에는 석류와 화전花煎으로 지지는 황장미가 피고, 뒷마당에는 앵두나무가, 앞쪽에는 도라지가 심어져 있다.

번방채는 대문간을 가운데 두고, 양옆으로 마루가 붙은 번방이 있으며, 큰 느티나무가 한쪽 옆에 서 있는 넓은 마당이 있고 남쪽으로 일각대문一角大門이 있다. 아래채 남쪽 문으로 나가면 연못이 있고, 연못에는 창포가 자란다. 위 개천과 명옥천明玉川이 만나는 곳에 돌다리가 놓여 있고, 돌다리를 건너 한참 위로 올라가면 나의 6대조 창녕위昌寧尉 김병주와 복온공주 내외분의 묘소가 수단화水丹花에 둘러져 있다.

나의 고조 김석진께서 별세하신 후 우리 가솔들은 부마 김병주와 복온공주 내외분의 제사를 모시는 재사齋숨인 창녕위궁에서 증조부, 조부, 선친 5형제, 그리고 우리 형제 모두 4대가 모여 살았다. 40명이 넘는 대가족이었다. 복온공주 하세 후 나라에서 지정해 준 이곳은 10만 평이나 되는 너른 산야로 풍광이 아름다운 곳이다. 지금은 '북서울꿈의숲'이 되어 번화하지만, 당시에는 전기도 안 들어오는 인적이 드문 산골이었다. 이곳은 일중 중부와 내가 태어나고 자란 곳인데, 중부께서는 성취하시어 분가하시기 전까지 이곳에서 사셨다.

오현 주산主山인 응봉鷹峯, 매봉자에 오르면, 바른쪽으로 복온공주 언니 내외분이신 동녕위東寧尉 김현근金賢根과 명온공주明溫公主 내외분 묘소가 건너다보이고, 내룡來龍을 따라 내려오면 나의 6대조 창녕위 김병주와 복온공주 내외분 묘소가 있고, 바로 아래로 자그마한 언덕 넘어 지척에 동생 내외분이신 남녕위南寧尉 윤의선尹宜善과 덕온공주德溫公主 내외분 묘소가 내려다보인다. 순조와 순원황후께서 유난히 사랑하신 두 자매 공주가 앞서시니 서로 외롭지 말라고 그리 정하셨나 보다. 순조가 승하하신 후 마지막 공주마저 세상을 떠나시니 순원왕후께서 가까이 묘소를 정하시어 세 공주 묘소가 다 지척간이다.

복온공주 내외분 묘소와 재사 사이에 위 개천과 명옥천이 돌다리에서 만나 흐르고, 위쪽, 아래쪽에 우물이 있다. 물 길러 갈 때면 언제나 복온공주 내외분 묘소가 올려다보인다. 두 우물 옆에는 미루나무, 향나무, 구기자, 분홍, 흰 무궁화, 눈향나무가 심어져 있다. 대문 밖을 나서면 동구다리까지 전나무가 늘어선 길이 훤히 트였다. 그 길 양옆으로 왼편 언덕에는 복온공주 시할아버지 묘소가, 오른편에는 시아버지 묘소가 있다. 재사 대문 밖에는 큰 밭, 아래채 앞에는 작은 밭, 신문 밖에는 목화밭이 있다. 아침이면 산지기들이 물지게로 물을 긷고, 낮에는 사랑에서 글 읽는 소리가 새어 나오고, 저녁에 노을이 지면 모두 나와 나의 증조 김영한을 뫼시고 전나무 길을 거닐고 마당에 모깃불 연기 피우던 곳이 나의 고향 오현병사이다.

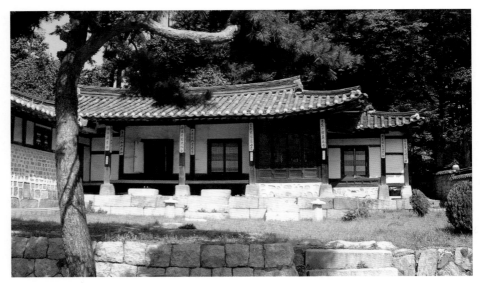

그림2. 오현병사 사랑채, 북서울꿈의숲 내

한일합병 후 조선총독 데라우치 마사타케寺內正毅가 조선 귀족에게 작위를 주기
위해 나의 고조 김석진을 초청하였으나 병을 핑계로 불참하셨다. 그리고 이틀 뒤인
9월 8일양력 10월 10일 유시酉時, 저녁 5~7시에 오현병사 큰사랑에서 자정하셨다. 구한 말
고종 밑에서 형조판서를 지내신 당신께서는 작위를 거부하시고 끝내 울분을 참지
못하시어 순국을 택하신 것이다.

나의 고조 김석진께서는 1843년 음력 1월 21일 경기도 광주부 팔곡리지금의 안산시 상
록구 팔곡동에서 출생하시어 7세 때부터 글을 읽으시고 11세 되던 해 3월에 순원황후의
명으로 나의 6대조 김병주와 복온공주의 승중손承重孫으로 우리 집에 들어오셨다.
1858년 동몽교관童蒙敎官을 지내셨고 1860년 인일제人日製로 문과에 급제하신 후 내
직內職으로 여러 벼슬을 지내셨다. 승정원주서承政院注書, 권지승문원부정자權知承文
院副正字, 성균관전적成均館典籍을 거쳐 형조참의, 참판, 형조판서에 이르셨다. 외임外
任으로는 안주목사安州牧使, 수안군수遂安郡守, 경주부윤慶州府尹, 광주유수廣州留守,

삼도육군통어사三道陸軍統禦使를 지내셨다.

고조께서는 용모가 깨끗하시고 순수하시며 천성이 강직하셨다. 충신열사에 대한 글을 읽으면 목이 메어 눈물을 금치 못하셨다 한다. 1895년의 을미사변 후 경기도 양평군 강상면 연양리로 낙향하시어 사안당思安堂을 지으시고 물고기와 땔나무를 구하면서 자신을 드러내지 않으시고 마을 사람들과 함께 10여 년을 지내셨다. 1905년 을사보호조약이 체결되자 급히 상경하시어 역적을 물리쳐 없앨 것을 주장하셨다. 먼저 외부에 명하시고 각 외국공관에 성명聲明하시어 공법公法으로 억울함을 풀어줄 것과 오적五賊인 박제순朴齊純, 이지용李址鎔, 이근택李根澤, 이완용李完用, 권중현權重顯을 극형에 처하고 임금의 뜻을 펴시어 종묘와 사직을 편안하게 하실 것을 끝까지 간하시고 조정을 하직하셨다. 나의 고조께서 올리신 '을사토역소乙巳討逆疏'[3]에는 충신의 절의가 가득하다.

엎드려 아뢰옵니다. 신은 병으로 향려에 있다가 늦게야 비로소 나라에 사변이 있음을 듣고 목이 메어 절통하여 죽을 번하다 깨어나서 업히다시피 입성하여 짧은 글을 올리오니 살피소서. 이번 체결은 비록 협박으로 되었다 하나 폐하께서 이미 순사殉社하실 뜻으로 엄척嚴斥하셨고, 전참정신한규설前參政臣韓圭卨도 불가함을 항언하였으나 슬프게도 저 오적五賊이 이에 감히 가可라 쓰고 마음대로 조인하여 나라를 남에게 주는 데 거리낌이 없이 하니 슬픕니다. 이 무슨 변고입니까. 대체 협약을 폐지함은 공법에 있고 난역을 현륙顯戮함은 국헌이 있사온데 하루 이틀 미루어 국권이 날로 옮아가고 여정輿情이 비등하오니 두루 생각하건대 성의 있는 바를 아지 못하겠습니다. 상신相臣, 척신戚

3 1905년 일제가 무력으로 고종과 대신들을 위협하여 소위 을사조약을 강제 체결하고 국권을 침탈하자 나의 고조 김석진은 즉각 이에 대한 반대투쟁을 전개하였고, 서울로 올라와 '을사토역소(乙巳討逆疏)'를 내어서는 조약에 찬성한 박제순, 이완용, 이근택, 이지용, 권중현 5적을 처단할 것을 주장하였으며, 각 공관에 성명을 내어서는 을사조약의 무효를 선언할 것을 주장하였다.

臣, 재신宰臣으로부터 낭료郞僚와 병변兵弁에 이르기에 이어 순국함에 포충褒忠하시는 전례가 극진하시니 이들 여러 신하를 충신이라 하시면 저들이 역적 됨은 피할 길이 없는 게 아닙니까. 또 지금 동토東土의 천만생령이 떠들썩하고 경공驚恐하여 살 희망이 없는 것도 저들 때문이 아니겠습니까. 그런데 저들은 목숨만 보전할 뿐 아니라 조금도 손해 봄이 없이 도리어 두둔하여 조정에서 판을 치고 잘난 체하고 있으니 어찌 생령을 가볍게 여기고 저들을 중히 하심이겠습니까. 신은 그윽이 의심합니다. 엎드려 바라건대 외부에 명하사 각국공관에 성명하고 공법을 펴시어 당일에 가피라 쓴 제순, 지용, 근택, 완용, 중현 오적을 극률로 다스리시어 왕장을 펴시고 종사를 편안케 하소서. 또 신은 의義에 저들과 한 하늘을 함께 하지 못하겠으며 엄숙한 향반享班에서 더욱 비견比肩 주선할 수 없사오니 신의 의효전향관懿孝殿享官을 삭제하시어 신으로 하여금 적은 뜻을 지키게 하심을 피를 흘리며 바라 마지않는 바입니다.

나의 숙부 김창현 번역

나의 고조 김석진께서는 을사조약의 파기를 주장하시다가 비분을 참지 못해 자결한 조병세趙秉世를 장사 지낸 후 반우返虞[4]하는 광경을 남대문 밖에서 보고 통곡하시며 집으로 돌아오는 길에 청시淸市[5]에서 아편을 구하여 주머니에 품으셨다. 그리고 오현병사에 은거하며 항상 죄인으로 자처하고 때를 기다리셨다. 1910년 합병이 되자 일본은 한국 황실과 대관에게 작위와 금화를 주었다. 나의 고조 김석진께서는 남작男爵의 수작受爵을 거절하고 망국의 한과 불굴의 뜻을 품은 채 그해 9월 8일 목숨을 끊으시니 향년 68세이셨다. 김석진의 아드님이신 나의 증조 김영한께서는 부친의 유훈을 따라 신주 꾸미시는 것을 미루고 윤용구尹用求가 지은 묘지명을 돌에 새겨 묘

4 반우(返虞)는 혼백(魂帛)을 집으로 모시고 오는 일이다.
5 청시(淸市)는 청(淸)나라 사람이 운영하는 시장으로, 당시에는 지금의 서울시청 건너편, 프라자호텔 뒤편으로 자리 잡았으며, 근래까지 중국 음식점이 많이 있었다. 아편은 중국 상인들이 거래를 하였다 한다.

정에 세우셨으며, 혹시 일본인들이 보고 훼손할까 주위에 철책을 두르고 자물쇠로 굳게 잠그셨다.

오현 선조先兆 술좌원戌坐原6에 나의 고조 김석진의 장례를 치른 후 나의 증조 김영한께 조선총독부로부터 공문서가 와 인사국에 들어가셨다. 인사국장 고쿠부 쇼타로國分象太郎가 나의 고조 김석진께서 거절한 작위를 대를 이어 습작하고 재물을 받으라고 협박했다. 증조 김영한께서는 "나를 쏠 테면 쏴라"라고 하시며 결단코 거절하시고 고조 김석진께서 순절殉節하시게 된 사유서를 총독에게 내놓으셨다. 며칠 후 다시 폭우가 쏟아지는 캄캄한 밤중에 일경 스미카와澄川가 흉기를 들고 여러 사람들과 함께 와서 위협하였는데 나의 증조 김영한께서 차라리 목을 찌르고 죽겠다고 하시자 목을 움츠리고 돌아갔다. 일본궁내대신 와타나베 지아키渡邊千秋도 나의 고조 김석진의 순국을 보고받고 3일간 통분하였다고 한다.

나의 증조 김영한께서는 조선총독부 인사국으로부터 작위를 표시한 서신이 오니 일본 정무총감 야마가타 이사부로山縣伊三郎에게 정식으로 습작통지서襲爵通知書를 돌려보내시면서 글로 답하셨다. 인사국장에게 평생 농부로 밭이나 갈고 지내겠으니 다시는 귀찮게 하지 말라고 서신을 보내셨다. 이렇게 나의 고조 김석진께서는 나라를 잃고 갈 길이 없어 가솔을 이끌고 당신의 조부 김병주와 복온공주 내외분의 재사인 오현병사로 들어와 지내시다가 마침내 그곳에서 순국하셨다. 그분의 순국정신을 이으며 아드님 김영한 이하 모든 가솔들이 그곳에서 43년간을 지내셨다. 그 후 적손嫡孫들이 태어나 대를 이어 가솔이 20명이나 늘어났다.

일제로부터 해방이 된 후 두문불출하시던 어른들께서는 기를 펴고 활동을 시작하셨는데 뜻하지 않게 전쟁이 일어났다. 더욱이 지주와 식자층이라 하여 인민재판에 회부되어 가산을 몰수당하고 쫓겨났다. 정처 없이 가솔들이 흩어져 헤매던 중, 1950

6 술좌원(戌坐原)은 서북서(西北西)를 등지고 동남동(東南東)을 바라보는 언덕을 말한다.

년 9월 28일 서울이 수복되었는데 전날 인민군이 패퇴하며 이곳으로 몰려들어 공습을 당하였다. 이때 오현병사는 사랑채와 문간채만 남고 안채와 아래채가 모두 소실되는 화를 입었다. 불행 중 다행으로 가솔들은 모두 밖으로 쫓겨나와 있었기에 한 사람도 화를 입지 않았다. 돌이켜보면 이 모든 것이 선조들의 보살핌이라 여겨진다. 이후 가솔들은 오현병사에서 나와 지내게 되며 복원을 하지 못하고 있었는데, 그곳이 영구 보존되고 많은 사람들이 이용하는 공원으로 만든다는 정부의 약속이 있어 병사를 내주었다. 자손들이 뜻있는 일을 하도록 한 것이 모두 복온공주 내외분의 음덕이 아니겠는가. 충절의 상징인 나의 고조 김석진께서는 1962년 마침내 건국공로훈장을 받으셨다.

그렇다면 대대로 오현병사에서의 살림은 어떠했을까. 나의 8대조 김학순께서 이조판서를 지내셨으므로 대감댁의 지체에 걸맞은 살림을 하셨겠지만, 청백리로 칭송을 받았으니 호화로운 생활은 하지 않으셨을 것이다. 당신의 아드님 참판공參判公 김연근께서는 외직인 금산군수錦山郡守를 비롯하여 연안延安, 부평富平, 서흥瑞興, 선산善山, 순천부사順天府使 등을 지내시어 경사京師[7]의 살림에 대해서는 잘 전해 듣지 못하였다. 나의 6대조 김병주께서 부마로 간택되고 복온공주께서 하가하시니, 저택도 공주궁으로 늘어났다. 경기도, 충청도 근교로부터 언니 명온공주의 결수結數[8]에 의하여 복온공주의 결수를 정하라는 명이 있었으니 대소인원을 거느리고 그에 걸맞은 살림을 하셨을 것이다. 그러나 복온공주께서는 혼례를 치른 지 3년을 넘지 않는 짧은 삶을 사셨고, 나의 6대조 도위 김병주께서는 대궐 행사와 근친觀親[9] 외에는 두문불출하고 호화생활을 하지 않으셨다는 기록이 있으니 그 생활이 짐작된다.

누대에 자손이 없으시어 양자로 입양하여 대를 잇고 내려오다가 나의 고조 김석

7 경사(京師)는 나라의 중앙정부가 있는 곳이다.
8 결수(結數)는 논밭의 크기이다.
9 근친(覲親)은 시집 간 딸이 시부모로부터 말미를 허락받아 친정 부모님을 찾아뵙는 일이다.

진 대에 나라가 망하니, 지내던 송현松峴마저 뒤로 하고 양근楊根 연양에 강사江舍[10]
를 지어 낙향하셨다. 그런데 불과 열두 해 만에 병요兵擾는 심하여지고 가실 만한 곳
이 마땅치 않아 오현병사로 들어오셨고 3년 만에 순국하셨다. 나의 증조 김영한께서
는 부친의 유지대로 외부와 단절하고, 아드님 3형제분과 당신 부친의 서자녀庶子女
를 비롯한 딸린 식솔, 자꾸 태어나는 손자 손녀, 증손들까지 한때는 약 50명이 오현
병사에서 사셨다. 자손들이 장성하면 농부의 집을 꾸리고 평생 농부로 지내라고 분
부하셨다. 그리고 선조의 묘소 석물 정비, 문적 정리, 재사 보수 등을 통하여 조상 전
래의 자취들을 잃지 않도록 애를 쓰셨다.

　살림을 꾸릴 재원은 양근 연양의 강사와 그에 딸린 약간의 전답, 오현 선영에 딸린
묘위전답墓位田畓과 임야가 전부였다. 양근에서는 가을이면 추수하여 얼마의 양식이
실려 오나 그것도 잠깐, 일제강점기에 군량미로 강제 공출당하였고, 심지어 타지로
의 반출을 금하여 추수기에는 일부 식솔이 양근으로 내려가 지내기도 하였다. 어른
들께서는 봉제사접빈객奉祭祀接賓客의 막중한 집안 행사를 치르셨고, 취학하신 일중
중부부터는 방학이면 양근으로 내려가셨다. 나도 젖먹이 어린아이가 아니었기에 양
근에 내려가 있었다. 가솔들은 모두 서울 출생이라 농사를 모르셨고, 나의 조모 은진
송씨 부인만이 충청도 옥천에서 오셨기 때문에 농사를 아셨다. 물론 선비 댁 규수라
직접 농사를 지어보지는 않으셨지만, 워낙 명석하셔서 아랫사람들이 농사하는 것을
보신 대로 오현병사에 딸린 전답 농사를 안방에서 지휘하셨다.

　모든 채소류를 철에 따라 파종하고 수확하게 하여 살림에 보태셨고, 7명의 산지
기를 지휘하여 안채 뒷동산에 움을 파고 겨울 채소도 갈무리하게 하셨으며, 오현 동
네에서 도지로 거둬들이는 약간의 잡곡까지도 광에 간수하면서 살림을 챙기셨다.
가을이 되면 겨울을 지낼 땔나무와 먹거리를 챙기셨지만 항상 부족했다. 나의 오현

10　강사(江舍)는 아름다운 강변에 지은 집이나 별장을 말한다.

병사 시절 기억은 조반석죽朝飯夕粥이다. 점심이라는 말을 알지 못했다. 아침은 11시쯤 먹고 조금 지나면 오정이다. 저녁 5시 전에 죽을 먹는다. 제사는 자정에 지내신다. 온통 산으로 둘러싸인 오현병사는 아침 늦게 해가 뜨고 일찍 해가 져 낮 시간이 짧다.

큰사랑 뒷마루는 약장藥欌마루이다. 약장이 있고, 간단한 상비약재가 갖춰져 있다. 양위탕養胃湯, 패독산敗毒散 등은 방약합편方藥合編을 펴놓고 지으신다. 급한 병이 나면 위 벌리樊里 침쟁이 집으로 간다. 매해 여름이면 사랑마당에서 약소금을 고신다. 연碾11에 곱게 갈아 약소금 항아리에 담아 두고, 가솔 중 배탈이 나면 약소금 한 숟갈씩을 먹이신다. 그러면 거의 다 낫는다. 이렇게 지내시다 나의 선친 김문현金文顯께서 마련하신 대책이 채석업이다. 오현에는 노출된 바위가 많으니 일본인 밑에서 일본어를 사용하지 않아도 되는 토석土石을 채취하여 판매하셨다. 경동채석장京東採石場이라 이름하고 사업을 시작하신 것이다. 그렇게 근근이 지내다 드디어 해방을 맞이하였다. 다들 기뻐했겠지만 우리 집안의 기쁨은 남달랐다. 나의 증조 김영한께서는 그간 미루었던 나의 고조 김석진의 신주神主를 조주造主12하고 묘소에 둘러놓았던 철책을 거둬내며 묘소에 고유告由13를 하셨다.

우리나라가 일제로부터 해방된 후 이제야 기를 펴고 지내나 하던 차에 북한의 남침으로 다시 우리 집은 아수라장이 되었다. 나의 증조께서 환후중인데 지주요 식자층이라는 죄목으로 가솔이 인민재판에 회부된 것이다. 청천벽력 같은 일이었다. 그런데 조상의 도움인지 재판장에 나온 한 촌로가 벌떡 일어서서 변호를 했다.

"그 댁은 그간 우리를 해치신 게 아니라 오히려 도움을 주신 댁이다. 그 댁은 순국

11 연(碾)은 돌절구나 돌 맷돌로, 곡식이나 소금 등을 빻거나 가는 데 사용한다.
12 조주(造主)는 밤나무를 사용하여 신주를 만드는 일로, 신주의 크기는 시대에 따라 그 크기는 달라졌으나 일반적으로 높이 24cm 넓이 6cm이다.
13 고유(告由)는 국가나 일반 개인의 집에서 큰일을 치르고자 할 때나 치른 뒤에 그 내용을 신명(神明)이나 사당(祠堂)에 모신 조상에게 알리는 것을 말한다.

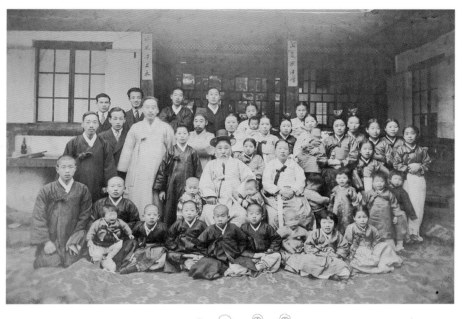

① 셋째 종조 ② 백아
③ 둘째 종조 ④ 일중
⑤ 여초 ⑥ 청우
⑦ 조부 ⑧ 선친
⑨ 증조 ⑩ 은진송씨 부인
⑪ 나 ⑫ 숙부인

그림3. 오현병사에서 나의 증조 김영한의 생신날

선열의 후손들이시다. 우리들은 그분들의 정신을 받들어 창씨개명을 한 집이 한 집
도 없고, 채석장을 경영하시어 동네 청장년들이 그곳에 종사함으로써 일본으로 징
용에 끌려간 사람이 한 사람도 없다. 우리들의 귀와 눈이 되어주신 분들이다. 어떻게
죄를 묻는가."

당황한 북한 정치보위부 군관들은 의논 끝에 극형은 면하게 하였고, 가산 몰수와
추방형으로 판결을 내렸다. 그러나 그들도 나의 증조를 어려워했다. 결국 증조께서

별세하여 장례를 모신 뒤, 삼우제 날 추방령을 집행하였다. 속수무책이었다. 숙부인 淑夫人 반남박씨潘南朴氏를 모시고 온 가솔은 정처 없이 맨몸으로 쫓겨났다. 이때가 1950년 7월이다. 나의 고조 김석진께서 가솔과 오현병사로 들어오신 지 43년 만이었다.

2. 선조의 절의정신과 유훈의 실천

나의 증조 김영한께서는 1878년 음력 6월 13일 충청남도 공주시 공암리에서 출생하셨다. 5세 되던 해부터 공부를 시작하시어 9세 되던 1886년 4월에 문조文祖 비인 신정황후의 명으로 나의 고조 김석진의 계자系子[14]로 우리 집에 들어오셨다. 나의 고조 김석진께서 계시던 우리 집은 한성 북부 송현전 미국대사관 사택이었다. 나의 증조 김영한께서는 우리 집이 나의 12대조 김창립金昌立 대에서 분파된 후 10대를 내려오는 동안 다섯 번째 계자이시다.

11세 되던 1888년 9월까지 당신의 본생本生[15] 큰 외숙 서건상徐健相 오산烏山 댁에서 글을 읽다, 15세 되던 1892년 정월에 숙부인 반남박씨와 혼인하셨으며, 4월에 부친 김석진을 모시고 청주 통어영統禦營에 다녀오셨다. 17세 되던 1894년 4월에 진사시進士試에 합격하셨으나, 세태가 날로 변하여 6월에 양근 연양리로 낙향할 때 부친 김석진을 모시고 내려가셨다. 21세 되던 1898년 9월에 처음으로 희릉참봉禧陵參奉에 임명되셨으나 부모의 병환으로 나아가지 않으셨고 11월에 영릉참봉寧陵參奉을 하셨다. 22세 되던 해 8월에 영릉참봉英陵參奉을, 24세 되던 해 4월에 용인군수를 하셨다.

14 계자(系子)는 친자(親子)가 없는 경우 사촌이나 육촌에서 대를 이을 양자를 들이는 것을 말한다.
15 본생(本生)은 남의 집에 양자로 간 사람의 본래 부모가 사는 집을 말한다.

25세 되던 해 2월 양근군수를 지내시고 1903년 정월에 통정대부通政大夫에 오르셨으며 9월에 비서원승祕書院丞이 되셨다. 그러나 28세 되던 해 10월에 일본과 을사조약을 맺으니 이후로 모든 벼슬을 끊으셨다.

30세 되던 1907년 부친을 모시고 오현병사로 들어오셨다. 33세 되던 1910년 봄에 석실, 목동, 오현의 선세비갈先世碑碣을 탑본하던 중 7월에 한일합병이 되었다. 일제는 10월에 한인 76명에게 '합방공로작合邦功勞爵'을 수여하였다. 남작 작위를 거부한 8명을 제외한 대부분은 일제강점기에 귀족의 지위와 막대한 경제적 혜택을 누렸다. 일본은 향촌을 장악하고 있는 양반 사대부들을 회유하기 위해 막대한 자금을 들여 일본 여행을 보내주기도 했다. 나의 고조 김석진께서는 일제가 주는 '합방공로작'을 거절하고 9월 초8일양력 10월 10일에 음약 자결하셨다.

부친께서 별세하자 나의 증조 김영한께서는 죽기로 저항하며 부친의 유교遺敎에 따라 선인의 글을 읽고 밭이나 갈며 한평생 농부로 지내셨다. 부친의 행장과 묘지를 짓고, 35세 되던 다음해에는 포천에 있는 삼연 김창흡金昌翕 묘소를 성묘하셨다. 1921년 4월에는 노원전사蘆原田舍를 낙성하고 나의 둘째 종조從祖 김순동金舜東을 분가시키셨으며, 1931년 3월에는 신이오초당莘荑塢草堂을 낙성하여 나의 셋째 종조 김춘동金春東을 분가시키셨다. 선대의 문집과 유지遺址를 정리하고 묘도문자墓道文字를 지으며 전국 선현의 유적지를 두루 방문하셨다. 64세 되던 1941년 윤6월에는 『안동김씨문헌록安東金氏文獻錄』을 완성하셨다. 1942년 봄에 목식동 선영 재사인 목식와木食窩를 중건하고 67세 되던 1944년에 제이목석거第二木石居를 이루어 나의 중부 일중을 분가시키셨다.

1945년 7월양력 8월 15일 일본이 패하자 9월에 드디어 나의 고조 김석진의 묘소에 고유한 후 신주를 조성하셨다. 1946년 가을에 수월독서헌隨月讀書軒을 이루고 나의 둘째 종조 김순동의 장남 김강현金康顯을 분가시키셨다. 그렇게 바삐 지내시던 중 1950년 5월양력 6월 25일 전쟁이 일어났고, 환후가 점점 더 심해져서 음력 6월 28일 미시未時,

11~13시에 오현병사의 정침에서 임종하여 전쟁 중에 장례를 모셨다.

배일사상排日思想은 우리 집안의 숙명이었다. "해방될 때까지 자손들을 관직에 나가지 말게 하고 농촌에 들어앉아 고인의 글을 읽으며 밭을 갈고 지내게 하라"라는 나의 고조의 유교遺敎에 따라 증조께서는 자손들이 일본어로 교육하는 학교에 다니지 못하게 하고 오로지 가학으로만 훈육하셨다. 그리고 선조의 기록을 영원히 남기기 위하여 선조들의 정신과 업적을 금석에 옮기는 일부터 하셨다.

나의 증조부께서 태어난 충청도 공주와 홍성은 일제강점기에 많은 애국자들이 분연히 일어난 애국 충절의 고장이다. 백야白冶 김좌진金佐鎭, 지산志山 김복한金福漢 등이 배출된 곳으로 모두 우리 일가이며 나의 증조와도 가까우셨다. 나의 증조와 김좌진 장군의 관계에 대해 나의 조부 김윤동께로부터 이야기를 들은 적이 있다. 김좌진 장군이 간도로 숨어 들어갈 때 오현병사에 들러서 큰사랑에서 하루를 묵은 적이 있었는데, 기골이 장대하고 숨소리가 너무 커서 잠을 깰 정도였다고 하셨다. 나의 증조께서는 의병활동을 한 김복한과도 연락을 하며 지냈으나 표면으로는 나타내지 않으셨다. 오로지 복온공주 묘하墓下에서 평생 농부로 조용히 지내겠다고 조선총독부에 통보한 후 실제로 창씨개명을 거부하고 조선어 말살 정책에 반대하며 손자들을 훈육하셨다.

엄한 조부 밑에서 가학으로 수학한 그분의 큰손자이자 나의 선친인 김문현은 사서삼경으로 시작하여 국·한문서예에 몰두하셨다. 서예 공부는 중국으로부터 들어온 법첩과 궁으로부터 내려온 봉서가 본이었다. 선대로부터 내려오는 전통 서법으로 익힌 서예는 묘소 석물의 비문을 쓰는 기초가 되었다. 특히 일본이 우리말 말살 정책을 펴니 이를 보존하기 위하여 한글에도 정진하셨다. 복온공주의 모후 순원왕후는 한글궁체에 뛰어나셨다. 명온공주, 복온공주, 덕온공주에 대한 자애가 남다르셨는데, 복온공주가 별세한 후에도 도위 김병주에게 수시로 안부를 묻는 봉서가 내려왔다. 나의 선친 김문현께서는 이를 본으로 한글궁체에 정진하셨으며, 일제강점

기임에도 불구하고 「우리 궁체 쓰는 법」을 잡지에 발표하는 등 적극적으로 활동하셨다.

나의 선친은 그렇게 지내시다가 가세가 점점 어려워지니 생계를 위해 사업을 시작하셨다. 일본어를 쓰지 않고 할 수 있는 채석업이다. 이 사업을 경영하면서 인근의 청장년들을 고용하셨고, 이것은 우리나라 청장년들을 일본 본토의 탄광으로 강제징용을 보내는 것을 막는 수단도 되었다. 이렇게 사업에 몰두하는 동안 여덟 살 아래 아우인 나의 중부 김충현께서도 한문과 한글궁체에 몰두하셨고 일제 치하에서 『우리 글씨 쓰는 법』을 펴내니 우리 국학의 대학자인 정인보鄭寅普 선생께서 기꺼이 서문을 쓰셨다. 나의 중부 김충현은 중동학교를 졸업하고 가사를 돕기 위하여 잠깐 당신의 형님이 경영하는 채석장 일을 도우셨지만 이내 서예에 정진하면서 우리말도 연구하셨다. 해방이 되자 나의 선친께서는 우리 국민이 그동안 배우지 못한 우리의 역사를 알아야 한다는 뜻으로 당신의 숙부 김춘동과 몇몇 분이 합심하여 '사서연역회史書衍繹會'를 꾸미고 사서 연역에 착수하여 첫 작품으로 한문으로 된 『삼국유사』를 우리말로 번역, 간행하셨다.

나의 중부 김충현은 일제 강점기에 일본인만을 위하여 만든 돈암동의 욱구중학교旭丘中學校를 해방이 되면서 정부가 접수하는 일에 항상 한복만 고집한 김승렬金承烈 등 몇몇 분과 함께 동참하셨다. 서울의 동쪽에 있는 학교라 하여 경동중학교라 이름하고 교가를 손수 지으셨으며, 우리말인 국어를 담당하여 제자들을 직접 가르치셨다. 동시에 한글서예에 더욱 정진하셨으니 정인보 선생은 해방된 조국의 충신열사를 기리는 비문을 지으면서 "내가 짓는 모든 비문은 일중 김충현이 쓰게 하라"라고 하셨다. 이는 일정 치하에서도 우리말과 글의 맥이 이어지도록 노력하신 결과라 하겠다. 온 나라의 한자와 국문으로 된 금석문과 독립기념관의 현판에 이르기까지 대부분 일중 중부의 작품이다. 필경에는 '일중체'를 이루시게 되었다.

3. 집안 서맥과 가학 전통

가학家學은 집안 대대로 전하여 오는 학문으로, 집에서 배움을 말한다. 그렇다면 우리 집 가학의 의미는 무엇인가. 나의 15대조 청음 김상헌께서는 세 분 손자를 두셨는데, 그중 막내인 문곡 김수항의 여섯 아드님은 육창六昌으로 유명하다. 우리 집은 육창 중 막내 김창립 댁으로, 김창립이 17세에 별세하자 당신의 셋째 형님인 김창흡의 아드님 김후겸이 계자가 되셨다.

김후겸도 무후하시어 나의 10대조 김간행께서 계자로 들어오셨는데, 그 김간행의 손자 되는 분이 청백리이며 명필이신 김학순이시다. 김학순은 1798년 사마시司馬試에 합격하고, 1805년 증광시增廣試에 장원급제하였으며, 전시殿試에 병과丙科로 급제하여 승문원承文院에 등용되셨다. 그 뒤 영남어사嶺南御史·순천부사順天府使 등을 역임하고, 1825년 공청도公淸道 관찰사觀察使, 1827년 도승지都承旨, 1832년 공조판서, 1833년 형조판서, 1835년 이조판서에 제수되셨다. 40여 년 동안 주요 관직을 두루 역임하면서 왕의 자문과 정사에 깊이 관여하셨고, 청렴과 근면으로 이름이 높으셨다. 그분의 손자가 나의 6대조 도위 김병주이시다.

나의 8대조 명필인 김학순께서는 안동 영호루에 현판 〈낙동상류영남명루洛東上流嶺南名樓〉를, 서미동에 암각 〈목석거木石居〉를 남기셨다. 추사체에 능통한 나의 6대조 김병주께서도 충청도 금산 보석사 의선각에 〈의승영규대사비義僧靈圭大師碑〉를 쓰셨다.

나의 15대조 선원 김상용과 청음 김상헌의 청백, 절의, 학문, 선조 현양, 도학을 가풍으로 삼으며 내려온 가학을 이어받은 나의 증조 김영한께서는 순국한 부친 김석진의 유훈을 받들어 외부와의 연을 끊고 자손들을 훈육하셨다. 나의 고조 김석진께서 수집하신 장서는 1000권이 넘었다. 내가 어렸을 때 본 기억으로는 큰사랑 골방에는 『고려사高麗史』, 『송간이록松磵貳錄』 등을 직접 쓰고 제본한 책들로 꽉 차 있었고,

수청방守廳房 옆 골방에는 목木 주자鑄字 궤櫃가 몇 개나 있었다. 책표지의 문양을 찍어내는 목각으로 만들어진 판板과, 전반剪板, 협도鋏刀 등 제책製冊 설비가 꽉 들어차 있어 여느 제본소와 다름없었다. 작은 사랑에는 나의 증조께 글을 배우려 전국 각지에서 올라온 유생들이 항상 글을 읽으며 책을 베끼고 있었다. 함경도에서 올라온 눈망울이 큰 유생, 부안에서 올라온 갓을 삐뚜름하게 쓴 유생, 임실에서 올라온 전라도 사투리를 심하게 쓴 유생이 있었다.

나의 증조께서 양근 연양리 강사에서 고조 김석진을 모시고 계실 때에 대대로 계자로 이어내려 오던 우리 집에 나의 조부 김윤동, 둘째 종조 김순동, 셋째 종조 김춘동 3형제분이 차례로 태어나셨다. 나의 고조께서는 매우 기뻐하며 장손 김윤동의 혼사 때 친히 충청도 옥천 도호陶湖까지 내려가셨다. 나의 증조께서 오현병사로 들어온 후에는 이미 아드님들이 장성하여 분가시킬 때가 가까웠는데, 여러 손자들이 이어서 태어나 장성해 가니 이 손자들도 바깥세상과 연을 끊게 하고 두문불출하며 가학으로 자손들을 훈육하셨다.

나의 증조께서는 우리 집안의 장손인 나의 선친 김문현이 영특하였으므로 사서삼경을 중심으로 글을 읽게 하셨다. 특히 필재가 뛰어나 대대로 내려오는 필법을 연마하게 하셨다. 또한 선대의 묘도문자를 손수 지어 아드님 중 필재가 뛰어난 둘째 아드님 김순동과 장손 김문현에게 비문을 쓰게 하고 윤용구에게 글씨를 받아 각수에게 새기게 하여 완성하시니, 나의 12대조 김창립부터 5대조 김도균金道均까지의 묘소 석물들이다.

나의 증조께서는 날로 급변하는 세상을 내다보자니 계속 가학만 고집할 수 없어 나의 중부 김충현부터는 늦었지만 신식학교로의 진학을 허용했는데, 우리나라의 민족학교에 국한하셨다. 나의 중부 김충현께는 목식동 재사 중건을 간역하게도 하셨다. 가솔이 늘어나고 둘째 손자부터 신식학교로 진학하게 되니, 점점 가세가 어려워져 갔다. 결국 장손인 나의 선친 김문현이 사업을 하는 것을 허락하셨다. 일본어를

사용하고 일본인 밑에서 하는 사업이 아니고 채석업이었다. 명석하신 나의 선친 김문현의 사업은 날로 번창하여 가사에 큰 도움이 되었다.

나의 증조께서는 여러 손자 중에서 셋째 손자이자 나의 셋째 숙부인 김창현의 한학에 대하여 특히 관심이 많으시어 그 손자를 데리고 나의 고조 김석진의 실기實記와 『안동김씨문헌록』을 완성하셨다. 결국 나의 숙부 김창현은 당신의 조부 김영한에게서 내려 받은 한학으로 국내에서 타의 추종을 불허하는 특출한 한학자가 되셨다.

나의 증조께서는 혼인 전인 넷째 손자이자 나의 넷째 숙부인 김응현金膺顯에게 오현 사랑채의 주련을 윤용구의 휘호로 정리하여 새기게 하는 등 자손들이 성장하여 가는 순서에 따라 차례로 각자의 솜씨에 맞게 소임을 분배하셨다.

선대 조상께서는 모두 신수도 훤칠하고 글도 잘하고 글씨도 잘 썼고 매사 사리에 맞게 일 처리도 잘하셨다. 『안동김씨문헌록』 첫 권 앞에 사진으로 인쇄된 그분들의 수필手筆을 보아도 대단하셨음을 알 수 있다. 선원 김상용과 청음 김상헌 형제분의 외조부인 임당林塘 정유길鄭惟吉은 시문에도 뛰어났지만 서예에도 능하여 임당체를 남기셨다. 외조부의 영향을 받은 두 형제분도 서예에 뛰어나셨다. 전서에 뛰어난 선원 김상용께서는 선조宣祖가 승하하자 명정銘旌[16]을 전서로 쓰기도 하셨다. 청음 김상헌께서는 전각과 그림을 좋아하셨는데, 스승 윤근수尹根壽의 고기古奇한 서법의 영향을 많이 받으셨다.

청음 김상헌의 손자인 곡운 김수증께서는 전서, 팔분 등에 능하여 많은 금석문에 곡운체를 남기셨다. 곡운 김수증께서 말씀하시기를 팔분은 가는 획이 없으므로 금석문에는 제일 잘 맞으며, 또 전각할 때 본 모양을 잃어버리는 경우가 많으니 북칠北漆[17]에 주의하여야 한다 하시면서, 세심한 면까지도 주의를 주셨다고 한다. 나

16 명정(銘旌)은 관상명정(棺上銘旌)의 줄임말이다. 관 뚜껑에 직접 죽은 사람의 관직과 성씨를 쓰는데, 이때 먹의 재질은 대개 검은 먹이 아니고 붉은 주사(朱沙)이다.
17 북칠(北漆)은 글씨를 새기기 전의 준비 단계를 말한다. 먼저 글씨를 쓴 종이 뒷면에 밀(蜜)을 입히고 그 위

의 선친 김문현께서는 곡운체를 전승하여 팔분체로 쓰고 직접 북칠까지 한 비를 남기셨다.

　나의 파조이며 평양서윤을 지내신 김번, 신천군수를 지내신 아드님 김생해, 동지중추부사를 지내신 청음 아드님 김광찬을 비롯하여 여러 대의 글씨가 전해오나 우리 집 서맥은 대략 선원 김상용과 청음 김상헌 형제분 대부터라 할 수 있다. 이를 살펴보면 다음과 같다.

　세월이 한참 흐른 후 나의 형제들이 여러 곳에 흩어진 나의 선친 김문현의 유묵을 수집하여 『경인유묵집』을 편찬하였는데, 나의 중부 김충현께서는 서문에 이렇게 적으셨다.

에 밀가루를 묻힌 뒤 모든 글자의 획을 가장자리를 따라 일일이 그리는 절차를 말하는데, 이 기법은 김수증으로부터 대대로 이어져 일중 김충현 대에까지 이르고 있다.

백씨伯氏 경인공畊人公이 세상을 떠나신 지 어언 15년이 되었다. 질아姪兒 제곤계諸昆季 이제 공의 흩어져 있는 묵적을 모아 등재登梓하여 널리 펴려하매 나의 느낀 바를 적어 지난 일을 더듬고자 한다. 우리 집은 본래 가학을 존중하여 전통을 이어왔다. 증왕고曾王考 오천공梧泉公, 김석진의 경술 순국 후로는 오로지 배일排日 한길로 교육을 받게 되어 독서, 학서하고 현대교육과는 담을 쌓았으니 공도 그러한 테두리 안에서 수업하게 되었다. 공은 출중한 재분才分으로 경사經史에 전념하였거니와 글씨도 제법諸法에 통하여 전서, 예서, 해서, 행서, 초서에 모두 일가를 이루었다. 선원仙源, 문곡文谷 양공兩公의 유법遺法을 이어 전서를 썼고 곡운공谷雲公의 예법으로 선대 비명에 유적遺蹟을 남겼으니 과연 가학을 이었다 하리라. 해서는 안노공顏魯公, 안진경을 본받되 마고산선단기麻姑山仙壇記에서 득력하였고 행초는 명청제가의 찰한札翰과 시축詩軸 제발題跋 등의 필법에 유의留意하여 탈속전아脫俗典雅하니 세인의 흠선칭송欽羨稱頌한 바 되었다. 국문 글씨는 전래하는 궁중 등서謄書와 어필 봉서의 필체에 젖어 궁체의 일경을 열었다. 이런 박식으로 고인古印 전문篆文의 고구考究와 난초亂艸의 전적을 해독하여 그 명성이 퍼졌으니 족히 서학도의 본보기가 되리라 믿고 이 한 권으로 공의 조예를 가히 짐작할 수 있어 갈수록 더욱 불후의 명적이 될 것으로 안다.

<div align="right">기사己巳 조하肇夏 아우 김충현 근지謹識</div>

나의 고조 김석진의 유훈 때문일까. 안동에서 서울로 올라온 후 450년 동안 대대로 벼슬을 한 우리 집의 자손들은 관계나 정계로 나아가지 않고 모두 학계로 진출했다. 둘째 종조 김순동께서는 국학대학 교수로, 셋째 종조 김춘동께서는 고려대학교 교수로, 중부 김충현께서는 경동중고등학교 교사로, 셋째 숙부 김창현께서는 중앙중학교 교사로 봉직하셨다. 나의 선친 김문현께서는 학교 강단에도 서셨지만 우선은 경동채석장을 그대로 경영하셨다. 나의 증조께서 훈육한 가학을 받은 자손들은 학계와 예술계에서 두각을 나타내셨다. 김순동, 김춘동, 김창현께서는 한문학계에

서, 김문현, 김충현, 김응현께서는 서예계에서 거장들이 되어 우리나라 문화계의 큰 별이 되셨다. 오현병사는 실제 큰 대학의 교사校舍였던 것이다.

세월이 흘러 오현병사와 그에 딸린 토지를 서울시에 돌렸고, 목식동과 오현 선영의 선대묘소는 정부의 수용으로 인하여 모두 경기도 용인시 원삼면 죽릉리에 새로 선영을 조성하여 묘소를 옮겼다. 오현병사에 딸린 일부 토지에는 복온공주 내외분과 나의 고조 김석진의 순의정신을 기리는 뜻에서 학교법인 오산학원梧山學園을 설립하고 창문여자중고등학교를 개교하여 우리 집 사손嗣孫이 대를 이어 운영하고 있다.

오현병사 시대의 다음 대에서도 관계나 정계에 나아가는 자손은 없었다. 그러나 문과만을 고집하지 않고 실학을 포함하여 이과나 공과도 택하고 있으며, 기업을 경영하는 자손들도 생겨나고 있다. 집안의 후손들은 국문학부터 영문英文, 불문佛文, 독문獨文, 한문漢文 등 외국문학, 경영학, 의학, 약학, 화학, 전기, 재료, 컴퓨터공학, 산업디자인까지 약 40개 분야의 학문을 골고루 폭넓게 전공하고 있다. 특히 여자 자손들이 활발히 활동하며 서예의 맥을 이어오고 있다. 나의 선친이신 김문현의 장녀 튼눈 김숙년金淑年은 대학교에서 영양학을 전공했다. 1956년 재학 시부터 대한민국 미술전람회 서예부문에 연속 입선하고 국전작가회 회원으로 활동했으며 제46회 사임당상에 추대되었다.

나의 중부 김충현의 장녀인 경후景侯 김단희金端凞는 대학교에서 자수학을 전공했다. 1984년 제3회 대한민국미술대전 서예부문에서부터 연이어 입선하고 대통령상을 수상했으며, 현재도 활동하고 있다. 모두들 명석한 두뇌를 이어받았으니, 윗대로부터 이어져 내려오는 가학만을 고집하지 않아도 앞으로 가세家勢가 발전할 여지는 무궁하다고 본다. 이것이 시대의 변천이 아니겠는가. 그러면서 화주華胄[18]의 긍지는

18 화주(華胄)는 왕족이나 귀족의 자손을 뜻한다.

잊지 않는다.

　우리 집 가솔들은 가학을 배워 세상으로 나아갔다. 그중 한 분인 나의 중부 김충현 께서도 가학을 바탕으로 정진을 거듭했기에 마침내 한국 현대 서예사에서 걸출한 서예가가 될 수 있으셨다고 생각된다.

김충현 한문서예의 시기별 변천사

쑤다오위(蘇道玉)

중국 유학생인 필자는 중국에서도 널리 알려진 한국의 명서가 일중─中 김충현金
忠顯, 1921~2006, 여초如初 김응현金膺顯, 1927~2007 형제에 관해 중국에서부터 많은 관심을
가지고 있었다. 한국으로 유학 와서 두 작가의 업적과 위상이 한국 현대 서예사에서
도 상당히 중요하다는 것을 알게 되었다. 그래서 필자는 주저하지 않고 두 작가에 관
한 연구를 시작했고, 마침내 박사학위 논문을 통해 그들의 서예 활동과 서예사적 가
치를 드러냈다. 이런 인연으로 이 책의 발간에 참여하게 되었으니 일중 가문과의 인
연이 참으로 깊다고 여겨진다.

김충현은 한문서예와 한글서예 모두에 큰 업적을 남겼다. 그러나 여기에서는 창
신의 한글서예에 지대한 영향을 미친 한문서예를 집중적으로 논하고자 한다.[1] 그의
한문서예는 축적기蓄積期, 1921~1944, 탐색기探索期, 1945~1959, 태변기蛻變期, 1960~1982, 소
요기逍遙期, 1983~2006의 네 단계 변천 과정을 거치면서 점차적으로 성숙하고 노련해졌
으며, 마침내 신융합적 특성을 지닌 '일중풍'을 형성하여 20세기 한국 서단의 거목으
로 자리매김했다. 각 단계별 대표작을 중심으로 김충현 한문서예의 특징을 살피고
그것이 한국 서예사에서 지닌 의의를 찾아보겠다.

[1]　이 글은 필자의 박사학위 논문인 「김충현과 김응현 서예 연구」(2020)에서 발췌한 것으로, 정현숙 선생이
　　편집을 맡아주셨다.

1. 축적기의 서예

제1기인 축적기蓄積期, 1921~1944는 출생부터 광복 전까지이다. 일제강점기에 태어난 장동김문[2]의 김충현은 해방 전부터 한글궁체 연구에 힘써 1942년『우리 글씨 쓰는 법』을 탈고했다. 그러나 일제의 한글 탄압으로 책으로 발행하지는 못했다. 한글 연구와 더불어 이 기간에 그는 법고창신의 자세로 한문서예의 기초를 다지면서 자신의 길을 개척했다.

암울한 시대 상황에서 김충현의 집안을 이끌었던 조부 김영한은 투철한 항일의 의지로 자제와 손자들을 학교에 보내지 않고 가학으로 교육시켰다. 김충현의 초등학교 입학이 다른 학생들에 비해 많이 늦어진 것은 바로 조부의 항일에 대한 의지 때문이었다. 따라서 유년기에는 대대로 전해진 가학을 계승했는데, 주로 김수증의 '곡운체谷雲體'와 외가 선조인 송시열·송준길의 '양송체兩宋體'를 공부했다.[3] 이는 곧 장동김문에서 계승된 서예 학습법이다. 장동김문은 추사 김정희의 글씨도 매우 흠모하여 김충현 대까지 이어져 내려온다. 김충현의 글씨는 특히 숙부들의 영향과 더불어 숙부 김순동과 교유한 윤용구의 영향을 받았다. 이후 친척뻘 되는 서예가 김용진金容鎭, 1878~1968의 권유로 중국 법첩을 익히면서 본격적인 정통 한문서예 공부를 시작했다. 당시의 상황에 대해 김충현은 이렇게 말했다.

조부께서는 "우리 집안에도 훌륭한 서예를 한 조상이 많은데 네가 조상의 글씨체보다는 중국의 글씨나 공부하는 것은 의미가 없는 일이 아니냐" 하고 반대 의사를 나타내

2　장동김문(壯洞金門)이란 절의·도학·문장의 덕목을 두루 갖춘 명문가였던 신안동김씨의 서울 일대 가문을 말하는 것으로, 경복궁에서 인왕산 사이 장동(壯洞)과 청풍계(淸風溪) 등지에 대대로 거주하였기 때문에 장동김문이라 불리게 되었다.

3　최완수, 「일중 김충현 선생 행장」, 김충현, 『예에 살다』(한울, 2016), 367쪽.

신 적도 있었다. 친구인 영운 선생이 섭섭해 할까 봐 내놓고 내색은 안하셨지만 내심으로는 싫어하는 눈치가 역력했다.[4]

이로 미루어 장동김문은 선조의 서예를 추숭했음을 알 수 있다. 그러나 김충현은 조부의 견해를 따르지 않고 김용진의 서예관을 본받았다. 김용진은 주로 안진경 글씨와 한나라 예서를 김충현에게 권했다. 그래서 김충현은 해서로 안진경의 〈마고산선단기麻姑仙壇記〉, 〈안씨가묘비顔氏家廟碑〉 등을, 예서로 한비인 〈장천비張遷碑〉, 〈을영비乙瑛碑〉, 〈예기비禮器碑〉, 〈조전비曹全碑〉 등을 공부했다. 또 행서로 안진경의 〈쟁좌위고爭座位橋〉와 왕희지의 〈집자성교서集字聖教序〉를, 초서로 손과정의 〈서보書譜〉 등을 썼다. 그는 이 법첩들을 연습한 뒤 한 달에 두세 번 김용진을 찾아가 수정을 받고 지도도 받았다.[5] 그는 조부의 의중을 파악하고도 가학 서예만으로는 서예가로 대성할 수 없음을 깨달아 다른 길을 선택했으니, 이것이 참으로 현명한 판단이었음이 그의 한문서예에서 증명된다.

가학 교육만 받던 김충현은 1934년 14세가 되어서야 삼흥보통학교에 편입했고, 1938년 18세에 중동학교에 입학했다. 그해 그의 인생을 결정한 일이 있었으니 바로 전조선남녀학생작품전람회 참가이다. 1938년 동아일보에서 주최한 '제7회 전조선남녀학생작품전람회'에서 특상1등상을 수상한 안진경풍 해서가 그의 첫 작품이다. 그림1 이것보다 더 성숙된 안진경풍의 글씨가 1942년에 쓴 〈목동제석염두률운木洞除夕拈杜律韻〉그림2인데, 이는 안진경의 〈안근례비顔勤禮碑〉그림3와 흡사하다. 초년기 작품답지 않게 운필이 숙련되고, 결구는 시원하게 트였으며, 서풍은 관박하고 중후하다.

19세 되던 1939년에 해서로 쓴 〈십전매서十錢買書〉와 〈간찰簡札〉은 행서의 필의

4 김충현, 「1958년 동방연서회를 창립하다」, 『예에 살다』, 37쪽.
5 정현숙, 「김충현과 그의 현판글씨」, 『김충현 현판글씨, 서예가 건축을 만나다』(백악미술관, 2015), 9쪽.

 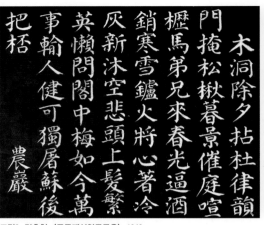

그림1. 김충현, 1938 그림2. 김충현, 〈목동제석염두률운〉, 1942 그림3. 안진경, 〈안근례비〉, 당, 779

가 농후하다. 〈십전매서〉그림4는 송사대가 중 한 사람인 황정견黃庭堅의 〈송풍각松風閣〉그림5과 유사한 분위기를 풍긴다. 음력 섣달에 쓴 서신인 〈간찰〉그림6은 유려하고 자연스러우며, 비수肥瘦의 강한 대비, 운필과 결구가 김정희의 〈간찰〉그림7과 닮았다. 김충현의 5대조인 김병주1819~1853가 추사풍을 잘 구사했으니 그도 가학으로 그것을 익혔을 것으로 보인다. 10대의 작품으로는 매우 노련하고 능숙하여 가학 서예의 수준이 높았음을 알 수 있다. 1942년에 쓴 〈회목식동懷木食洞〉그림8은 왕희지와 안진경의 글씨를 학습했음을 보여주는 것인데 이것도 가학의 영향이다.[6]

한편 이 시기의 전서로는 1941년에 쓴 〈백농선생회갑축필白儂先生回甲祝筆〉그림9이 있다. 백농 선생 61세 수연잔치를 축하하기 위해 쓴 것으로, 자체가 고대의 조충전鳥蟲篆에서 나와 장식성이 강하다. 선조는 마르고 단단하지만 부드럽고 자연스럽다.

6 김세호, 「일중 김충현과 서예」, 『일중 김충현: 예술의전당 개관 10주년 기념 특별전 도록』(예술의전당, 1998), 287쪽.

十錢買書．半殘十錢買酒可餐我言舍酒僅回子呼唔萬卷不療飢斗酌一杯酒通我感僮言意良厚酒到醒時愁復來書堆咀嚼味愈久淳于豪飲觥一石子建雄才得八斗二事我俱遜古人不如托書聊當酒雖然一編殘字半蠹魚焉鑫測我真愚秦灰而後無完書 中東學校第二學年金忠顯

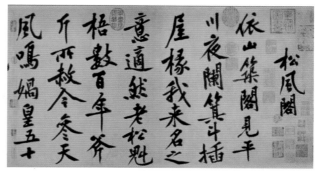

그림5. 황정견, 〈송풍각〉, 송

그림6. 김충현, 〈간찰〉, 1939

그림4. 김충현, 〈십전매서〉, 1939

그림7. 김정희, 〈간찰〉

그림8. 김충현, 〈회목식동〉, 1942

예서로 쓴 관지款識도 본문과 잘 어우러지는데, 기본 형태는 〈장천비〉에서 취법取法했다.

　예서도 이 무렵 출현한다. 1943년에 쓴 〈반생수용半生受用〉그림10은 예서의 특징인 일파삼절一波三折을 강조하여 위로 뻗쳐오르는 기운이 두드러진다. 관지는 황정견黃庭堅의 행서를 닮았다. 전체적으로 방정하면서 힘차지만 개성미를 드러내지는 못했다.

　1944년에 쓴 〈제이목석거상량문第二木石居上梁文〉그림11은 이 시기의 가장 대표작이다. 이것은 〈조전비〉에서 취법했지만 형임形臨의 단계를 넘어서 의임意臨의 단계에 접어든 것 같다. 기식氣息이 순정하며 정체整體의 장법과 결구가 엄격하고 근엄하다. 이 작품은 김충현이 비첩碑帖을 파악하는 능력 및 글자 수가 많은 큰 편폭의 작품 전체의 장법을 조정하고 장악하는 능력을 분명하게 지니고 있었음을 보여준다. 한 작품에서 어떤 자형은 전서의 사법寫法을 사용하고 있어 문자에 대한 시야가 비교적 넓음을 알 수 있다.

　반면 1940년대에 쓴 〈삼체육곡병三體六曲屛〉그림12은 안진경풍과 북위풍 해서, 그리고 예서로 쓰였다. 첫째, 둘째 폭의 해서는 안진경풍이고, 다섯째, 여섯째 폭의 예

그림9. 김충현, 〈백농선생회갑축필〉, 1941 그림10. 김충현, 〈반생수용〉, 1943

그림11. 김충현, 〈제이목석거상량문〉, 1944

그림12. 김충현, 〈삼체육곡병〉, 1940년대

그림13. 조지겸, 〈제민요술〉, 청

서도 〈반생수용〉 같은 초기 예서와 유사하다. 반면 셋째, 넷째 폭의 북위풍 해서는 처음 등장한 것으로, 북위비를 깊이 연구하여 '삼분안칠분위三分顔七分魏'라 일컫는 조지겸趙之謙의 글씨그림13와 유사하다. 이것은 김충현이 1940년대에 이미 북비를 익혔음을 말해주는 것인데, 노년기까지 이런 북위풍은 지속적으로 사용되었다. 1960년대부터 1970년대 말까지의 김충현의 해서는 북위풍이 주를 이루는데, 현판에서도 이것이 확인된다.[7] 이 병풍은 북위풍 해서와 초기의 안진경풍 해서가 같이 사용되어 해서의 변천 과정을 보여주는 귀한 자료이다.

　김충현이 10대 초반부터 익힌 서예는 당시 서예가가 되기 위한 것이라기보다는 교양이었다. 그가 서예가에 뜻을 둔 것은 18세인 1938년 '제7회 전조선남녀학생작품전람회'에서 수상한 이후부터이니 '축적기'의 작품 활동은 6년 정도에 불과하다. 그럼에도 불구하고 이 시기에 고대부터 북위, 당, 송, 청 등 여러 왕조의 전서, 예서, 해서, 행서 등을 통합적으로 연구하여 글씨가 상당한 경지에 이르렀다. 24세까지의

7　정현숙, 『서화, 그 문자향 서권기』(다운샘, 2019), 125~138쪽.

이 시기 중 20세 이전에는 형임을, 20세 이후에는 자기 해석이 가미된 의임을 주로 했다. 결론적으로 김충현은 어린 시절부터 단순한 취미 정도의 학서에 그친 것이 아니라 매우 전문성 있게 서예를 탐구했다. 그 결과 초기인 이 시기의 글씨도 원숙미를 드러낼 수 있었다.

2. 탐색기의 서예

제2기인 탐색기探索期, 1945~1959는 해방 이후부터 1959년까지로 김충현이 본격적으로 서예활동을 한 시기이다. 해방된 해인 1945년 김충현은 25세였다. 광복을 맞이하여 식민교육이 끝나고 민족교육이 새롭게 시작되면서 모든 분야처럼 문화예술도 새로운 발양發揚을 추구했다. 1기에 이어 2기에서도 그의 한글 연구는 계속되었다. 1기에 완성했으나 미처 출간하지 못한 한글 연구서를 1945년 고려문화사에서『우리 글씨체』라는 이름으로 출간하고, 이어서 1946년에 ≪중앙신문≫에 게재한「한글과 궁체」, 1948년 ≪서울신문≫에 게재한「바로 찾아야 할 국문 쓰는 법」의 논고를 첨가하여 같은 해에『우리 글씨 쓰는 법』이라는 내용으로 한글서예 교본을 제작했다. 이 책은 궁체를 체계적으로 배울 수 있게 하기 위한 것이다. 그러나 그 안에는 일제 강점기 시대를 살면서 사라져간 민족정기를 되찾으려는 애국정신도 담겨 있었다. 이에 대해서는 김세호가 상세하게 기술한 바 있다.[8]

김충현은 해방 후 변화하는 이런 사회적 분위기에서 서예가로서 문화의 재건설에 적극 참여했다. 그는 1949년 창립된 대한민국미술전람회에서 손재형과 함께 서예부를 주도하면서 국전이 끝날 때까지 출품했다. 1958년에는 동방연서회東方研書會를

8 김세호, 「일중 김충현과 서예」, 『일중 김충현: 예술의전당 개관 10주년 기념 특별전 도록』, 284~285쪽.

세우고 이사장을 맡았다. 김용진을 회장으로 추대하고 김응현, 원충희元忠喜 등 10여 명의 대가가 모여 정식으로 서예 방면의 연구와 보급을 시작한 동방연서회는 한국 서단에 후배를 배양하는 데 크게 공헌했으며, 당시 한국 서단에 중요한 표지標誌가 되었다. 김충현은 한국 서예의 보급과 후배 양성에 전력하여 1963년에는 『일중서예 강의一中書藝講義』를 출판했으며, 1964년에는 『서예집성書藝集成』을 출판했고, 1967 년과 1968년에는 ≪신아일보≫에 「근역서보槿域書譜」라는 제목으로 한국의 서예의 명인을 150명 선정하여 150회 연재했다. 이와 같이 서예 관련 자료의 출판 및 신문 연재를 통해 서예가 널리 보급되었고 크게 활성화되었다. 1967년부터 김충현은 서 울대학교, 경희대학교 등 여러 대학에서 서예 강의를 했다. 대학 출강은 한국 서예를 활발하게 보급하고 확산하는 데 효과적인 작용을 했다.

　김충현 서예의 전면적인 '탐색기'인 이 시기에 그의 서예 이념은 확고했다. '이일 관지以一貫之'의 태도를 기본으로 하여 한편으로는 고법의 실천에 정성을 다하고 다 른 한편으로는 서예의 새로운 조형언어를 탐색하여 돌파구를 찾고자 했다. 한글서 예와 한문서예에 대한 통합적인 연구를 통해 다양한 발전 가능성을 모색한 것이다.

　정인보가 지어 1951년에 세워진 〈이충무공기념비李忠武公紀念碑〉그림14는 김충현 이 국한문 혼용체로 썼다. 당시 정인보가 지은 비문은 모두 김충현이 쓰게 되어 그가 서예가로서의 이름을 세상에 알리는 데 큰 역할을 했다. 이 사면비는 김충현의 첫 국 한문 혼용 비문으로, 거기에 쓰인 안진경풍 해서와 궁체 정자는 털끝만한 오류도 허 용하지 않은 완벽미를 구사했다. 비액의 전서는 진나라 〈태산각석泰山刻石〉 풍인데 14대조인 김상용의 전서그림15와 유사하니 가학으로부터 전수된 것임을 알 수 있다.

　1946년에 쓴 행서 〈천자동사발千字東史跋〉그림16은 안진경의 〈삼표진적三表真跡〉그 림17과 닮았다. 자형은 넉넉하게 넓혀 쓰고, 밖으로 뻗고 안으로 거둠이 자유롭다. 안 진경 행서를 기초로 하되 그 면모에는 작가의 마음에서 우러나오는 심미의식이 그 대로 표현되어 있다. 안진경 글씨에서 드러나는 왕희지의 미감과는 다른, 자형과 선

그림14. 김충현, 〈이충무공기념비〉, 1951

그림15. 김상용의 전서

그림16. 김충현, 〈천자동사발〉, 1946

그림17. 안진경, 〈삼표진적〉, 당

그림18. 김충현, 〈천장오호〉, 1950　　그림19. 유용, 청　　　　　그림20. 김충현, 〈이옥시〉, 1955

조로의 치중이 점점 중시되어 시간이 지남에 따라 선조의 내함이 점점 풍부해졌다. 이는 서예 창작에 융합되어 선조의 간단하고 표면적인 현상을 면하도록 하는 일종의 촉진제가 되었다.

　　1950년의 행서작품인 〈천장오호千嶂五湖〉그림18는 청나라 유용劉墉 글씨그림19의 영향을 많이 받았다. 1955년 국전 출품작 〈이옥시李鈺詩〉그림20는 한 폭의 해행 작품인데, 위비풍을 많이 담았다. 중요한 것은 위비풍을 표현했으나 청나라 조지겸趙之謙의 글씨에 근원하고 있다는 점이다. 1950년대의 두 작품은 김충현이 당 이전의 글씨를 중시했다는 주장과는 달리, 청나라 서예에도 관심을 보였다는 것을 말해주고 있다.

그림21. 김충현, 〈수월독서헌〉, 1946

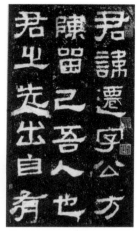

그림22. 〈장천비〉, 한, 186

그림23. 김충현, 〈학수송령〉, 1950년대

　이 시기의 전서와 예서작품은 비교적 많다. 1946년에 예서로 쓴 〈수월독서헌隨月讀書軒〉그림21에는 한나라 〈장천비張遷碑〉그림22의 분위기가 있다. 결구가 매우 긴밀하여 빈틈이 없으며, 점과 획의 크기를 강하게 대비시켜 점은 더 작게, 가로획과 세로획은 더 길게 썼다. 거친 듯한 삽기澁氣와 서툰 듯한 고졸미를 드러낸 관지의 해서는 본문과 잘 어울린다.

　1950년대에 쓴 〈학수송령鶴壽松齡〉그림23에는 새로운 변화가 있다. 생일을 축하하고 축수祝壽하는 작품으로, 청나라 오창석吳昌碩 대전의 필의가 농후하다. 운필에서 중봉을 엄격하게 지켰으며, 자형이 방정하지만 획이 자유롭게 밖으로 넓게 펼쳐져 시원한 느낌을 주며, 소밀疏密을 대비시켜 공간 분할을 강조했다. 이런 전예篆隸는 예

그림24. 김충현, 〈시례전가〉, 1958

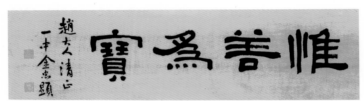

그림25. 김충현, 〈유선위보〉, 1950년대

서의 풍모가 진일보한 것으로 이전과는 다른 새로운 느낌을 준다.

1958년에 쓴 〈시례전가詩禮傳家〉그림24는 〈장천비〉를 본받았고, 1950년대에 쓴 〈유선위보惟善為寶〉그림25는 〈장천비〉를 주로 하여 〈조전비曹全碑〉의 필의를 가미했다. 1959년에 쓴 〈대색화향구對色花香句〉그림26는 관지에서 밝혔듯이 한나라의 〈사삼공산비祀三公山碑〉그림27를 본떠서 썼다. 이처럼 1950년대의 일중 예서는 한나라 예서를 기본으로 했음을 알 수 있다.

1959년 국전 출품작 〈서통書統〉그림28은 이미 스스로 초기의 '중묘眾妙'[9]와 융합한 자취로 자신만의 독특한 예서 풍모를 형성한 것이다. 이는 일생의 작품 변화를 탐색할 때 매우 중요한 하나의 단계로 이정표적 의의를 지닌다. 전서의 자형과 필의를 차감借鑒한 이 글씨는 한 치도 흩어지지 않고 오직 한 곳에 정신이 집중한 작품으로 고아한 운치를 지니고 있다. 이러한 형식은 김충현이 고인의 고예古隸를 학습한 결과이다.

9 다양한 필의를 융합하여 신묘한 조화를 이룬 것을 말한다.

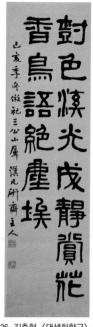

그림26. 김충현, 〈대색화향구〉, 1959 그림27. 〈사삼공산비〉, 한, 117

그림28. 김충현, 〈서통〉, 1959

김충현은 제2기인 '탐색기'부터 국전을 중심으로 이름을 알리기 시작했다. 그에게 국전은 참으로 의미가 크다. 문교부 미술분과위원으로 제1회 국전을 준비하던 김충현과 손재형의 노력으로 1932년 조선미술전람회에서 폐지되었던 서예부가 국전을 통해 부활했다. 그들은 다른 위원들의 반발에도 불구하고 서예의 예술성을 강력하게 주장하며 서예를 국전에 포함시켰다. 따라서 당시 서예가들의 가장 큰 과제는 서예의 예술성을 작품으로 증명하는 것이었다. 김충현은 국한문 혼용 서예를 통해 이에 대한 답을 제시하려고 했다.[10]

이 시기 김충현의 글씨는 주로 국전에 참여한 이후의 작품들이다. 한글서예와 한문서예가 고루 제작된 시기로 국전에도 각 한 점씩 출품했다. 1951년에 건립된 〈이충무공기념비〉와 같은 국한문 혼용이 김충현 서예의 특징으로 자리 잡는다.

또한 중국 비첩을 중심으로 서예를 배우면서도 여전히 가학으로 전래된 전서를 썼는데, 14대조인 김상용의 전서가 김충현에게 이어진 것이 이를 증명한다. 해서는 안진경풍과 북위풍을 동시에 수용하고, 종요풍까지 더하여 다양한 서풍의 해서를 연마했다. 행서는 안진경을 주로 하면서 청나라 유용과 조지겸의 글씨도 배웠다. 이 시기 일중서예의 가장 큰 특징은 다양한 서풍의 서체를 융합하여 조화를 이룬 '중묘衆妙'의 심미의식이 두드러지게 나타난다는 것이다.

3. 태변기의 서예

제3기인 태변기蛻變期, 1960~1982는 김충현이 한글고체로 새로운 변화를 일으킨 1960년도부터 일중묵연이 문을 닫고 백악미술관이 문을 열기 전까지이다. 김충현은

10 김수천, 「국한문서예의 새 마당을 열다」, 『미술관에 書: 한국근현대서예전』(국립현대미술관, 2020), 275쪽.

1958년에 출범한 동방연서회를 동생인 김응현의 도움으로 10여 년간 주도했다. 1969년 김충현은 동방연서회에서 물러나고 이후 김응현이 맡게 된다. 같은 해 5월 김충현은 일중묵연一中墨緣을 개설하여 서예교육에 온 열정을 쏟았다. 김충현의 생활은 매우 규칙적이어서 매일 오후 2시면 연구실에 도착하여 제자들을 지도하고 오후 5시에 퇴근했다. 매년 급수시험을 치러 학생들의 실력 향상에 힘썼다. 7급부터 1급까지로 등급을 매겼는데, 1급에 통과하기 위해서는 한문 오체인 전서, 예서, 해서, 행서, 초서와, 한글궁체와 고체를 모두 잘 써야 했다. 또한 제자들과 함께 '일중묵연전'을 열어 제자들의 서예 정진을 위해 힘썼다.

김충현은 이 시기에 후학 양성과 더불어 활발한 서예 활동을 이어갔다. 초반의 한문서예에는 여전히 가학의 분위기가 남아 있다. 1960년 제9회 국전 출품작인 행서 〈한림별곡翰林別曲〉그림29은 숙부 김순동金舜東의 행서그림30와, 1966년에 행서의 필의가 가미된 해서로 쓴 〈청경우독晴耕雨讀〉그림31은 숙부 김춘동金春東의 〈복거卜居〉그림32와 '가족적 유사성'이 있다. 이들은 오현에 살면서 조상들이 남긴 사상과 정신, 그리고 문화예술을 함께 접했던 것이다. 〈청경우독〉에는 비와 첩을 융합한 흔적이 역력하다. 이 시기에 김충현은 위비풍에 행서의 융입을 다양하게 시도했음을 알 수 있다.

이때는 한글서예와 한문서예가 원숙한 경지에 이른 일중서예의 황금기로, 독창성을 지닌 '일중체'도 탄생했다. 1960년부터 국전 출품작을 중심으로 일중이 판본체를 칭하는 명칭인 '고체'를 본격적으로 쓰기 시작한다. 김충현은 1960년에 쓴 〈용비어천가龍飛御天歌〉를 통해 판본체를 필사체로 전환시켰다. 이후 한글과 한문을 통합적으로 탐구하여 새로운 조형세계를 개척한, 국한문 혼용의 '신융합' 서풍을 창조했다.

1960년 전까지 김충현은 훈민정음 창제원리를 근거로 한글의 생성원리를 근원적으로 탐구했다. 한글고체에서 그가 해결한 문제는 두 가지이다. 하나는 한글 판본체를 예술적 필사체로 변화시킨 것이고, 다른 하나는 소자小字인 판본체를 웅장한 대자大字로 변형시킨 것이다. 이것을 해결하는 방편이 진한秦漢의 전예篆隸였다. 그는 한

그림29. 김충현, 〈한림별곡〉후반, 1960

그림30. 김순동의 행서

그림31. 김충현, 〈청경우독〉, 1966

그림32. 김춘동, 〈복거〉, 1931

문 전예를 한글 판본체에 접목시켜 독창적인 '일중고체'를 창안했다. 이것은 이전에 볼 수 없었던 새로운 시도로, 당시 서단에서도 획기적인 일이었으며, 이는 그를 새로운 예술세계로 이끌었다.

1962년의 국전 출품작 〈정읍사井邑詞〉그림33는 한문의 전서·예서·해서·행서, 한글의 궁체·고체의 여섯 서체가 합쳐져 일체를 이룬 일종의 탐색적 작품으로, 서체 간의 경계를 허물고 서로 관통시켜 조화를 이루었다. 제목은 전서로 썼고, 본문은 한

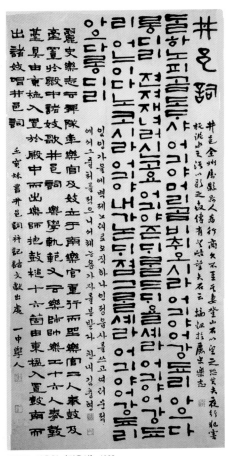

그림33. 김충현, 〈정읍사〉, 1962

글고체가 주 서체가 되어 여러 서체가 서로 호응하여 각각의 장점을 잘 드러내되 조금도 흐트러짐이 없다. 자간이 시원하게 벌어져 기운이 관통하며 여백 처리가 신묘하다. 한 작품 안에서 유기적인 통일을 이루었으니, 이는 고체 이후 또 하나의 중요한 성과이다. 이런 시도는 만년에 이르기까지 계속되었다. 이 시기에 김충현은 서로 다른 서체를 융합한 새로운 시도로 성공한 청나라 정섭鄭燮, 1693~1795의 서예에 많은 관심을 가진 것 같다.

그림34. 김충현, 〈도산가〉, 1963

　　1963년에 쓴 제12회 국전 출품작 〈도산가陶山歌〉그림34는 국한문을 혼용하여 이목을 집중시켰다. 노봉露鋒으로 입필入筆하고 어지러운 가운데 질서가 있다. 촘촘하게 꽉 차서 바람조차 통하지 못할 것 같은 장법 가운데에서 서예의 본질적인 팽팽한 긴장감이 충만하다. 한글과 한자가 하나 된 유기적 융합이 더욱 더 자유자재로 어울려 조화롭다. 세로로 열을 이루고 가로로 열을 이루지 않으면서, 고체의 그림자는 있으나 고체에 비하여 신령스럽고 자유로운 움직임이 돋보이며, 동시에 점·선·면의 결

그림35. 김충현, 〈국한팔곡병〉, 1963

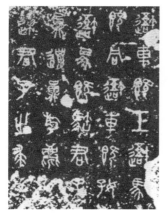

그림36. 〈석고문〉, 진

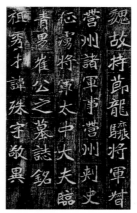

그림37. 〈최경옹묘지〉, 북위, 517

구를 서로 관조되게 묘사했다. 한자와 한글의 용필이 일치하되, 격조 높은 고도의 계합契合을 이루었다. 이 작품은 한글과 한자 가운데 제안提按 돈좌頓挫와 노봉 입필의 용필법을 더 강화했으며, 글자의 율동성과 절주감을 강조했다.

　1963년에 여섯 가지 서체로 쓴 〈국한팔곡병國漢八曲屛〉그림35에서 다섯째 폭인 전서는 진秦나라 〈석고문石鼓文〉그림36에, 여섯째 폭인 해서는 북위 〈최경옹묘지崔敬邕墓誌〉그림37에 근거한 것이다. 1970년대에도 국한문 혼용이 계속되었다.

그림38. 김충현, 〈서산만조〉, 1979 그림39. 김충현, 〈묵향연중〉, 1969

한글고체에 해당되는 한문서예가 전서이다. 1979년에 쓴 〈서산만조西山晩眺〉그림 38는 진나라 소전인 권량명權量銘과 유사하지만, 자형이 정방형 또는 편방형이고 획의 굵기에 변화가 많은 것은 대전의 요소라 할 수 있다. 상술한 〈국한팔곡병〉의 전서는 온전히 소전이지만 그것에 대전을 융합하여 자신만의 서풍으로 창안한 것이 〈서산만조〉이다.

이 시기의 예서는 그의 독창적 서풍으로 쓰여 이른바 '일중풍'이 탄생했다. 1969년에 쓴 〈묵향연중墨香緣重〉그림39은 획간이 밀하고 획의 굵기에 변화가 힘차다. 김충현이 동방연서회에서 나와 새로 '일중묵연一中墨緣'을 만든 후 쓴 것으로 그의 인생에서 매우 의미 있는 작품이다. 이 무렵의 글자는 글자의 중심이 위를 향한 것이

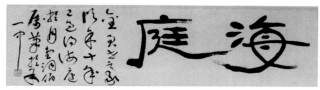
그림40. 김충현, 〈해정〉, 1971

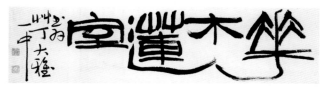
그림41. 김충현, 〈화목연실〉, 1970년대

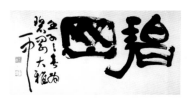
그림42. 김충현, 〈벽강〉, 1972

특징적이다.

파격적인 예서로 쓴 〈해정海庭〉그림40, 〈화목연실花木蓮室〉그림41, 〈벽강碧岡〉그림42
은 1970년대 초 김충현이 취중醉中에 제자들에게 써준 작품들이다. 완전히 느슨하게
풀어진 상태에서 법도의 틀을 완전히 벗어버리고 무법이 유법으로 귀의했으며 마음
가는 대로 붓을 휘두른 독창적 작품이다.

1970년에 쓴 〈화병악부畫屛樂府〉그림43와 국전 출품작 〈추강재국秋江載菊〉그림44은
김충현의 예서 가운데 매우 성숙된 작품이다. 매필마다 중봉이며 글자의 기상이 활
기차게 펼쳐진다. 이 대련은 〈예기비禮器碑〉의 묘처를 완전히 체득하고 난 후의 창
작품이다. 〈추강재국〉은 〈예기비〉의 비음풍에 죽목간竹木簡의 서풍을 결합시킨 작
품이다. 두 작품은 김충현의 예서가 1970년에 이미 성숙한 단계에 진입했음을 보여

그림43. 김충현, 〈화병악부〉, 1970

그림44. 김충현, 〈추강재국〉, 1970

그림45. 김충현, 〈서대행〉, 1977

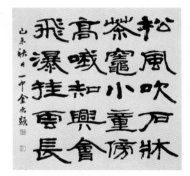
그림46. 김충현, 〈송풍〉, 1979

준다.

 1977년에 쓴 십이곡병 〈서대행犀帶行〉그림45은 고도로 숙성된 일중 예서의 대표작
이다. 필획이 늠름하고 어느 한 곳도 막힌 데가 없이 호연지기浩然之氣의 기운이 가득
하다. 1979년에 쓴 〈송풍松風〉그림46에 이르러서는 규범적인 예서의 풍격을 이루었
으며, 한나라 〈석문송〉의 필의를 융입했다. 대부분 원필을 사용하고 역입으로 기필
했으며, 회봉回鋒으로 수필收筆하여 선조가 침착하고 쾌적하며 구애를 받지 않아 자
연스러움이 빼어나다. 참으로 예서 창작의 통달한 경지에 이르렀으며, 이런 풍격은

그림 47. 김충현, 〈건곤일초정〉, 1980

그림48. 김충현, 〈본자정〉, 1970

그림49. 〈장맹룡비〉, 북위, 522

1980년대 초반까지 지속되어 '일중풍'이라 불렸다.

　1980년에 쓴 예서 〈건곤일초정乾坤一草丁〉그림47은 공간을 최대한 좁히고 현대적 조형미를 가미한 독창성이 돋보인다.

　1970년대의 해서는 북위풍이 주를 이루는 가운데 당풍도 부분적으로 융입했다. 1970년에 쓴 〈본자정本自靜〉그림48은 북위 방필 글씨의 대표작인 〈장맹룡비張猛龍碑〉 그림49에서 취법했다. 1977년에 쓴 〈성통학구誠通學究〉그림50와 1978년에 쓴 〈강촌江村〉그림51은 원필이 특징인 북위 정도소鄭道昭의 운봉산 각석의 글씨들과 유사하다. 그중 대표작인 〈정희하비鄭羲下碑〉그림52와 흡사한데 오히려 그것보다 더 활달하다. 1980년에 쓴 인천 홍륜사와 공주 동학사의 〈대웅전大雄殿〉그림53 현판도 원필의 북위풍 해서로 썼다.[11] 같은 해에 쓴 김천 직지사 〈만세루萬歲樓〉그림54 현판은 북위풍에

그림50. 김충현, 〈성통학구〉, 1977　　그림51. 김충현 〈강촌〉, 1978　　그림52. 정도소, 〈정희하비〉, 북위, 511

그림53. 김충현, 〈대웅전〉, 1980, 공주 동학사

그림54. 김충현, 〈만세루〉, 1980, 김천 직지사

안진경풍을 가미한 원필로 썼다. 이처럼 1970년대에 김충현은 북위풍 해서에 심취했으며, 그 글씨들이 모두 웅건하고 중후하다.

　1970년경의 행초서를 보면 김충현은 손과정의 〈서보書譜〉와 고의古意를 띤 장초章草에 많은 관심을 가졌음을 알 수 있다. 그는 행초서를 배울 때 〈서보〉는 필수적으로 익혀야 할 글씨라 여겼다. 이때의 행초서는 화려하고 넓게 펼치는 형태에서 간결하고 단조로운 형태로 새롭게 변화했다. 이를 보여주는 것이 1969년에 쓴 〈상부신작商

11　1979년경에 만든 밀양 홍제사 〈설법보전주련〉도 원필의 북위풍 해서로 쓰였다. 정현숙, 「법고를 품은 창신의 김충현 현판글씨-예서에서 일중풍을 이루다」, 『김충현 현판글씨, 서예가 건축을 만나다』(백악미술관, 2015), 438쪽; 정현숙, 『서화, 그 문자향 서권기』, 133, 135쪽.

그림55. 김충현, 〈상부신작〉, 1969 그림56. 김충현, 〈간독〉, 1970 그림57. 김충현, 〈완당시〉, 1972

父辛爵〉그림55이다.

1970년에 쓴 〈간독簡牘〉그림56은 과도기적 특징을 드러내는 장초의 소자 작품이다. 1972년 국전 출품작인 〈완당시阮堂詩〉그림57는 소자에서 대자로 변화하기 시작한다. 이 작품들은 〈서보〉를 바탕으로 장초를 결합시킨 것이다.

김충현은 이에 만족하지 않고 부단히 새로운 변화를 탐색했다. 1979년 국전 출품작인 〈석문폭창石門暴漲〉그림58은 행초서이지만 전서와 예서의 필법이 농후하다. 〈고환古歡〉그림59에서 도로변에 돌이 여기저기 놓인 것 같고[난석포가亂石鋪街] 확장과 축소의 원리[대개대합大開大合]를 적용한 장법은 창신의 서예를 추구하던 서예가들이 활용한 기법이다. 청나라 정섭은 '난석포가'의 풍격을, 송나라 황정견은 '대개대합'의 기상을 띠고 있다. 김충현은 이런 창조적 장법을 구사했는데, 이런 장법을 논할 때 반

그림58. 김충현, 〈석문폭창〉, 1979 그림59. 김충현, 〈고환〉, 1979 그림60. 우우임, 중국

드시 살펴야 할 서예가가 우우임于右任1890~1964이다.

김충현은 우우임을 천 년에 한 명 정도 나올 매우 훌륭한 작가라고 평했으며,[12] 일중묵연一中墨緣에는 우우임이 김충현에게 써준 작품이 있었다. 그래서인지 김충현의 행초에는 우우임풍그림60이 강하다.

제3기인 '태변기'는 김충현이 서예에 대해 전면적으로 탐구하던 시기이다. 이 시기에 그가 늘 주장한 한글과 한문을 통합적으로 탐구한 국한문 혼용이 본격적으로 이루어져 '신융합'을 구축했다. 또한 고체가 본격적으로 탐구된 시기로, 한글궁체로 일관되어 오던 그의 한글이 전혀 새로운 모습의 한글고체로 변한 것이 가장 큰 특징이다. 그 결과 국한문 혼용이 서단에서 큰 빛을 발했다.

1960년대의 한글고체는 김충현의 한문서예에도 영향을 미쳤다. 한글은 단순하기

12 1980년을 전후해 일중묵연에서 스승 김충현으로부터 서예지도를 받았던 김수천이 들려준 이야기이다.

때문에 필획을 연구하지 않으면 단조로움을 면할 수 없다. 그는 단순한 한글 판본체에 한문 전예의 기법을 불어넣어 새로운 변신을 시도했다. 이런 노력으로 필획이 더욱 강건해져 예서, 해서 등의 한문서예도 더 정화되고 건실해졌다.

이 시기 일중의 글씨는 개성적 변화보다는 법첩에 근거를 두었다. 즉, 법고法古를 중히 여겼다. 일중의 서예 인생에서 최고의 전성기인 이 시기에는 다양한 서체를 융합한 글씨들이 원숙미를 드러냈다. 이른바 '일중풍'으로 불리는 작품들은 대부분 이 시기에 탄생되었다. 고법을 바탕으로 새롭고 현대적인 느낌을 주는 법고창신의 예술이 완성된 시기이다.

4. 소요기의 서예

제4기인 소요기逍遙期, 1983~2006는 1983년 백악동부白岳洞府, 현 백악미술관 건립부터 2006년 세상을 떠날 때까지의 시기이다. 백악동부의 건립을 축하하기 위해 아우 김창현은 「백악동부기白岳洞府記」를 지어주기도 했다.

김충현의 한글 연구는 지속되어 1983년에 『우리 글씨 쓰는 법』 증보판을 간행했는데, 여기에는 그가 1960년대부터 연구한 한글고체를 추가했다. 이 교본은 한글서예에 대한 기법과 이론을 체계화하고 있다는 점에서 기존의 한글서예 교본과는 다르다. 한글의 제자 원리부터 한글의 역사와 쓰는 방법에 이르기까지 한글 연구에 관한 모든 것을 다루고 있다.[13] 1942년에 처음으로 완성되어 40년이 지난 1983년에 최종본으로 완결되었으니 이 교본이 갖는 중요성은 아무리 강조해도 지나침이 없다.

1990년대 중반 김충현의 건강이 쇠약해지기 시작했는데, 그것은 그의 서예 창작

13 김수천, 「일중 김충현의 가학배경과 서예사적 공헌」, 한국서지학회, ≪서지학연구≫ 68(2016), 107쪽.

그림61. 김충현, 〈예천가법〉, 1983

그림62. 김충현, 〈소헌〉, 1983

에 큰 영향을 미쳤다. 건강 상태 때문에 작품 활동은 뜸했으나 마음은 평화로웠다. 만년에 이르러 정신은 더욱 담박해지고 소요의 자유로운 경계에 들었다. 어떤 기법에도 구속 받지 않고 침착하고 자연스러워 그 한없는 포용력은 마치 "인자요산仁者樂山, 지자요수智者樂水"『논어論語』옹야雍也 제6第六 같았으며, 선가禪家에서 말하는 "공산무인空山無人, 수류개화水流花開"의 경지에서 노니는 듯했다. 인생에 대해 통명通明에 이른 것이다.

3기에 쓴 취중휘호는 4기에서도 계속된다. 이때는 예서는 물론 초서도 사용했다. 1983년에 제자 권창륜에게 써준 예서 〈예천가법醴泉法家〉그림61, 제자 정도준에게 써준 초서 〈소헌紹軒〉그림62은 현대적 감각을 지니고 있다. 이 두 작품은 철저하게 부수고 크게 세우는 것으로, 법도의 구속을 완전하게 벗어던지고 자유로우며, 폭발적 기운이 가득하다. 3기의 취중휘호 작품들보다 더 조형성이 강해 일중의 서예는 의식적으로 무의식적으로 원숙한 경지에 이르렀다 할 수 있다. 김세호는 1970년대부터 1980년대까지의 취중휘호에 대해 이렇게 말했다.

1970년대 이후로 제자들과 함께 한 적이 많았다. 그때마다 선생께서는 취중에 현장 휘호를 써서 참석한 제자들에게 선물을 주었다. 취중이라 객기를 부릴 만도 한데 일중 선생은 그런 짓을 하지 않았다. 취중휘호이지만 속기가 없었다. 그것은 평상시에 도야 된 삶의 기초가 작용하기 때문일 것이다. 선생께서는 한계선을 넘어서지 않았다. 어떤 환경에서도 제자들에게 예의를 지키는 분이었다.[14]

1985년에 쓴 〈서암시恕菴詩〉그림63, 1986년에 쓴 〈앙관부찰仰觀俯察〉그림64, 1987년 에 쓴 〈태고음太古音〉그림65과 〈은존실殷尊室〉그림66의 힘차면서 유려함, 능숙하고 노 련함은 전형적인 '일중풍'이다. 모두 매필 중봉을 사용한 결체가 시원하게 펼쳐져 있 다. 한비漢碑에서 취하여 선조가 후중하고 종횡으로 펼치고 합하여 구속됨이 없이 소탈하고 자연스럽다. 이처럼 1980년대 중반 이후의 일중 예서는 〈조전비〉와 〈예 기비〉에 근원하면서 평정함으로 회귀하는 단계로 접어들었다.

이 시기의 해서로 1989년에 쓴 〈조충정공고결문趙忠正公告訣文〉그림67은 전체적으 로 참신하고 자연스럽다. 북위 묘지명풍에 행서 필의가 가미되어 꿈틀거리는 듯 생 기가 넘친다.

이 시기의 행서로는 1983년에 쓴 〈백악필흥白岳筆興〉그림68이 가장 상징적이다. 이 것은 백악동부가 완성되었을 때 김충현이 백악동부의 건립에 대한 특별한 의미를 표현한 작품이다. 이는 곧 그동안 마음속에 품고 있던 백악동부에서의 서예 연구에 대한 바람을 표달한 것이요, 마음의 문을 활짝 열어젖힌 자유자재의 경지이며, 동시 에 이곳에서 서예를 발전시키고자 했던 바람을 표현한 것이다. 건강이 좋았던 1983 년부터 1990년대 초까지는 서예에 대한 무한한 열정으로 많은 작품을 남겼다.

1983년에는 행초서를 여러 풍격으로 표현했는데, 분위기가 매우 달라 그가 지닌

14 2015년 7월 29일 서울 성북구 안암동 해정연구실에서 김수천이 김세호를 만나 취재한 내용이다.

그림63. 김충현, 〈서암시〉, 1985

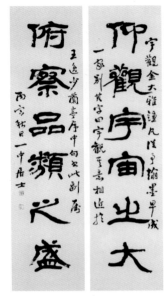

그림64. 김충현, 〈앙관부찰〉, 1986

그림65. 김충현, 〈태고음〉, 1987

그림66. 김충현, 〈은존실〉, 1987

漢文 calligraphy 그림67 content (조충정공고결문):

聞甚採其將臣無任死之言泣血哽塞之至謹自裁以聞
而有涙言以身之各道址永則以顙亦而辱天旋伊以名幾重未高在伏以
甚採身日欲館剗鎔訣感滇為身陛之夕扵望百貽述實呼臣國家危亡
臣其泉而以懷言猶減根之不不以立耶自下一兩百僚集著扵不扵及
無將而已伏諸生減澤之誠動以殉然則大乃兩陛億照也宗國料疾興
任死泣惟神賊天死偽完死不覆節閔戾至陛下章宗社而而入老臣
死之血開明天死精如年以一戴臣泳宣得下只之社知猶無事城而臣
之言哽宗瞻惟以謝神述亂道之之報涣徒為現今列諸竟愛以奏
言則塞社望聖殉天精即臣報國未徒為為校今四臣致或奏不
泣聞之哀天明地顯臣命宜國故除臣之罪既五死非祆有在
血之至惟甚衰臣五職國則奮故劻重誠矣下得扵宗死周一半此扵
哽至謹社憐財職論旋即發重諫誠罪下扵去非朝非半扵庶署豈扵
塞謹自幸天教論旋斷交歌諫約生陛其辱死之以外拘以
之自裁甚下極不不純涉約以去以人罪朝之兵得扵一

그림67. 김충현, 〈조충정공고결문〉, 1989

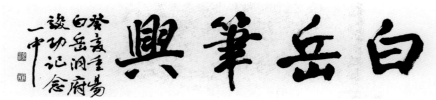

贊亥重爲
白岳洞府爲
後功記
一中念

興岳筆白

그림68. 김충현, 〈백악필흥〉, 1983

예술적 창조력이 무궁하다 여겨진다. 이 해에 쓴 행초는 네 가지로 나눌 수 있다.

첫째, 〈완당묵적제첨阮堂墨跡題簽〉그림69이다. 맑고 참신한 왕희지풍을 근저로 하고, 안진경 행서와 소식 체세를 겸한 전통풍의 대표작이다. 김충현은 계속해서 '신융합'적 서풍을 탐색했다. 특정 용도에 가장 적합한 서풍을 선택했고, 거기에 다양한 서풍을 융합했다. 이 작품은 월전 장우성이 김정희의 낙관이 없는 작품을 김충현에게 관지를 써줄 것을 청하여 쓴 것으로, 분위기가 유화柔和하고 기식氣息이 순정하여 작가의 깊고 넓은 학문적 소양과 예술적 재능을 드러낸다. 이후의 작품에서는 볼 수 없는 희귀한 창작품이다.

둘째, 〈왕학호천마노시王學浩天馬盧詩〉그림70로 풍격 있는 행초의 대표작이다. 자체

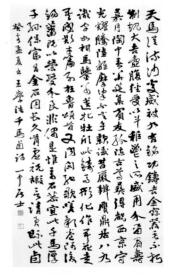

그림69. 김충현, 〈완당묵적제첩〉, 1983　　　그림70. 김충현, 〈왕학호천마노시〉, 1983　　　그림71. 김충현, 〈청음시〉, 1983

의 퍼지고 모음에 법도가 있고, 거칠고 섬세함의 대비가 분명하며, 동일한 글자에는 변화를 주었다. 안진경풍 행서가 주가 되지만 예서를 겸하고 화법의 필법을 쓰는 등 변화무쌍한 융합적 모습을 드러낸다. 몇몇 글자는 통상적 형태에서 완전하게 벗어나 있다.

셋째, 〈청음시淸陰詩〉그림71로 정섭풍의 '신융합'적 면모를 드러내어 다른 것과 구별된다. 행초에 전서와 예서의 필의를 가미했고, 기필起筆과 수필收筆이 거의 완전한 중봉을 사용하고 있으며, 원만圓滿하고 혼후渾厚하여 '졸拙'의 아취를 드러내고 있다.

넷째, 〈완원측귀시阮元測晷詩〉그림72는 김충현의 행초서 가운데 독특하다. 황정견의 〈염파린상여열전廉頗藺相如列傳〉그림73 필법을 바탕으로 하되, 장법을 크게 펼치고 크게 합했다. 때로는 직접 초법草法을 쓰기도 하고 때로는 그 뜻을 변화하여 사용했으니, 이는 황정견의 풍신風神인 '이의어법以意馭法'을 체득한 것이다. 이는 김충현이 만년에도 황정견을 '심모수추心摹手追'했으며, 첩帖 공부를 통해 흡수하고 전화하려

그림72. 김충현, 〈완원측귀시〉, 1983

그림73. 황정견, 〈염파린상여열전〉, 송

그림74. 김충현, 사인펜 글, 1985

했음을 말한다. 이는 전통에 대한 재학습을 보여주는 것이라 시사하는 바가 크다.

김충현이 한문서예 공부를 위해 부단히 노력했다는 것은 김세호가 일본에서 귀국한 1985년 술자리에서 종이에 사인펜으로 직접 써준 글씨그림74에서도 확인된다. 김충현은 "내 이십에 해서와 예서를 배웠고, 사십에 초서를 썼으나 못 쓸 것 같았는데, (환갑을 넘긴) 지금에야 쓴다는 소리를 듣는다余二十年學楷及隸, 四十始草不能, 今能草, 然可喚"[15]라고 하여 사십대에 초서를 익혔지만 진의를 파악할 수 없었고 육십이 넘어서야 초서의 진의를 파악했다고 진술하게 고백한다. 이 말은 1980년대에 초서가 특별히 많은 것과 일맥상통했음을 보여준다.

이런 행초서작품에는 특별한 느낌이 있다. 현대의식을 매우 민감하고 높이 인지한 것으로, 혹자는 서방식 구성의 영향을 받았다고 말할 수 있겠으나, 이런 시각은 한글과 한국의 민족성에서 발현된 사고라고 보는 것이 더 타당하다. 하나의 평면 공간 안에서 하나의 공간에 대하여 완전하게 분할할 수 있는 것은 이미 점·선·면의 시

15　김세호, 「일중 김충현의 한글서예」, 『예에 살다』, 410쪽.

각 중심이 있기 때문이며, 전체적인 구조를 거시적 안목으로 구성하기 때문이다. 그의 이런 현대의식은 온전히 한글에 대한 조자 원리와 조형에 대한 사고에서 나왔음을 알 수 있다. 이것은 한자의 필묵 선조가 지니고 있는 허虛와 실實의 대비적 요구에서 나온 것으로, 한자의 공간적 요소를 빌려 거듭 새롭게 한글을 사고하고 나아가 조형미적 형상을 추구하는 과정 동안 각종 가능성과 확장성을 궁구한 데서 비롯된 것이다. 이것은 작가가 한글에서, 그리고 현대화된 배경에서 표달하는 일종의 신사고와 탐색이다. 또한 한글의 예술화 과정에서 진일보한 것으로, 한자가 지닌 가독성을 과감하게 버리고 한자와 한글의 경계를 허물며 예술미에 대한 재가공과 새로운 형상을 추구한 것이다.

서예의 현대감에 대한 탐색은 1980년대 후반에 뚜렷하게 드러나기 시작한다. 이 시기 행초서에는 전예 등 다양한 서풍이 혼합되어 있고, 청대를 풍미했던 정섭 글씨의 면모가 강하게 느껴진다. 김충현은 이에 대한 생각을 분명히 밝혔다.

가령 행서, 초서를 쓰더라도 전서와 예서의 필치筆致와 필운筆韻이 겸해져야 고루하지 않습니다. 그래서 가령 행서, 초서를 쓰더라도 전예를 알고 쓰는 사람의 행초와 전예를 전혀 모르고 쓰는 사람의 행초는 격格이 다르다고요. 또 노골적으로 행서와 초서를 쓰되 전예를 섞어서 쓰는 것이 많지 않아요. 예를 들면 정판교정섭 같은 서품書品도 바람직하다고 생각합니다.[16]

3기의 글씨로 국한문을 혼용한 〈정읍사〉1962와 〈도산가〉1963가 정섭의 글씨와 연관성이 있으니 김충현은 1960년대 초반부터 정섭의 서예에 관심을 가진 것으로 보인다. 김충현의 서예는 이런 법고창신의 정신 속에서 이루어졌다.

16 정상옥, 「一中 金忠顯先生」, 『書通』(동방연서회, 1992), 86쪽.

그림75. 김충현, 〈일단심〉, 1987

그림76. 김충현, 〈한묵장〉, 1987

그림77. 김충현, 〈귀주〉, 1987

1987년 봄에 쓴 〈일단심一段心〉그림75은 아직 본래의 면목을 지니고 있으면서 변화를 주었고, 또 약간의 '졸拙'한 느낌도 있다. 그해 여름에 쓴 〈한묵장翰墨場〉그림76은 공간의 과감한 확장으로 장법을 구사하고, 거칠고 섬세함의 대비와 자형의 확대를 드러내면서 신축伸縮의 거리를 두어, 서예술의 창변創變을 그대로 드러냈다.

같은 해에 쓴 〈귀주歸舟〉그림77는 작가가 오랫동안 체험한 미적 법칙과 현대감을 탐색한 노력으로 완성한 작품이다. 오체를 융합하고, 기정奇正과 참치參差의 변화가 대비를 이루며, 선조가 노련하다. 이 작품은 김충현 말년의 회심작으로 한문 오체의 경계를 허물고 하나의 용광로에 녹여내어 '생생불식生生不息'의 정신을 표현하고 있다. 이것이 바로 작가가 추구했던 '신융합'적 서예창조의 표본이다.

투병기인 1990년대의 일중 글씨는 서체를 불문하고 1980년대에 비해 천연하다.

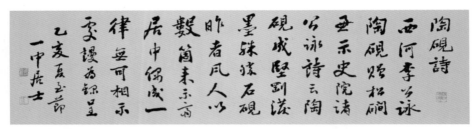

그림78. 김충현, 〈도연시〉, 1993

그림79. 김충현, 〈명통공부〉, 1997

1993년의 행서 〈도연시陶硯詩〉그림78와 1997년의 전서 〈명통공부明通公溥〉그림79는 이전의 같은 서체 글씨와 비교해 보면 필력이 쇠잔해진 느낌이 든다. 특히 절필로 여기는 〈명통공부〉는 전성기의 능숙함에는 미치지 못하고 편안하고 천연스럽다.

제4기인 소요기는 최고의 작품을 탄생시킴과 동시에 건강 악화로 절필하는 시기이다. 1983년 백악동부가 건립되고 거기서 탄생한 1980년대 중후반의 작품들은 최고의 경지에 이른 수작들이다. 1990년대 초에 파킨슨병으로 건강이 쇠약해지기 시작했고, 오랜 병고는 그의 서예 창작을 가로막아 결국에는 붓을 들 수 없게 되었다.

이 시기의 행서에는 안진경풍과 소식풍이 혼용되어 있다. 또한 정섭의 영향도 받게 되는데, 전예의 필의가 가미된 김충현 특유의 행초가 그것을 말한다. 그는 환갑을 넘긴 후에 초서의 진의를 깨달았다. 주로 손과정의 〈서보〉를 깊이 탐구했지만, 황정견의 광초도 배워 새로운 기운의 작품이 등장한다. 그리고 서체 간 경계를 과감하게

허문 현대감에 대한 시도는 말년작에서 더욱 더 대담해진다. 이 시기 글씨의 '신융합' 적 면모는 일중서예의 절정이다.

김충현의 서예 인생을 마무리 짓는 소요기에는 손과정의 서론에 나오는 평정平正에서 험절險絶로, 험절에서 다시 평정平正으로 복귀하는 모습이 잘 반영되어 있다. 그의 말년 서예는 많은 경험의 축적을 거쳐 완전한 평정으로 마무리 지어진다. 기욕嗜慾이 완전히 사라지고 편안하고 담박하고 안정된 분위기로 그가 추구하는 예술도 노경老境에 이르렀다.

5. '신융합' 서예의 의의

김충현은 시인의 기질이 충만한 서예가이자 서예교육자이다. 손재형과 함께 국전에 서예부를 창립했으며, 국전 창립 때부터 국전이 폐지될 때까지 대부분 출품할 정도로 국전에 공헌한 바가 크다. 그는 국한문의 다양한 작품으로 새 시대의 문을 열었다. 특히 그의 예서는 한국 서단에 예서의 풍기를 일으켰으며, 유려하면서 힘찬 그의 예서는 '일중체'라 부를 정도로 높이 평가되고 있다. 동시에 한글궁체에 대한 깊은 연구를 통해 판본체의 새로운 모습인 고체를 창작하는 등 한글 교육과 한글서예 창작에 심혈을 기울였다. 특히 고체의 창조로 한글서예의 새로운 길을 개척했으며, 고체와 예서를 혼용한 전에 없던 창작으로 한국 서예가 나아갈 방향을 크게 열어주었다. 결국 김충현의 국한문 혼용 서예는 한국 서예의 외연을 크게 확장시켜 주었다.

조선 후기 이후 대대로 전해진 장동김문의 가학으로 서예를 시작한 김충현은 다양한 기법을 바탕으로 인품과 학문이 반영된 서예를 했기에 그의 글씨에는 그런 사상적 면모가 드러난다. 그는 전통적으로 유가인 집안에서 태어났지만 그의 사상은 유가에만 머무르지 않았다. 오히려 도가를 위주로 유가와 불가 사상을 흡수하여 인

생과 자연, 그리고 예술에 대하여 '유어예游於藝'의 심미관을 고수했다. 몸은 한국 서단의 중심에 서 있었으나, 정신은 어떤 구속도 받지 않고 초연했다. '소요유逍遙遊'의 마음으로 우주와 한 몸이 되려는 그의 이상은 대미大美와 소산蕭散을 추구했으며, 이런 그의 정신세계는 서예 창작에 큰 영향을 미쳤다. 어떤 사상적 경계에 구속받지 않고 '종심소욕불유구從心所慾不踰矩, 하고 싶은 대로 해도 법도에 어긋나지 않는다'를 추구한 그의 인생관은 자신의 글씨에 그대로 반영되어 있다.

김충현의 한문서예는 네 단계의 변천 과정을 거치면서 어떤 서체를 막론하고 창작의 세계로 들어가면 하나로 동화되었다. 그의 서예는 '응무소주이생기심應無所住而生其心, 응당 머무는 바 없이 마음을 내라'의 심법心法을 그대로 드러냈다. 한 곳에 머물지 않고 늘 새로운 길을 추구하는 그의 서예는 항상 서로 다른 형식을 자연스럽게 취해 한국 서예사에서 보기 드문 '신융합'의 새로운 조형체계를 성취했다. 그의 '신융합'은 여러 종류의 서체를 모아 한 작품으로 만들거나, 한 작품 안에 여러 서체를 융합하여 만드는 양식이다.

김충현은 평생 비첩을 결합하여 정통에서 길을 찾고자 했다. '구운求韻·구박求樸·구취求趣·구일求逸'을 추구하여 마침내 원융의 담박한 서예세계로 들어섰으며, 여러 서체와 서풍을 하나로 융합하여 새로운 조형을 탄생시켰다. 이것이 일중서예의 '신융합'이며, 이런 성취가 있기에 그의 글씨를 '일중체'라 부른다. 일중이 새로운 조형을 만드는 중요한 요체인 '신융합'은 독창적인 작품을 탄생시키는 중요한 방법이라는 점에서 서예사적 의의가 매우 크다.

조선 500년의 꽃,
일중의 한글서예로 피어나다

정복동

필자가 일중 선생을 처음 알게 된 것은 1967년 중학교 2학년 때, 충남대학교 학생 휘호대회로 기억된다. 선생님께서는 그날 심사위원으로 참석하시어 시상식에 앞서 심사평을 말씀하셨다. 많은 사람이 모여 웅성거리는 소리에 무슨 말씀을 하시는지 제대로 귀에 담을 수는 없었지만 앞으로 저분에게서 글씨를 배워야겠다고 마음에 새겼던 기억이 선생님의 존안과 함께 떠오른다. 당시에는 중학교 미술 시간에 서예를 배운 것이 전부였으나 휘호대회를 계기로 한글서예는 평생 취미이자 직업이 되었다.

졸업 후 상경하여 직장에 얽매이면서도 서예에 대한 관심은 날로 깊어졌다. 지금 생각해 보면 그러한 심적 갈등이 꿈을 향한 열망을 부추기는 원동력이 되었다. 좀처럼 선생님의 가르침을 받을 기회를 얻지 못하다가 1980년에야 일중묵연을 찾을 수 있었다.

일중묵연의 문턱을 넘기까지 선생님을 만난다는 설렘과 함께 한글서예에 대한 기대는 여러 날을 상상의 나날로 이끌었다. 하지만 선생님을 처음 뵈면서 그 상상은 한순간에 엄숙한 현실로 돌아왔다. 어느 40대 여성분이었던 것 같다. 지방에서 올라오신 그분은 글씨 쓴 화선지를 한 뭉치 들고 와서는 국전에 출품할 것이라며 작품을 가려달라고 부탁하였다. 그러자 선생님께서는 "되지도 않은 글씨를 가지고 국전에 출품하려고 한다"라며 호통을 치셨다. 그날의 기억은 오늘에도 붓을 들 때마다 숙연한 마음을 불러일으킨다.

일중 선생 탄신 100주년 기념 단행본 출간을 위한 논고를 의뢰 받고 나서 한 해를 넘기도록 한 줄도 쓰지 못하고 열병을 앓았다. 40년 전 선생님을 처음 뵙던 일이 날

이 갈수록 뇌리에서 더욱 짙게 그려졌기 때문이다. 이 글을 통하여 40년 전 일중 선생이 친 호통의 의미와 그의 교육관을 살펴보고, 아울러 선생이 한글서예의 고체와 궁체에 끼친 일생의 업적을 살펴보고자 한다.

1. 법고창신의 교육관

근대에서 오늘에 이르기까지 서예를 배우는 사람들이 일중을 사표로 삼는 것은 그의 학예일치에 의한 법고창신法古創新의 교육관 때문이다. 일중은 중동학교에 재학 중이던 19세1939년에 『우리 글씨 쓰는 법』을 집필하기 시작하여 1942년 책을 탈고한 후 이를 국문학자 담원 정인보에게 보여주고 '서문'을 부탁하였다. 정인보는 매우 가탄하며 즉석에서 글을 써주었다. 일중은 이를 출판하려 하였으나 당시 일제의 국어 말살 폭정으로 뜻을 이루지 못하다가 해방을 맞이하고 1946년에 이르러서야 출판할 수 있었다. 1946년 고려문화사에서 간행한 『우리 글씨체』는 중간에 유실되었고, 현존하는 한글서예 교본으로는 1948년 생활미술연구회에서 간행한 『우리 글씨 쓰는 법』이 있다.

일중은 한글궁체에 능했을 뿐 아니라 이를 이론화하는 데에도 앞장섰다. 1946년에는 「한글과 궁체」라는 제목의 논고를 ≪중앙신문≫에 게재하였고, 1948년에는 「바로 찾아야 할 국문 쓰는 법」을 ≪서울신문≫에 게재하였다. 1948년 출간한 『우리 글씨 쓰는 법』에는 이 두 편의 논고를 첨부하였는데, 궁체 정자와 흘림을 직접 필사하여 모두 82쪽의 분량이다.

정인보는 일중의 글씨에 대하여 "글자는 세종대왕의 뜻에 어긋난 것이 없고, 궁체의 필법은 대내에 전하는 고전과 같다"라고 평하였다. 일중은 민족정신이 투철한 국문학자에게 한글서예의 정통성을 인정받은 것이므로 책임감을 느끼고 원고 수정과

탈고에 심혈을 기울였을 것이다. 같은 해인 1948년『배우고 본받을 편지체』를 궁체 흘림으로 직접 쓰고 서울 동명사에서 발간하였다. 편지를 쓸 때에는 예의와 격식을 갖추어 작성하는 것이 중요하다. 편지의 형식은 서두, 본문, 결미로 나뉘는데 단순히 실용성뿐만이 아니라 문장력도 중요하다. 무엇보다 글쓴이의 정성과 감성이 서체에 드러나므로 편지 글씨체에는 필사자의 미적 흥취가 담겨 있다. 과거에는 편지를 잘 쓰기 위해 서예를 배운다는 사람이 있을 정도로 편지글은 다양한 서체를 양산하였다. 그러므로 왕실과 사대부가의 근현대 언간 자료에는 모두 개성미를 함유한 서체가 풍부하다. 일중은 이러한 점에 고무되어 정통 궁체로 필사하여 초학자가 배우는 데 필요한 본보기를 마련한 것이다.

일제강점기에서 해방된 1945년, 일중은 우리나라 국민에게 민족의 자주정신에 관한 교육이 필요하다고 판단해 경동학교 교사가 되어 국어를 담당하였다. 일중은 민족교육의 일환으로 1950년부터 1960년까지 10년 동안 국민학교 미술과 4·5·6학년『쓰기』교과서를 비롯하여 중학교 1·2·3학년의『중등글씨체』,『중학서예』, 그리고 고등학교의『고등서예』를 집필·간행하였다. 특히 중고등학교 교과서에는 궁체 고전 자료에서 단계별로 숙지해야 할 사항을 구체적으로 제시하고 아울러 창작으로 나아가는 길을 열어서 서예문화의 대중화에 힘을 쏟았다. 일중은 1960년부터 국전에 고체로 작품을 출품하며 대중에게도 고체와 같은 고전 공부의 필요성을 제시하였는데, 1963년에는『일중서예강의』를 만들어 전국의 독학 연구생들에게 배포하여 통신교육을 했고 이어서 1964년부터 1965년에는『서예집성』을 편찬했다. 12년 후인 1978년에는 시청각교육사에서『일중 한글서예』교본을 간행하였다. 이 책에는 초학자를 위한 기본글자에서부터[1] 일중이 직접 필사한 고체와 궁체 작품,

1 꽃뜰 이미경 선생의 제자 이화자 씨는 시청각교육사에서 간행한『일중 한글서예』교본을 공부하였다고 전하면서, 교본에서 제시한 기본글자가 다양하여 독학하는 데 도움이 컸으며, 일중 선생께서 한글서체에 대한 연구가 깊다는 것을 느꼈다고 하였다. 2020년 11월 백악미술관, '趙琮淑 金東愛 母女展'에서.

그리고 비문 글씨까지 실려 있어서 일중의 작품 세계를 감상할 수 있으며, 법첩으로 삼아 직접 보고 배울 수 있도록 〈훈민정음〉, 〈용비어천가〉, 〈석보상절〉 등의 고전 자료를 제시하였다. 이것은 일중의 서예 세계를 연구하는 데 중요한 사료적 가치를 지니고 있다.

일중은 1960년대부터 국전에 고체 작품을 발표하였고, 창작 과정에서 『훈민정음 해례본』 전문을 해석하여 고체 서법의 체계를 세웠다. 1983년에는 한글궁체와 고체를 한 권의 책에 싣는 한편, 전문을 필사체로 새로 직접 써서 『우리 글씨 쓰는 법』을 증보 간행하였다. 이로써 고체와 궁체에 관한 필법 이론과 조형의 체계를 갖추었고, 또한 조선 500년의 한글서예사가 한 권으로 집성되었다고 할 수 있다.

일중이 학생과 일반 대중에게 이론과 조형체계를 갖춘 교본을 만들어 보급하고 또 법첩으로 삼을 만한 선본의 자료를 제공한 것은 우리의 한글서예문화를 올바르게 정착시키기 위한 노력이었겠으나 무엇보다 학습자가 스스로 습자하여 창작에 이를 수 있는 발판을 제공하였다는 데 큰 의미가 있다. 김수천은 "일중의 지도법은 선승의 심법전수와도 같은 신비로운 서예지도법"이라고 하였다.

> 선생은 지시적 교육보다는 스스로 알아서 성장하는 교육, 즉 요즘 미래교육의 대안으로 떠오르고 있는 비지시적 학습, 학습자 중심 교육, 수요자 중심 교육의 선구자이다.[2]

일중의 제자 이명환은 "선생께서는 '서도書道는 설명해서 가르치는 것이 아니라 스스로 터득해야 한다'는 교육방침이셨는지는 모르겠지만 나처럼 아둔한 사람은 답답하다 못해 섭섭할 때도 있었다"[3]라고 회고하였다. 이처럼 일중의 교육 방법은 '비

2 김수천, 「일중 선생에 대한 나의 기억」, 김충현, 『예에 살다』(한울, 2016), 241쪽.

지시적 학습법'으로 학습자 스스로 터득할 수 있는 방법이었다.

서예는 글자를 서사하여 정신미를 표현하는 예술 행위이다. 즉, 정교한 기법을 통해 생동감 있는 조형을 표현함으로써 필사자의 성격, 정감, 수양, 기질 등의 정신적 요소를 전달한다. 이 때문에 일정한 형식적인 기초를 구성하여 정감을 토로하고 동시에 이를 미화하고 승화해서 마치 진주를 한데 꿰어놓은 듯이 서로 어울리게 하는 것이 중요하다. 이는 정신을 도야하는 행위이면서 감상자에게 기운을 북돋아주고 마음을 평정하게 하는 가운데 고상한 정취를 배양시킨다. 이러한 까닭에 단순히 모방에만 심혈을 기울이면 서예의 본질이 저해된다. 다음의 글에서 일중의 교육관을 살펴볼 수 있다.

나는 지금도 글씨를 가르치는 데 있어 절대로 내 글씨를 모방하지 않도록 지도한다. 서예를 배우는 사람은 자칫 선생의 글씨대로 흉내 내기 쉽지만 나는 의식적으로 내 글씨를 본따지 않도록 주의를 주곤 한다. 대신 제자들에게 한국과 중국의 옛 명필 글씨를 되풀이해서 연습케 하고 있다. 내 글씨를 가르치지 않는 이유는 서예에 있어 재주가 뛰어난 사람일지라도 내 글씨만 흉내 내다 보면 결국 나의 아류가 될지언정 나보다 더 나은 글씨를 쓸 수는 없기 때문이다.[4]

"옛 법첩을 임서하며 공부할 것을 권유하고 체본에 관심을 두지 말라"라는 일중의 가르침이 제자들에게 불문율처럼 전해지는데, 궁극적인 목표는 『순자荀子』「권학勸學」에 "청색은 쪽에서 취하나 쪽보다 푸르고, 얼음은 물이 언 것이지만 물보다 차갑다靑取之於藍 而靑於藍 冰水爲之 而寒於水"라고 말한 것과 같이 제자가 스승보다 더 훌륭

3 이명환, 「일중묵연 회고담」, 『예에 살다』, 264쪽.
4 김충현, 「일중묵연에서 제자를 가르치다」, 『예에 살다』, 46쪽.

한 학문의 성취를 이루게 하는 것이었다. 덧붙여 말하면 글씨를 연습할 때 체본에만 치중하면 일정한 목표에 쉽게 도달할 수 있을지는 몰라도 멀리 보면 오히려 체본의 형상에 얽매어서 내면의 정신적 요소를 발현할 수 없다는 것이었다.

일중 선생은 체본體本을 쓰는 것을 별로 좋아하지 않는다. 중봉 긋는 기본 획 정도만 써주고 체본 없이 곧 법첩法帖을 임서하게 되었는데, 임서를 하다가 잘못 쓰면 그때에 지적을 해서 바로잡아 주었으며, 법첩을 보고 써야 지도자를 뛰어넘어 성가成家를 할 수 있다는 청출어람靑出於藍의 이치를 일깨워주었다.[5]

어린 나에게 집필법과 운필법을 일러주시고 안진경체로 기본 획과 구構자와 영永자 8법을 비롯하여 기본 한자 30여 자를 체본하여 지도해 주셨다. 어느 정도 익혀지자 『안진경 법첩』을 임서하도록 하셨다. … 선생님은 배우는 학생들을 위하여 법첩 전문을 임서하셔서 연서회 벽 상단에 횡으로 붙여놓으시는 일이 가끔 있었는데, 너무나 운치가 뛰어난 멋진 글씨라 드나들 때마다 감상하게 되어 서예공부에 큰 도움이 되었다. 늘 말씀하시기를 "글씨는 현역작가의 글씨를 흉내 내지 말고 옛 명필들이 남긴 전통적인 비첩과 전적을 공부해야만 법고창신法古創新의 작품을 만들 수 있다. 또한 글씨와 더불어 독서도 열심히 하여 속기가 없는 훌륭한 문자향文字香 서권기書券氣 있는 글씨를 써야 하며 인격 도야를 통해 올바른 사람이 되어야만 서예가가 된다"라고 하셨다.[6]

일중 선생의 지도 방식은 어디까지나 자율 학습으로서, 그 사람의 적성에 맞게 이끌어주었다. 새 법첩을 선택할 때에는 "자네는 ○○법첩이 더 나을 거야!" 하고 제자의 적

5 김준섭, 「필원종장(筆苑宗匠) 일중 사부」, 『예에 살다』, 235쪽.
6 김진익, 「일중 선생님과 나의 학창시절」, 『예에 살다』, 245~246쪽.

성에 맞게 혹은 보충, 교정의 의도를 담아 법첩을 지정해 주시기도 하였다. 작품을 제작할 때에도 문장선택, 체제, 서체 등도 모두 본인이 구상하고 기획한 내용만을 수정해 주셨으며 귀띔이나 체본은 일체 인정되지도 않고 해주지도 않으셨다.[7]

일중의 학습법은 자신보다 훌륭한 제자가 나오기를 바라는 마음에서 우러나온 것이었다. 서예는 남의 글씨를 흉내 내는 것이 아니라 옛것을 법으로 삼아 새것을 창조하는 것으로, 그 속에 작가의 수양적 학문 세계와 전통적 서풍이 담겨 있어야 한다. 신두영은 일중 선생의 가르침에서 "글씨는 이론보다 쓰기가 먼저이고, 부지런히 쓰다 보면 저절로 물리物理가 트인다"라고 말씀하신 것을 전하였다.[8] 일중은 제자들이 회고하는 것과 같이 유년 시절부터 서예와 경학, 국문학, 국사학 등에 심취하여 국한문의 다양한 서예작품을 통해 이론의 체계를 세웠다.

일중은 1958년 동방연서회를 창립하여 많은 제자를 양성했으며, 지천명知天命을 바라볼 즈음에는 작품 활동과 대학 서예 강사 등으로 바쁜 일과를 보냈다. 1969년에는 인사동에 개인 서실을 개설하고 '먹으로 인연을 맺은 사람들의 모임'이라는 뜻으로 '일중묵연'이라고 이름하였다. 이곳에서 후학을 양성하며 생성한 자료를 보면 선생의 국한 병진 지도 방법을 한눈에 살펴볼 수 있다.

동방연서회의 전통을 이어 일중묵연에서는 매년 평정회를 실시하였다. 평정회 과목은 한글서예 2종과 한문서예 5종, 그리고 소해로, 모두 여덟 가지의 법첩을 공부하여 평가받았다. 평정회는 휘호할 작품 명제를 한글과 한문으로 나누어 제시하였다. 1970년 1월부터 1982년까지 매년 1~2회 평정회를 실시하여 제자들에게 최고 단계인 1단계를 목표로 정진하도록 주문하였다. 1단계는 한자 서예 전·예·해·행·초서

7 권창륜, 「일중 선생의 삶과 예술」, 『예에 살다』, 285쪽.

8 1990년 초 필자는 서초동 신두영 선생 댁에서 수업을 사사 받았는데, 신두영 선생은 평소 일중 선생의 학습법을 필자에게 알려주곤 하였다.

와 소해, 그리고 한글궁체와 고체 8종을 획득해야만 통과할 수 있었다.[9] 1단계를 통과한 제자들은 오늘날 한국 서예계를 이끄는 작가로 성장하였으니, 선생의 안목과 지도 방법에 이견이 없을 것이다.

일중은 평소 글씨를 가르침에 있어서 절대로 본인의 글씨를 그대로 본떠서 모방하지 않도록 주문하였고, 한편 제자들에게 평정회의 의미를 깨닫게 하여 한국과 중국의 옛 명필 글씨를 임서하도록 하였다. 일중은 이와 같은 신념 아래 수년간 작품을 창작하고 그 경험을 토대로 이론을 정립하였으며, 학예일치 정신으로 다양한 법첩을 학습하여 일중체를 완성하였다. 오늘날 제자들은 선생이 추구하였던 창작 정신에 입각하여 한국 서단을 대표하는 서예가로 활동하면서 작가 정신을 계승·발전시키고 있다. "예도에 있어 스승은 제자가 자기보다 나아지기를 바라는 법"[10]이니, 이는 평소 청출어람을 지향한 선생의 교육관[11]이 전승된 결과이며, 끊임없이 계승될 참교육의 표본이라고 할 수 있다.

2. 한글고체의 특징

일중 김충현이 한글서예사에 공헌한 가장 큰 업적은 훈민정음 문자를 근간으로

9 주5의 김준섭에 따르면, 동방연서회에서 회원들의 숫자가 늘어나자 "회원들의 연구의욕도 높이고, 스스로 공부한 진척도를 측정하는 기준을 마련하는 취지에서 정급고시 제도를 실시하였고, 화선지 반절 크기에다 써서 1급으로 급제(及第)하면 월회비가 면제되고 정회원으로 승급하였다"라고 한다. 이것으로 보아 동방연서회부터 급수 제도가 있었음을 알 수 있다. 본고는 일중선생기념사업회에 소장된 자료를 참고하였음.

10 김충현, 「일중묵연에서 제자를 가르치다」, 『예에 살다』, 46쪽 참조. 2019년 12월 ≪글씨 21≫에서 '원로에게 길을 묻다'라는 주제로 진행된 인터뷰에서 일중의 제자 규당 조종숙은 "일중 선생은 체본을 한 자도 해주지 않으셨다. 왜냐하면 체본을 해서 보고 쓰면 선생님보다 나은 작가가 나올 수 없다는 교육방침 때문이었다. 늘 아침녘에 법첩을 보고 공부하기 위해 동방연서회에 갔다"라고 술회하였다.

11 정복동, 「일중 김충현 궁체의 서맥 고찰」, 한국서예학회, ≪서예학 연구≫ 32(2018).

고체를 창안한 일이라고 생각한다. 일제강점기 이후 고유문화에 대한 가치와 인식이 재조명되면서 서예계에서도 한자서예가들이 한글서예에 대하여 관심을 갖기 시작하였다. 당시까지만 해도 한글서체는 궁체 위주였다. 일중은 한자서체가 다양한 것에 비해 한글서체는 다양하지 못한 점에 대하여 거듭 고민하였다.

한글서체에 대한 일중의 고민은 한글고체 창안으로 이어졌다. 고체 작품은 한글고체 창안과 다양한 표현법의 시도, 필체의 체계화, 다양한 감성 표현의 세 단계로 나누어 볼 수 있다.

1) 한글고체 창안의 동기

일중은 1942년임오년 『우리 글씨 쓰는 법』을 탈고하고, 정인보에게 서문을 청하였다. 이는 그가 고체 창안에 더욱 심혈을 기울이는 계기가 되었다.

훈민정음을 비롯하여 월인천강지곡을 날緯=줄기로 한 석보상절 같은 배 가장 두렷하니 문짜 예롭고 장중하야 態態를 아니 보이고 규구로만 쓰온 전차로 저 은·주 고전古篆과 같아 부르고 빤 획이 없고, 삐치고 어슷하는한쪽으로 비뚤어진 모양을 만드지 아니하얏더니…

정인보는 〈훈민정음〉, 〈월인천강지곡〉, 〈석보상절〉을 문자의 원형인 규구規矩, 걸음쇠와 자로 보고 이러한 자형이 상나라와 주나라에서 형성된 '고전古篆'과 같다고 하였다. 일중은 고전을 중시하였으므로 서체 창작 또한 문자의 원형에서 '고체'를 착안한 것으로 추측할 수 있다. 그 근거는 그의 낙관에서 확인할 수 있다. 그는 서예작품에 찍는 낙관을 초기에는 대부분 직접 새겨서 사용하였는데, 1938년의 작품에는 '충현'이라는 낙관이 궁체흘림이었으나 1942년 작품에는 용비어천가 자형인 '고체'로

표1. 궁체 작품의 낙관 현황(1938~1942)

시기	1938년(18세)		1940년(20세)		1942년(22세)	
작품	대학언해		검으면(옛시조)		선원 선생 훈계자손가	
전각						

새긴 것을 확인할 수 있다.표1

　세종대왕이 훈민정음을 1443년에 창제하였으나 "지식층으로부터 경시되어 매우 제한적인 계층에서 사용하였다. 특히 일제는 중일전쟁1937년 이후 우리말과 우리글의 교육과 사용을 금하고1938년, 창씨개명을 단행1940년하는 한편 소통과 지식의 매개체였던 ≪전국종합신문≫을 폐간하였다".¹² 그러나 다행히도 신문 폐간을 불과 10여 일1940년 7월 말경 앞두고『훈민정음해례본』이 발견되어 한글 학자들에게는 꺼져가는 불씨를 되살리는 계기가 되었다. 고전 학습에 충실하였던 일중은『훈민정음해례본』에 훈민정음의 제자 원리가 담겨 있다는 것에 관심을 갖고 1942년부터 낙관글씨에 〈용비어천가〉 및 〈훈민정음〉의 자형을 연구한 것으로 보인다.¹³ 이것은 훈민정음이 창제된 지 500여 년이 지난 결과이기는 하나 훈민정음 문자에 서예의 미감을 더하여 고체를 창안한 직접적인 동기가 되었을 것이라 본다.

12　이기환, 「흔적의 역사」, ≪경향신문≫, 1940년 7월.

13　일중선생기념사업회를 방문하여 일중이 전각을 직접 새긴 것을 확인했다. 1938~1942년에 새긴 인장 높이는 2~3cm이며 양쪽으로 새겼고, 각을 새긴 사람의 방각은 없었다. 그래서 일중의 인보(『김충현 서집』 칠질기념)와 동생 김응현의 인보(1987년『如初碎金』)를 확인한 결과 '안동인'과 '김충현의 자는 서경이요 호는 찬내라'라는 전각이 두 곳에 모두 실려 있었다. 이에 일중의 제자 권창륜을 방문하여 확인한 결과 김응현이 새긴 각이라고 밝혀주었다. 그리고 1938년에 궁체로 새긴 '충현'·'일중'과 1942년의 '안동김시' 전각은 일중 선생이 직접 새긴 것이라고 선생께서 말씀하신 것을 들었다고 전하였다[2020년 10월 29일 인사동 예주관(藝舟觀)에서]. 그렇다면 1942년의 작품에 사용한 고체로 새긴 '충현'의 인장도 '안동김시'와 함께 찍은 것으로 보아 일중이 직접 새긴 것임을 알 수 있다.

2) 한글고체의 명칭

일중은 「바로 찾아야 할 국문 쓰는 법」이라는 제목의 논고에서 "서체는 실용성을 바탕으로 하지만 무엇보다 한 점 한 획에 이르도록 예술적 흥미를 느끼게 되어야 한다"[14]라고 하였다. 서체의 예술성은 서법의 체계화, 그리고 필획과 장법의 통일성에 의해 점과 획의 격이나 법이 모두 갖추어져야 하는데, 한글서체 중에서 이러한 조건을 갖춘 것은 궁체뿐이라고 보았다. 이러한 까닭에 일중은 체계화·통일성을 갖추지 않은 것은 서체의 양식으로 분류하지 않았다. 그러므로 한글서체의 단순성을 극복하기 위해서는 한자의 전서·예서·해서·행서·초서 5체와 같이 궁체 정자와 궁체 흘림 이외에 다양한 한글서체가 필요하다고 느꼈다. 특히 궁체의 정자·흘림·진흘림은 한자서체의 해서·행서·초서에 견줄 수 있으나 전서와 예서에 견줄 만한 한글서체는 〈훈민정음〉, 〈용비어천가〉 등의 서체를 토대로 변화·발전시킬 수 있다는 데 주안점을 두고 그 활용 방법을 연구하였다. 그래서 한글의 원형인 훈민정음의 제자 원리를 연구하여 한자의 예서와 전서에 비견할 수 있는 고체를 창안함으로써 한자의 5체와 같이 다양한 서체로 작가의 사상과 감성을 표현할 수 있도록 하였다.

그렇다면 고체의 명칭은 무엇을 근거로 명명한 것인지 살펴보기로 한다.

1940년에 발견된 『훈민정음해례본』에는 훈민정음 문자가 '상형이자방고전象形而字倣古篆'이라 하여 상형象形에 근본을 두었고 글자는 '고전古篆을 본받은 것'이라 하였다. 일중은 궁체 이외에 한글 서법의 새로운 길을 다음의 글에 제시하고 있다.

훈민정음의 자형을 보면 직획·원점이고, 용비어천가의 자형은 원점圓點이 방획方劃으로 변했을 뿐이다. 그리고 모두 판본체이다. … 판본의 글씨체는 '판본체' 자체에서

14 김충현, 「바로 찾아야 할 국문 쓰는 법」, 『우리 글씨 쓰는 법』(생활미술연구회, 1948), 11쪽.

우리나는 '판각'의 모양을 버릴 수 없으므로 모필毛筆로 쓸 때 '판각체'대로 쓸 수도 없거니와 또 그럴 필요가 없으니 그대로 흉내 내서는 안 될 것이다. 때문에 우리는 '전·예서'를 먼저 배우고 그 '필법'과 '필력'으로 훈민정음이나 용비어천가의 '자체'를 기본으로 써 나가야 할 것이다. 그래서 이런 글씨를 '판본체'라고 하기보다 가장 오래된 '자체'라는 뜻으로 '고체古體'라고 일컫고 그렇게 말해보는 것이다.[15]

이처럼 한글의 고전인 〈훈민정음〉과 〈용비어천가〉 등의 자체는 한자의 가장 고법인 전서와 예서의 필법으로 필사하여 체계를 갖추었기 때문에 한글서체에서 '가장 오래된 자체'라는 뜻을 담아 서체의 이름을 '고체'라고 명명한 것이다.

일중이 창안한 '고체'의 명칭은 이후 고유명사로 정착되었으나 초등학교 미술교과서 서예부문에서는 '판본체'라 하였고, 서예계에서는 '반포체', '정음체' 등 다양한 용어가 함께 쓰이고 있다. 이에 한글서체 명칭통일 방안을 모색하기 위해 2015년 제6차 서예진흥정책포럼을 개최하였다. 포럼에서 정리한 고체의 분류 방법은 1안이 해례본체, 2안이 곧은체로 제시되기도 하였는데, 1안의 해례본체를 필자는 일중이 명명한 '고체'로 할 것을 제안하였다.[16] 이후 경기대 장지훈 교수가 서예학적으로 연구하여 글씨의 체세體勢에 따라 '고체', '정자체', '흘림체'로 분류하여,[17] 서예학계에서

15 김충현, 「서예 미답지 한글고체」, 『예에 살다』, 166쪽.

16 서예학계에서는 2004년에 성균관대학교 서예문화연구소(소장 송하경) 주최로 '서예학술 주요 용어의 한국적 개념 정립과 그 통일 방안의 모색'이라는 주제를 설정하여 본격적인 실태 파악과 방안 모색에 대한 논의를 전개하였다. 한국서예학회에서는 '한글서예 자·서체의 개념과 분류'라는 주제를 통해 본질적인 접근을 시도하여 많은 문제점을 확인하고 이에 대한 내용을 전문 학자들에게 의뢰하여 전적으로 한글서체 명칭을 통일하는 방안을 모색하는 것이 좋을 것 같다는 결론을 얻었다. 이에 '서체통추위'를 구성(2006~2015년), 포럼을 개최하고 두 개의 안으로 압축하였다. 1안은 해례본체, 언해본체, 궁체이며, 2안은 곧은체, 바른체, 흘림체, 진흘림체이다. 이를 두고 서예진흥정책포럼을 개최한 결과(「한글서체명칭통일 방안 모색」, 국회도서관대강당, 2015.2.27), 1안에 대해 필자는 해례본체를 '고체'로 제안하였고, 앞서 백서 작성자 곽노봉 교수도 '고체'를 제안한 바 있다.

17 장지훈, 「한글서예의 미학」, 한국서예학회, ≪서예학연구≫ 제34호(2019), 151쪽. 장지훈, 「한글서체명칭통일 방안모색」(국회도서관대강당, 2015.2.27) 발표에서는 한글서예의 서체를 서예학적 관점에서 글

는 일중이 명명한 '고체'의 명칭이 그대로 정착되었다.

일중은 '고체'를 창안하면서 훈민정음 제자원리로 서법을 정립하여 '글자는 고전을 본받은 것'이라고 결론 지었으며, 필법은 중묘衆妙를 살려서 궁체와 고체의 이론과 자격字格을 체계화시켰다. 그 내용을 토대로 『우리 글씨 쓰는 법』을 1983년에 간행하였다. 이 책은 한글서체로 작품을 표현할 수 있는 영역을 확대하였을 뿐 아니라 한글서예의 이론과 실기를 체계화한 것으로, 한글서예사 발전에 크게 공헌한 업적이다. 또한 김동리가 발문에서 극찬한 것과 같이 "한글 500년 이래의 쾌거요 세종대왕 훈민정음 반포 이래 손꼽을 만한 경사의 하나"였다.

세종대왕기념사업회에서는 이러한 노력을 계승·발전시키기 위해 일중의 한글 '고체'를 폰트로 개발하여 컴퓨터의 실용 서체로 활용하도록 하였다.

3) 한글고체 작품의 특징

(1) 제1기(1950년대 중반경~1968): 고체 작품의 창작

제1기는 일중이 수년간 한자와 한글작품을 창작하고 그 경험을 바탕으로 고체를 창안하는 한편, 이를 다양한 서체와 혼서 혹은 혼용하여 전각과 비문 등 실생활에 창작 적용한 시기를 들 수 있다.

첫째, 일중은 훈민정음 문자와 판본문헌의 구조에 대하여 깊이 연구하여 창작하였다. 서예는 문자예술이므로 서예가는 문자 구조에 대한 식견이 우선되어야 한다. 1940년 『훈민정음해례본』이 발견된 이후, 일중은 1940년대부터 낙관글씨에 훈민정

자의 체세에 따라 '곧음체', '바름체', '흘림체', '진흘림체'로 분류한 바 있다. 이 분류는 비교적 간명하고 합리적이나 서체 명칭이 일반화되지 않아 낯설고 거부감이 있다. 이에 분류 방법은 동일하되 기존의 일반화된 서체 명칭에 준해서 세 가지 서체(고체, 정자체, 흘림체)로 대분류하였다. 이는 이정자의 박사학위 논문에서도 제시된 바 있다. 이정자, 「한글서예의 서사기법 연구」, 동방문화대학원 박사학위 논문(2017), 41쪽.

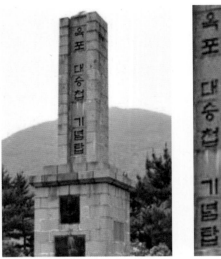
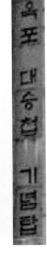

그림1. 김충현, 〈옥포대승첩기념탑〉, 1957

음의 자형을 활용하기 시작하였으나 실제 작품을 창작한 연대는 아직 확인되지 않

고 있다. 작품상으로는 1960년에 쓴 〈관동별곡〉과 〈용비어천가〉가 가장 이른 시기

의 것으로 전하고 있으나 필자는 최근 그보다 더 이른 시기의 고체 작품이 있다는 것

을 금석문에서 확인했다.

『일중 김충현 서집』 칠질기념七秩紀念 연보에는 1956년 〈옥포대승첩기념탑〉그림1

의 명을 '고古', 즉 '고체'로 명기하였다. 이 탑은 "1592년 5월 7일 임진왜란 때 이순신

장군이 처음으로 승리한 옥포해전을 기념하기 위해 세운 것으로, 김충현이 글씨를

쓰고 김경승은 조각하였으며, 거제 교육감 신용균은 군민 일동의 힘과 정성을 모아

단기 사천이백구십년1957년에 탑과 탑비를 만들었다"[18]라는 기록이 전한다. 탑명의

18 이 내용은 거제시 소셜미디어 시민홍보단 나영민의 인터넷 자료를 활용하였다. 그리고 '옥포 대승첩 기념
 탑'이 일중의 서체인지 권창륜에게 확인한 결과 'ㅍ', 'ㅌ'과 '념' 등이 훈민정음의 자형과 일치하지 않는다
 는 이유로 일중의 서체로 보기에는 의심이 간다고 보았다. 단언할 수는 없지만 일중이 탑의 제한된 공간
 과 거리를 고려하여 공간을 크게 하려고 띄어 쓰고 필획은 펼쳐 나간 것으로 해석된다.

그림2. 김충현, 〈무명용사의 비문〉, 1958

서체는 〈용비어천가〉 자형으로 띄어쓰기를 하였고, 필체에 웅장하고 당당한 기상이 돋보인다. 이 작품은 일중이 고체로 창작한 최초의 시기를 대변하는데, 한글서예사적으로 중요한 가치를 지닌다.

반면 논산시 연무대鍊武臺에는 향토유적 제32호로 지정된 무명용사 기념상이 있다. 그 앞에는 1958년단기 4291년 백남권 소장 주도하에 〈무명용사의 비문〉그림2을 만들었는데, 조각가, 문장가, 서예가, 그리고 비문 건립을 추진한 사람과 비를 세운 시기가 순서대로 기록되어 있어 일중의 친필임을 확인할 수 있다. 비문은 어절별로 띄어쓰기를 하였고, "용사들아 억세고 반듯하고 의로운 사람 되자 그리고 배우고 싸워서 이기자 우리는 몸을 나라에 바친 무명용사 — 그러나 영원히 꺼지지 않는 겨레의 횃불!"에서와 같이 말 이음표—와 느낌표!를 표기하는 등 국어 문법을 지키고 있다. 일반적인 서예작품에서는 문장의 부호를 쓰지 않는 것이 통례이지만 비문에서 국어

문법에 따라 표기한 것은 가독성을 높이는 데 뜻을 둔 것이다.

　일중은 무명용사의 의로운 업적을 명쾌하게 알리기 위해 점 하나도 함부로 빼거나 더하지 않았는데, 횡평 수직의 필획을 곧은 형세로 표현한 데서 그의 성심誠心을 볼 수 있다. 자형은 〈훈민정음〉의 점을 획으로 변화시킨 〈용비어천가〉의 자형이며, 결구가 긴밀緊密하여 글자마다 힘이 넘친다. 이 비문은 일중 고체의 가장 초기 작품으로, 문장 전체가 침착 담박하여 일중 고체의 예술적 역사성을 살펴볼 수 있는 중요한 자료로 삼을 만하다.

　둘째, 고체의 예술성은 한자 전篆·예隷의 필법을 혼용하여 표현하였다. 이에 대하여 일중은 1983년에 간행한 『우리 글씨 쓰는 법』의 서설에서 "고체는 옛 자형을 획일적인 획으로 그냥 따라 써서는 그 생명을 끌어낼 수는 없고 획의 중묘衆妙를 잡아 넣음으로써 생명을 배태시키는 것이요 이들 생명을 대조와 대비로 모아 한 글자를 이루고 나아가 한 작품을 이룰 수 있는 예술이지 어떠한 기교나 잔꾀로써 판본의 고유한 장중한 맛을 손상시킬 수는 없겠다"[19]라고 하였다.

　'획의 중묘'란 여러 종류의 서체가 지닌 특징이 모아져 뛰어나고 미묘한 운치를 드러내는 것이다. 송강 정철의 시 〈관동별곡〉그림3은 1960년에 제작한 고체 초기 작품으로, 가로 454.7cm, 세로 148.5cm의 긴 공간이 '서중유화書中有畵'를 연상시킨다. 마치 깊은 산속에 크고 작은 바위가 제각각 쌓여 있는 것처럼 글자의 크고 작은 자형이 허실 공간의 안배를 다르게 나타내어 그윽한 정취를 풍긴다. 필획은 전서와 예서 필의를 융합하여 절주감과 장중한 미감을 주며 행별 중심축은 중앙에 맞추어 안정된 장법을 구사하고 있다. 같은 해에 창작한 〈용비어천가〉그림4는 〈관동별곡〉과 같은 필세를 구사하고 방서를 한자 행서로 써서 고체의 장중함에 행서의 유창함을 곁들여 조화를 꾀하였다. 낱글자의 자형은 훈민정음의 자형그림5을 바탕으로 하되 가로

19　김충현, 「서설」, 『우리 글씨 쓰는 법』(동산출판사, 1983).

그림3. 김충현, 〈관동별곡〉, 1960

그림4. 김충현,
〈용비어천가〉, 1960

그림5. 『훈민정음해례본』, 1446

폭은 그대로 두고 세로 길이는 변화를 주었다. 마치 풍류를 담은 시가詩歌처럼 아취
가 만연한 가운데 판본의 장중함과 필획의 활발함이 한데 어울려 미묘한 운치를 드
러내고 있다.

　셋째, 문장의 배열·배자 방법은 한자와 한글을 혼용하여 다양성을 추구하였다.
〈정읍사〉그림6는 1962년 제11회 국전 출품작으로, 전서·행서, 고체·궁체 흘림, 예
서·해서 등의 여러 서체를 조화롭게 구사하였다. 마치 세 개의 작품을 하나의 공간
에 배열한 듯한데, 이러한 구성법은 훈민정음을 창제하고 한자 문헌을 언해한 언해

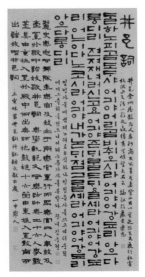

그림6. 김충현, 〈정읍사〉, 1962 　　　　　그림7. 『훈민정음언해본』, 1459

본류의 판본구조를 본받아 창작한 것으로 보인다. 예를 들면 『훈민정음언해본』그림7 은 제목을 본문보다 한 글자 정도 내려서 본문보다 큰 글자로 배자하였으며, 본문의 한자서체는 큰 글자로 배열하고 이에 대한 언해는 한 글자 정도 내려서 중간 크기의 글자로 한글을 배열했다. 그리고 주해註解는 한 행에 작은 글자를 두 줄로 배열했는 데, 방식은 조선 중기 이후 일반적인 판본류 언해본의 배자 방식이다.

〈정읍사〉는 본문을 한글고체로 가장 큰 글자로 표현하였고, 문헌 출처를 설명한 한자 예서체는 중간 크기의 글자로 나타냈으며, 관지와 방서는 2행으로 작은 글자로 나타냈다. 이와 같이 문장에 따른 배열·배자 방법에서 언해본류의 형식을 응용한 것 은 문헌학에 해박한 식견이 바탕을 이루고 있기 때문이다. 무엇보다 고체를 중시하 여 큰 글자로 웅혼하게 표현한 것은 우리 민족의 글을 사랑하는 마음의 표현이다. 필 획은 화려하기보다는 소박하고 꾸밈이 없어 고졸古拙한 분위기를 자아낸다. 이 작품 은 일중의 대표작으로 현재 삼성 리움미술관에 소장되어 있다.

그림8. 김충현, 〈도산가〉, 1963

1963년의 〈도산가〉그림8는 한자 예서체와 한글고체를 혼서하여 작품한 것이다. 고체의 자형을 납작하게 결구하여 자간을 긴밀하게 하는 반면에, 행간은 판본의 계선을 지운 듯한 공간을 확보하였다. 그리고 고체는 지나친 곡선을 배제하였고 예서는 파임에서 안미雁尾를 절제하여 두 서체가 상생의 조화를 이루도록 하였다. 〈관동별곡〉이 장중·웅혼한 기상을 드러낸 것이라면 〈도산가〉는 예서의 좌우로 펼친 필세와 부드러운 행필이 한글고체와 조화를 이루어 원융한 서풍을 보이고 있다.

손재형과 김충현은 서예의 예술성을 고양하기 위해 대한민국 국전에 서예부문을 포함시켜 한글서체의 다양한 창작 활동을 유도하였다. 동 시기의 손재형그림9과 현중화그림10 등은 훈민정음의 횡평수직의 필획을 변형시켜 곡선화시켰고, 종성은 크기와 위치를 유동적으로 배치하여 기이한 결구 형태를 드러냈다. 반면에 일중은 〈훈민정음〉과 〈용비어천가〉의 자형을 법고로 새롭게 창작하여 한글의 고유 형태를 유지한 가운데 획의 변화를 꾀하는 미적 운용에 힘을 썼다. 혼서작품은 두 서체의 장단점을 깊이 연구하여 조화를 이룬 것으로, 한자의 5체를 융합하여 중묘의 형세로 예술성을 드러냈다.

(2) 제2기(1969~1979): 고체의 필법 정립

제2기는 고체를 창안하여 다양한 작품을 시도한 경험을 토대로 작품의 구성, 글자의 결구, 자음의 구성 등에 대하여 필법을 정립한 시기라고 할 수 있다. 당시 정립한

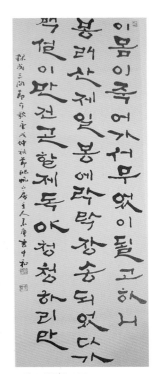

그림9. 손재형, 1953 그림10. 현중화, 1970

필법으로는 다음과 같은 것이 있다.

첫째, 문장을 구성하는 장법章法의 배열방법이다. 일중은 해방 후 올바른 국어 이해를 위한 방안으로 『우리말 중등 글씨체』 서예 교과서를 집필함으로써 한글서예를 보급하려고 하였다. 그런데 문교부의 검인정 과정에서 문제가 생겼다. 당시 모든 교과서는 횡서로 편집되어야 했는데 일중은 서예의 특성을 들어 종서로 할 것을 주장하였기 때문이다. 하지만 횡서로 편집하지 않으면 검인정을 받을 수 없어서 일부는 횡서로 구성하고 나머지 대부분은 종서로 구성하였다. 일중은 종서세로쓰기 장법을 중시했던 만큼 가로 배자보다 세로 배자가 많은데, 1969년 〈청풍선생 주갑〉그림11, 1974년의 〈흘성루〉그림12, 1978년의 〈정과정〉그림13 등 대부분 종서로 배자하였다.

그림11. 김충현, 〈청풍선생 주갑〉, 1969

그림12. 김충현, 〈홀성루〉, 1974

그림13. 김충현, 〈정과정〉, 1978

그리고 한자 예서체와 고체를 혼서하거나 고체만을 썼을 경우에 대부분 한자서체와 조화를 추구하여 중앙에 중심축을 두고 배자하는 특징을 보였다. 반면에 비문과 제호 등은 가로와 세로로 배자하였는데, 1965년 〈한자락 歲月을 열고〉그림14, 1970년

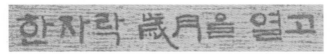

그림14. 김충현, 〈한 자락 歲月을 열고〉, 1965

덤으로 산다

그림15. 김충현, 〈덤으로 산다〉, 1970

의 〈덤으로 산다〉그림15 등은 가로로 배자하였다. 가로로 배자한 작품의 중심축은 중앙보다 위쪽에 줄을 맞추어 배열하였다. 그리고 아래쪽은 줄을 맞추지 않아 공간이 들쑥날쑥 자연스러운 장법을 보이고 있다. 그러므로 가로 배자 작품은 받침 없는 모음 'ㅏ, ㅓ'의 점이 세로획의 중앙보다 위쪽에 위치하는 경우가 있는데, 이는 글자의 중심축을 정할 때 글자 폭의 상하에 중심中心을 둔 것이 아니라 글자의 질량에 중심重心을 두었기 때문이다. 이러한 방법은 세로쓰기에도 영향을 주었는데, 이는 일중 고체의 특징으로 나타난다.

둘째, 낱글자의 외형에 대한 결구법이다. 일중은 1970년경부터 훈민정음의 자형을 그대로 본뜨지 않고 창의적으로 정방형을 만들어서 고체 자형의 체계를 세웠다. 이는 자형의 가로 폭은 그대로 두고 세로 폭의 변화를 꾀하는 것에서 큰 변화를 가져왔는데, 1983년 『우리 글씨 쓰는 법』 서문에서 고체 자형을 구성하는 필획의 형세를 구체적으로 제시하였다.

전·예의 필법으로 쓰는 것이라 하였지만 고체와 전篆을 곁들여도 별맛이 없고, 예서도 '파책'을 하여 곁들여도 볼품이 없어 '전'도 권량문자權量文字의 '자체'나, 예隸도 '파책' 없는 '자체'를 혼용하면 좋을 것 같다.[20]

20 김충현, 「서예 미답지 한글고체」, 『예에 살다』, 167쪽.

그림16. 〈권량명〉, 진

일중이 판단하기에 한글고체는 한자의 전서·예서와 달리 고유한 필법을 지니고 있다고 보았다. 전서의 〈권량문자〉그림16와 예서도 '파책'이 없는 자체를 혼용하는 것을 고안하여 고체로 창작하였는데, 이것은 글자의 외형에서뿐만 아니라 운필에서도 전서·예서의 필의가 혼용되어야 한다는 것으로 이해된다.

일중은 1970년대부터 각종 금석문과 제호 및 작품을 구성하면서 가로쓰기 또는 세로쓰기 국한혼서의 장법을 구사하고, 그 조형에 알맞은 점획의 위치와 자모의 간격, 행의 중심 등에 관한 체계를 세웠다. 필획은 〈권량문자〉와 전서·예서의 필의를 융합하여 고체의 필법을 정립하였다. 그 결과 고구려의 〈광개토대왕릉비〉와 같이 방정한 결구와 횡평 수직의 필획에서 방정·웅혼한 미감이 형성되었다. 〈청풍선생 주갑〉, 〈흘성루〉, 〈정과정〉 등의 작품에서 이와 같은 점을 확인할 수 있다.

셋째, 자음은 훈민정음의 가획법을 활용하여 창작하였다. 세종대왕께서는 자음 17글자를 창제할 때 기본글자 5글자ㄱ·ㄴ·ㅁ·ㅅ·ㅇ는 발음모양을 상형하여 만들었고, 그 외의 12글자는 기본글자에 가로획과 세로획을 가획하여 독창적인 방법으로 자음을 만들었다. 그리고 훈민정음 문자는 쓰는 방법에 대한 구체적인 설명 없이 그 형태적 연원에 대하여 '상형이자방고전'이라고만 언급하였다. 이에 대해서는 국어학자들이 한자의 전서가 생성되는 방법 중 미가감법微加減法의 방법이 자음의 가획 방법에 적용되었다고 밝힌 바 있다.[21] 이러한 근거로 필자도 조선시대 한글서체를 분석한 바 있는데,[22] 일중의 작품도 이러한 방법을 토대로 분석해 볼 수 있다.

표2. 훈민정음의 미가감법을 적용한 글자 예시, 1443

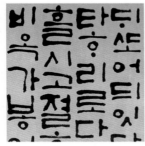

그림17. 김충현, 〈관동별곡〉, 1960

그림18. 김충현, 〈월인천강지곡〉, 1970

미감법微減法, 획을 조금 짧게 가획함이 적용된 글자는 순음 'ㅂ, ㅍ'이다. 순음의 기본글자는 'ㅁ'인데 'ㅂ'은 세로획 두 개를 'ㅁ'의 세로획보다 조금 짧게 가획하여 'ㅁ'의 공간이 크다. 그리고 미가법微加法, 획을 조금 길게 가획함이 적용된 글자는 설음 'ㄷ,ㅌ'이다. 설음의 기본글자는 'ㄴ'인데 'ㄷ'은 'ㄴ'의 위쪽 가로획을 아래의 가로획보다 조금 길게 가획하였다.표2 참조

1960년의 〈관동별곡〉그림17은 '듸 쏘 듸 타 다'의 'ㄷ·ㅌ' 위의 가로획과 아래의 가로획의 길이가 같고 '비·봉'의 'ㅂ'은 아래의 공간과 위의 공간이 같다. 하지만 1970

21 홍윤표, 「훈민정음의 '상형이자방고전'에 대하여」, 국어학회, ≪국어학≫ 통권 제46집(2005년 12월), 57쪽. 〈因文成象圖〉의 전서를 만드는 방법은 ① 到, ② 反, ③ 向, ④ 相向, ⑤ 相背, ⑥ 相背向, ⑦ 近, ⑧ 遠, ⑨ 加, ⑩ 感, ⑪ 微加減 등 다양한데, 훈민정음 자음의 가획 방법은 이 중에 '미가감법'이 적용되었다고 밝히고 있다.

22 정복동, 「조선시대 한글서체의 微加減法에 관한 고찰」, 한국서예학회, ≪서예학연구≫ 제27호(2015), 363~400쪽.

년의 〈월인천강지곡〉그림18은 '도'의 'ㄷ'이 위의 가로획을 아래의 가로획보다 길게 구사하였고, '업'의 'ㅂ'은 'ㅁ'의 세로획보다 조금 짧게 가획하여 아래의 공간이 넓다. 이는 훈민정음 창제 당시의 가획원리를 적용한 방법으로, 1970년을 전후로 자음의 '미가감법' 현상이 한글작품에 정립된 것을 알 수 있다.

일중은 1969년부터 1979년까지 가로쓰기와 세로쓰기의 배행 방법에 따라 중심축을 균형감 있게 구사하였고, 글자는 크기를 정방형으로 통일하였으며, 자음의 필획은 훈민정음의 가획원리를 응용하여 한글고체의 필법을 단계적으로 체계화하였다.

(3) 제3기(1980~1997): 고체 작품의 다양한 미감

1980년 이후에는 작품에 따라 다양한 서체와 장법으로 작가의 감성을 표현하였는데, 특히 1983년에는 고체의 이론과 실기를 바탕으로 『우리 글씨 쓰는 법』의 서예교본을 간행하여 독창적인 감성과 미감을 보여주었다.

첫째, 장법의 다양성을 볼 수 있다. 1980년의 〈천세를 누리소서〉그림19는 자형을 정방형으로 통일하여 가로줄과 세로줄을 가지런하게 맞추었고, 자간과 행간을 일정한 간격으로 띄어서 배자하여 방정·웅건한 미감을 자아냈다.

하서河西 김인후金麟厚의 〈백련초해百聯抄解〉그림20는 1983년 일중선생기념사업회 도록에서 〈세연팽다洗硯烹茶〉로 소개되었는데, 본문이 두 개의 작품을 마주보도록 배열한 대련對聯 형식이다. '연비어약鳶飛魚躍'과 같이 자연만물이 순리대로 움직이는 천지자연의 이치를 노래한 시구詩句를 대구對句 형식으로 번역하여 작품화한 것으로, 작품 형식도 대련 형식으로 배열하여 서문일체書文一體를 이루고 있다. 본문의 고체는 정방형과 미가감법을 적용하여 방정하고 단정한 결구를 이루고 있으며, 필획은 예서의 필의로 꾸밈없이 담담하게 표현하여 순후한 문기를 풍긴다. 방서傍書로 쓴 예서는 유연하게 펼쳤다 좁히는 형세로 자간을 띄었고, 관지款識는 행서로 써서 기우는 듯하면서도 균형을 잡아 예서와 어울리게 하였다. 관지와 방서의 크기, 그리

그림19. 김충현, 〈천세를 누리소서〉, 1980

그림20. 김충현, 〈백련초해〉, 1983

그림21. 김충현, 〈두시언해〉, 1987

고 위치는 본문의 미적구조를 시각적으로 해치지 않음으로써 세 가지의 서체가 조화로운 가운데 세련미가 돋보인다.

한편 1987년의 〈두시언해〉그림21는 5언 절구의 한시를 '헌함이 노프니 유심흔 고룰 젓고 창이 뷔니 거츤 수프리 섯것도다'로 언해한 것으로, 이를 한 장에 대련 형식으로 구성하였다. 서체는 한글고체와 한자 예서체로 병서하였고 관지는 여백을 두고 하단에 한자 행서체로 써서 전체적으로 빈듯하면서도 결코 허虛하지 않은 장법으로 구성하였는데, 본문과 하단을 맞추어 평온한 분위기를 자아낸다. 무엇보다 한자 예서체는 파세와 강약의 변화를 절제하여 한글고체의 형세와 어울리게 하였다. 이 작품에서 가장 큰 특징은 본문과 관지 사이의 여백인데, 내용은 같으면서도 다른 형식의 표현 방식을 취하여 서로 다른 것을 구별하면서도 어색하지 않은 분위기를 낳았다.

1987년의 〈월인천강지곡〉 제19장그림22은 일중의 만년 작으로 필획의 형세는 부드러운 절주감이 있는 가운데 전·예의 운의韻意가 묘한 경지에 이르렀고, 횡평종직橫平縱直의 형세는 웅혼 장중하여 일중이 새롭게 창안한 한글고체의 기틀 속에서 얽

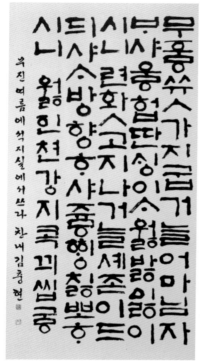

그림22. 김충현, 〈월인천강지곡〉, 1987

그림23. 김충현, 〈두시언해〉, 1987

그림24. 김충현, 〈독립기념관〉, 1986

그림25. 김충현, 〈평화신문〉, 1987

그림26. 김충현, 〈월간 에세이〉, 1997

매임 없이 자유롭게 필세의 미감을 펼쳤다. 1987년의 〈두시언해〉그림23 '봆 드렛 비 눈 하늘 우희 안잣 눈 둣…'과 천안의 독립기념관 현판 〈독립기념관〉그림24은 결구가 조밀하고 단정하며 장중한 서풍을 보인다. 게다가 1987년 작 〈평화신문〉그림25의 제호와 함께 시각적으로 편안하고 안정된 결구로 평담하면서 온화한 정취를 풍긴다. 말년의 1997년 작 〈月刊에세이〉그림26는 노대가의 모습 그대로 모든 인욕人慾이 걷힌 듯 어린이처럼 순박한 운의가 풍기는 가운데 탈속脫俗·고아古雅한 미감이 느껴진다.

그림27. 김충현, 〈축경사장〉, 1981

1981년 4대 경축가를 쓴 〈축경사장〉그림27은 한글서체의 4종을 경축의 날짜순으로 작품을 하였다. 일중이 평생 연구한 한글서체의 특징을 한눈에 볼 수 있는 자료로, 훈민정음과 용비어천가의 자형, 궁체 정자, 궁체 흘림 4개의 서체가 상생의 조화를 이루었다. 고체 10행 궁체 10행을 균형 있게 배자한 가운데, 고체는 웅혼 장중한 서풍을 보이고, 궁체는 이와 대비되는 필세로 방정 의연한 서풍을 보이고 있다.

고체 작품을 시기별로 분석한 결과 초기에는 한자의 고전인 전서에서 실용적인 예서체가 출현한 것과 같이 한글 창제의 목적, 즉 실용성을 적극 반영하여 고판본을 법고창신法古創新으로 삼아 본문의 장법을 구성하였다. 1960년대에는 한자와 한글의 다양한 서체와 혼서 혹은 혼용하여 이들 각각의 서체가 문장 전체에서 상보상생의 조화를 꾀하고 있다. 특히 고체 필의는 한자서체의 전서와 예서를 융합하여 운필의 중묘를 꾀함으로써 분방 웅혼한 예술성을 드러냈다. 1969년부터는 고체의 이론을 체계화시켜 이를 작품에 반영하였는데, 훈민정음의 제자 방법이었던 '자방고전'

을 이해하여 모음은 천天, ·, 지地, ㅡ, 인人, ㅣ을 상형하여 횡평수직이 상생할 수 있도록 꾀하는가 하면 자음의 가획 원칙을 본받아서 결구하였으며, 자형은 정방형으로 통일하였다. 1980년대 이후에는 고체의 필법을 바탕으로 다양한 장법과 다양한 서체를 한 작품 속에서 상보상생이 되도록 꾀하였고, 운필의 중묘로 장중·웅혼, 평담·순박함을 더해 탈속 고아한 경지에 이르렀다.

일중은 고체 창안자로서 철저히 훈민정음의 '자방고전'이라는 전통 계승 정신을 온고지신으로 삼아 이론과 실기를 겸비한 예술세계를 구축하였다.

3. 한글궁체의 특징

한글궁체 작품의 특징을 파악하기 위하여 먼저 작품을 통해 일중의 서예 학습 환경을 시기별로 살펴보았다. 학습 환경은 가전家傳 자료를 가지고 독학한 시기를 통해서 살펴볼 수 있는데, 1938년 이전 공주가인 일중 집안에 전해 내려온 궁체 자료가 그의 한글서예 학습에 실로 중요한 밑거름이 되었다. 궁체 작품은 크게 3단계로 나누어 볼 수 있는데, 제1기1940~1958는 다양한 궁체 정자와 흘림 작품에 대한 서법을 정립하였고, 제2기1958~1970는 궁체 작품에서 개성을 창출하였으며, 제3기1970~1997는 고체의 방서관지 포함를 개성미 넘치는 서체로 창안하였다.

1) 한글궁체의 학습 배경

김충현의 집안은 조선시대에 왕실과 밀접한 친인척 관계여서 집안 대대로 많은 명필이 배출되었다. 일중의 5대조 창녕위 김병주는 순조의 2녀인 복온공주와 혼인하였는데, 추사체의 영향을 받았고, 한글서체도 우수하다. 12대조 김수항의 친척인

인목왕후선조의 계비, 1584~1632와 인선왕후효종의 비, 1619~1674 모두 17세기를 대표하는 한 글씨체의 명필이다. 특히 복온공주의 어머니는 조선 제일의 명필로 알려진 순원왕 후순조의 비, 1789~1857이다. 이러한 연유로 일중은 일찍이 궁중의 우수한 궁체 자료를 접할 수 있었는데, 그는 궁체가 생성된 경위를 다음과 같이 밝히고 있다.

> 궁중에서는 내전의 문서를 전담하는 내관과 궁녀를 두고 이들에게 우리 글씨 쓰는 전문 교육을 시켰으니 이로부터 비로소 체계가 서게 되고 필법을 정리하게 되었다. 그 리하여 사대부가와 일반에게까지 널리 퍼져 아름답고 독특한 맛을 가진 우리의 표준서 체로 되었다. 그런 까닭에 궁중의 글씨체, 즉 대내大內, 내전, 임금 거처의 글씨라 하여 궁체 宮體니 내서內書니 하는 이름을 붙이게 되었다.[23]

궁중에서 "내관과 궁녀에게 우리 글씨 쓰는 전문 교육을 시켰다"라고 말한 것에서 도 알 수 있듯이 궁체는 궁중에서 전문 교육 과정을 통해 체재와 필법이 정립된 표준 서체인 것이다. 그리고 "등서 글씨는 남필이 많고, 서간 글씨는 단연 여필이 많다"라 고 하였다. 또한 임금이 거처하는 대내의 글씨라 하여 '궁체'니 '내서'니 하는 이름을 붙이게 된 것이 바로 오늘날 '궁체'로 정착된 것이다.

조선시대에는 멀리 있는 사람과 의사소통을 할 수 있는 방법이 주로 편지였다. 출 가한 공주와 옹주는 왕실의 왕과 왕후에게 오늘날 전화나 문자를 주고받는 것과 같 이 자주 편지로 문안을 주고받았다. 그리고 혼인할 경우에는 소설이나 역사책 등의 교양서적을 명필 궁녀들에게 필사하도록 하여 이를 시가에 혼수로 가지고 왔다. 이 러한 전통에 의해 공주의 시가인 일중 집안은 수려한 궁체 자료를 많이 소장하게 되 었다.

23 김충현, 「국國·한漢 서예 논고」, 『예에 살다』, 213쪽.

우리 집에 궁체가 많았다는 것은 그럴 만한 이유가 있어 등서본이 기백 책, 서간도 많이 전하였으니 이 글씨들은 영·정 시대로부터 고종년 간의 것으로서 궁체 중에도 좋은 글씨가 많았다.[24]

궁중의 자료 중에 일중선생기념사업회에 소장되어 있는『제물정례책祭物定禮冊』, 〈사마공모문찬司馬公母文贊〉,『팔상록』3종은 엄정 단아한 면모를 보이는데,[25] 조선 제23대 임금 순조와 순원왕후전의 명필 나인이 필사한 보물급 궁체이다. 특히『팔상록』은 장편 고전소설로 일중 집안의 많은 사람들이 읽었던 흔적이 보인다. 성첩본 아래쪽에 책장을 넘길 때 책이 상하지 않도록 한지로 견출지를 만들어 붙여놓은 것에서 얼마나 많이 애독되었는지를 알 수 있다. 일중도 이 자료를 보고 궁체를 연습하였을 것으로 추정할 수 있다. 일중이 한글서예작품을 최초로 세상에 내놓은 것은 18세1938년 때로, 동아일보에서 주최하는 제7회 전조선남녀학생작품전람회에 한문과 국문을 출품한 데서 비롯되었다. 한문은 안진경의 해서로 최고상인 특상을 받고, 국문『대학大學』을 번역하여 궁체 흘림체로 5행을 배자한 작품이 입상했다.그림28 일중은 12세1932년부터 궁체를 배워 6년 후에 입상을 한 것이다. 이 작품은 장법의 여유로움과 낱글자의 종방형, 운필의 맑은 기운, 종성 'ㄴ'의 전절 등이 상당 부분『팔상록』그림29과 유사하여 단아·미려한 정통궁체의 서풍을 본받았다. 점획의 일부가 완벽하지 않으나 붓끝을 감추는 장봉 운필을 창의적으로 표현한 것에서 이미 침착·안정된 태도로 학습에 임했음을 볼 수 있다.

24 김충현,「한글은 아름답다」,『예에 살다』, 109쪽.
25 〈사마공모문찬〉은 1832년경에 필사한 것으로, 절첩본이다. 전체 규격 가로 306cm(9cm×34면), 세로 25.5cm이며, 봉투를 비단으로 만든 것, 앞뒷면에 격지가 있는 것, 궁체로 쓰인 것 등이 왕실 자료의 특징이다.『팔상록』은 총 14권이며, 규격은 28.5×21.5cm이다. 책을 넘기는 곳에는 견출지와 같이 1.8cm의 종이를 오려서 각 면마다 붙였다(그림29 참조).『제물정례책』에는 복온공주(1818.10.6~1832)의 탄신일부터 사후 3년(1835년, 갑오년 10월 6일)까지의 물목이 기록되어 있다.

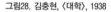

그림28. 김충현, 〈대학〉, 1938　　　　　그림29. 『팔상록』, 1831년경

2) 한글궁체 작품의 특징

(1) 제1기(1939~1958): 궁체 서법의 정립기

제1기는 일중이 궁체의 아름다움에 매료되어 이를 연마하면서 현대 서예에 알맞
은 서법 체계를 세우고자 노력한 시기였다. 여기에는 여러 이유가 있으나 다음 글에

서 그 까닭을 엿볼 수 있다.

보통학교 재학 시절부터 한문서예는 물론 궁체서예한글서예를 홀로 공부해 오던 나는 동아일보 공모전에 입상한 이후 더욱 열심히 글씨 공부를 했다. 내가 혼자서 한글서예를 연구할 때는 일제 말기여서 적당한 참고서적은 물론, 정확한 한글 교본조차 구하기 어려운 형편이었다. 나는 한글서예를 공부하며 국문 서체가 얼마나 아름다운가를 새삼 깨닫게 되었다. 나랏글씨에 대한 사랑이나 애국심에서 몰래 혼자서 공부했다기보다는 우리글을 내가 써보지 않으면 누가 쓰겠는가 하는 소박한 생각에서 꾸준히 계속한 것이다.[26]

일중이 살았던 시기의 세계정세는 파란만장의 격동기였다. 만주사변, 중일전쟁, 제2차 세계대전, 해방과 남북 분열의 비극, 동족상잔의 6·25사변, 4.19 학생혁명, 5.16 군사정변 등을 겪었다. 이 때문에 일중은 14세3학년가 되어서야 신식 교육을 받을 수 있었고, 23세1943년에 중동학교를 졸업하였다. 그는 일제강점기에 "우리글을 내가 써보지 않으면 누가 쓰겠는가 하는 소박한 생각에서 한글서예를 꾸준히 계속했다"라고 겸손하게 말하였는데, 실제 그의 내면에는 '내 것은 내가 가꾸어야 한다'는 의식이 자리하고 있어서 한글서예를 사랑하고 그 한글서예문화를 널리 보급하고자 하는 남다른 결의를 보였다. 그 특징을 세 가지로 살펴볼 수 있다.

첫째, 작품의 서법을 정립하였다. 1938년의 작품그림28이 궁체 고전을 모방하여 외형적인 면에 치우쳤다면, 1942년의 『우리 글씨 쓰는 법』그림30~31과 〈편지〉그림32는 가로줄을 맞추지 않고 긴밀하게 배자하였고, 문장의 중심축은 ' ㅣ '획의 세로줄에 가지런히 맞추고 띄어쓰기를 하여 가독성을 높였으며, 행간을 넓혀 시각적으로 눈에

26 김충현, 「혼자 한글서예를 연구하고」, 『예에 살다』, 19쪽.

그림30. 김충현, 『우리 글씨 쓰는 법』, 1942　그림31. 김충현, 『우리 글씨 쓰는 법』, 1942　그림32. 김충현, 〈편지〉, 1948

그림33. 김충현, 〈고시조〉, 1942　그림34. 김충현, 〈성신여중 교가〉, 1947　그림35. 김충현, 〈소학〉 일부, 1955

잘 띄는 효과를 가져왔는데, 필획은 견고 유려하며 세련되었다. 특히 〈고시조〉그림33는 시조마다 한 칸의 공간을 띄어 써서 마치 악장을 구분한 듯이 구성하여 단순히 재현하는 데 그치지 않았다. 게다가 중봉 운필함으로써 청신清新한 의경意境과 담박한 정취가 함축되었다. 흘림체의 활달한 서풍은 『팔상록』과 유사하나 1947년의 〈성신여중 교가〉그림34와 1955년 〈소학〉그림35의 10곡 병풍 등은 필획이 더욱 견고하여 일중 궁체의 형태적 특징을 볼 수 있다.

둘째, 단자單字의 방정한 결구법으로 개성을 드러내었다. 서예의 배자 방법은 대체로 하늘에서 비가 내리고 땅에서 만물이 생성하듯이 위에서 아래로 서사하기 때문에 음陰의 예술이라 한다. 다시 말해 위에서 아래로 글자와 글자가 연면되면서 자간과 행간에는 작가의 신채와 의취가 드러나기 때문이다. 일중의 궁체 흘림 작품은 위 글자와 아래 글자가 마치 정자체처럼 자간을 분명하게 구분하고 있는데, 이는 왕희지王羲之의 〈집자성교서集字聖敎序〉처럼 한 글자씩 집자하여 서각해 놓은 것과 유사하다. 그러므로 곧고 단정하게 연면되지 않은 필획은 외적으로 화려함을 드러내기보다는 절제된 내면의 정신이 은근히 엄숙함을 불러일으킨다.

단자의 특징은 수많은 순국선열과 유공 지사 등의 대형 비문을 한글궁체로 필사하면서 형성된 것으로 보인다. 해방 후 정부에서는 일제의 잔재를 씻기 위해 순국선열과 유공자들의 비문을 한글로 작성하고 필사하여 새겼는데, 대부분의 비문은 한글학자 담원 정인보 선생이 지었다. 정인보 선생은 비문을 지어달라는 부탁을 받으면 "비석 글씨는 누가 쓰는가?"라고 묻고 "일중 김충현의 글씨가 아니면 나는 글을 짓지 않겠다"라고 말할 정도로 일중을 무척 아껴주었다.

그런 연유로 1947년 충남 천안 옆 병천에 〈유관순기념비〉그림36의 글을 쓰게 되었는데, 이는 해방 후에 한글로는 처음 세운 금석문이었다. 이후 1948년에는 한산도에 〈이충무공한산도제승당비〉를, 남해에 〈이충무공남해노량충렬사비〉를 세웠다. 특히 온양에 세운 〈이충무공기념비〉에는 5000글자가 넘는 방대한 비문을 지었는데,

그림36. 김충현, 〈유관순기념비〉, 1947

그림37. 김충현, 〈윤봉길의사기념비〉, 1949

일중이 궁체 정자체와 한자 해서체로 썼다. 또한 1949년 충남 예산에 세운 〈윤봉길 의사기념비〉그림37는 정인보 선생의 권유로 궁체 흘림으로 쓴 것으로, 이는 우리나라 최초의 한글 흘림체 비문이기도 하다.

일중가에는 12대 종조인 김수증을 비롯한 선조들의 '북칠기법北漆技法'[27]이 전해온

다. 일중도 비문에 '북칠기법'을 사용하였다. 일중의 장녀 김단희는 어머니가 북칠 작업을 하는 것을 자주 목격했다고 회고하였다. 북칠기법으로 필사할 때에는 필획이 손상되지 않아야 하기 때문에 자간을 분명하게 구분한 것으로 보이며, 시간이 오래 걸리고 정성이 요구되므로 수많은 비문에 부인의 정성이 담겨 있다는 것을 알 수 있다.

셋째, 작품의 창작은 내용과 형식, 주관과 객관의 합일을 추구하였다. 작가가 작품을 창작할 때에는 일관된 신념과 자신만의 독특한 면모를 갖추어야 했다. 무엇보다 작품을 창작하는 데 필요한 정보가 정확해야 대중에게 신속하게 보여줄 예술형식을 구상할 수 있다. 일중은 20대에 이미 수요자를 충족시킬 만한 기법과 예술가로서의 자질을 갖추고 있었다. 그러므로 일중이 창작에 임했던 태도는 오늘날 많은 창작자들이 참고할 만한 중요한 요소이다.

일중은 1949년에 〈백범김구선생비〉그림38를 썼다. 비문의 글씨는 김구 선생의 의로운 삶을 붓끝에 담아 점획과 결구를 긴밀·엄정하게 표현하였다. 세로획의 기필은 강한 필세로 입필하고, 행필은 곧은 형세로 강인함을 드러냈으며, 수필은 흔들림 없는 현침으로 중심축의 안정감을 보이고 있다. 이에 결구는 방정 단정하며, 자간과 행간의 간격은 일정하게 띄어서 글자 하나하나를 엄격하게 배자하여 김구 선생의 의로운 심상을 그리듯이 표현하였다.

대부분의 궁체 비문은 글씨가 유사하나 한자와 혼서를 할 경우에는 장법을 달리하였다. 1950년의 〈이충무공기념비〉그림39는 한자 해서와 한글 정자를 혼서하였는데, 두 서체의 안정된 장법은 글자의 중심축을 중앙에 맞추는 데 있다. 또한 1955년 학제가 개편되어 중학교와 고등학교가 분리되자 서예 교과서도 중학교용, 고등학교

27 북칠(北漆)은 돌에 글자를 새길 때 글씨가 적힌 종이의 글자 자국이 돌에 남도록 하는 일을 뜻한다. 글씨가 적힌 얇은 종이에 밀을 칠하여 그 뒤쪽에 비치는 글자 테두리를 그려서 돌에 붙이고 문질러서 글자를 내려 앉힌다. 『표준국어대사전』(두산동아, 1999).

그림38. 김충현, 〈백범김구선생비〉,
1949

그림39. 김충현, 〈이충무공기념비〉,
1950

그림40. 김충현, 〈옛시조〉, 1955

그림41. 김충현, 〈고결서〉, 1958

용이 따로 필요하게 되어 1955년 고등서예 교과서를 편찬하였다. 여기에 실린 고문
작품그림40은 고문정자체의 특성을 살려 비문의 정자체와 다르게 필획의 형세가 부드
러운 가운데 굳센 기운을 더해 세련미를 창출하였다.

1958년 서울 안국동 네거리에 있었던 계정桂庭 민영환閔泳煥의 동상에 새겨진 〈고
결서〉그림41는 민충정공이 한일합방에 격분하여 자결하기 직전에 쓴 유서로, 밀려오
는 분노와 슬픔 속에서 미처 지필묵도 준비하지 못하고 작은 종이에 연필로 황급히
쓴 것이다. 〈고결서〉는 "심하게 흘려 쓴 글씨라 판독이 어려워 관계 학자들의 해독
이 구구하였는데, 국문학과 한문학, 서예학에 조예가 깊었던 일중은 문맥과 글자를
쓴 모양새로 보아 그 글자가 아니라고 학자들의 해석에 이의를 제기하였으나 받아
들여지지 않자 동상 제막식 직전에 일중의 해석으로 고쳤다"라고 밝혔다.[28] 이것은

28 김충현, 「한강대교의 제자를 쓰다」, 『예에 살다』, 35쪽.

작가가 창작에 임함에 있어서 글의 내용을 정확히 파악하여야 대상 인물의 정신을 되살릴 수 있고 아울러 작가의 기상을 펼쳐 신채를 드러낼 수 있다고 본 것이다.

일중은 한글궁체를 세로획 l 으로 중심축을 맞추어 배자하는 것과 달리 한자와 혼서를 할 경우에는 상황에 알맞게 중앙에 중심을 맞추고 있다. 그리고 작품의 내용과 형식, 대상 인물의 정신이 일체를 이루는 창작태도를 보여주고 있는데, 이는 그의 궁체가 한층 더 깊은 예술경계로 나아갈 수 있는 원동력으로 작용하였다.

(2) 제2기(1958~1970): 궁체의 개성 창출기

1957년 일중이 고체로 작품을 창작하면서 1960년대에 그의 궁체는 대전환점을 맞이하였다. 1960년 두루마리에 쓴 〈한림별곡〉그림42은 제9회 국전에 출품한 작품으로, 2020년 국립현대미술관에서 최초로 다룬 한국근현대서예전에 초대되었다. 방금 쓴 것같이 뚜렷한 필묵과 필선의 경쾌한 리듬 속에 점획이 조화롭게 어우러진 서풍을 보이고 있다.

1963년에 제작한 6곡 병풍은 한문과 한글로 구성하였는데, 한글작품은 교과서에도 실려 있다.그림43 궁체의 정법을 갖춘 이 작품은 군더더기가 전혀 없이 강인한 인상을 풍기는데, 풍윤한 필선과 당당하게 펼친 형상이 한자서체와 아름답게 어울리고 있다.

김단희는 1970년에 제작한 소품 3종을 소장하고 있는데, 이 작품들은 궁녀의 단정고아한 필의와 달리 한문 필의로 일중 궁체를 완성한 대표작으로 꼽히고 있다. 궁녀들이 작은 붓으로 소설이나 편지 등을 필사한 것과 달리 현대에는 큰 붓으로 대형 작품의 큰 글씨를 선호하면서 한글작품은 필력이 중시되고 있다. 일중은 이러한 시대정신을 반영하여 강한 필획과 섬세한 장법으로 궁체의 운용법을 현대적으로 창안하여 세련된 예술성을 구현하였다.그림44

1960년대에 일중은 다양한 장법으로 여러 서체를 혼용하여 활발하게 작품 활동을

그림42. 김충현, 〈한림별곡〉, 1960 　　그림43. 김충현, 〈시조〉, 1963 　　그림44. 김충현, 〈고시조〉, 1970 　　그림45. 김충현, 〈박두성점자비〉, 1965

펼쳤다. 궁체 서풍의 전환점은 고체의 전·예서의 중봉 필의를 통해 더욱 단단하면서도 풍윤함이 가미되어 궁체의 미적 기준을 새롭게 설정하였다. 전통적인 궁체가 곱고 단아한 것이라면 일중의 궁체는 견고·질박·방정·강건하며 입체적 생동미가 풍부하다고 할 수 있다.

　1965년에는 고체와 궁체, 한자 등으로 〈박두성점자비〉그림45를 비롯하여 애국지사·시인·정치인의 비문과 유명사찰·대궐 등의 현판을 국한문 혼서 혹은 병서로 써서 자타가 명필로 공인하였으며, 이승만 대통령도 한글서예가 중에서 가장 으뜸으로 인정하여 '한강대교'를 쓰도록 지목하였다. 이때의 궁체 정자는 금석기가 함의되어 강건한 필체를 이룩하였으며, 1970년대로 가면서는 자형의 길이가 짧아지는 면모를 보였다. 또한 정자체와 흘림체는 1948년에 편찬한 『우리 글씨 쓰는 법』의 결구

黙畫圖說

黙을 찍거나 畫을 그을제 붓끝이 반드시 그 동간을 통과하거나 찍혀야한다 그러려면 붓을 곧추세워서 곧 수직으로 움직여야 한다 이를 中鋒이라한다 꼭 지켜야한다 둥근 모양으로 한번 돌려 떼우라 속출때로 한번 돌려 떼우라 찍기만하면 무게가 없어 보인다 억지로 둥글게하지 않아도 좋다

그림46. 김충현, 〈김윤동 비문〉, 1978　　　그림47. 김충현, 〈김복한 비문〉, 1980　　　그림48. 김충현, 『우리 글씨 쓰는 법』, 1983

와 장법의 체계를 더욱 발전시켰는데, 일중만의 강건 풍윤한 개성미를 드러냈다.

(3) 제3기(1970~1997): 궁체의 개성체 창안

첫째, 비문과 필사본의 작품이다. 〈김윤동金潤東 비문〉그림46은 1978년에 일중이 직접 짓고 궁체 흘림체로 썼다. 궁체 고유의 조형을 바탕으로 한자서체의 후박한 필획을 융합한 것을 엿볼 수 있는데, 행간에서 강건한 미감이 배어난다. 용인에 모신 묘소에서 실제 비문을 볼 수 있는데, 탁본에서는 글씨가 크고 풍만해 보였으나 실제 비문을 보니 청고 장중한 필획과 절제된 필세에서 웅혼한 기운이 넘쳐 웅혼 질박한 풍격을 보였다. 1980년 〈김복한 비문〉그림47은 단정 전아한 면모를 보이고 있는데, 음양의 변화를 통하여 정자이면서도 동정動靜의 조화를 생동감 있게 구현하였다.

1983년에 제작한 『우리 글씨 쓰는 법』그림48 해설문은 정방형의 낱글자와 굳센 형세가 금석문과 유사한데, 필사체의 형성에 금석문의 필력이 상당 부분 영향을 끼친 것을 알 수 있으며, 필획의 결구에 충실하면서 절제된 띄어쓰기로 가독성을 높였다.

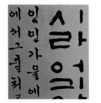

그림49. 김충현, 〈정읍사〉,
1962

그림50. 김충현, 〈동동〉,
1971

그림51. 김충현,
〈사모곡〉, 1978

그림52. 김충현,
〈시엽산방〉, 1978

그림53. 김충현,
〈월인천강지곡〉, 1988

둘째, 방서의 창작이다. 방서傍書는 본문의 내용을 설명하거나 필사자의 심회 혹
은 감상 등을 기록하는 협서挾書, 본문에 대한 원문을 기록하는 방제傍題, 작품을 제
작한 시기와 작가의 호와 이름을 적는 관지 등으로서 항상 본문의 글자보다 작게 쓴
다. 일중은 1950년 중반부터 고체로 작품하면서 방서를 한자의 예서, 해서, 행서, 한
글 흘림체 등 다양한 서체로 표현했다. 방서는 항상 본문의 고체와 상보상생의 조화
미를 추구해야 하는데, 1962년 〈정읍사〉그림49의 관지는 궁체 흘림체의 정법을 따랐
으나 1971년 〈동동〉그림50부터 방서의 서체는 변화를 가져와 마치 한자의 해·행체와
같이 필획의 기필을 무겁게 역입하여 중봉으로 곧게 행필하였다. 이는 고체와 어울
릴 수 있는 건강한 흘림체로 작품의 분위기를 한층 장중하게 이끄는 역할을 하였다.
1978년 〈사모곡〉그림51, 1978년 〈시엽산방〉그림52의 발문과 1988년 〈월인천강지곡〉
그림53에 이르기까지 방서는 건강·질박한 서풍을 선보였다.

1977년의 〈조춘〉그림54은 방서로 쓰던 서체로써 작품을 구상한 것이다. 문장 전체
의 행별 공간을 넓게 하고, 중심축은 중앙에 두었으며, 2~3개의 글자를 연결하기도
하고 띄어쓰기를 하였다. 글자의 크기는 일정하지 않으며 가로 세로획은 대소의 길
이를 달리하는 등 다양한 변화를 구사하였는데, 필획의 곧은 점과 정방형의 자형, 자

그림54. 김충현, 〈조춘〉, 1977 　　그림55. 윤용구, 〈정사기람〉, 1909 　　그림56. 김충현, 〈주방문〉, 1985 　　그림57. 김충현, 〈방핫소리〉, 1991

간의 연결성 등이 1909년 윤용구의 〈정사기람〉그림55과 유사하다. 1978년 〈시엽산방〉그림52의 발문은 〈조춘〉보다 정돈된 느낌을 준다. 1985년의 〈주방문〉그림56은 3~4 글자를 연면해서 문장 전체에 기운이 활발하다. 낱글자의 결구는 조선 후기 봉서의 특징으로 볼 수 있는데, 중성과 종성을 긴밀히 하여 공간을 축약하거나 어절별로 사이를 띄어서 소밀 변화를 주었고, 글자의 크기는 일정하지 않으며, 필획은 거칠고 질박한 형세를 띠고 있다. 1991년 〈방핫소리〉그림57는 질박함에 인욕이 제거된 순박한 미감이 더해졌다.

　앞서 비문과 필사본의 작품은 단자로 본문을 구성한 반면에 방서의 서체는 글자와 글자를 연면하였고, 중심축을 중앙에 맞추고 글자 크기의 변화를 주었으며, 기필과 필획의 축약이나 확대·강약·장단·대소·비수 등을 다양하게 변화시켜 창신의 면모를 보였다.

　일중의 서예술 정신은 1957년 고등서예 교본에서 살펴볼 수 있다. "화려하기는 쉽되 소박은 더 어렵고 소박하면서도 소박한 속에 화려보다 지나가는 색향을 머금기가 또 더 어렵다"라고 하였다. 그래서인지 궁체의 필획은 인위적인 화려함을 보태지 않았고 고전의 중中을 충실히 지키며 전아함을 드러냈으나 그 속에서 절제의 품격을

읽을 수 있다. 최초의 작품1938년 이외에는 이론을 바탕으로 창작하여 결구와 운필이 시기별로 큰 변별력이 없으니, 1960년 이후부터 점차 필획이 견고해지고 1970년대에 이르러서는 글자의 외형이 정방형으로 정립되는 양상으로 전개되었다. 이는 고체를 창작한 시기와 유사하여 고체 결구와 운필의 영향을 받은 것으로 보인다. 이러한 의미에서 보면 고체는 정통 궁체의 전아함에서 일중의 궁체를 새로운 예술경계로 이끄는 원동력이 되었다. 그 결과 만년의 방서 서체는 인위성을 배제한 소박·질박·순박한 미감을 느끼게 한다.

일중은 고체와 궁체 작품을 창작할 때에 온고溫故를 통해 자신만의 독창성을 발휘하였다. 이는 한글 서법의 체계 속에 고전의 문자향과 서권기가 넘쳐나는 것에서도 알 수 있을 뿐만 아니라 내용과 형식이 일치하는 창작 세계에서 더해지는 깊이에서도 느껴볼 수 있다.

4. 어울림의 한글서예

필자는 일중 선생의 여러 한글작품을 감상하면서 한결같이 맑고 강건한 서풍이 어디에서 근원한 것인지 궁금하였다. 이는 1938년18세에 발표한 최초의 한글작품과 일중선생기념사업회에 소장된 우수한 궁체 자료를 비교 분석하고픈 욕구를 불러일으켰다. 이 과정에서 선생의 서풍은 고전 자료의 영향 아래에서 생성되었다는 것을 알 수 있었는데, 이에 고무되어 궁체에 대한 논고 주제를 서체 교본을 분석하는 것으로 초안하고, 1946년과 1983년의 증보 간행본 『우리 글씨 쓰는 법』을 세부적으로 비교 분석하였다.

이 글에서는 편의상 시기를 구분하여 궁체작품을 탐색하였다. 초기 작품은 금석문을 위주로 살펴보았는데, 일중 선생 집안에서 대대로 전하는 '북칠기법'의 영향을

받은 것을 단일문자에서 찾을 수 있었다. 일반적으로 흘림 글씨를 쓸 때에는 글자와 글자를 연결하는 경우가 많은데 일중 선생은 연결하지 않고 독립적으로 쓰는 단자의 특징을 보였다. 여기에 고체를 창안한 이후 고체 작품의 방서를 본문과 어울리는 서체로 새롭게 창안하여 일중만의 강건한 서체를 선보인 것이 또 하나의 큰 특징이라고 할 수 있다.

고체 작품의 필법은 먼저 1983년에 증보 간행한 『우리 글씨 쓰는 법』에서 고체 서론을 세밀히 분석함으로써 살펴보았다. 그 결과 책을 출간하기 10여 년 전부터 훈민정음 제자원리에서 '상형이자방고전'을 깊이 있게 연구하고 한글 고판본의 배열에 관심이 높았던 것을 작품을 통해 살펴볼 수 있었다. 그리고 고체 창작 이후에는 다양한 서체와의 어울림을 시도하였다. 한자와 한글, 고체와 궁체 등을 혼서 혹은 병서하며 서로 '어울림'의 조형을 추구하였고, 필획은 한자서체를 융합하여 고체 필획의 '중묘'를 끌어내어 한글서체의 예술성을 드러낸 것이다.

선생께서 창작 발휘한 한글서체는 길이길이 지지 않을 '조선 500년의 꽃'으로 피어나 우리 문화를 찬란히 빛나게 할 것이고 선생의 청출어람 교육관을 통해 도도히 흐르는 역사 속에서 오래도록 계승 발전될 것이다.

글을 마치려니 선생께서 말학末學의 불민함을 다시금 일깨우시는 듯하다. 선생의 작품 속에 감춰진 백옥을 보지 못한 우를 범하지는 않았는지 염려스러운 마음으로 이 글을 마치고자 한다.

일중의 국전작품,
국한문 병진으로 창신의 서예를 열다

김수천

1. 국전작품 연구의 의미

이 글을 쓰고 있을 즈음, 덕수궁 국립현대미술관에서는 '한국근현대서예전'을 열기로 되어 있었다. 안타깝게도 코로나19로 말미암아 오픈식이 미루어졌다. 전시를 할 수 없게 되자, 먼저 전시기획자 배원정 큐레이터의 작품설명을 담은 유트브 동영상이 2020년 3월 30일 최초로 중계되었다. 전시가 끝날 무렵 검색 횟수를 살펴보니 9만 회를 넘어섰다. 이것은 서예가 사회로부터 점점 멀어져간다는 통념을 깨고 아직도 서예에 관심 있는 사람들이 많다는 것을 입증해 주었다. 4부로 나누어진 전시 중에서 제2부 '글씨가 그 사람이다'에 선정된 작가 12인은 대부분 대한민국미술대전이하 국전 초창기 때 이름을 알린 인물로서, 서예가 현대미술의 한 장르로 자리 잡는 데 중추적인 역할을 했다. 이 중에서 일중一中 김충현金忠顯, 1921~2006은 1948년 예술위원으로 추대되어 소전素筌 손재형孫在馨, 1903~1981과 함께 국전 창립전1949년을 준비했으며, 국전이 끝날 무렵인 1980년까지 근 30년간 작품을 출품했던 유일한 작가였다.

필자는 국립현대미술관에서 발행한 한국근현대서예전 도록에 실린 12인 중에서 일중 김충현에 대한 논고를 맡았다.[1] 한 시대의 서예를 풍미했던 대가를 글로 표현하는 것은 쉽지 않은 일이었다. 어려움을 타개하기 위해 그의 예술세계를 잘 이해하는

1 김수천, 「일중 김충현, 국한문서예의 마당을 열다」, 『미술관에 書: 한국근현대서예전』(국립현대미술관, 2020), 273~277쪽.

지인들로부터 많은 도움을 받았다. 그중에서도 백악미술관 김현일 관장의 도움이 컸다. 써놓은 원고를 놓고 무려 1~2개월 동안 십여 차례 이메일을 주고받으며 김충현의 서예에 담긴 특징이 무엇인지에 대해 논의했다. 당시의 열띤 토론은 도록에 실릴 원고를 완성하는 큰 힘으로 작용했고, 이 글에서 논의하고자 하는 일중 국전 출품작의 의미를 풀어나가는 데서도 가장 큰 단초가 되었다.

　김충현 서예의 가장 큰 특징은 국한문 병진을 통해 창신의 서예를 개척했다는 점이다. 그는 중동학교 1학년1938년 때 동아일보에서 주최하는 제7회 전조선남녀학생작품전람회에 출품하여 한문으로 특상1등상을 수상했고, 이어서 2학년1939년 때 이 대회에서 한글로 상2등상을 받았다. 이는 김충현이 이미 소년기부터 한글서예와 한문서예를 균등하게 연마했다는 것을 알려준다. 그는 국전작가가 되어서도 여전히 국한문서예를 함께 연마했다. 제1회1949년부터 제29회1980년까지의 국전 출품 상황을 보면 그 사실이 분명하게 드러난다. 이에 필자는 국전 출품작을 중심으로 그가 늘 주장했던 국한문 병진이 국전에 어떻게 적용되고 있는지를 살펴보고, 국한문 병진이 그의 작품 창작에 어떤 영향을 미쳤는지, 그리고 그러한 창작방식이 현시대의 서예에 주는 의미는 무엇인지에 대해 고찰하려고 한다.

　베네데토 크로체Benedetto Croce, 1886~1952는 "모든 역사는 현대사"라고 했다. 크로체는 지난 역사를 과거의 관점으로만 보지 않고 오늘의 시각으로 바라보는 가운데 살아 있는 역사가 탄생한다고 보았다. 작품 또한 마찬가지이다. 똑같은 작품이라도 그 시대의 안목으로 바라볼 필요가 있다. 작품은 어떤 관점으로 바라보느냐에 따라 얼마든지 다르게 평가될 수 있다. 중요한 점은 작가에 대한 작품을 재해석함으로써 작품이 현대성을 띠고 당대인들에게 전달될 수 있다는 점이다. 한국 서예는 선학들이 훌륭한 작품을 남겨놓았지만 그에 대한 평가와 연구에 인색했다. 그것은 과거의 작가들이 점점 잊혀가는 가장 큰 요인이다. 김충현 또한 마찬가지이다. 그는 20세기 한국 서예를 대표하는 거장이지만 날이 갈수록 사람들로부터 멀어져가고 있다. 이

렇게 작가에 대한 연구가 부족한 풍토에서는 좋은 서예문화를 꽃피울 수 없다.

필자는 김충현의 작품이 가진 가치와 의미를 규명하기 위해 그가 남긴 국전 출품작을 연구주제로 삼았다. 만인에게 공개되는 국전작품은 심혈을 기울일 수밖에 없기 때문에 작품 변화를 핵심적으로 관찰하는 중요한 지표가 된다. 특히 김충현은 특별한 경우를 제외하고 국전에 거의 출품했기 때문에 국전작품은 작가의 작품세계를 파악하는 중요한 근거자료로 삼을 수 있다.

〈표1〉에서 보듯이, 김충현은 국전 제1회부터 제9회까지는 제7회를 제외하고 한글과 한문을 각각 한 작품씩 출품했다. 제10회 이후에는 고체가 등장하고 국한문 혼용의 비중이 많아지기 시작했다. 제15회부터는 한문작품의 비중이 한글작품보다 많아지지만, 마지막까지 한글을 소홀히 하지 않았다는 것을 알 수 있다.

2. 시기별로 본 국전작품의 변화

김충현은 1948년 손재형과 함께 문교부 예술위원으로 임명되었다. 예술위원은 오늘날의 예술원 회원에 해당한다. 그때 그의 나이는 28세로 위원 중에서 최연소자였다. 예술위원들이 처음으로 한 일은 국전을 준비하는 일이었다. 제1회 국전을 개최하기에 앞서 국전에 서예를 포함시키는 문제에 대해 위원들 간에 열띤 논란이 있었다. 대다수의 위원들이 서예를 포함시키는 것을 반대했지만, 손재형과 김충현의 노력으로 서예가 국전에 들어가게 되었다.[2] 이러한 무거운 중압감을 안고 탄생한 국전에서 가장 먼저 해결해야 할 당면과제는 서예의 예술성을 직접 작품으로 증명하는 일이었다. 여기에서 소개하는 김충현의 국전 출품작은 그가 자신의 서예를 현대

2 　 김충현, 「제1회 국전과 첫 개인전」, 김충현, 『예에 살다』(한울, 2016), 29쪽.

표1. 김충현의 국전 출품작 일람표

	연도	출품작 및 서체	출품자격
제1회	1949년(29세)	〈隸書〉(한문예서), 〈성산별곡〉(한글)	추천작가
제2회	1953년(33세)	〈隸書〉(한문예서), 〈시조〉(한글)	추천작가
제3회	1954년(34세)	〈杜詩〉(한문예서), 〈상춘곡〉(한글)	추천작가
제4회	1955년(35세)	〈李鈺詩〉(한문행서), 〈讀有得〉(한문예서), 〈杜詩〉(한글흘림)	초대작가
제5회	1956년(36세)	〈隸書對聯〉(한문예서), 〈환산별곡〉(한글흘림)	초대작가
제6회	1957년(37세)	〈歸去來辭〉(한문예서), 〈용비어천가〉(한글)	초대작가
제7회	1958년(38세)	〈우리 글씨 쓰는 법 서문〉(한글)	초대작가
제8회	1959년(39세)	〈書統〉(한문예서), 〈강촌별곡〉(한글흘림)	초대작가
제9회	1960년(40세)	〈翰林別曲〉(국한문 혼용)	심사위원
제10회	1961년(41세)	〈사모곡〉(한글고체)	심사위원
제11회	1962년(42세)	〈정읍사〉(국한문 혼용)	심사위원
제12회	1963년(43세)	〈도산가〉(국한문 혼용)	심사위원
제13회	1964년(44세)	〈池上篇〉(한문예서)	심사위원
제14회	1965년(45세)	〈祝慶四章〉(한글고체, 한글정자, 한글흘림)	심사위원
제15회	1966년(46세)	〈漢大吉壺屛〉(한문예서)	심사위원
제16회	1967년(47세)	〈在佛家〉(한문예서, 한문행서)	심사위원
제17회	1968년(48세)	〈摘果〉(한문전서)	심사위원
제18회	1969년(49세)	〈조국강산〉(한글고체)	심사위원
제19회	1970년(50세)	〈秋江載菊〉(한문예서)	초대작가
제20회	1971년(51세)	〈동동〉(국한문 혼용)	초대작가
제21회	1972년(52세)	〈阮堂詩〉(한문초서)	심사위원
제22회	1973년(53세)	〈秋山霜葉〉(한문예서)	심사위원
제23회	1974년(54세)	〈種樹養魚〉(한문예서)	초대작가
제24회	1975년(55세)	출품기록 없음	불참
제25회	1976년(56세)	〈金灘〉(한문행초)	운영위원
제26회	1977년(57세)	〈英菊〉(한문예서)	운영위원
제27회	1978년(58세)	〈정과정〉(국한문 혼용)	운영위원
제28회	1979년(59세)	〈석문폭창〉(한문예서)	운영위원
제29회	1980년(60세)	〈巖奇圖煥〉(한문예서)	운영위원
제30회	1981년(61세)	출품기록 없음	불참

미술에서 요구하는 서예로 만들기 위해 얼마나 필사적인 노력을 기울였는지를 보여
주고 있다. 김충현 국전작품의 변화 과정을 세밀하게 관찰하기 위해 세 단계로 나누
어 보았다.

1) 제1기: 제1회(1949)~제7회(1958)

이 시기는 국전이 시작되었지만 아직 체제가 정비되지는 않은 시기였다. 해방된 지 몇 해 지나지 않았으므로 예산 또한 열악했다. 게다가 6·25사변으로 국전이 중단되었으며, 국전이 재개된 이후에도 문화예술에 대한 국가의 지원이 부족했으므로 국전 도록조차 발행할 수 없었다. 따라서 제1기와 관련한 김충현의 국전작품에 대한 연구에도 한계가 따른다. 다행히 제4회1955년에 출품한 작품 세 점을 일중선생기념사업회로부터 제공받아 조금이나마 논문에 활용할 수 있었다.

국전 제1회1949년 때에는 〈예서〉한문, 〈성산별곡〉한글으로 한문과 한글 각각 한 점씩 출품한다. 국전 제1회 전시가 끝나고 반년 남짓 후인 1950년 6·25사변이 일어나 국전행사는 몇 년 동안 중단되었으며 4년 후인 1953년에서야 제2회 국전을 다시 열 수 있었다. 국전 제2회1953년 때도 마찬가지로 〈예서〉한문, 〈시조〉한글로 한문과 한글 각각 한 점을 출품한다. 전란의 폐허 속에서 열린 제2회 국전을 둘러싼 에피소드가 있다. 이 이야기 속에 김충현의 이름이 나온다.

미국의 저명한 문인으로 『남태평양南太平洋 이야기』, 『토고리土高里의 다리』 등의 작자인 제임스 A. 미체너가 폐허화한 서울에 들러 제2회 국전을 보고 "이런 상황 속에서도 이런 작품을 창작할 수 있는 한국의 작가들은 불사조不死鳥와도 같다. … 이것은 국전에서 받은 감명의 표시이다"라고 하면서 자유아시아협회를 통해 미화美貨 1천 달러를 내놓고 작가의 이름을 지명, 나누어주라는 부탁을 하고 떠났다. 동양화: 이상범, 서양화: 정종용·이종무·유경채, 조각: 윤효중, 서예: 김충현.[3]

제임스 미치너James Michener는 동양화 작가, 서양화 작가, 조각 작가, 서예 작가 중

3 李興雨, 「光復과 새로운 書藝文化의 形成」, 『韓國現代書藝史』(通川文化史, 1981), 59~60쪽.

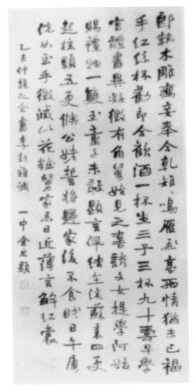

그림1. 국전 제4회 〈두시〉, 1955 그림2. 국전 제4회 〈이옥시〉, 1955

에서 6명을 선정했는데, 그중에서 서예 분야에서는 유일하게 김충현을 지목했다. 어떤 이유에서 김충현의 작품을 선정했는지에 대해서는 기록이 남아 있지 않다. 하지만 이는 서예가 서양인에게도 각광받을 수 있다는 하나의 선례를 남겼다.

국전 제3회1954년 때는 〈두시〉한글와 〈상춘곡〉한문을 출품했다. 국전 제4회1955년 때에는 한글흘림으로 쓴 〈두시杜詩〉그림1, 행초로 쓴 〈이옥시李鈺詩〉그림2, 예서로 쓴 〈독서유득讀書有得〉그림3을 출품했다. 앞서 밝혔듯이 이 당시의 국전 도록은 없지만, 일중선생기념사업회로부터 제4회 국전 출품작품 사진을 제공받아 이를 활용했다. 작품 사진 옆에는 자필로 '국전 4회 김충현'이라고 적혀 있다.

그림3. 국전 제4회 〈독서유득〉, 1955

한글흘림으로 쓴 〈두시〉는 옛 궁체를 그대로 본받지 않고 현대감각에 맞게 다듬었다. 옛 궁체는 글씨의 크기가 작다. 김충현은 규격이 큰 국전작품을 제작하기 위해서는 옛 궁체가 재조정되어야 한다고 생각한 것 같다. 옛 궁체는 장방형인 데 비해, 김충현의 궁체는 가로의 폭이 넓은 편방형이다. 같은 시대의 글씨라 하더라도 사용하는 재료와 용도에 따라 글씨를 재조정하는 것, 이것은 창조적인 감수성을 지닌 서예가들이 작품에서 추구했던 보편적인 현상이다. 서예에 대한 감수성이 풍부했던 김충현은 궁체를 작품화하는 데서 옛것을 그대로 모방하지 않고 새롭게 재해석하여 글꼴을 다시 조율하는 모습을 보여주고 있다. 이러한 노력으로 이 시기에 김충현 특유의 창조적인 궁체가 탄생했다.

〈이옥시〉는 행서이지만 다양한 필법이 혼재되어 있다. 김충현 서예의 특징은 '다양성의 통일'이다. 한문 5체를 다양하게 용해시켜 새롭게 융합하고 재구성하는 것은 그가 평생 추구했던 서예창조기법이었다. 이러한 '융합'을 통해 새로운 조형체계를 구축하려는 노력은 훗날 '일중체'를 탄생시킨 요인이다. 이 작품 또한 그러한 창조적인 모습이 엿보인다. 그는 누구보다도 서예의 근거를 중시했지만, 작품을 할 때는 법첩에 얽매이지 않고 자기의 조형세계를 숨김없이 드러내고자 했다. 김충현이 이 작품을 썼을 때는 35세였다. 젊은 연령이었지만 조금도 주저하지 않고 자신의 조형세계를 과감하게 펼치고 있다.

표2. 국전 제1회부터 제7회까지 김충현의 작품 출품 현황

	연도	한글작품	한문작품
제1회	1949년	1	1
제2회	1953년	1	1
제3회	1954년	1	1
제4회	1955년	1	2
제5회	1956년	1	1
제6회	1957년	1	1
제7회	1958년	1	0
총계		7점	7점

〈독서유득讀書有得〉은 평상시 접하는 정돈된 김충현의 예서와는 달리 다소 거친 느낌이다. 이는 작가의 의도일 수도 있겠지만, 과도기적인 현상으로 보는 것이 더 적합할 듯하다.

제5회1956년 때는 〈예서대련〉한문과 〈환산별곡〉한글흘림을 출품했고, 제6회 때는 〈귀거래사歸去來辭〉한문예서, 〈용비어천가龍飛御天歌〉한글를 출품했다. 제7회 때는 〈우리 글씨 쓰는 법〉한글을 출품했다. 김충현이 국전 제1회부터 제7회까지 출품한 작품을 도표화하면 〈표2〉와 같다.

제1기는 국전 초창기에 해당하며 아직 체제가 정비되지 않은 시기였다. 거기에다 6·25사변까지 일어나 경제적으로 큰 어려움을 겪었다. 이러한 격동과 혼란의 시기에도 불구하고 국전행사는 지속되었으며, 김충현은 한 해도 거르지 않고 작품을 출품했다. 〈표2〉에서 보듯이 한글과 한문 어느 한쪽에 치우치지 않고 한글작품과 한문작품을 고르게 출품했다. 제1기의 작품 출품 현황은 그가 평소에 주장한 국한문 병진을 직접 작품으로 보여주었다는 점에서 중요한 의미를 지닌다. 한글의 선문選文은 가사와 시조가 대부분을 차지한다. 이것은 그의 전공과 관계 있다. 김충현은 경동중고등학교와 대전고등학교에서 고문 선생을 역임해4 시조에 능했다. 그는 당시 경동학교 교가를 지을 정도로 문장에 탁월한 재능을 보였다. 제1기는 유존하는 작품이

적으므로 이 시기의 국전 출품작에 대해서는 많은 이야기를 할 수 없다. 이 시기는 한글과 한문에 균등한 비중을 두어 서예의 길을 모색했다는 점에서 작가의 특징적인 면모를 살필 수 있다.

2) 제2기: 제8회(1959)~제18회(1969)

이 시기는 국전이 재정비되던 때이다. 무엇보다도 '국전 도록'이 해마다 출판된 것은 매우 괄목할 만한 일이었다. 제2기의 특징은 국한문의 통합적인 연구로 새로운 서예를 모색했다는 점이다. 이른바 국한문 병진의 실천은 그의 서예를 한층 풍부하게 해주었다. 일명 '일중체'로 불리는 독창적인 서예의 기초가 바로 이 시기에 다져졌다는 점에서 제2기는 매우 중요한 의미가 있다.

제8회1959년 때에는 〈강촌별곡〉한글과 〈서통書統〉한문을 출품한다. 〈강촌별곡〉그림4은 이미 전통풍의 궁체가 아니었다. 묵직한 한문 해서의 필의가 담겨져 있다. 필획의 시작과 마무리에서 붓끝을 노출시키지 않고 무게감 있게 장봉藏鋒으로 처리하고 있어 장중함을 느끼게 한다. 'ㅣ' 모음을 보면 그것이 완연하다. 이 당시 김충현은 중후함을 특징으로 하는 안진경의 해서 〈가묘비家廟碑〉를 즐겨 썼다.

작품 〈서통〉그림5은 제2기의 작품을 대표한다. 예서이지만 전서가 많이 포함되어 있는데, 자세히 살펴보면 전서의 시원인 삼대三代 금문金文의 자형이 중간 중간 섞여 있다. 이 작품에 따르면 그가 법첩을 쓰는 것 이상으로 '독讀, 작품 읽기'을 중시했다는

4 김충현은 해방되던 해인 1945년(25세)에 경동중학교 교사로 채용된 이래 1962년까지 학교에서 고문을 지도했다. 6·25전쟁이 발발한 후에는 대전으로 이주하여 1951년부터 1952년까지 대전고등학교 교사로 잠시 재직했고, 1953년에는 경동중학교 교사로 복직하였으며, 1956년에는 경동고등학교 교사로 부임하여 1960년까지 재직했다. 그리고 1961년에 서울상업고등학교에 재직하다가 1962년 사임했다. 17년 동안의 교사 재직 중 몇 년을 제외하고 대부분 경동중고등학교에서 고문 선생을 담당했고, 동아리로 서예 지도를 맡았다.

그림4. 국전 제8회 〈강촌별곡〉, 1959

그림5. 국전 제8회 〈서통〉, 1959

그림6. 국전 제9회 〈한림별곡〉, 1960

것을 알 수 있다. 〈서통〉은 다양한 금석문을 읽으면서 그것을 작품에 접목시켜 대조화를 이룬 회심작이었다. 1950년대에 경동고등학교를 다녔던 제자 이영찬의 술회를 보면 김충현의 서예에 대한 주장을 알 수 있다.

일중 선생님은 법첩에만 의존하는 것을 반대하셨다. 늘 독창성을 강조하셨고, 자신의 획을 긋고 자신의 글을 닦아야 한다고 말씀하셨다.[5]

이 내용에는 김충현의 작품 창작에 대한 뚜렷한 지론이 반영되어 있다. 〈서통〉은 법첩에만 의존하여 작품을 하지 않고 다양한 자형학字形學을 참고하여 변화와 통일이라는 조형원리를 바탕에 두고 각종 서체를 융합하고자 한 것 같다. 이 작품은 다양한 서체를 하나의 흐름으로 연결시키는 융합서풍에서 탁월함을 보여주고 있다.

제9회1960년 국전작품 〈한림별곡翰林別曲〉그림6은 국한문을 한 폭에 담고 있다. 앞은

5 2015년 4월 17일 서울 종로 인사동 찻집에서 이영찬과의 인터뷰.

한글이고 뒤는 한문으로 세로 22cm, 가로 345cm나 되는 대작大作이다. 한글로 쓴 〈한림별곡〉은 김충현의 궁체를 대표하는 작품으로, 이 시기 그의 궁체가 이미 완숙의 경지에 이르렀음을 알려주고 있다. 한글에 이어 한문으로 이어지는 〈한림별곡〉은 한글과 유기적으로 연결되어 있다. 한글은 필획과 결구 면에서 중후한 한문서예의 필의를 융합하고 있다. 아울러 한문서예는 한글서예의 영향을 받고 있다. 김충현은 어렸을 때부터 당해唐楷와 한예漢隸 등 비碑를 많이 공부했지만, 글씨가 딱딱하지 않고 섬세하고 부드럽다. 그것은 그가 어렸을 때부터 익힌 궁체공부와 관련이 있을 것이다. 이렇듯 김충현은 한글서예와 한문서예를 넘나들며 새로운 창신의 세계로 나아갔다.

국전 제10회1961년 때에는 한글고체로 쓴 〈사모곡思母曲〉그림7을 출품했다. 국전에서 선보인 첫 고체 작품이다. 지금은 이미 고체가 한글을 대표하는 서체로 자리 잡았지만, 이 작품을 출품할 당시만 하더라도 국전에서 고체 작품을 찾아볼 수 없었으며, 고체라는 명칭도 없었던 시절이다. 김충현은 없던 한글고체를 창안하고 그에 대한 이론을 구축하였으며 이름까지 지어준 인물이다. 〈사모곡〉은 필획에서 어떤 군더더기도 찾아볼 수 없을 정도로 맑고 상쾌하다. 김충현이 한글고체에서 근거삼은 것은 훈민정음 제작원리에 나오는 '자방고전字倣古篆'이었다. 전서는 한자의 생성과정에서 가장 원초적인 자형에 속하며, 장식이 가미되지 않고 순수한 '一일'의 성질을 지닌 것으로 모든 서예의 근원이 된다. 김충현은 서예의 원형이라 볼 수 있는 전서의 필획을 한글고체에 주입시켰고, 다년간 연마해 온 예서의 필의를 더하였다. 그러한 과정을 거치면서 김충현의 한글고체는 깊이 있고 소박하고 정화된 모습으로 자리 잡았다. 김충현은 고체 연구를 통해 또 한 번 창신의 서예로 나아가는 계기를 마련했다.

1962년 제11회 국전에 출품한 〈정읍사〉그림8는 고체를 중심에 두고 국한문의 다양한 서체를 배열했다. 〈정읍사〉에는 한문전서, 예서, 해서, 행초과 한글고체, 흘림의 6~7종 서체가 어우러져 있다. 여기에서 주목할 점이 있다. 〈정읍사〉에서 가장 중심이 되는

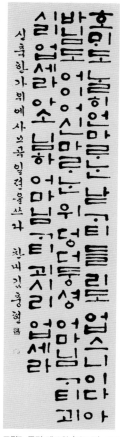

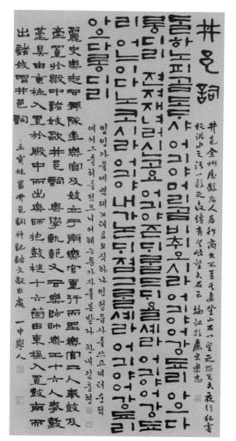

그림7. 국전 제10회 〈사모곡〉, 1961 그림8. 국전 제11회 〈정읍사〉, 1962

서체는 한글고체이다. 그다음으로 비중이 큰 글씨가 한문예서이다. 작품의 양날개
적인 성격을 띤 이 두 서체를 보면 서로의 연관성이 발견된다. 예서는 〈정읍사〉에
쓰인 고체의 분위기와 어울리게 하기 위해 납작한 편방형의 모양을 따른 것이 두드
러진다. 이 작품에서의 예서는 법첩에서 볼 수 있는 예서가 아니며, 〈정읍사〉라는
작품 안에서 한글고체와 조화를 이루기 위해 새롭게 고안된 예서로 보인다. 그런 점
에서 〈정읍사〉는 한글서예가 한문서예에 영향을 미칠 수 있다는 선례를 남겼다.

그림9. 국전 제12회 〈도산가〉, 1963

제11회 국전작품 〈정읍사〉가 한글과 한문을 조화롭게 구성한 것이라면, 제12회 1963년 국전작품 〈도산가〉그림9는 한 문장 안에서 한글과 한문을 유기적으로 잘 조화시킨 작품이다. 기필을 뾰족한 첨필尖筆로 썼는데, 글자가 많은 〈도산가〉가 전체적으로 균형과 조화를 이루기 위해서는 경쾌한 첨필이 더 적합하다고 생각한 것 같다. 이 작품은 외국의 서예가에게도 감동을 주었다. 중국의 서남대학 장커張克 교수는 작품 〈도산가〉에 대해 다음과 같이 말한다.

이렇게 문장 속에 글씨가 **빽빽**한 작품을 단지 고체만으로 쓰면 한글 자체가 간단하기 때문에 작품이 단조로울 수밖에 없다. 하지만 이 한글과 한자가 융합하면 풍부한 변화가 재미있게 이루어진다.[6]

〈도산가〉는 한글과 한문이 괴리감 없이 서로 주거니 받거니 하며 호응하고 있다. 김충현은 한글고체를 창안한 후 얼마 되지 않아 이를 한문서예와 결합함으로써 새로운 서예창조의 가능성을 높였다. 이러한 창신기법에 대해서는 '일중묵연一中墨緣' 제자 신두영이 스승 김충현으로부터 직접 이야기를 들은 바 있다. 이 이야기가 본 작품에 대한 이해를 도울 수 있을 것이다.

일중 선생은 서체자전이 글씨를 망친다고 하셨다. 글자를 기계적으로 조립하면 안 된다는 지론을 가지셨다. 서체자전에 의존하면 남의 글씨를 베끼는 격이 되기 때문이다.[7]

예술은 자유로운 표현을 전제로 한다. 그래서 표현이라는 수식어를 붙여 '표현예술'이라고 말한다. 이러한 예술정신에 입각한다면 〈도산가〉는 김충현의 예술가적인 기질을 잘 발휘한 작품이다. 이 작품은 필획이 적은 한글과 필획이 많은 한자의 대비를 잘 활용하여 마치 현대추상화를 접하는 것과 같은 새로움이 있다.

이와 같이 1960년대 초반의 김충현의 고체 작품과 그를 응용한 국한문 혼용작품은 그동안 볼 수 없었던 모습으로 관객들에게 많은 감동을 주었다. 1962년도 작품 〈정읍사〉는 작품성을 인정받아 삼성물산에서 구입하였는데, 현재는 삼성 리움미술관에 보관되어 있다. 그 후 삼성 계열의 글씨는 대부분 김충현이 맡았으며, 한국 굴

6 2020년 12월 20일 대전 필자의 집에서 장커 교수와의 인터뷰.
7 2015년 7월 22일 서울 인사동 찻집에서 신두영과의 인터뷰.

지의 대기업에서 글씨를 부탁하자 그의 글씨는 자연스럽게 대중들에게까지 파고들어 갔다. 당시의 상황에 대해 그의 자제 김재년의 이야기를 들어보도록 하자.

아버님은 대중들의 서예에 대한 인식과 안목을 높여주었다. 이병철 회장이 생존할 때 삼성 계열의 글씨는 대부분 아버님이 쓰셨다. 현대, 신세계, 동방생명 등 대기업에서 글씨 부탁이 많이 들어왔다. 인사동에 있는 간판들을 보면 알 수 있듯이, 아버님 글씨가 많다. 글씨의 멋스러움에 대한 인식이 높아지면서 각 회사에서 연이어 부탁이 들어왔다. 아버님으로 말미암아 사람들의 서예에 대한 눈높이가 변했다.[8]

인용문에서 보듯이, 김충현의 서예는 1960년대에 들어서면서 다양한 계층에서 선호하는 글씨가 되었다. 그의 출발점은 바로 고체였으며, 고체를 중심으로 한 국한문 혼용작품은 김충현의 서예를 새롭게 탈바꿈시키는 데 크게 기여했다. 조선미술전람회에서부터 국전에 이르기까지 다른 장르에서는 서예의 예술적 가치에 대해 회의적인 반응을 보이는 사람들이 많았다. 이러한 서단의 분위기 속에서 김충현의 한글고체는 창의력과 독창성을 추구하는 현대미술의 분위기에 편승하는 데 큰 힘을 실어주었다.

제13회1964년 국전에 출품한 작품은 8폭 병풍 〈지상편池上篇〉그림10이다. 과거의 예서가 외형적인 조형미를 추구했다면, 1964년도에 출품한 〈지상편〉은 필획에서 정신적인 깊이가 더해졌다. 이를 뒷받침하는 김세호의 서평을 소개한다.

일중 선생은 1960년대에 대전환기를 맞이한다. 이로부터 예서의 새로운 세계를 열게 된다. 남에게 보여주기 위한 외형적 꾸밈에서 내재적인 충실함에서 우러나오는 글

8 2014년 7월 1일 서울 백악미술관에서 김재년과의 인터뷰.

그림10. 국전 제13회 〈지상편〉, 1964

씨로 탈바꿈하는 시기가 바로 1960년대이다. 그리고 1970년대에 들어서면서 일중에서 체가 활짝 문을 열기 시작한다. 일중 선생도 한때 남의 눈길을 끄는 글씨를 시도한 시절이 있었던 것 같다. 그러나 갑자기 그 길을 가지 않고 마음에서 자연스럽게 우러나오는 길을 가기 시작했다.[9]

김세호는 일중서예의 대전환기를 1960년대로 보았으며, 그중에서도 특히 예서의 변화에 주목하고 있다. 이 시기에 김충현의 예서가 외형적인 꾸밈에서 내재적인 충실함으로 탈바꿈하고 있다는 것을 발견한 것이다. 이러한 주장은 중국의 허베이성河北省 지질대학地質大學 쑤다오위蘇道玉 교수 및 장시성江西省 상요사범대학上饒師範學院

9 2015년 7월 29일 서울 안암동 해정연구실에서 김세호와의 인터뷰.

류치劉奇 교수의 견해와 일치한다.

　　일중선생의 작품은 1960년대 중반부터 큰 변화를 보이기 시작한다. 1960년대 초반
부터 몇 년 동안의 고체 작품을 거친 후 일중의 글씨는 일대 전환을 하고 있다. 〈지상
편〉 이후의 일중의 예서에서는 외형적인 조형미보다는 내면의 울림이 더 느껴진다. 필
획이 견고해지고 결구가 무밀茂密하며 전체적으로 작품의 밀도가 높아지고 있다.[10]

　　일중선생의 예서는 1964년도에 출품한 〈지상편〉 이후로 곡선의 필획이 감소하고
직선의 필획이 많아지며 글씨가 무밀해진다. 이것은 한글고체를 쓰면서 오는 변화로
해석된다.[11]

　　중국의 쑤다오위 교수와 류치 교수는 김세호와 마찬가지로 김충현의 예서가 변화
하는 시기를 1960년대로 보았다는 점에서 견해의 일치를 보이고 있다. 다만 쑤다오
위 교수와 류치 교수가 예서의 변화 시점을 1964년도의 국전 출품작 〈지상편〉이라
고 본 것은 좀 더 구체적인 해석이라 하겠다.

　　그렇다면 김충현의 예서가 1960년대에 크게 변하는 요인에 대해 묻지 않을 수 없
다. 1960년대 이전의 예서를 보면 화려하고 아름다우며 공간의 대비가 많다. 그러나
작품의 충실도 면에서는 1960년대 이후의 예서에 못 미친다. 김충현의 예서의 변화
는 다분히 한글고체의 연구와 관련 있어 보인다. 김충현은 1960년대를 기점으로 적
극적으로 한글고체 연구에 힘썼다. 1960년에 고체 작품 〈관동별곡〉과 〈용비어천
가〉를 제작하였고, 1961년에 〈사모곡〉을 국전에 출품하였으며, 고체를 중심에 둔

10　2020년 4월 20일, 원광대학교 서예과 실기실에서 쑤다오위 교수와의 인터뷰.
11　2020년 4월 27일, 원광대학교 서예과 실기실에서 류치 교수와의 인터뷰.

그림11. 국전 제14회 〈축경사장〉, 1965

국한문 혼서작품 〈정읍사〉1962년와 고체와 예서를 혼용한 작품 〈도산가〉1963년를 출품하였다. 그 이후로 그의 예서에 변화가 생겼다. 1964년의 국전 출품작 〈지상편〉은 그의 예서에 큰 변화가 왔다는 것을 알려주고 있다. 한글고체에 대한 연구로 인해 필획이 한층 충실해지고 결구 또한 꽉 찬 느낌을 주어 글씨의 밀도를 높여주고 있다.

제14회1965년 국전 출품작은 〈축경사장祝慶四章〉그림11이다. 그동안 연구했던 여러 종류의 한글서체가 모두 한자리에 모였다. 이 작품은 우리나라가 일제 식민지 지배 하에서 벗어난 후 광복을 기념하기 위해 제정한 국경사절의 노래이다. 〈축경사장〉

에 나오는 개천절, 삼일절, 광복절, 제헌절의 노래가사는 국문학자 정인보가 지었다. 정인보는 당대를 대표하는 국문학자였으며 김충현의 정신적인 스승으로서 김충현이 서예가로 성장하는 데 큰 역할을 한 인물이었다.

〈축경사장〉에 나오는 한글서체는 모두 4종이다. 여기에서 주목되는 점은 서로 다른 한글고체의 모습이다. '개천절'은 훈민정음의 서체를 그대로 반영하여 가운뎃점 'ㆍ'을 그대로 살려 썼고, '광복절'은 'ㆍ'을 획으로 처리했다. 김충현은 '개천절'처럼 'ㆍ'이 있는 것을 '한글전서'라 명명했고, '광복절'처럼 'ㆍ'이 없는 것을 '한글예서'라고 명명했다. 따라서 김충현의 한글서체 분류에 따르면 〈축경사장〉은 한글전서, 한글예서, 한글정자, 한글흘림으로 구성되어 있다. 그런 점에서 〈축경사장〉은 한글 4체를 혼서한 것으로 이전에는 시도된 적이 없던 창작이라는 점에서 큰 의미가 있다.

제15회1966년의 예서작품 〈한대길호병漢大吉壺屛〉그림12은 내실이 다져진 일중에서의 면모를 보여준다. 맹자는 "충실지위미充實之謂美"[12]라고 하여 미의 정의를 '충실充實'로 보았다. 이 작품은 튼튼히 짜인 예서로 일중 예서의 특징이 잘 드러나 있다. 묵직하고 늠름하고 소박한 모습이 '일중체'임을 실감나게 한다. 〈한대길호병〉은 작품의 크기만큼이나 예서에 대한 자신감을 표현하고 있다. 1960년대 이전의 일중예서가 외재적인 아름다움을 추구했다면, 이 작품은 완전히 내재적인 충실의 세계로 접어든 작품으로 평가된다.

국전 제16회1967년에는 〈재불가在佛家〉그림13가 출품되었다. 여유롭고 힘찬 기상이 담긴 작품의 모습에서 그의 서예가 무르익어가고 있음을 볼 수 있다. 협서로 쓴 행초도 함께 성숙된 모습을 보여주고 있다. 장초가 가미된 행초는 깊이와 심후함을 더해주고 있다.

국전 제17회1968년 때는 전예풍으로 쓴 〈적과摘果〉그림14를 출품했다. 〈적과〉는 진

12 『孟子』, 「盡心下」.

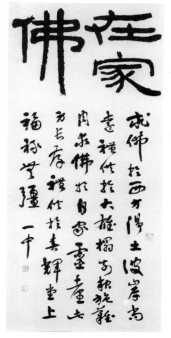

그림12. 국전 제15회 〈한대길호병〉, 1966

그림13. 국전 제16회 〈재불가〉, 1967

그림14. 국전 제17회 〈적과〉, 1968

秦나라 '권량명權量銘'의 필의로 썼다. '권량명'은 중국 서예사에서 전서가 예서로 옮겨가는 시기에 만들어진 것으로 전서와 예서의 형태를 모두 포함하고 있다. '권량명'은 진나라 때 소전小篆이 등장한 시기에 탄생한 글씨로 도량형度量衡의 용기에 진시황의 칙령을 새겨놓은 것이다. 규칙적이고 아름답게 정제된 소전과 달리 '권량명'은 필획과 자형이 불규칙하며 전체 배열 또한 변화무쌍하다. 김충현 자신도 술회하고

그림15. 국전 제18회 〈조국강산〉, 1969

있듯이, '권량명'은 김충현의 고체 형성에 지대한 영향을 미쳤다.[13]

국전 제18회1969년 때 출품한 〈조국강산〉그림15은 글자가 크고 글씨 공간을 시원하게 배분함으로써 기암절벽의 암각서와 같은 웅장함이 있다. 김충현은 어릴 때부터 한글궁체에 능했다. 그는 중동학교 시절에 궁체의 아름다움에 매료되어 서예교본을 저술했고, 해방 후에는 궁체로 많은 비문을 남겼으며, 국전 초기에는 한문서예와 함께 거의 매년 궁체를 출품할 정도로 한글서예에 대하여 깊은 애정을 가졌다. 그러나 때로는 한글궁체에 대한 한계를 느꼈다. 한글궁체는 작은 글씨를 쓰는 데는 적합하지만 커질수록 엉성해진다. 따라서 한문서예과 같이 스케일이 크고 필력이 느껴지는 글씨를 한글궁체만으로는 구사하기가 어렵다고 생각했다. 이 문제를 해결하기 위해서는 또 다른 한글 서체를 개발하지 않으면 안 되었다. 그 고민을 해결하기 위해 창안한 서체가 고체였다. 『예에 살다』에 보면 그가 왜 고체를 창조했는지에 대한 내용이 자세하게 묘사되어 있다.

13 "나의 생각으로는 '전'·'예'의 필법으로 쓰는 것이라 하였지만 '고체(古體)'와 '전(篆)'을 곁들여도 별맛이 없고, '예서'도 '파책(波磔)'을 하여 곁들여도 볼품이 없어 '전'도 권량문자(權量文字)의 '자체'나, '예(隷)'도 '파책' 없는 '자체'를 혼용하면 좋을 것 같다." 김충현, 「서예의 미답지 한글고체」, 『예에 살다』, 167쪽.

한글을 전용하거나 한글·한자를 함께 쓰는 현대의 우리로서는 새 각오로 한글은 물론, 국·한문서예에 힘써야 할 것이다. 우리 글자로 현판懸板도 써야 하고 비문碑文도 새겨야 하며 작품도 해야 하니 연약해 보이는 작은 글씨 위주의 '궁체'로만 만족할 수는 없지 않은가. '고체'는 글자의 크기를 막론하고 필력을 구사할 수 있으니 이 '체體'의 개발과 무궁한 발전이 기대되는 것이다.[14]

김충현은 한글고체를 창조함으로써 한문서예처럼 웅장하고 필력 있는 글씨를 마음대로 구사할 수 있게 되었다. 그에 대한 확신을 심어준 작품이 제18회 국전 출품작 〈조국강산〉이었다. 김충현은 이를 계기로 한글고체로 쓴 대작을 연이어 제작하기 시작한다. 이러한 변화는 한문서예에도 다분히 영향을 미쳤다. 1970년대에 새롭게 전개되는 우람한 한글고체 작품과 웅장하고 장쾌한 느낌을 주는 한문예서는 〈조국강산〉의 기상과 무관하지 않다. 김충현의 도록을 보면 1970년대를 경계선으로 한글과 한문작품의 기상이 좀 더 웅장해지고 대담해지는 양상을 보인다.

국전 제2기 역시 제1기와 마찬가지로 한글과 한문작품의 분배가 거의 균등하게 이루어지고 있다. 〈표3〉에서 보듯이, 한글작품 3점, 한문작품 4점, 국한문 혼용작품 4점을 출품했다. 제2기에는 한글과 한문작품 외에도 국한문 혼용작품이 다수 출품되어 새로운 면모를 보여주고 있다.

국전 제2기의 특징은 국한문의 통합적인 탐구로 서예의 새로운 조형체계를 구축하고 있다는 점이다. 이 시기 김충현의 국전작품에 나타난 가장 큰 변화는 한글고체를 시도한 것이다. 고체의 자형은 훈민정음과 용비어천가에 근거했다. 그러나 그것을 그대로 쓰면 서예의 깊은 맛을 살릴 수가 없다. 이를 극복하고자 전篆·예隸를 융합하여 필획을 강화하고 글씨를 풍요롭게 했다.

14 같은 글, 167쪽.

표3. 국전 제8회부터 제18회까지 김충현의 작품 출품 현황

	연도	한글작품	한문작품	국한문 혼용작품
제8회	1959년			1
제9회	1960년			1
제10회	1961년	1		
제11회	1962년			1
제12회	1963년			1
제13회	1964년		1	
제14회	1965년	1		
제15회	1966년		1	
제16회	1967년		1	
제17회	1968년		1	
제18회	1969년	1		
총계		3점	4점	4점

한글고체 연구는 한문예서에 영향을 미쳤다. 이 시기에 제작된 예서는 과거의 예서가 아니다. 외형미보다는 내재적인 충실도에 더 집중하고 있다. 이는 1960년대 초반에 지속적으로 시도된 고체 연구와 무관하지 않을 것이다. 실험적인 시도가 강한 국한문 혼용작품 또한 이 시기의 작품 중에서 빼놓을 수 없다. 이는 그가 늘 힘주어 강조했던 국한문 병진이 일구어낸 쾌거였다. 국전 제18회1969년에 출품한 〈조국강산〉은 한글고체의 묘미를 한층 더 격상시킨 작품으로 필획과 자형이 웅장하다. 이 작품은 향후 1970년대의 일중서예가 새롭게 출범할 수 있는 기틀을 다지는 중요한 글씨로 평가된다. 김충현의 서예사적 업적은 예서가 가장 큰 행적을 남겼지만, 예서의 격조를 높이는 데 기여한 서체가 한글고체였다는 것을 국전 제2기의 변화과정 속에서 발견할 수 있었다. "본립이도생本立而道生"15이라는 말이 있듯이, 필획의 근본이 서야 서예가 바르게 선다. 결론적으로 1960년대의 한글고체의 다양한 시도는 1970년대에 '일중체'를 탄생시키는 토대를 마련해 주었다.

15　『論語』, 「學而」.

3) 제3기: 제19회(1970)~제29회(1980)

이 시기는 김충현 서예의 황금기로서 '일중체'가 완성되는 시기이다. 이 시기 김충현은 '고법古法'의 중요성을 재인식하고 이를 재해석하면서 자신의 독창적인 서풍을 완성했다. 그는 이미 한국 서단을 대표하는 위치에 있었고 글씨는 원숙기에 접어들었지만, 겸허하게 학습하는 자세를 잃지 않고 노력하는 모습을 보였다.

1970년 제19회 국전에 출품한 작품은 〈추강재국秋江載菊〉그림16이다. 과거의 예서가 온건하고 정제된 모습이었다면, 이 작품은 대소大小와 참치參差 변화가 많으며 동적動的이고 자유분방하다. 이 시기에는 다시 고법의 중요성을 인식하고 〈예기비〉에 깊이 심취했다.16 〈예기비〉는 4면비로 되어 있는데 그중에서도 글씨의 변화가 많은 후면과 측면에 천착했던 것 같다. 반복되는 글자를 보면 알 수 있듯이, 글씨가 수시로 변화하고 있다. 이는 〈추강재국〉이 생명감 있게 느껴지는 요인이다. 음양陰陽이 분리되기 이전의 혼돈混沌처럼 작품에는 대소大小, 비수肥瘦, 소밀疏密, 기정奇正의 변화가 출렁인다. 그러나 작품에는 엄연한 질서가 존재하여 눈을 어지럽히지는 않는다. '혼돈 속의 질서'는 예술을 생명에 이르게 하는 원초적인 미의식이다. 이 작품은 손과정孫過庭이 제시한 글씨의 변화과정인 "평정平正 – 험절險絶 – 평정平正으로의 복귀復歸" 중에서 '험절'에 해당한다.17 이러한 역동적인 변화 과정을 거치면서 독창적인 모습을 갖춘 '일중체'가 탄생했다. 김세호는 김충현의 예서에 대해 다음과 같이 평한다.

16 　2015년 7월 29일 서울 성북구 안암동 해정연구실에서 김세호와의 인터뷰.
17 　당나라의 서예가 손과정(孫過庭)은 「서보(書譜)」에서 서예작품이 향상되는 변화 과정을 '평정 – 험절 – 평정으로의 복귀'의 순환 과정으로 보았고, 이러한 순환 과정을 거치면서 좀 더 격조 높은 작품으로 격상된다고 보았다. "至如初學分布, 但求平正; 既知平正, 務追險絶, 既能險絶, 復歸平正, 初謂未及, 中則過之, 后乃通會, 通會之際, 人書俱老".

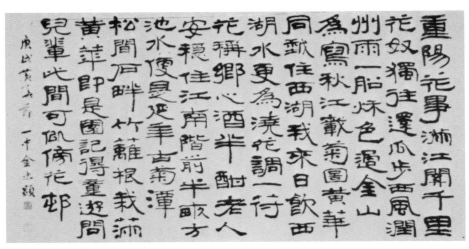

그림16. 국전 제19회 〈추강재국〉, 1970

일중 선생은 창의력 면에서 중국서예사를 통틀어 내놓을 만한 작가이다. 정판교鄭板橋는 북조北朝의 서체로 이름을 얻었고, 추사秋史는 예서와 행초서로 서예사에서 불멸의 위업을 이루었고, 오창석吳昌碩은 〈석고문〉으로 전서를 재창조하였고, 소전素篆 손재형孫在馨 선생은 전서에서 자신만의 서체를 창조했다. 일중 선생도 그들의 반열에서 한 치의 모자람도 없다. 일중의 예서가 한예漢隸에 뿌리를 두고 있다 하여도 이는 일중의 예서라고 이름할 정도로 한중서예사에 없던 독보적인 글씨를 창작하였다고 하겠다.[18]

이 서평은 일중서예의 서예사적 위치를 과감하게 드러내고 있다. 중국서예사에 따르면 한나라 때 예서가 최고의 정점에 올랐다가 점점 쇠퇴했다는 설이 지배적이다. 한나라 이후의 예서는 본래의 소박하고 웅장한 모습이 사라지고 점점 장식성이 많아지고 있으며, 한나라 예서가 지녔던 격조를 발견하기 어렵다. 김충현의 예서는

18 2015년 7월 15일 서울 성북구 안암동 해정연구실에서 김세호와의 인터뷰.

그림17. 국전 제20회 〈동동〉, 1971

〈동동〉에 나온 한자 모음

한예漢隸에 근간을 두고 창조한 것으로 최고의 수준을 자랑하던 한나라의 예서가 다시 한국에서 김충현에 의해 부활되었다는 평을 들을 정도로 유명하다. 1970년도 국전 출품작 〈추강재국〉은 그의 예서가 본격적으로 독창적인 '일중체'로 발전하는 분수령이라는 점에서 주목된다.

1971년 제20회 국전 출품작 고려가요 〈동동動動〉그림17은 고체와 예서를 혼용한 작품이다. 거기에 관지款識의 한글흘림, 행서까지 포함시킨다면, 4종의 서체가 어우러져 있다. 이와 같이 서로 다른 서체를 혼용하여 조화를 이루는 기법은 김충현의 서예에서 발견되는 큰 특징이다. 1970년대에 이르러 국한문 혼용작품이 원숙한 상태에 이르렀다는 것을 〈동동〉을 통해 알 수 있다. 여기에서 주목할 점이 있다. 〈동동〉은 한글고체와 한문예서가 상호작용하면서 서로 영향을 미치고 있다. 〈동동〉에 나오는 예서를 뽑아내어 도표화하면 그 사실이 분명하게 드러난다. 〈동동〉에 나온 한자 모음에서 보듯이, 〈동동〉에 등장하는 예서는 대부분 직선이며 일반 예서와는 달리 파세가 절제되어 있다. 이것은 장식적인 수식을 좋아하지 않는 작가의 기호일 수도 있다. 그러나 작품 전체의 느낌으로 본다면 그보다는 예서가 한글고체와 조화를

그림18. 국전 제21회 〈완당선생시〉, 1972

이루기 위해 나타난 현상이라는 해석이 좀 더 설득력 있다. 김충현 예서의 특징은 대체적으로 파세가 거의 생략되어 있다는 것이다. 그것은 오랫동안 고체와 예서 혼용작품을 하면서 자연스럽게 형성된 것으로 해석된다. 그런 견지에서 볼 때, 〈동동〉은 김충현의 독창적인 예서가 탄생되는 과정을 보여주고 있다.

1972년 제21회 국전에는 〈완당선생시〉그림18를 내용으로 한 초서작품이 전시되었다. 손과정의 〈서보書譜〉의 필의가 느껴진다. 김충현은 예서로 대성한 작가이지만, 그에 못지않게 행초行草 또한 독창적이고 신묘神妙하다는 평을 듣는다. 그것은 초서법첩의 연구와 관련되는데, 〈서보〉를 익히는 것을 출발점으로 해서 좀 더 구체화된다. 그것을 뒷받침하는 증언이 있다.

아버님은 1970년대 초부터 손과정의 〈서보〉를 열심히 공부하였다. 대단히 많은 분량의 임서를 하셨다. 그 후 행서와 초서가 거리감 없이 왔다 갔다 자유로이 왕래했다.[19]

김충현의 자제 김재년이 인터뷰에서 들려준 이야기이다. 이 시기는 이미 서예의

19 2014년 7월 1일 서울 백악미술관에서 김재년과의 인터뷰.

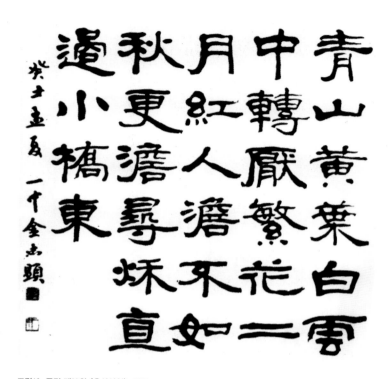

그림19. 국전 제22회 〈추산상엽〉, 1973

거장으로 인정받던 때이다. 그러나 그는 겸허한 자세로 다시 임서를 하면서 창작의
자양분을 축적하기 시작했다. 김충현이 중시한 것은 '법고창신法古創新'이었다. 법첩
에서 근거를 삼되 거기에 머물지 않고 새로운 창조의 세계로 나아가야 한다는 것이
그의 지론이었다. 〈완당선생시〉가 그러한 면모를 보여주고 있다.

　제22회1973년 국전에 출품한 작품은 〈추산상엽秋山霜葉〉그림19이다. 제19회1970년 국
전에 출품한 예서 〈추강재국〉이 규범에 얽매이지 않고 역동적인 동태미를 표현했다
면, 3년 후에 출품한 〈추산상엽〉은 다시 온화하고 고요한 상태로 돌아왔다. 손과정
의 서론에 따르면, 험절險絶 이후 다시 평정平正을 되찾은 것이다. 이 작품의 특징은
'큰 기운'이 느껴진다는 것이다. 글씨가 웅장하고 크게 보인다. 글씨는 면적을 많이

차지하고 있어서 큰 것이 아니다. 한정된 공간을 어떻게 쓰느냐에 따라 글씨가 크게 보이기도 하고 작게 보이기도 한다. 크기는 예술생명을 고조시키는 매우 중요한 요소이다. 〈추산상엽〉은 이 문제를 해결하고 있다. 중국의 서남대학 장커 교수는 이 작품에 대해 다음과 같이 평한다.

〈추산상엽〉은 큰 기운이 느껴진다. 출신입화出神入化 자성일체自成一體의 경지에 이르렀다. 이 작품은 노화순청爐火純淸한 모습으로 독자적인 경지를 이루었다.[20]

장커 교수는 〈추산상엽〉이 불필요한 요소를 모두 제거하고 순수한 원형을 회복하여 일가를 이룬 경지라고 보았다. 이 작품은 화려한 파세의 수식으로 장식적인 기교를 부리지 않았다. 글씨의 몸통이 유난히 크게 보이는 것은 파세波勢의 절제와도 관련이 있을 것이다. 가로획의 경사가 완만하고 붓끝의 노출을 삼가고 점잖게 마무리하는 모습은 한글고체의 끝처리와 유사성이 있어 보인다.

1974년 제23회 국전에는 예서작품 〈종수양어種樹養魚〉그림20가 전시되었다. 이 작품은 명말청초의 화가 석도石濤, 1641~1720년경가 말한 '일획론一畫論'을 떠오르게 한다. 석도는 "일획을 그리는 것은 만 획의 근본이 되며 만 가지 형상을 그리는 근원이 된다"라고 했다.[21] 김충현은 이 시기에 이미 '필획筆劃'을 얻은 것 같다. '필획'을 얻었다는 것은 소리꾼들이 '득음得音'을 하듯이, 서예에서 가장 중요한 '필획의 본질'을 터득한 것을 말한다. 소리의 기본은 몸에서 울려나오는 '바른 소리'이다. 이러한 기본이 되어 있지 않은 상태에서는 어떤 노래를 해도 청중을 감동시킬 수 없다. 서예 또한 마찬가지로 기본이 서지 않은 상태에서의 글씨는 정신을 어지럽힐 뿐, 감동을 주지

20　2020년 1월 8일 필자의 집에서 장커 교수와의 인터뷰.
21　「立于一畫一畫者衆有之本萬象之根」, 石濤 著, 金宗太 譯註, 『石濤畫論』(일지사, 1981), 8쪽.

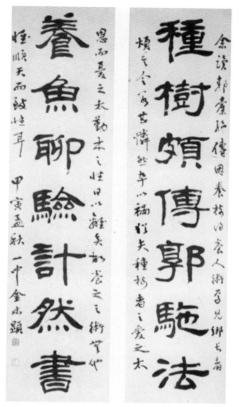

그림20. 국전 제23회 〈종수양어〉, 1974

못한다. 〈종수양어〉에서는 필획에서 작가의 큰 정신이 느껴진다. 김충현의 작품 〈종수양어〉는 겉형태보다는 내재적인 정신에 힘이 실려 있다. 표면적인 아름다움보다는 내면에서 우러나오는 '호연浩然한 정신精神'이 더 느껴진다.

제24회1975년 국전에는 작품을 출품하지 않았다. 당시 국전체제에 대한 불만이 작용했던 것 같다. 그해에 쓴 작품 〈爲己汗流 爲友淚流 爲國血流〉자기를 위해 땀을 흘리고, 벗을 위해 눈물을 흘리고, 나라를 위해 피를 흘린다가 그의 심경을 대변하는 것 같다. 김충현의 서예는 일제강점기 때 기본이 형성되었다. 그는 항일의 집안에서 태어났다. 그의 증조부 김석진은 구한말 고종 때 형조판서를 역임했으며 한일합방의 소식을 듣고 음독자살했다. 조부 김영한은 부친의 뜻을 이어 비서원승의 자리를 사임하고 끝까지 항일의 의지를 보였다. 그러한 가정에서 태어난 김충현은 가학으로 서예와 학문을 익혔으며, 뒤늦게 신학문을 시작했다. 이러한 성장과정은 그의 서예세계에도 큰 영향을 미쳤다. 그가 해방 전 1942년『우리 글씨 쓰는 법』을 저술한 것도 우리글을 알리겠다는 애국의 의지가 작용했기 때문이다.22 사실상 이 부분은 김충현의 정신세계와 서예정신을 이해하는 핵심에 해당한다. 아마 잠시 국전을 회피한 데에는 그가 평소에 품고

있던 절의의 정신이 작용한 것 같다. 이 부분에 대해서는 후술하기로 한다.

제25회1976년 국전 출품작 〈금탄金灘〉그림21 또한 조형미를 추구하기보다는 작가의 정신을 담으려고 한 것 같다. 붓에 먹을 흠뻑 묻혀 투박하게 써내려갔다. 너무 과도하게 아름다운 조형미를 추구하다 보면 형식주의매너리즘에 빠지기 쉽다. 이 작품은 가공하지 않은 박옥璞玉처럼 꾸미지 않았으며, 마치 음양이 분리되기 이전의 원초적인 세계를 대하는 느낌이 든다.

제26회1977년 때 출품한 〈영국英菊〉그림22은 원필중봉의 전서필획이 많아 온유돈후溫柔敦厚한 느낌을 준다. 응결된 필획에서 김충현의 서예가 좀 더 심화되고 있음이 발견된다. 그는 전서의 예스러운 기운이 예서에 융합하면 글씨의 격조가 달라진다는 것을 일찍이 터득했다. 그것은 생활체험에서 얻은 철학과도 관련이 있다. 김충현은 어렸을 때부터 등산을 즐겼다. 더 높은 곳에 오를수록 더 넓은 세상을 볼 수 있음을 깨달았다. 서예의 이치도 똑같다고 생각했다. ≪국민일보≫에 소개된 인터뷰에는 이를 입증하는 김충현의 서예론이 소개되어 있다.

내가 거의 잠꼬대처럼 되뇌는 말이 있지. 진리는 고법에서 배워라. 그러나 새 뜻을 펴도록 하라는 거요. 글을 쓰되 되도록 연대가 높은 글을 골라 익혀야 합니다. 그건 등산하는 이치와 같은 거지. 1백m 높이에서 내려다보는 게 같을 수야 없지.[23]

김충현은 서예의 묘미를 높은 연대의 글씨에서 느꼈다. 이렇게 위로 올라갈수록 예술의 진수가 있다고 여기는 '소원遡源의 미의식美意識'은 역대 서예가들의 공통된 견해였다.[24]

22 김세호, 「일중 김충현과 서예」, 『일중 김충현: 예술의전당 개관 10주년 기념 특별전 도록』(예술의전당, 1998), 286쪽.

23 "참스승을 찾아서, 오늘의 교훈을 듣는다", ≪국민일보≫, 1993년 5월 21일.

그림21. 국전 제25회 〈금탄〉, 1976

그림22. 국전 제26회 〈영국〉, 1977

24 옛것에서 서예의 근원을 찾으려고 했던 서예가는 많다. 대표적인 예로 미불의 「해악명언(海岳名言)」, 강유위의 『광예주쌍집(廣藝舟雙楫)』에 이와 관련된 서론을 많이 볼 수 있고, 추사 김정희와 이삼만의 문장에서도 시대를 거슬러 오를수록 서예의 정수를 느낀다는 '소원(溯源)'의 미의식(美意識)'을 강조한 내용들이 서론(書論)의 형태로 남아 있다.

그림23. 국전 제27회 〈정과정〉, 1978

제27회1978년에 출품한 〈정과정鄭瓜亭〉그림23은 단아하고 편안하다. 1960년부터 시도한 국한문 혼용이 이 시기에 이르러 원숙함의 경지에 이른 것 같다. 조그만 작품이지만 밀도密度가 높게 느껴진다. 필자는 이 작품을 대학 시절 덕수궁 현대미술관에서 전시할 때 직접 보았다. 소품인데도 작품에서 품어내는 에너지가 유난히 강하게 느껴졌다. 오늘날 서예를 시각예술視覺藝術이라고 부른다. 그러나 〈정과정〉을 처음 접했을 때의 이미지는 눈의 망막만 자극한 것만이 아니었다. 글씨 외의 여백은 흰 공간이 아니었고 하나의 큰 울림이었다. 예로부터 좋은 그림과 좋은 글씨에는 '기운생동氣韻生動'이 느껴진다고 했다. 말로만 들어오던 '기운생동'이 김충현의 〈정과정〉이라는 작품을 통해 체험학습되는 순간이었다.

제28회1979년 국전에 출품한 〈석문폭창石門瀑漲〉그림24은 행초이지만 중간 중간 전예의 필의가 섞여 있다. 외형적으로는 솜같이 부드러운 느낌이지만 점획의 내부에는

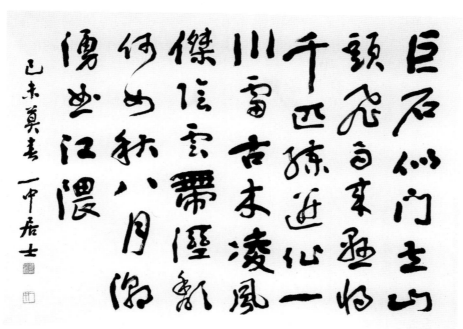

그림24. 국전 제28회 〈석문폭창〉, 1979

강한 철심이 박혀 있는 것 같다. 겉은 부드러우면서 내적으로는 튼튼하게 다져진 '외유내강外柔內剛'의 모습이며 군자의 모습이다. 김충현은 이순耳順의 연령인 육십이 채 되기도 전에 이미 원숙의 경지에 이르렀다. 그가 이룬 한문서예의 성취는 주로 예서로 언급되어 왔다. 그러나 행초서작품들도 그의 서예적 성취에서 빼놓을 수 없다는 것이 이 작품에서 증명된다. 김충현이 자신의 행초에 대해 밝힌 견해를 들어보자.

가령 행서, 초서를 쓰더라도 전예의 필치筆致와 필운筆韻이 겸해져야 고루하지 않습니다. 그래서 가령 행서, 초서를 쓰더라도 전예를 알고 쓰는 사람의 행초와 전예를 전혀 모르고 쓰는 사람의 행초는 격格이 다르다고요. 또 노골적으로 행서와 초서를 쓰되 전예를 섞어서 쓰는 것이 많지 않아요. 예를 들면 정판교鄭板橋 같은 서품書品도 바람직하다

고 생각합니다. 그러나 무리하게 글씨를 써서는 안 쓰는 것만 못하지만 무리를 하지 않는 범위 내에서 공부를 많이 한 다음에 혼용混用을 한다면 그 이상 좋은 글씨가 없지요.[25]

자술한 내용으로 보아 김충현은 본인의 행초에 대해 큰 자신감을 가졌던 것 같다. 인용문에서 주목되는 점은 정판교에 대한 언급이다. 김충현은 평소에 당唐 이전의 서예를 정법으로 강조했고, 당 이후의 서예는 그다지 중요하지 않다고 보았다. 그러나 이 글에 따르면 청대의 서예가 정판교를 비중 있게 다루고 있다. 정판교는 파체서를 집대성한 인물이었다. 정판교의 파체서와 일중서예의 관련성에 대해서는 쑤다오위의 박사학위 논문에 자세하게 피력되어 있다.[26]

제29회1980년 국전에 출품한 〈암기도환巖奇圖煥〉그림25은 김충현의 마지막 국전작품이다. 넉넉한 여유로움이 담겨져 있다. 조그만 작품이지만 크게 보인다. 김충현은 이 시기에 이르면 잘 쓰려고 노력하는 모습보다는 큰마음이 작용하는 경지에 이른 것 같다. 이를 입증케 하는 글을 ≪독서신문讀書新聞≫에서 본 적이 있다.

재주나 소질만 갖고는 안 되는 거야. 천상天象 지지地誌를 알아야 한학의 진면목을 알 수 있듯이 시를 쓰고 글씨를 하려면 그것이 우러나올 샘이 있어야 하는 것은 당연한 논리 아닌가. 인간의 신체구조나 정신세계는 그것이 하나의 소우주小宇宙야. 대자연과 소우주가 합치될 때 창출되는 것, 그건 고도의 선경仙境이라 할 수도 있겠지만 이를테면 그 경지까지는 못 가더라도 이러한 호흡과 맥을 알아야 진정한 서도를 할 수 있다 이 말이야.[27]

25 정상옥, 「특별기획 원로서예가 탐방」, ≪書通≫(1992년 2월), 86쪽.

26 쑤다오위, 「일중 김충현과 여초 김응현의 서예연구」, 원광대학교 서예과 박사학위 논문(2020), 141~142쪽.

27 1976년 2월 1일 ≪讀書新聞≫에서 '우리는 한길 家族'이라는 주제로 김충현과 김응현을 인터뷰했다. 이 인용문은 그중의 일부이다.

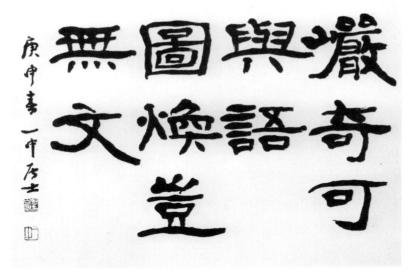

그림25. 국전 제29회 〈암기도환〉, 1980

《독서신문》에 실린 이 글은 김충현의 글씨에서 느껴지는 '거대한 크기'가 그냥 얻어진 것이 아니라는 것을 확인하게 한다. 김충현은 서예란 모름지기 소질만으로 되는 것이 아니라 우주와 인간의 합일에서 이루어진다는 것을 알았다. 즉, 우주의 진리를 담은 심오한 세계를 전달하는 것을 서예로 보았던 것이다. 김충현을 40여 년간 모셨던 신정순은 김충현이 작품하는 광경에 대해 다음과 같이 말한다.

일중 선생은 작품을 할 때 화선지를 물끄러미 한참 바라본다. 그러다가 갑자기 붓을 들어 글씨를 쓰신다.[28]

그가 화선지를 바라보고 침묵을 지키면서 무슨 생각을 했는지는 자세히 알 수 없

28 2020년 1월 10일 용인시 기흥구 보정로 자택에서 석농 신정순과의 인터뷰.

다. 글씨를 쓰기에 앞서 작품에 대해 구상하는 '의재필선意在筆先'의 행위였을 수도 있고, 우주와 합일하려고 생각을 가다듬는 시간이었는지도 모른다. 그의 글씨에서 풍기는 '거대한 크기'를 생각하면 후자에 더 마음이 간다. 이에 대해서는 ≪독서신문≫에서 김충현이 직접 언급했던 대자연과 소우주가 합치될 때 좋은 작품이 탄생한다는 구절을 참고할 필요가 있다.

제30회1981년 국전에는 초대작가로 추대되었지만 작품을 출품하지 않는다. 앞서 소개한 제24회1975년 국전 때와 똑같은 현상이 다시 벌어진 것이다. 이때 역시 국전 운영에 대한 불만이 있었던 것 같다. 김충현은 국전의 부조리에 대해 늘 고민이 많았다. 제24회에 이어 제30회 국전에도 불참한 것에 대해 깊이 생각해 볼 필요가 있다. 김충현은 800년 대대로 이어져 내려오는 "청백전가팔백년淸白傳家八百年"이라는 '청백淸白'의 가훈을 실천하려고 노력한 사람이었다. 그는 청림淸林이라는 이름으로 올바른 심사와 서단의 정화를 위하여 앞장선 적도 있었다.[29] 이에 대해서는 제자 권창륜의 증언이 진상을 파악하는 데 도움을 주리라 본다.

"그동안 국전으로 인하여 한국 서예계가 지연, 학연 등 정실에 치우쳐 너무 문란해졌으니 작품 수준에 따라 당락이 결정되는 올바른 심사와 서단의 정화를 위하여 서단의 원로, 중진들이 솔선수범하는 것이 어떠한가?" 하고 물으니 모두 찬동하여 단체 이름을 청림靑林이라 지으시고 창립발기가 되었다.

그러나 오랫동안 관행화되어 왔던 국전의 문제는 금방 해결될 수 있는 성질의 것이 아니었던 것 같다. 김세호의 글을 보면 국전 불참과 관련한 내용이 서술되어 있다.

29 권창륜, 「일중 김충현의 삶과 예술」, 『예에 살다』, 289쪽.

일중一中은 1976년부터 1979년까지 4년간 국전 운영위원으로 국전을 운영하였지만 그 이후는 국전에서 벗어났다. 이때 일중은 59세로 심사 등에서 왕성하게 활약할 나이였지만, 이보다는 작가로서 남기를 결심하였던 것이다. 제자 및 그를 흠모하는 사람들은 선생이 국가가 주관하는 공모전을 주관하는 세력으로 여전히 남아 있기를 바랐을지 모르지만 그는 이러한 유혹을 가볍게 버렸다. 일중묵연은 그가 운영위원이 되자 국전 입선을 바라는 사람들이 몰려들어 활기를 띠었다. 그러나 일중은 이러한 유혹을 버리고 백악동부를 지은 뒤 일중묵연一中墨緣을 닫았던 것이다.[30]

김충현의 국전 은퇴를 대략이나마 이해할 수 있는 문장이다. 1949년부터 국전이 시작되어 새로운 무대가 마련되었으나 심사제도와 관련한 부작용이 거듭되면서 1981년 제30회를 끝으로 민전으로 이양되었다.[31] 제30회 국전 마지막회는 이미 김충현이 국전을 떠난 뒤였다. 공교롭게도 그 해에 김충현은 대한민국 예술원 회원이 되었다.[32] 서예교본 『국한서예國漢書藝』에 "사람 되고 학문"이라는 구절이 나온다.[33] 김충현은 예술과 사람의 관계를 늘 이야기했다. 그를 오랫동안 곁에서 지켜보았던 구자무, 신정순의 증언을 들어보도록 하자.

일중은 공모전을 할 때마다 돈을 돌려보냈다. 석농이 그 일을 맡아서 했는데, 돌려주면서 우표 값만 든다고 했다. 심사 위촉을 받아 제자들이 일중을 찾았을 때 늘 심사는 공명정대해야 하다고 했다.[34]

30 김세호, 「일중 김충현과 서예」, 『일중 김충현: 예술의전당 개관 10주년 기념 특별전 도록』, 284~292쪽.

31 이완우, 「素筌 孫在馨」, 『미술관에 書: 한국근현대서예전』, 151쪽.

32 평생 동안 곁에서 김충현을 모셨던 일중묵연 사무장 신정순은 "일중 선생은 예술원 회원이 될 때 만장일치로 추대되었다. 예술원 회원이 되려고 운동 같은 것을 한 적은 전혀 없다"라고 술회했다. 2020년 1월 10일 용인시 기흥구 보정로 자택에서 신정순과의 인터뷰.

33 김충현, 『국한서예(國漢書藝)』(시청각교육사, 1970), 26쪽.

표4. 국전 제19회부터 제29회까지 김충현의 작품 출품 현황

	연도	한글작품	한문작품	국한문 혼용작품
제19회	1970년		1	
제20회	1971년			1
제21회	1972년		1	
제22회	1973년		1	
제23회	1974년		1	
제25회	1976년		1	
제26회	1977년		1	
제27회	1978년			1
제28회	1979년		1	
제29회	1980년		1	
총계		0점	8점	2점

내가 일중 선생을 모시고 있을 때만 해도 금품사례가 없었다. 입·특선한 사람이 단체로 선생님을 모시고 식사하는 정도였다. 지방작가가 봐달라고 돈을 들고 오면 되돌려 보냈다. 그런데도 슬그머니 물건을 놓고 가면 우편으로 돈을 우송하곤 했다. 그런 사람들의 대부분은 수준이 없고 근본이 없는 사람들이었다. 시골 노인들이 평생소원이라고 하며 입선시켜 달라고 애원했다.[35]

국전의 초창기부터 말기에 이르기까지 김충현은 늘 그 자리에 있었다. 그러나 마지막 해에는 그의 모습을 볼 수 없다. 그 빈자리가 우리에게 주는 의미는 작품 이상으로 크다.

〈표4〉에서 보듯이, 국전 제3기에 해당하는 제19회부터 제29회 작품에는 한글작품이 출품되지 않고 있어 국전 제1, 2기 때와 대조적인 모습을 보인다. 국한문 혼용

34 2013년 9월 16일 경기도 수지 자택에서 구자무와의 인터뷰.
35 2014년 2월 16일 용인시 기흥구 보정로 자택에서 신정순과의 인터뷰.

작품이 2점 출품되어 한글의 모습을 볼 수 있을 뿐이다. 한문작품 8점 중에는 예서가 5점, 행초가 3점 출품되었다. 이로 보아 제3기 때에는 한문서예에 주력했다는 것을 알 수 있다.

제3기는 그의 작품이 노련한 원숙기에 들었음을 알려주고 있다. 김충현의 한문서예를 거론할 때 예서를 중심에 두는데, 바로 이 시기에 완전히 정비된 것 같다. 작품 분석을 통해 예서작품 속에 한글고체의 필의가 스며들어갔다는 것을 발견할 수 있었다. 이 시기에 간과할 수 없는 글씨는 행초이다. 이 작품들은 행초에 전예의 필의가 들어감으로써 좀 더 깊고 풍요로움을 가져다주었다. 이것은 늘 '중묘衆妙의 서예'를 강조했던 그의 서예철학을 반영한 것이었다. 이 시기에는 한글작품을 출품하지 않았다. 단지 2점의 국한문 혼용작품에서 한글고체의 모습을 볼 수 있을 뿐이다. 제3기 원숙기의 작품에서 나타나는 특징은 천공天空을 나는 새처럼 글씨가 호연한 기상을 내뿜고 있다는 점이다. 앞서 언급했듯이, 김충현은 대자연과 소우주의 합일에서 큰 예술이 탄생된다고 보았다. 이러한 천인합일天人合一에 대한 관념이 그의 서예를 '큰 세계'로 안내했다. 마지막으로 김충현의 정신세계에 대해 간단하게 언급했다. 이는 작가의 정신세계이자 서예작품의 뿌리를 바라볼 수 있게 한다는 점에서 매우 중요한 의미를 지니고 있다.

3. 국한문 병진의 추구와 독창성

1949년 29세 때에 국전 창립전을 시작으로 1980년제29회 60세 때 국전을 떠날 때까지 출품했던 작품에는 많은 변화가 있었다. 그 특징을 세 가지로 나누어 설명한다.

1) 국한문 병진의 추구

김충현 국전 출품작의 가장 큰 특징은 국한문서예가 마치 쌍두마차처럼 함께 병진하고 있다는 점이다. 특히 국전 제1기와 제2기는 그러한 현상이 뚜렷하다. 그것은 우연한 현상이 아니라 작가의 의도였다는 것이 그가 남긴 글에서 발견된다.

> 나는 항상 말하기를, 글씨에 있어서 우리는 힘이 갑절 든다는 것이다. 중국 사람이라면 그들의 한문만 잘 쓰면 되지만은 우리는 그 외에 자국문자가 있으니 이것도 잘 쓰려면 그들보다 갑절의 힘이 필요하다는 말이다. 그러므로 우리로서는 두 글씨를 다 잘 써야 구비하여 쓴다고 보겠다. 그래서 이른바 국한문병진주의國漢文倂進主義를 내세우려고 한다.[36]

김충현은 한국인은 중국인과 달라 모국어인 한글이 있으므로 반드시 국한문을 병진하여 서예를 해야 한다는 생각을 가지고 있었다. 그의 서예에서 국한문 병진은 아주 이른 시기에 이미 시작되고 있었다. 12세 때 한글궁체와 안진경의 해서를 동시에 익혔으며, 중동학교 1, 2학년 때에는 제7, 8회 전조선남녀학생작품전에 한글과 한문작품을 함께 출품했다. 김충현이 국한문 병진을 하게 된 것은 스승 정인보와의 인연과도 관계한다. 당시 정인보가 지은 비문은 모두 김충현이 도맡아 썼는데, 그때 쓴 비문들은 한글비문과 국한문 혼용비문이었다. 이러한 인연들은 그의 서예가적 명성을 드높였고 그가 사회에 널리 알려지는 기회가 되었다. 김충현이 조선서화협회전과 조선미술전람회 등의 공모전을 거치지 않고 이른 나이에 예술위원으로 위촉되어 국전을 주도한 것도 이러한 국한문 병진에 바탕을 두고 서예활동을 펼쳤

36 김충현, 「한글은 아름답다」, 『예에 살다』, 109쪽.

기 때문이다.

김충현의 국한문 병진에 대한 추구는 서예교본 제작에서도 확연하게 드러난다. 동방연서회에서 김충현이 간행한 자료집 「서법강좌書藝講座」3집, 1963년에 보면 한글서예와 한문서예를 거의 균등한 분량으로 지면을 다루었다. 그리고 한문서예법첩을 시리즈 형식으로 만든 『서예집성書藝集成』9권, 1964~1965을 보면 언제나 뒷부분에 한글서예를 소개하고 있다. 비록 한글서예를 소개한 지면은 아주 소량에 불과하지만 이는 국한문 병진을 부각하려는 의도로 해석된다. 이러한 국한문 병진에 대한 열망은 국문서예와 한문서예를 교본으로 만든 『국한서예國漢書藝』1970년라는 책으로 완성된다. 『국한서예』는 최초의 국한문서예교본으로 김충현의 국한문 병진을 집약한 결과물이었다. 결론적으로 김충현이 국전에 한글서예와 한문서예를 동등한 비중으로 출품한 것은 그가 오랫동안 국한문 병진을 추구한 것과 맥락을 같이한다는 것을 알 수 있다.

2) 독창성의 발휘

김충현은 국한문을 통합적으로 탐구하면서 한글서예와 한문서예의 창조력과 독창성을 높였다. 그가 쓴 궁체는 옛 궁체를 모방한 것이 아니라, 한문서예의 필의가 가미된 궁체였다. 그는 해방 후 한글비문을 가장 많이 썼다. 그로부터 그의 한글궁체가 크게 변화하는데, 그것은 비문의 용도 또는 의미와 큰 관련이 있다. 조그마한 궁체를 비문에 그대로 옮겨 쓰면 글씨가 허술해 보이기 쉽고 충실함을 살릴 수 없다. 그를 보완하기 위해 김충현은 웅장한 기백이 느껴지는 안진경 등 한문해서의 필의를 궁체에 융입했다. 그로 말미암아 김충현의 궁체는 힘찬 남성적인 글씨로 변했다. 필맛이 장중하며, 중심축이 한문해서처럼 가운데로 이동하고 있다. 이것은 옛 궁체에서 볼 수 없는 현상으로 김충현의 궁체가 가진 특징이다.

김충현은 이에 머물지 않고 또 다른 시도를 했다. 그는 궁체로 일가를 이루었지만 궁체가 가지고 있는 한계에 부딪쳤다. 궁체는 그 자체로 볼 때는 부드러움과 섬세함과 아름다움이 갖추어져 예술성이 인정되지만, 한문서예와 견주어보았을 때는 크기와 기상 면에서 한문서예에 비교할 바가 못 된다고 보았다. 이를 극복하기 위한 대안으로 탐구된 서체가 한글고체였다. 1961년도에 처음으로 국전에 출품한 한글고체는 큰 성공을 거두었다. 그러나 그는 고체만 탐구하는 데 그치지 않고 예서 등 다양한 한문서예와 혼용함으로써 조형의 대실험을 실시했다. 그 결과 고체가 예서에 영향을 미치고 예서가 고체에 영향을 주어 서로 상승작용했다. 이러한 국한문 병진을 통한 서예탐구는 김충현 서예의 폭을 크게 확장시켰다.

한글고체가 가져다준 변화는 무엇보다도 글씨의 밀도가 더욱 강화되었다는 점이다. 한글고체는 단순한 자형으로 이루어져 있기 때문에 작품의 효과를 높이기 위해서는 필획의 깊이를 찾아야 했다. 이에 김충현은 전예篆隷의 필획을 한글고체에 융합하려 했고, 그로 말미암아 고체는 서예의 예술성을 획득할 수 있었다. 이러한 노력은 한문서예에도 영향을 미쳤다. 그중에서도 크게 달라진 서체는 예서였다. 제3기의 출품작 〈동동〉과 〈정과정〉에 보면 한글고체가 예서에 영향을 미치고 있는 현상이 두드러지게 나타난다. 한글고체와 혼용하여 쓴 예서는 장식적인 파세가 적합하지 않다. 이렇게 파세가 생략된 예서는 김충현의 예서를 크고 웅장하게 만든 요인으로 작용했고, 늠름하고 장쾌한 글씨로 나아가게 했다.

이와 같이 김충현이 평생 주장했던 국한문 병진은 작품의 창작에 큰 영향을 미쳤다. 한글궁체는 한문서예를 융합하여 창조적인 궁체를 탄생시킬 수 있었고, 한글고체와 한문예서를 혼용한 작품을 통해 새로운 예서가 창조되었다. 결론적으로 국한문을 통합적으로 탐구한 것은 김충현 서예의 새로운 조형체계를 구축하는 데 크게 기여했다.

3) 고법의 재해석

김충현이 30년간 국전에 출품한 작품들은 '고법古法'을 중시함과 동시에 '고법'을 재해석함으로써 '창신創新'의 서예를 열었다는 점에서 의미가 있다. 그가 본격적으로 활동했던 국전 시기는 고법을 중시한 나머지 그 안에서 안주하는 서예와, 창신에 경도되어 서법의 근거를 잃은 서예로 양분화되어 있었다. 그런 점에서 김충현은 '법고창신法古創新'으로 양자 간의 균형을 잡아준 서예가였다.

국전이 출범하기 시작한 1950년대에는 참고할 만한 법첩이 많지 않았다. 따라서 법첩보다는 스승의 체본을 따라하는 풍조가 성행했다. 1958년 김충현과 김응현에 의해 동방연서회가 출범할 당시만 하더라도 학생들이 보고 쓸 법첩이 없어 쌍구를 떠서 서예를 공부했다. 그러한 문제를 해결하기 위해 김충현은 1964년에 『서예집성』을 간행하여 국내 최초로 중국의 법첩을 대대적으로 출간하는 데 앞장섰다. 김충현의 기본적인 서예관은 법첩에 근거한 창작이었다.

김충현은 많은 법첩의 임서과정을 거쳤지만 법첩에 안주하지 않고 이를 창조적으로 재구성하였다. 임서의 울타리 안에 갇혀 있지 않고 자신의 표현을 마음껏 누렸다. 이러한 김충현 서예의 특징은 서화가들이 중시하는 "불사지사不似之似, 닮지 않은 닮음"와 연결 지을 수 있다. 김충현의 글씨는 한글서예와 한문서예를 막론하고 형태상으로 보면 근거한 법첩과 꼭 닮지는 않았다. 그러나 작품에서는 고법의 근거가 느껴진다. 이는 그가 법고창신을 중히 여기며, 한편으로는 고법의 재해석을 즐겼던 작가임을 말해준다.

일반적으로 옛것을 많이 공부하면 자연스레 새로운 것이 나온다고 생각하는 사람이 많다. 서예 또한 마찬가지로 옛 법첩을 많이 쓰다 보면 어느 날 갑자기 창의력이 발휘된다고 믿는 사람이 있다. 그러나 이러한 생각은 '법고창신'에 대한 올바른 해석이 못 된다. 고법에 대한 공부와 창신의 발휘는 서로 별개로 작용하는 것이 아니라

동시에 움직여야 한다. '법고'만 하고 '창신'을 발휘할 수 없다면 세월만 낭비할 뿐이다. 국전 출품작에서 확인되듯이, 김충현 서예는 '고법의 공부'와 '창신적 표현'이 동시에 이루어지고 있다. '고법'과 '창신'을 별개로 보지 않고 동행시키는 모습이 김충현의 국전작품 전반에 일관성 있게 반영되어 있다.

4. 현시대적 의미

김충현을 가리켜 '국전의 역사'라 할 만큼 그의 서예는 국전과 밀접하게 관련되어 있다. 그는 국전 제1회부터 제29회까지 작가로 추대되어 매회 작품을 출품했으며, 국전 최장수 작가라는 명성 못지않게 예술성도 높은 작품을 보여주었다. 앞에서 제시한 국전 출품작을 통해 알 수 있듯이, 그는 한글서예와 한문서예에 균등한 비중을 두고 있다. 그 결과 두 분야 모두 작가의 뚜렷한 독창성이 살아 있는 '일중체'로 일가를 이루었다. 그가 남긴 궁체·고체·예서·행초는 이전에 존재하지 않았던 일중 특유의 모습을 담고 있다. 김충현은 서예가 살아남기 위해서는 한문서예만으로는 부족하며 국한문을 병진하는 것만이 한국 서예가 살 길이라고 생각했다. 이것은 점점 한글전용 시대가 되어가는 시점에서 고민 끝에 단행한 선택이었다. 그는 국한문 병진의 중요성을 문장으로 정리하여 지면에 널리 알리고자 했으며, 이를 주장에 그치지 않고 작품으로 보여주었다. 그러한 일련의 노력의 흔적이 국전작품에 그대로 반영되어 있다.

한글서예와 한문서예의 통합적인 연구는 김충현의 서예를 보다 풍부하고 심화된 예술세계로 나아가게 했다. 김충현의 한문서예는 한글서예에 영향을 미쳤다. 그에 못지않게 그의 한글서예 또한 한문서예에 영향을 미쳤다. 그가 쓴 한글궁체와 고체는 한문서예를 연구하지 않고는 도저히 나올 수 없는 글씨이다. 마찬가지로 김충현

의 한문예에서는 다분히 한글고체와 관련되어 있다. 이와 같은 상호보완적인 관계 속에서 한글서예와 한문서예가 모두 높은 경지로 승화되고 있다. 김충현의 한문서예가 한글서예에 영향을 미쳤다는 것은 이미 보편적으로 알고 있는 사실이다. 그러나 한글서예가 한문서예에 영향을 미쳤다는 것에 대해서는 지금까지 연구가 인색했다. 이 글에서는 한문서예가 한글서예에 영향을 미쳤다는 것을 제시함과 동시에 한글서예가 한문서예에 미친 영향을 고찰함으로써 김충현 서예가 새롭게 창조되는 과정을 새롭게 해석하고자 했다.

김충현이 평생 동안 주장하고 실천했던 국한문 병진은 한국 서단에 영향을 미칠 정도로 크게 파급되지는 못한 것 같다. 우리 서단은 여전히 한문서예와 한글서예가 양분화되어 있으며, 아직까지 한글서예와 한문서예의 통합적인 탐구에 대한 절실함이 없어 보인다. 오늘날은 시대가 바뀌어 한문 사용의 빈도가 점점 줄어들고 있다. 전시 관람자들과의 '소통의 부재'는 오늘날의 서예가 부딪친 가장 큰 딜레마이다. 현시대를 망각한 서예는 더 이상 이 사회에 뿌리를 내릴 수 없다. 김충현은 한글서예와 한문서예 가운데 어느 한 곳에 치우치지 않고 자유롭게 넘나들면서 창신의 서예로 발전시켰고, 서예가는 물론이고 타 분야의 예술, 나아가 기업 및 대중과도 널리 소통하면서 서예의 가치를 드높였다. 그런 견지에서 볼 때 김충현 서예를 탐구하는 것은 현시대의 서예가 당면한 문제를 해결하는 대안일 수 있다.

2021년은 일중 김충현 선생 탄신 100주년이 되는 해이다. 그는 일제가 기승을 부리던 시대에 태어나 당시에는 사람들이 눈여겨보지 않았던 한글궁체로 이름을 알렸고, 해방 후 30년 동안 국전에 작품을 출품하면서 궁체·고체·예서·행초 등 독창적인 '일중체'를 탄생시켰다. 역사는 순환한다. 우리는 앞서간 인물의 역사 속에서 나아갈 방향과 좌표를 발견한다. 이제 김충현이 남긴 서예에 대해 새롭게 평가할 때가 되었다. 그가 남긴 행적들이 후학들에 의해 현시대적인 관점으로 재조명되길 바란다.

일중서예의 선문,
균형과 조화의 응축

문희순

1. 들어가며

일중 김충현1921~2006은 동춘당 송준길1606~1672의 12대 손녀사위이다. 김충현의 친
가 안동김씨와 처가 은진송씨는 누대에 걸쳐 학맥과 혼맥으로 결속되어 있다. 김충
현의 12대조는 문곡 김수항1629~1689이다. 김수항의 매씨는 제월당 송규렴1630~1709의
부인이 되었고, 김수항의 장손자 김제겸1680~1722은 송병원1651~1690의 사위가 되었다.
송준길의 증손부인 김호연재1681~1722는 선원 김상용1561~1637의 현손녀이고, 김상용
은 김충현의 14대조인 김상헌의 맏형이다. 잘 알다시피 병자호란1636년이 발발하여
김상용은 강화도에서 순절하였고, 김상헌은 척화를 주장하다 심양에 볼모로 끌려
가 고초를 겪은 충절지사들이다. 송병원은 송준길의 손자이고, 송규렴 역시 송준길
과 집안간이다. 은진송씨의 혼인 성씨에서 안동김씨가 차지하는 비율은 5.60%로
혼인성씨 3위를 차지한다. 송씨가 김씨를 사위와 며느리로 맞이한 사례는 140건이
나 된다.[1]

필자는 조선의 여성 문인 김호연재와 김호연재의 친정 김성달1642~1696 가문의 문
학을 발굴하여 연구를 지속해 오고 있다. 김성달과 이옥재1643~1690는 김호연재의 친
정 부모인데, 부부 시집『안동세고安東世稿』를 출간할 정도의 고품격 부부문화를 자

1 송준길의 12대손 송용경(김충현의 고종사촌)이 필자에게 제공한 「족보 중심 혼인통계자료」(1993, 미발
 간 자료)에 의거하였다.

랑하는 조선의 문학 부부이다. 게다가 김성달의 첩실 울산이씨와 김성달의 자녀 13명도 모두 한시를 창작하여 시집을 남겼다. 조선 후기 문학평론가 이규경1788~1856은 이러한 가족문화를 대서특필하여 "우리나라 역사에서 일찍이 없었던 일이다[鴨東古今未曾有也]"라고 극찬하였다.[2] 필자는 이러한 전대미문의 가족문학사를 세상에 알리고자 여러 건의 문화 콘텐츠를 개발하여 무대에 올린 바 있다. 이처럼 안동김씨를 연구한 인연으로 김충현 탄신 100주년 기념 저술 발간에 '김충현의 선문選文'을 주제로 원고 청탁을 받게 되었다. 서예에는 문외한이나 선문은 필자의 전공과 무관하지 않은 영역이어서 흔쾌히 참여하게 되었다.

김충현은 근현대 대한민국 서예계를 이끈 큰 나무이다. 일제강점기라는 불우한 시대에 태어났으나, 집안에서 소장해 온 아름답고 격조 높은 선인들의 문헌을 목도하며 성장할 수 있었던 것은 축복이었다. 일찍이 붓을 들어 한문을 배웠고, 한글서예를 통하여 나랏글씨에 대한 남다른 미의식을 깨닫게 되었다. 김충현은 86세의 나이로 세상을 하직하기까지 헤아릴 수 없는 양의 예술 작품을 생산해 놓았다. 김충현의 서예작품은 묘도문자, 현판, 주련, 서책 이름, 대학 이름, 상호로고, 기문, 상량문, 창작 시문, 명언 명구, 우리나라와 중국의 문학작품 선문 등으로 이루어져 있다. 작품의 수는 도록에 게재된 작품 415점, 도록 게재 외 작품 44점, 미발표 및 습작 260점, 그 외 비문·묘표·동상명·상량문 등 640점, 현판 및 주련 170점 등이다.[3] 그밖에 드러나지 않은 개인 소장과 후손 소장의 작품까지 감안하면 실로 막대한 양의 작품 수를 생산해 놓았다 할 것이다.

이 글은 김충현이 선호한 역대 인물과 문장이 어떤 것이었는지 알아보고자 시도된 글이다. 이 글에서는 도록에 게재된 김충현의 작품의 내용을 분류하고 그 특징을

2 이규경, 『시가점등(詩家點燈)』(아세아문화사, 1981), 289~290쪽.
3 일중서예관 김현일 관장이 파악하고 있는 규모이다.

살펴보고자 한다. 선문에는 김충현의 문학적 기호가 내재되어 있을 것이다. 선문 연구를 통해 김충현이 붓끝으로 표현해 내고자 하였던 선인들의 고양된 정신세계와 작품의 실상을 엿볼 수 있을 것이다.

김충현은 1967년 ≪신아일보≫에 「근역서보槿域書譜」라는 칼럼을 연재함으로써 우리나라 역대 인물 150명을 서예사적 측면에서 탐구한 바 있다. 김충현은 「근역서보」 집필을 위해 전국을 돌아다니며 명필의 자료를 수소문, 수집하였고 이 일을 서예 생활 중 가장 뜻깊고 보람 있는 일 중의 하나로 여겼다. 그리고 「근역서보」에 수록된 인물은 글씨의 명가, 문장, 도학, 절의, 훈업 등에 뚜렷한 족적을 남긴 사람을 선정했다고 말하였다.[4] 그러나 막상 김충현이 작품 휘호를 위해 선문한 글들 가운데 도학, 절의, 훈업과 관계된 것은 드물다. 도리어 탈속의 자연 경개와 무위의 삶을 읊은 시경詩境이 주류를 차지하고 있음을 확인할 수 있다. 김단희는 "그분 서예의 아름다움은 예술가의 천품에서 나온 것이겠지만, 그 아름다움의 예술은 시문학과 밀접해 있을 것이다. 아니, 문학적 삶이 서예의 기초를 이루고 있다"라고 증언한 바 있다.[5]

김충현의 문학적 성향은 이미 20세1940년에 ≪조선일보≫에 게재한 수필 「묵희墨戲」, 24세1944년에 편찬한 『시조류선時調類選』에서도 드러난다. 이는 한때 경동중고등학교와 대전고등학교에서 국어교사로 재직했던 이력과 무관하지 않을 것이다. 김충현이 수필과 시조 창작에 일가견을 지녔던 사실은 익히 다 아는 바이다. 김충현의 문학 창작은 대체로 시조, 가사, 수필, 금석문으로 표현되었는데, 그 가운데에서도 특히 시조와 수필을 문학적 성과로 꼽을 수 있을 것이다. 53세1973년 때 서울 동선동 감나무 언덕에 새 집을 짓고 창작한 시조 〈시엽산방팔영柿葉山房八詠〉은 이황의 〈도

4 김충현, 『근역서보』(한울, 2016), 725쪽.
5 김단희, 「한평생 붓과 함께」, 김충현, 『예에 살다』(한울, 2016), 225쪽.

그림1. 김충현, 〈수모시〉, 1953

어머니의 축수(祝壽)를 기원하며 선대 청음 김상헌과 동
춘당 송준길 두 집안의 두터운 세의와 증조 오천 김석진
의 애틋한 손부 사랑을 기술하였다. 김충현의 어머니 송
씨는 동춘당의 11대 손녀이다. 친정 조카들은 송씨를
'오현고모'라 불렀다.

그림2. 송준길의 12대손 송용억의 칠순잔치 모습, 1983

송용억은 김충현의 처남이다. 사진의 왼쪽 끝 여성이 김충현의 아내 송용순 여사이다.

그림3. 김충현, 〈회천일흥〉, 1976

송용억의 둘째 아들 송범기에게 휘호해 준 것이다. '회천(흅川)'은 김충현의 모친과
아내의 친정이 있는 대전 '회덕(흅德)' 일대의 옛 지명이다.

산십이곡〉, 이이의 〈고산구곡가〉를 연상케 하는 자연관과 인생관이 녹아들어 있다.
이 8수의 시조는 시조의 정체성에서 한 치의 어긋남이 없는 완결성을 보여주고 있어
김충현의 시적 역량이 글씨 못지않게 넘쳐 있다[6]는 평가를 받기도 하였다.

 이 글에서는 선문에 대한 김충현의 살아생전의 생각을 『예에 살다』에 수록된 내

6 이근배, 「일중의 문학세계」, 『예에 살다』, 484쪽 참조.

용을 중심으로 사후 인터뷰하는 느낌으로 활용하였다. 참고한 작품은 도록『일중 김충현 서집』1 1981년과『일중 김충현 서집』2 1990년,『일중 김충현: 예술의전당 개관 10주년 기념 특별전 도록』1998년이다.

2. 한글선문: 아름다운 우리글

우리말과 글씨에 대한 김충현의 애착과 자긍심은 특별나다. 아름다운 우리글에 대한 미의식은 한글서예를 통하여 발현되었다. 김충현은 일찍이 한글을 쓰게 된 동기에 대하여 다음과 같이 말하였다.

① 내가 한글 글씨를 쓰게 된 것은 두 가지 연유가 있었다. 먼저 내 일은 내가 해야겠다는 것이고, 그다음엔 우리 집에 전해오는 궁체가 많았기 때문이다. 나는 항상 말하기를, 글씨에 있어서 우리는 힘이 갑절 든다는 것이다. 중국 사람이라면 그들의 한문만 잘 쓰면 되지만은 우리는 그 외에 자국문자가 있으니 이것도 잘 쓰려면 그들보다 갑절의 힘이 필요하다는 말이다. 그러므로 우리로서는 두 글씨를 다 잘 써야 구비하여 쓴다고 보겠다. 그래서 이른바 국한병진주의를 내세우려고 한다.[7]

② 내가 혼자서 한글서예를 연구할 때는 일제 말기여서 적당한 참고 서적은 물론, 정확한 한글 교본을 구하기조차 어려운 형편이었다. 나는 한글서예를 공부하며 국문 서체가 얼마나 아름다운가를 새삼 깨닫게 되었다. 나랏글씨에 대한 사랑이나 애국심에서 한글서예를 몰래 혼자서 공부했다기보다는 우리글을 내가 써보지 않으면 누가 쓰겠는

7 김충현, 「한글은 아름답다」, 『예에 살다』, 109쪽.

가 하는 소박한 생각에서 한글서예를 꾸준히 계속했다.[8]

①에서 김충현은 한글을 쓰게 된 동기에 대하여, 내 일은 내가 해야겠다는 것, 그리고 가전되어 온 궁체가 많았음을 지적하였다. ②에서는 한글서예에 대한 자각이 애국심이라는 거창한 주제에서가 아니라, 그저 한국인으로서 한국인의 글을 자신이 써보지 않으면 누가 쓸까라는 소박한 생각에서 출발했다고 말하였다. 그러나 시대는 일제 말기여서 한글 교본조차 구하기 어려운 실정이었다. 아니 참고할 만한 한글 교본이 없었다는 것이 더 적확할 것이다. 김충현은 그러한 조건 아래에서 가전된 선대 조상들의 궁체와 다양한 한글판본 서체 열람으로 외연을 확장하며 한글서체의 아름다움을 깨닫기 시작하였다. 그리고 이른바 한글과 한문, '국한병진주의를 내세우려 한다'는 각오를 피력하기에 이른 것이다.

〈표1〉은 『일중 김충현 서집』의 도록에 실려 있는 작품 가운데 한글선문 작품을 장르별로 일람한 것이다.

〈표1〉은 다음과 같은 몇 가지 특징으로 말할 수 있다.

첫째, 한글작품 선문으로는 고시조를 가장 즐겨 썼음을 확인할 수 있다. 한글선문 총 76작품 가운데 고시조 작품이 44수이다. 이는 한글선문의 57%를 차지하는 숫자이다. 김충현은 이미 20대 초반에 『시조류선』을 편찬했고, 수십 편의 창작시조를 지어 시조시인으로서의 면모를 보여주기도 하였다. 시조에 대한 남다른 사랑과 조예는 한글휘호에서도 그대로 반영되었다. 선문의 대상이 된 작가와 작품을 시대별로 살펴보면 다음과 같다. 원천석, 정몽주, 성석린, 송순, 이황, 홍섬, 노수신, 양사언, 권호문, 정철, 김상용, 이덕형, 박인로, 신흠, 이명한, 인평대군, 이정신, 김상옥, 김수장, 김유기, 김천석, 주의식, 신희문, 정인보, 미상 등이다.

8 같은 글, 19쪽.

표1. 김충현의 작품 중 한글선문 작가와 작품 수

	작가명	작품명							작품 수
		고시조	가사	경기체가	국가 기념일 노래	언해	악장	고가요	
1	김상용(1561~1637)	○							9
2	두보(712~770)					○			7
3	정인보(1893~1950)	○			○				6
4	미상(조선)	○	○						5
5	정철(1536~1593)	○	○						5
6	김수장(1690~?)	○							4
7	정인지, 권제, 안지 등						○ 2장		3
8	정극인(1401~1481)		○						3
9	미상(고려)							○	2
10	세종대왕(1397~1450)						○		2
11	박인로(1561~1642)	○	○						2
12	미상(백제)							○	1
13	정서(고려)							○	1
14	한림학사(고려)			○					1
15	김인후(1510~1560)					○			1
16	원천석(1330~?)	○							1
17	정몽주(1337~1392)	○							1
18	성석린(1338~1423)	○							1
19	송순(1493~1583)	○							1
20	이황(1501~1570)	○							1
21	홍섬(1504~1585)	○							1
22	노수신(1515~1590)	○							1
23	양사언(1517~1584)	○							1
24	권호문(1532~1587)	○							1
25	차천로(1556~1615)		○						1
26	이덕형(1561~1613)	○							1
27	신흠(1566~1628)	○							1
28	이명한(1595-1645)	○							1
29	인평대군(1622~1658)	○							1
30	이정신(1660~1727)	○							1
31	이간(1677~1727)	○							1
32	김상옥(1683-1739)	○							1
33	김천택(1700년대)	○							1
34	김유기(숙종조)	○							1
35	조성신(1765~1835)		○						1
36	정학유(1786~1855)		○						1
37	주의식(조선 후기)	○							1
38	신희문(조선 후기)	○							1
39	기타					소학언해			1
	총합	44	9	1	4	9	5	4	76

주: 이 일람표를 작성하는 과정에서 누락된 작품이 있을 개연성도 있음을 밝혀둔다.

그림4. 김충현, 〈훈계자손가〉, 1942

미상	권호문 양사언	인평대군 노수신	성석린 김수장	주의식 주의식	이황 박인로	김수장 박인로	미상 이정신	김수장 김천택	이간 신흠

그림5. 김충현, 고시조 19수, 1942

　　시조는 짧은 문장 속에서 충절, 절의, 우국, 연군, 도덕, 훈계, 자연, 풍류, 상사, 그
리움, 해학, 풍자 등의 다양한 주제를 실어 표현해 낼 수 있는 경제적인 문학 장르이
다. 우리나라 국문 시가 중에서 생명력이 가장 오래된 문학 장르로 오늘날까지 면면
히 이어져 내려오고 있다. 특히 〈훈계자손가〉 10폭 병풍은 김충현 22세1942년 때 작
품으로 아우 김창현에게 써준 글씨이다. 1940년대는 국권을 침탈당한 암울한 시대
로 우리말 사용에 극도의 핍박과 제약을 받았던 시기였다. 우리말과 글, 그리고 우리
의 노래를 쓰고 작품화시켰던 김충현의 정신사가 더욱 소중하게 느껴진다. 한편 김
상용은 김충현의 14대 방조인데, 김충현의 증조 오천梧泉 김석진金奭鎭은 김상용의

그림6. 김충현, 〈상춘곡〉, 1978 그림7. 김충현, 〈상춘곡〉, 1978 그림8. 김충현, 〈상춘곡〉, 1978

혈손으로 김충현 가문으로 입계해 왔다. 김상용과 김상헌은 우리말 노래에도 지대한 관심을 가졌던 인물로, 〈오륜가〉, 〈가노라 삼각산아〉 등 다수의 시조작품을 남겼다. 안동김문의 국문시가 전통에 이 두 명의 선조가 존재하고 있다.

둘째, 한글선문에서 시조 다음으로 비중을 차지하는 작품은 가사와 언해이다. 가사작품은 총 아홉 작품이 전해지는데, 정철의 〈성산별곡〉, 〈관동별곡〉, 정극인의 〈상춘곡〉, 차천로의 〈강촌별곡〉, 조정신의 〈도산별곡〉, 박인로의 〈노계가〉, 정학유의 〈농가월령가〉, 작가미상의 〈환산별곡〉 등이다. 가사는 고려 말에 발생하여 조선조에 걸쳐 유행했던 문학양식이다. 작자에 따라 사대부가사, 규방가사, 평민가사 등으로 나뉘며, 내용에 따라 기행가사, 유배가사, 은일가사, 도교가사, 불교가사, 동학가사, 천주가사 등으로 세분화되기도 한다.

김충현은 정극인의 〈상춘곡〉을 즐겨 썼던 것으로 보인다. 〈상춘곡〉은 산림에 묻혀서 자연을 벗하여 사는 풍월주인風月主人을 노래한 작품으로, 봄 경치와 산수를 완상하며 흥취에 젖어든 자연인으로서의 삶의 태도와 안빈낙도를 노래한 사대부가사이다.

셋째, 언해 작품은 두보의 한시를 언해한 『두시언해』 7수, 하서 김인후의 『백련초해』 1수, 그리고 『소학언해』 1수 등이다. 김충현은 두보시 언해본을 특별히 사랑한 듯하다. 한문본 두보시는 3수만 선문했으나, 언해본은 7수나 휘호하였다. 〈버텅에 비취엣ᄂᆞ프른프른〉, 〈봄ᄆᆞ렛 빈ᄂᆞ하ᄂᆞᆯ우희안잣ᄂᆞᆫ 둧〉, 〈말와ᄆᆞ란츤가싀우희가ᄭᅵ

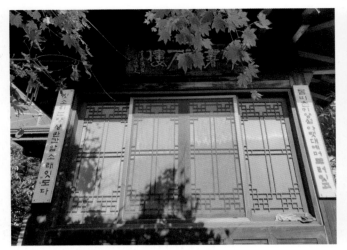

그림9. 김충현, 〈두시언해〉, 1989
김충현 생가. 김현일 사진.

오〉, 〈온가짓새제여곰서르우ᄂᆞ니〉, 〈헌함이노ᄑᆞ니유심ᄒᆞ고를젓고〉, 〈봄비츤미양
섬아랫대에머므러잇고〉 등이다. 특별히 주목되는 주련의 두시언해 시는 김충현 한
글서예의 마지막 작품이 되었다.그림9

　　다음은 하서 김인후의『백련초해』에 수록된 시이다. 이 시의 구절은 김인후가 송
나라 위야魏野가 지은 오언고시 〈서일인유태중옥벽書逸人兪太中屋壁〉 시의 3·4구 "세
연어탄묵洗硯魚吞墨, 팽다학피연烹茶鶴避煙" 구 앞에 각각 두 자 '지변池邊'과 '송하松下'
자를 더해 7언시로 만든 것으로 보인다.[9]

　　　　못 ᄀᆞ애 벼로를 시스니 고기 머글 머곰고　　　池邊洗硯魚吞墨

　　　　솔 아래 차를 달히니 하기 ᄂᆡ를 피ᄒᆞ놋다　　　松下烹茶鶴避煙

9　　김무봉·김성주 역주,『역주백련초해』(세종대왕기념사업회, 2013), 157쪽 참조.

그림10. 김충현, 〈백련초해〉, 1983

그림11. 〈백련초해〉 판본

이 시의 현대어 번역은 "연못가에서 벼루를 씻으니 물고기가 먹을 머금고, 솔 아래
에서 차를 달이니 학이 연기를 피하는구나"이다.

넷째, 백제가요 〈정읍사〉, 정인지 등의 악장 〈용비어천가〉, 세종대왕의 〈월인천
강지곡〉이 쓰였으며, 경기체가로는 한림학사의 〈한림별곡〉, 고려가요로는 작가미
상의 〈사모곡〉, 〈동동〉, 정서 〈정과정〉 등이 쓰였다. 근현대 노래로는 정인보의
〈광복절노래〉, 〈삼일절노래〉, 〈제헌절노래〉, 〈개천절노래〉 등이 있다.

필자는 2020년 10월 16일 오후 2시 인사동 백악미술관에서 김재년 이사장과 인터
뷰를 진행하였다. 김재년 이사장은 김충현의 아들이다. 김충현을 가장 가까운 거리

에서 지켜본 사람일 것이다. 김충현의 선문 과정이나 휘호 시에 즐겨 참고했던 서책, 평상시 삶의 모습 등에 대해서 질문할 계획이었다. 대략 두 시간 남짓이면 넉넉하겠다 싶었던 인터뷰는 땅거미가 내려앉은 시간을 훨씬 넘어서야 끝이 났다. 김재년은 김충현의 선문에 대한 필자의 질문에 대하여 다음과 같이 회고하였다.

한글은 향가나 옛날부터 민속에 떠돌던 노래, 동요 같은 거, 그다음에 조선시대 들어오면서 시조나 송강가사 같은 가사, 주로 그런 거를 한글작품에 많이 쓰셨어요. 지금 여기 서집을 보면 그런 거 많아요. 동동, 정읍사. 그런 걸 보면 우리말 전통으로 내려왔던 시나 노래나 민속, 그런 걸 대부분 작품에 반영하셨거든요. 우리나라 고문을 그쪽에 많이 하셨기 때문에 한글작품으로 순우리말을 위주로 하면서 많이 쓰셨고.

그다음에 조선 말기로 오면서 정인보 선생이 비문을 짓고 글을 쓴 거나 노산 선생이 쓴 걸 보면 그 양반들은 시조 중심이시거든요. 정인보 선생은 비문을 지어도 순수한 우리말로 지으셨더라고요. 그 양반들이 순수한 우리나라 말을 갖고 문장을 만드신 작품을 주로 한글로 쓰셨어요. 위당 선생하고는 어렸을 때부터 교류가 있어 왔고 사랑도 많이 받았다고 하시더라구요. 그 양반이 쓰신 글귀는 거의 다 일중이 쓰시고, 그렇게 된 거죠. 서로 호환되면서 작품을 많이 하신 거라고 볼 수 있어요.

한문 같은 건 아까 말했듯이 조상님들이 그렇게 자연을 가까이 하면서 한시를 지은 게 많으시니까 그런 거를 많이 쓰신 거고. 뭐 그렇게 대별할 수 있지요.[10]

이상 김재년의 구술 내용을 요약하면 김충현의 서예작품은 ① 한글작품은 고전시가를 즐겨 선문했으며, 근대로 내려오며 위당 정인보와 노산 이은상의 작품을 많이 썼고, ② 한문작품은 한시 중 산수자연시를 즐겨 쓴 것으로 요약된다. 지금까지 한글

10 김재년 구술. 2020년 10월 16일 인사동 백악미술관 3층.

그림12. 국어학회 엮음, 『고전선총』(통문관, 1960)　　그림13. 김민수 지음, 『주해훈민정음』(통문관, 1957)

그림12와 그림13은 김충현이 한글선문 시에 참고하였을 것으로 생각되는 근현대 텍스트의 하나이다. 김충현의 손때가 묻은 색 바랜 누런 종이의 책들은 닳고 닳아 있다. 책을 만지면 바스락 소리를 내며 박혀 있던 활자의 글들이 쏟아져 내릴 것만 같았다. 백악미술관 소장.

선문에서 살펴본 바와 그 궤를 같이하는 진술이라 하겠다.

3. 한문선문: 동방서예의 전통

김충현은 자신이 수구파 집안에서 태어났기 때문에 신식 학교는 일찍 가지 못했지만 어렸을 때부터 붓을 들고 한문을 배우기 시작했다고 말하였다. 조부 김영한과 부친 김윤동은 인근 지역에서 이름난 한학자로 밤낮없이 책을 벗 삼아 지냈고 집안 일에는 신경을 쓰지 않아 100석가량의 농사를 지었으면서도 40명에 달하는 식구가 먹고살기에는 몹시 어려운 형편이었다고 회고하였다.[11] 한학가 집안에서 선대의 명가 필첩과 중국의 법첩을 항다반사로 보고 성장한 덕에 동방서예의 전통인 한문은

일상의 언어 문자가 되었다.

① 어느 날 가아 충현이 첩帖 하나를 가져와 내게 보였다. 내가 조심스레 펼쳐보니 이는 곧 몽와·농암·삼연·노가재·포음 다섯 선생 및 난곡·모주 두 선생의 유시와 유묵 여러 편이었다. 문아文雅 풍류가 일세에 빛나니 장하다 할 것이다. 지금 수백여 년이 지났으니 많은 세변을 겪었음에도 글씨가 성하고 먹빛이 새로워 황연히 가르침을 다시 받듦과 같으니, 어찌 기이하지 않은가. 충아! 애호의 뜻을 더하여 손상되고 더럽혀지며 잃어버리지 말고, 영원히 전하는 것이 옳을 것이니라. 경자년1960년 오현의 어느 가을 아침.12

② 가전하는 선조의 필적으로 12대조 문곡 선생의 백씨인 곡운 선생은 전篆과 예隷의 명가로 당시 금석을 도맡아 휘호할 만큼 일대를 풍미하였으며, 앞에 든 바 있는 진전秦篆 역산각석嶧山刻石의 모각摹刻도 곡운 선생의 손에서 나온 것이다. 문곡 선생께서도 전과 예를 비롯한 각 서체에 백씨와 함께 깊은 조예를 보였으니 이후 대대로 필원筆苑에 들 만큼 필명을 떨쳤으므로 조고 동강 선생은 우리에게 선대의 필적을 본받으라고도 하였다. 중씨는 주대의 금문, 진전과 한예에 깊이 끌렸고 나아가 위, 당의 해서와 행서로는 당, 송, 명, 청의 대가에게 깊이 기울어졌다는 것을 지적하게 된다.13

③ 나도 이러한 가정 사정으로 구식 교육을 받게 되었다. 어려서 한문 교육에 입문한 것이 『천자문』부터였다. 그다음에는 『동몽선습』을 배우는 것이 항례인데 조부는 그 대신 『주역』을 가르치도록 하였다. (중략) 그다음에는 제대로 『논어』, 『맹자』, 『대

11 김충현, 「한학자 집안에서 태어나다」, 『예에 살다』, 17~18쪽.
12 김윤동, 「서가장첩후(書家藏帖後)」, 『예에 살다』, 352쪽.
13 김응현, 「중씨 일중 선생과 서법예술」, 『예에 살다』, 376쪽.

학』,『중용』 등 사서를 습득하였다. 이러는 동안 글씨도 계속하여 쓰게 되었다. 구양순의 〈예천명〉, 안진경의 〈다보탑〉 비문을 주로 쓰게 하되 나이도 어렸지만 행서, 초서는 글씨를 버리기 쉽다 하여 후일로 미루게 하였다. 철이 들자 영운 김용진 선생의 영향을 많이 받게 되었다. 그래서 해서로 안진경의 〈마고선단기〉, 〈가묘비〉 등을 썼고, 예서도 시작하여 〈장천비〉, 〈을영비〉, 〈예기비〉, 〈조전비〉 등 한대 제비를 썼다. 행서로는 〈쟁좌위〉, 〈성교서〉, 초서의 〈서보〉 등을 써서 오늘에 이르는 셈이다.[14]

인용문 ①과 ②는 김충현의 부친 김윤동과 아우 김응현이 기술한 것이고, ③은 김충현이 기술한 것이다. 위의 내용을 종합하면 김충현의 공부는 사서삼경의 한문교육으로 시작되었고, 글씨도 고대 중국의 각종 서체로 이루어진 금석문으로 그 기본을 다졌음을 알 수 있다. 이러한 한학공부의 연장선상에서 글씨도 한문이 주류를 형성하였던 것은 당연한 일일 것이다. 이 때문에 김충현의 서집 속 한문작품은 한글작품에 비하여 월등히 높은 비율을 차지한다.

〈표2〉는 한문선문에 인용된 우리나라 작가 일람이다. 〈표2〉는 다음과 같은 몇 가지 특징으로 말할 수 있다.

첫째, 김창협과 김창흡의 작품이 월등히 많다. 총 135점의 작품 중 59점을 차지하여 전체 선문의 44%를 차지한다. 그리고 뒤를 이어 김상헌, 김수항, 김창집, 김창업, 김조순, 김영한 등의 작품도 적지 않은데, 김창협과 김창흡을 포함해 안동김문 조상의 선문 작품 수는 75점으로 전체 선문 작품 수의 55%를 차지한다. 이는 김충현의 세계世系가 김상헌 → 김광찬 → 김수항 → 김창립 → 김후겸 → 김간행 → 김이석 → 김학순 → 김연근 → 김병주창녕위 → 김도균 → 김석진호 오천 → 김영한호 동강 → 김윤동호 번계 → 김충현으로 이어졌음을 의미한다. 김충현의 11대조 김창립은 일찍 졸하

14 김충현, 「학서총화: 소년기부터 회고하면서」, 『예에 살다』, 83~86쪽.

표2. 우리나라 작가와 작품 수 일람

	인명	인용횟수	시대		인명	인용횟수	시대
1	김창협(1651~1708)	32	조선	21	양이시(고려 말)	1	고려
2	김창흡(1653~1722)	27	〃	22	김계행(1431~1521)	1	조선
3	이이(1536~1584)	9	〃	23	김시습(1435~1493)	1	〃
4	김인후(1510~1560)	6	〃	24	홍언필(1476~1549)	1	〃
5	김상헌(1570~1652)	6	〃	25	조광조(1482~1519)	1	〃
6	신정하(1681~1716)	5	〃	26	송익필(1534~1599)	1	〃
7	이색(1328~1396)	4	고려	27	조헌(1544~1592)	1	〃
8	장유(1587~1638)	4	조선	28	이정구(1564~1635)	1	〃
9	김조순(1765~1832)	4	〃	29	이식(1584~1647)	1	〃
10	신흠(1566~1628)	3	〃	30	홍주세(1612~1661)	1	〃
11	김정희(1786~1856)	3	〃	31	김수항(1629~1689)	1	〃
12	이황(1501~1570)	2	〃	32	김창집(1648~1722)	1	〃
13	길재(1353~1419)	2	고려	33	김창즙(1662~1713)	1	
14	송시열(1607~1689)	2	조선	34	김창업(1658~1721)	1	〃
15	최치원(857~?)	1	신라	35	송문흠(1705~1768)	1	〃
16	김부식(1075~1151)	1	고려	36	이옥(1760~1815)	1	〃
17	고조기(1088~1157)	1	〃	37	신위(1769~1845)	1	〃
18	이인로(1152~1220)	1	〃	38	윤희구(1867~1926)	1	〃
19	원감국사(1226~1292)	1	〃	39	윤용구(1868~1941)	1	〃
20	정몽주(1337~1392)	1	〃	40	김영한(1878~1950)	1	〃
					총 135점		

여 후사가 없었으므로 삼연 김창흡의 아들 김후겸으로 계를 이었다. 12대조 문곡 김
수항은 부인 안정나씨와의 사이에서 창집몽와, 창협농암, 창흡삼연, 창업노가재, 창즙포
음, 창립택재 세칭 육창六昌을 낳았다. 이들 육창 가운데 특히 김창협, 김창흡은 조선
후기 중인中人 문학에 대한 새로운 인식과 진시眞詩 운동, 진경산수와 실학사상의 물
꼬를 틔워 18세기 조선의 새로운 문화 후속세대를 견인한 문화인물이다. 김충현의
예술 세계도 이 조상들의 열린 사유와 문학정신을 존중하고 영향 받으며 가학전통
을 계승하고 있는 것으로 파악된다.

둘째, 기호학맥의 자장 안에 있는 인물들의 작품이 선문되었다. 여말삼은 목은 이

그림14. 김충현의 손때 가득한 한문법첩, 백악미술관 소장

색, 야은 길재, 포은 정몽주를 위시해서 홍언필, 조광조, 김인후, 이이, 송익필, 조헌, 장유, 이정구, 송시열, 송문흠, 김정희, 윤희구, 윤용구 등 근대 인물에 이르기까지의 맥락이 그러하다. 영남학자 가운데 선문의 대상이 된 작가는 퇴계 이황으로 작품 두 점이 있다. 김재년도 부친 김충현의 작품 선문 경향에 대하여 "쓰신 글은 기호학파들의 글이지요. 경상도나 호남 쪽은 별로 안 쓰셨고, 기호학파들의 한문시나 경구들을 많이 쓰셨어요"[15]라고 회고하였다.

셋째, 문장가들 위주로 선문하였고, 도학가들의 경우에도 자연을 읊은 시를 휘호하였다. 특히 조선 중기 문장 4대가로 알려진 월사 이정구, 상촌 신흠, 계곡 장유, 택당 이식의 작품은 한 사람도 빠뜨리지 않고 선문하였다. 작품의 수도 10점이나 된다. 이인로, 신정하, 김시습, 이옥, 신위 등도 문학가로 이름을 알린 사람들이다.

15 김재년 구술. 2020년 10월 16일 인사동 백악미술관 3층.

넷째, 선문 작품의 장르는 90% 이상이 한시였다. 기記, 사史, 서書, 설說, 잠箴 등 산문은 몇 작품에 불과하다. 그리고 경서류의 작품은 거의 찾아보기 힘들다는 사실도 하나의 특징으로 말할 수 있다. 앞서 김단희가 언급한 아버지 김충현의 "문학적 삶이 서예의 기초를 이루었다"라는 말처럼 김충현의 문학적 취향과 감수성이 선문에도 그대로 반영된 것이라 하겠다.

다섯째, 한시작품의 주제는 주요하게 전원시 성향의 작품이 선문되었다. 이 점에 대해서 김재년은 다음과 같이 진술하였다.

저희 예를 들자면 윗대 분들 가운데 관직에 안 계신 분들은 보통 자연 속에서 많이 사셨거든요. 예를 들어서 어디 산골짜기 집 짓고 거기서 유거를 한다든지 이런 분들이 많아서 한시를 지어도 꼭 자연 상태의 모든 경치를 표현하면서 시를 많이 쓰셨기 때문에 그 글을 그런 데에서 많이 쓰셨어요. 특히 삼연, 곡운 그런 양반들은 그때 정치에 좀 싫증나고 집안에 화도 많고 하니까 아예 낙향하듯이 산속에 그냥 들어가 사셨어요. 그러면서 시를 쓰시니까 자연을 읊으면서 세상에 비유해서 쓰신 거죠. 아버님이 선택한 글은 대부분 그 양반들이 지은 한시예요. 그때의 한시를 가져다가 한문작품 하실 때 많이 쓰셨어요.[16]

이 진술은 정화政禍, 낙향, 자연, 산골짜기, 유거幽居, 이런 주제어로 압축될 수 있을 듯하다. 김충현의 유묵 속에 선문된 시들은 거의 이러한 범위 안에서 논의될 수 있다.

다음으로는 가장 많이 선문된 김창협과 김창흡, 그리고 신흠의 시를 제시해 보고자 한다.

16 김재년 구술. 2020년 10월 16일 인사동 백악미술관 3층.

표3. 김창협의 한시

	시제	형식	휘호년도
1	〈枕流堂夜坐共賦深字〉 2수 중 2구	7언율시	1960년대
2	〈還山〉 10수 중 제10수	5언 20구	
3	〈朴淵〉	5언 38구	1963
4	〈子益來會書院。道以, 舜瑞 魚有鳳 及諸生咸在。夜煖酒講書。敬次曾王考集中韻共賦。〉	5언절구	〃
5	〈與敬明〉	서간	1964
6	〈次宋敍九疇錫韻〉	5언율시	1966
7	〈摘果〉	5언 6구	1968
8	〈春日齋居。漫用陶辭木欣向榮泉涓始流。分韻爲詩〉 8수 중 제3수	5언 10구	1969
9	〈下山〉	5언절구	1970
10	〈萬瀑洞〉	5언고시	〃
11	〈還山〉 10수 중 제3수	〃	1971
12	〈次季愚韻〉	7언율시	1972
13	〈朴淵〉 10수 중 제1수	7언절구	1974
14	〈濯足〉	5언 6구	1975
15	〈還山馬上,偶記杜詩, 令崇兒次之, 仍自賦〉 3, 4구	5언율시	1978
16	〈春日齋居。漫用陶辭木欣向榮泉涓始流。分韻爲詩〉 8수 중 제8수	5언 10구	〃
17	〈萬瀑洞口〉	7언율시	〃
18	〈藥師殿村居〉 시 중 5, 6구	5언율시	1979
19	〈歸到萬瀑洞口遇雨〉	7언율시	〃
20	〈龜潭〉	5언율시	〃
21	〈寒碧樓月夜。聞笛聲在船。賦得一律〉	〃	1980
22	〈卽事效劍南〉 시 중 2구	7언율시	1983
23	〈露梁三冢有感〉 2수 중 2구	〃	〃
24	〈忠原途中〉	5언율시	〃
25	〈春日齋居。漫用陶辭木欣向榮泉涓始流。分韻爲詩〉 8수 중 제5수	5언 10구	1984
26	〈摘果〉	5언 6구	1985
27	〈仲冬十二夜。與院中諸生對酌。用書字同賦〉 2수 중 2구	7언율시	〃
28	〈朝向九井。山人勝岑。贈以紫竹杖〉	5언 6구	1989
29	〈山居無事。偶讀陶詩。停雲以下三篇。撫時循事。情致適同。輒爾和成。只 取義近。不復次韻。〉 시에서 〈擬榮木〉 4수 중 제3수	4언 8구	〃
30	〈山居無事。偶讀陶詩。停雲以下三篇。撫時循事。情致適同。輒爾和成。只 取義近。不復次韻。〉 시에서 〈擬榮木〉 4수 중 제2수	〃	〃
31	〈孤山菴〉	5언 6구	〃
32	〈過興元〉	7언 12구	1990

표4. 김창흡의 한시

	시제	형식	휘호년도
1	〈木洞春帖〉3수 중 제2수	5언절구	1942
2	除夕木洞。陪伯氏及子益, 仲裕, 士敬, 道以 族姪時佐 會飮。拈杜律韻共賦。	7언율시	〃
3	〈北懷〉4수 중 〈木食洞〉시	7언율시	〃
4	〈石泉寺夜雨〉2수 중 제1수	5언절구	1970
5	木食洞詠菊	5언율시	1977
6	〈續賦山雪用磻溪韻〉22수 중 제6수	7언율시	〃
7	〈水簾洞〉	7언율시	〃
8	〈到拆浦。捨船向雲巖〉2수 중 제2수	5언절구	1979
9	〈詠屛畵〉8수 중 제1수	5언절구	〃
10	瓶泉	5언고시	〃
11	〈谷雲春帖〉중 〈樓西楹〉시	5언절구	〃
12	〈檗溪雜詠〉43수 중 제8수	5언율시	〃
13	〈繼祖窟次茅洲韻〉2수	5언율시	〃
14	〈谷雲諸詠〉중 〈人文石〉2구	5언율시	1980
15	〈白月四時詞〉4수 중 秋	5언율시	〃
16	〈檗溪漫詠〉7수 중 제5수	7언절구	〃
17	〈玄城雜詠〉10수 중 제8수	5언율시	〃
18	〈楮島春帖〉2수 중 제2수	5언절구	1984
19	〈寒泉井〉	5언절구	1986
20	〈漫詠〉15수 중 제1수	7언절구	〃
21	〈檗溪雜詠〉43수 중 제1수	5언율시	1987
22	〈檗溪雜詠〉43수 중 제43수	5언율시	〃
23	〈龍山〉	5언율시	〃
24	〈盤溪十六景〉중 제16수 〈蓮池霽月〉	7언절구	〃
25	〈和士敬所投六章, 仍以贈邁〉6수 중 제3수	5언 14구	〃
26	〈朴淵〉	5언 22구	〃
27	〈葛驛雜詠〉173수 중 제76수	5언절구	1988

김창흡의 〈목식동영국木食洞詠菊〉

[원문]

歸來木谷夜。菊有滿堂香。

疎態憑燈火。眞風近酒觴。

忘憂應此物。蘇世孰同芳。

定欲知高節。繁英待厚霜。

[번역]

목식동으로 돌아온 날 밤,

국화 향 온 집안에 가득하네.

등불 아래 소탈한 모습이요,

술잔 앞의 참 풍류로다.

근심 잊기에는 응당 이 술이요,

세상 일깨우는 데 무엇이 이 꽃 같으리.

높은 절개를 알고자 하노니,

풍성한 꽃에 넉넉한 서리 내리길 기다리네.

그림15. 김충현,
〈목식동영국〉(김창흡 시), 1977

김창흡의 〈목식동영국木食洞詠菊〉 시 휘호는 김충

현의 57세1977년 작품이다. 목식동은 문곡 김수항이 1687년정묘 경기도 양주에서 은거

하며 정사를 짓고 살았던 곳이다. 이후 김수항의 장자 김창집이 목식동으로 이사하

여 세거하였다. 송시열이 목식와木食窩 기문을 썼다. 김충현은 조상들이 읊은 목식동

관련 시들을 여러 편 선문 휘호하였다. 김창협과 김창흡 이외에도 김수항의 〈차흡아

북회사수운次翕兒北懷四首韻〉 중의 목식동 시 〈옥주억목식동〉1942년, 김창집의 〈귀목

동歸木洞〉, 〈차숙씨북회운次叔氏北懷韻〉 4수 중 목식동 시, 김창즙의 〈회목식동〉, 할

아버지 김영한의 〈목식와중건기〉1942년까지 써서 현판으로 제작하였다.

김창협의 〈차계우운次季愚韻〉

[원문]

還山無日不閒行。白石淸菜把泉到處明。

野友詩筒非俗事。隣僧菜把見人情。
魚迎穀雨鱗鱗上。鳥醉花晨滑滑鳴。
頗怪陶潜稱達道。却將時物感吾生。

그림16. 김충현,
〈차계우운〉(김창협 시), 1972

[번역]

산으로 돌아와 날마다 거니노니

흰 바위 맑은 샘이 도처에 빛나도다.

시골 벗의 시통엔 세속의 일 전혀 없고

이웃 승의 채소 한 줌 인정이 느껴지네.

곡우 맞은 물고기는 떼 지어 올라오고

봄 경치에 취한 새는 쪼로롱 고운 울음.

괴이할손 어이하여 도통했단 도연명이

봄 경물을 보면서 생애를 슬퍼했을까.

　　김창협의 〈차계우운次季愚韻〉 시 휘호는 김충현의 52세1972년 작품이다. 계우季愚
는 김창협의 문인 이제안李齊顔의 자이다. 〈차계우운〉 시 끝 7, 8구절은 도연명의
〈귀거래사〉에 "만물이 제철을 만난 게 부럽고, 내 생애가 끝나가는 게 속상하네[羨萬
物之得時 感吾生之行休]"라고 한 시구를 끌어들여 시를 읊었다. 김창협은 만물이 생동하
는 봄의 의미를 느끼면 그만이지 장차 삶이 끝나가는 것에 대하여 슬퍼할 것이 뭐가
있느냐고 반문하였다. 흰 바위[白石], 맑은 샘[淸泉], 시골 벗[野友], 이웃 승[隣僧], 채소
한 줌[菜把], 곡우의 물고기[穀雨魚], 봄 경치에 취한 새[鳥醉花]의 노래 소리[滑滑鳴] 등등
전원에 동화된 물아일체의 소박한 삶, 그것이면 죽음도 슬퍼할 것이 없다는 삶의 철
학을 노래한 시이다.

　　다음의 선문 휘호는 상촌 신흠의 〈야언野言〉 중 일부이다.

신흠의 〈야언野言〉

[원문]

春序將闌。步入林巒。曲逕通幽。松竹交
映。野花生香。山禽哢舌。時抱焦桐。坐石
上。撫二三雅調。幻身即是洞中仙畫中人也。

[번역]

봄철도 저물어가는데 숲속으로 걸어 들어가니 오
솔길이 어슴푸레하게 뚫리고, 소나무와 대나무가 서
로 비치도다. 들꽃은 향기를 뿜어내고 산새는 목소리
를 자랑하는구나. 거문고를 안고 바위 위에 올라 앉아
두서너 청아한 곡조를 타니, 몸도 두둥실 마치 동천洞
天의 신선인 듯 그림 속의 사람인 듯하였다.

그림17. 김충현, 〈야언〉(신흠 구), 1981

이 작품은 신흠의 저술 〈야언〉 1에서 선문한 것이다. 신흠은 〈야언〉의 글머리에
"전원생활을 해온 세월이 오래 흐르다 보니 이제는 세상 밖의 사람이 다 되었다. 어
느 날 예전에 지었던 글들을 펼쳐 보다가 마음속으로 부합되는 것이 있기에, 자그마
한 책자로 엮어 그 속에 나의 뜻을 곁들이고 야언이라고 이름하였다. 이는 나의 현실
생활을 그대로 반영한 것이다. 여기에 나오는 말들은 그저 야어野語라고나 해야 맞
을 것이니, 야인野人을 만나서 한번 이야기해 볼 만한 것들이라 하겠다"[17]라고 기술
하였다.

17 신흠, 『상촌고』 권48, 〈야언〉 1. "田居歲久。已作世外人。適披前修著撰。有會心者。錄爲小帙。間附
己意。名以野言。迹其實也。其言宜於野。可與野人言也。"

그림18. 김충현, 〈바위〉, 1976

숲속, 오솔길, 소나무와 대나무, 들꽃, 향기, 산새, 새소리, 거문고 소리, 바위, 그림 속 신선[仙畵中人] 모두 김충현이 삶 속에서 추구하고자 하였던 소소한 이상향의 벗들이다. 그렇기에 김충현은 야인 아닌 야인처럼 국토산하의 천석泉石을 찾아 두루 유람하였다. 그러한 자연에 대한 고황膏肓이 선문에도 그대로 반영되었다 하겠다.

〈표5〉는 한문선문에 인용된 중국 작가 일람이다. 〈표5〉는 다음과 같은 특징으로 말할 수 있다.

첫째, 당나라의 문학가 두보와 이백에서부터 송나라의 성리학자 주돈이, 정이, 주희, 청나라 금석학자 완원에 이르기까지 전 중국사의 역사 속 인물의 작품을 선문하였다. 둘째, 작품내용은 우리나라의 작품과 마찬가지로 한시 위주로 되어 있다. 셋째, 중국 작가의 작품 선문은 우리나라 작가의 작품 수에 비하여 수적으로 월등히 적은 규모임을 알 수 있다.

〈그림19〉는 도연명의 〈귀거래사〉이다. 〈귀거래사〉는 우리나라 사람들이 가장 애호하는 문학작품의 하나이다. 〈귀거래사〉를 차운한 작품도 매우 다양하다.

표5. 중국 작가와 작품 수 일람

	인명	인용횟수	시대
1	두보(712~770)	3	당
2	도연명(365~427)	2	동진 말~남조 송
3	이백(701~762)	2	당
4	소식(1036~1101)	2	송
5	왕희지(321~379)	1	동진
6	백거이(772~846)	1	당
7	위승경	1	당
8	구양수(1007~1072)	1	송
9	주돈이(1017~1073)	1	송
10	손적	1	당
11	정이(1033~1107)	1	송
12	주희(1130~1200)	1	남송
13	무문혜개 선사(1183~1260)	1	남송
14	항목	1	명
15	완원(1764~1849)	1	청
16	왕학호	1	청(1800년대)

그림19. 김충현, 〈귀거래사〉, 1975

[원문] 歸去來兮 田園將蕪胡不歸 旣自以心爲形役 奚惆悵而獨悲 悟已往之不諫 知來者之可追 實迷塗其未遠 覺今是而昨非 舟遙遙以輕 風飄飄而吹衣 問征夫以前路 恨晨光之熹微 乃瞻衡宇 載欣載奔 僮僕歡迎 稚子候門 三逕就荒 松菊猶存 幼入室 有酒盈樽 引壺觴以自酌 眄庭柯以怡顏 倚南窓以寄傲 審容膝之易安 園日涉以成趣 門雖設而常關 策扶老以流憩 時矯首而遐觀 雲無心以出岫 鳥倦飛而知還 影翳翳以將入 撫孤松而盤桓 歸去來兮 請息交以絕遊 世與我而相遺 復駕言兮焉求 悅親戚之情話 樂琴書以消憂 農人告余以春及 將有事于西疇 或命巾車 或棹孤舟 旣窈窕以尋壑 亦崎嶇而經丘 木欣欣以向榮 泉涓涓而始流 善萬物之得時 感吾生之行休 已矣乎 寓形宇內復幾時 曷不委心任去留 胡爲乎遑遑欲何之 富貴非吾願 帝鄕不可期 懷良辰以孤往 或植杖而耘耔 登東皋以舒嘯 臨淸流而賦詩 聊乘化以歸盡 樂夫天命復奚疑

4. 선문의 특징

1) 균형과 조화

이 글은 김충현 유묵에 나타난 선문 내용을 유형별로 분류하고 그 특징을 살펴보기 위한 것이다. 김충현의 선문에 나타난 특징은 '균형과 조화'이다. 균형은 한글과 한문을 나란히 중시한 문자상의 균형감을 중시했다는 측면에서이고, 조화는 우리나라 작가와 중국 작가들의 문학작품을 조화롭게 안배하여 작품을 썼다는 측면에서이다. 문자는 한글과 한문을 썼고, 작품의 내용은 우리나라 작가와 중국 작가의 작품을 썼다. 한글은 백제노래, 고려가요, 훈민정음, 월인석보, 용비어천가, 고시조, 경기체가, 가사, 한시언해 등의 작품을 즐겨 썼으며, 한문은 우리나라 작가와 중국 작가의 한시작품을 즐겨 썼다. 한글선문과 한문선문 모두 90% 이상이 문학작품, 특히 운문 시가로 이루어져 있다는 점이 큰 특징이다.

김충현은 일찍이 "한글을 전용하거나 한글·한자를 함께 쓰는 현대의 우리로서는 새 각오로 한글은 물론 국·한문서예에 힘써야 할 것이다"[18]라고 말하였다. 그는 여러 편의 글에서 한글서예와 한문서예의 균형과 조화에 힘쓸 것을 누누이 강조하였다. 필자는 김재년과의 인터뷰 과정 중 김충현의 손때가 묻은 책 『고전선총』그림12 참조에서 〈그림20〉의 메모지가 들어 있는 것을 확인하였는데, 이 한 장의 짧은 기록에서 한국 서예의 나아갈 길에 대한 김충현의 사유와 고뇌의 흔적을 읽을 수 있었다. 볼펜으로 쓴 김충현 친필 메모는 학교법인 오산학원의 로고가 찍혀 있는 종이에 쓴 것으로 볼 때 1970년대의 기록으로 보인다. 『고전선총』의 책갈피 속에 들어 있었던 이 메모를 정자로 옮기면 〈그림21〉과 같다. 이 메모는 김충현이 쓴 「국國·한漢 서예

18 김충현, 「서예 미답지 한글고체」, 『예에 살다』, 167쪽.

그림20. 『고전선총』 책갈피 속에 들어 있던 김충현의 친필 메모

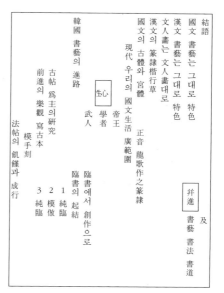

그림21. 〈그림20〉의 메모를 정자로 옮긴 내용

논고」[19]라는 제목의 글의 결론 부분을 구성하기 위한 메모였음을 확인하였다. 다음 인용문은 그 논고의 결론 부분이다.

① 예술적인 글씨를 일컬어 서예, 서법, 서도라 하니 이들 명칭이 다 예부터 전하여 오는 말들이나 오늘날 와서는 모두 국적이 있는 것같이 되어 있다. 중국은 서법, 일본은 서도, 그리고 우리나라는 서예라 하고 있다. 실용성 있는 글씨는 그저 글씨라 하면 좋을 것이다.

19 김충현, 「국國·한漢 서예 논고」, 『예에 살다』, 221~222쪽. 이 논고는 짧은 논문 형식을 갖춘 글이다. 서 언과 본론(국문서예, 한문서예, 문인화), 결어의 형식을 갖춘 논고이다.

② 한문서예는 한문대로의 역사와 서체와 특징이 있고, 서예라면 으레 한문을 먼저 꼽아야 할 것이다. 그런 까닭에 한문서예를 모르고 우리 글씨만 안다면 일가를 이루었다 말하기는 어려운 형편으로 생각된다. 저 한문서예의 서체를 대별하여 전·예·해·행·초 오체로 꼽으며 그 형태 또한 다양하여 과연 그 예술성을 높이 평가할 수 있다.

③ 여기 우리 국문서예를 비교해 보지 않을 수 없다. 국문은 궁체 하나만 쳤으니 이 체는 정자흘림, 즉 해·행·초서밖에 없는 셈이다. 이러고 보면 서체도 너무 단조로울 뿐 아니라 현대와 같이 국문 생활을 하는 시대에 폭이 좁은 아쉬운 감을 금할 수 없다. 그렇다면 우리도 그 폭을 넓힐 수 있는 것이니 『훈민정음』 제자원리에 '상형이자방고전象形以字倣古篆'이라는 문구가 있다. 여기서 생각해 보면 고전을 본떠 만들었으니 그 원리를 좇아볼 수 있는 것이다. 『훈민정음』의 자형대로 원점 방획을 이용하여 쓰면 전篆에 해당될 것이고, 약간 변모한 『용비어천가』나 『월인천강지곡』의 판본을 좇아 쓰면 예隸에 맞설 만하다.

④ 이러고 보면 전·예에 맞설 고체와, 본래 해·행·초에 해당하는 궁체를 합쳐 한문의 오체와 같이 구비하였다 하여도 과언이 아니리라. 한편 한문의 오체와 우리의 오체를 혼효하여 써보아도 아무 서투른 점을 느끼지 않겠으니 앞으로 더욱 발전시킬 정신으로 연구 정진하면 그 소지는 얼마든지 있으리라 믿는 바이다. (하략)

①에서는 한중일의 예술적인 글씨를 서예, 서법, 서도라 부르는데, 실용적 글씨는 그저 글씨라고 부르면 좋겠다는 얘기로 시작하고 있다. ②와 ③에서는 한문서예는 한문대로, 국문서예는 국문대로의 역사와 서체의 특징이 있다고 강조하였다. 한문서예를 모르고 우리 글씨만 안다면 일가를 이루었다 말하기는 어렵다 말하고, 한문서예의 전·예·해·행·초 다섯 가지 서체를 국문서예에서 찾고자 노력하였다. 『훈민

정음』과 『용비어천가』, 『월인천강지곡』 등의 판본체에서 각각 한문의 전서와 예서에 맞설 서체를 찾을 수 있다고 주장하였다.

④에서는 전서와 예서에 맞설 우리나라의 판본체는 이른바 '고체'로, 한문의 해서·행서·초서에 해당하는 글씨는 '궁체'로 맞서고자 하였다. 중국 한문서예의 다양한 서체에 비하여 상대적으로 열악한 우리나라의 서체를 우리나라 고전 속에서 찾고 개발하는 데 몰두하였음을 알 수 있다. 그러면서 한문과 국문서예의 균형과 조화로움을 추구하는 병진幷進을 강조하였던 것이다. 병진에 대한 신념은 국전 출품작에서도 여실히 드러난 바 있다.

2) 청유연하

선문을 통해 드러난 김충현의 의식세계는 '청유연하淸遊煙霞', 곧 '자연에의 심취'로 파악된다. 김충현은 평생을 '절로 그러한 자연'을 즐겼다. 산수를 청유하는 연하벽煙霞癖이 작품을 구상하는 일에도 그대로 반영되었음을 이상에서 살펴보았다. 서예가들이 흔히 즐겨 쓰는 경전 구절, 무겁고 교훈적인 선문은 거의 찾아보기 드문 것이 특징이다. 김충현은 붓끝의 먹을 통하여 선인들의 고양된 정신세계와 예술성을 자연에서 찾아 표현하였다. 노자 『도덕경』에 "人法地、地法天、天法道、道法自然"이라는 말이 있다. "사람은 땅을 본받고, 땅은 하늘을 본받고, 하늘은 도를 본받고, 도는 스스로 그러함을 본받는다"라는 뜻이다. '본받는다'라는 것은 '법칙'을 말한다. 사람이 땅을 어기지 않아야 온전하게 평안함을 유지할 수 있는 것, 이것이 '땅을 본받는다'라는 말의 의미이다. 땅은 하늘을 어기지 않아야 온전하게 실을 수 있고, 하늘은 도를 어기지 않아야 온전하게 덮어줄 수 있고, 도는 스스로 그러함[自然]을 어기지 않아야 본성을 실현할 수 있다. '스스로 그러함을 본받는다[法自然]'라는 것은 네모난 데가 있으면 네모남을 본받고 둥그런 데가 있으면 둥긂을 본받으니 스스로 그러함

에 대해서 어기는 게 없는 것이다. 그러므로 '자연'이라는 말은 '지칭하는 게 없는 말이요 궁극을 가리키는 말'인 것이다. '자연'은 '절로 그러한 것'이다. 김충현은 자신의 자연 승람 취미에 대하여 다음과 같이 말하였다.

① 나는 산수를 즐기는 연하벽煙霞癖이 있다. 젊어서도 산수를 접하면 그렇게 좋을 수가 없었지만 늘그막에 들면서는 진미도 더 느끼게 되었으며 한편으로 건강을 유지하려는 한 신념으로도 산을 자주 찾게 되었다. 매주 일요일만 되면 으레 배낭을 짊어지고 산으로 향한다. 이러기 20년이 됐다. 일요일은 복잡하려니 생각하나 동반자를 찾으려면 별 수 없다. 그러니까 저절로 인적이 드문 곳을 찾으려고 노력한다. 한적한 곳을 찾으려고 이 산 저 산을 찾아 매주 다른 산을 골랐다. 북한은 물론이요 도봉도 찾고 수락, 천보, 관악도 번갈아 가보고, 또 떨어진 곳도 간혹 찾았으나 별 수 없어 이 근래에는 거의 북한만을 찾는 셈이 되었다. 다양한 경관을 볼 수 있는 북한인지라 싫증이 나지 않아 그런대로 매주 심심치 않게 즐긴다. 한 주라도 산에 오르지 않으면 당연히 해야 할 일을 하지 않은 것 같은 공허감을 금할 수 없다.[20]

② 서울은 좋은 곳이다. 명산이 둘렀기 때문이다. 그 주변에 삼각의 수려한 봉우리가 솟은 북한산, 만장봉이 하늘을 찌를 듯한 도봉산을 비롯하여 수락산, 천보산 등이 절경을 이루었고 한강 남쪽으로는 관악을 위시하여 여러 연산 기봉이 대치하였다. 멀리 남한산성도 서울의 가까운 승지로 쳐야겠다. (중략) 내가 일찍이 수학여행으로 금강산에 갔었고, 북한의 단풍은 이 명산에 견주어 뒤지지 않는 것이라 생각한다. 또 수석으로도 그 산들의 일부와 견주어 넉넉하다. 북한은 참으로 명산이요 절경이다.[21]

20 김충현, 「북한산과 나」, 『예에 살다』, 75~76쪽.
21 같은 글, 75쪽.

③ 북한산은 뭐 사신 곳도 북한산이시고 하니까. 북한산 다니다가 딴 산은 못 가요. 계곡도 거대한 계곡이 있는 건 아니지만 곳곳에 계곡이 있고, 물살도 있고 참 좋은 산이에요. 대한민국 서울 사람들이 복 받은 거지요. 북한산을 끼고 산다는 게. 우리 집안 자체가 북한산을 몇백 년 끼고 살았으니까. 내내 사셨던 곳도 북한산이고. 산만이 아니라 우리나라 산하 자연을 상당히 좋아하셨어요. 뭐 예를 들어서 백령도, 이 서해안에 있는 도서 홍도, 남해의 백도, 울릉도, 사실 안 가보신 데가 없어요. 여행을 무슨 목적이 있어서 하는 거라기보다도 친구들 좋아하시니 친구들하고 주유천하하는 거지요. 두루 주자예요. 술 주 자가 아니고요.웃음 주유천하하듯이 주로 편하게 다니셨어요. 약간 그 뭡니까, 도가적인 것이 많이 있으셨던 것 같아요.[22]

①, ②는 김충현의 서울 명산에 대한 사랑, ③은 김재년이 매주 북한산과 국토를 주유천하하는 아버지 김충현을 바라보는 시각이다. 서울의 북한산, 도봉산, 수락산, 천보산, 관악산, 삼각산의 수려한 연산기봉의 절경, 거기에 유유히 흐르는 한강과 근교 남한산성의 승경에 빠져든 김충현의 연하고질, 김충현의 서울 명산 예찬이 마치 겸재 정선의 진경산수를 보는 듯한 착시를 불러일으킨다. 그 경이로운 서울의 숲속 어드메에 일요일이면 여지없이 요산수樂山水의 청유인淸遊人 일중一中이 있었다.

김충현이 쓴 현판 170여 점의 소재지는 궁궐, 사찰, 사당, 고택, 유적지 등 다양하다. 그 가운데 사찰 현판의 수가 단연 으뜸이다.[23] 김충현은 1973년 전국에 있는 유명 사찰의 현판과 비문을 많이 썼다고 회고하며, 순천 송광사, 고창 선운사, 김제 금산사 등의 일주문 현판을 거론하였다. 자신이 일주문의 현판을 쓴 것은 불교를 믿어서가 아니라, 많은 사람들이 보게 되고 또 오래도록 남게 될 것이라는 생각에서 열심

22 김재년 구술. 2020년 10월 16일 인사동 백악미술관 3층.
23 정현숙, 「김충현과 그의 현판글씨」, 『김충현 현판글씨, 서예가 건축을 만나다』(백악미술관, 2015), 10쪽.

그림22. 1974년 송광사
일주문 현판 '종남산송광사(終南山松廣寺)'는 김충현 글씨이다.

그림23. 1972년 여름, 철원 삼부연폭포

그림24. 1976년 대전 옥류각
옥류각 현판은 곡운 김수증 글씨이다.

히 썼다고 말하였다.[24] 뿌리 깊은 유가의 후손으로 여타의 종교를 거론하는 것이 마

땅하지는 않았을 것이다. 그러나 전국 유명 사찰의 주련과 현판, 비문 등을 휘호하며

24 김충현, 「석촌음(惜寸陰)」, 『예에 살다』, 69쪽.

심산유곡의 자연공간을 무한히 향유하였으리라.

이상에서 김충현의 삶과 선문에 자연이 깊게 자리하고 있음을 살펴보았다. 김충현은 하서 김인후가 〈자연가自然歌〉에서 "청산도 절로절로 녹수도 절로절로, 산도 절로 물도 절로 하니 산수간에 나도 절로, 아마도 절로 삼긴 인생이라 늙기도 절로 하리"라고 노래한 의경을 실천하다가 간 자연인이 아닐까 생각한다. 청풍과 명월로 지어낸 초려 한 칸에 둘러쳐 있는 강산과 풍월을 울 타리 삼고 연하煙霞로 집을 삼아 시와 술을 벗 삼아 그윽한 은거를 하는 것이 옛 선비들이 추구하고자 하였던 삶의 한 이상향이 아니었던가. 이러한 선취 仙趣를 답습하고자 하는 김충현의 의식이 서예작품 선문에 그대로 반영된 것으로 파악된다. 22세 때 휘 호한 아래의 고시조 두 수가 이미 그러하다.

십년을 경영하야 초려 한 간 지어내니
반 간은 청풍이오 반 간은 명월이라
강산은 드릴 데 업스니 둘러 두고 보리라

<div align="right">송순 작</div>

그린 듯한 산수 간에 풍월로 울을 삼고
연하로 집을 삼아 시주로 벗이 되니
아마도 락시유거를 알니 적어 하노라

<div align="right">신희문 작</div>

그림25. 김충현, 〈고시조〉 2수, 1942

그림26. 1982년 겨울 산행
사진 뒷면에 친필로 '1982 壬戌冬'이라 썼다.

　인문학은 사랑이리라. 사랑은 궁금하고, 알고 싶고, 보고 싶고, 그립고, 하여 가슴 뜨거워지는 그 무엇. 필자가 원고 청탁을 받았을 때만 하여도 김충현은 하나의 논문 주제에 불과하였다. 그러나 김충현의 삶을 알기 위해 후손과 주변인들의 증언을 경청하고 김충현의 삶의 흔적이 묻어 있는 곳으로의 답사. 눈앞에 펼쳐진 한없는 유묵과 애완의 인장. 평생을 어루만졌을 서책과 그 책갈피 속에 단풍잎처럼 물든 생전의 메모들. 사진첩 속의 윤기 흐르던 청년의 얼굴이 어느새 지팡이를 의지한 검은 버섯이 핀 얼굴로 쇠잔해 갔음을 목도하면서, 비로소 한 사람이 궁금하고 그리워지는 묘한 감정의 아지랑이를 경험하게 되었다. 김충현이라는 한 인물을 알아가는 여정 속에서 필자가 비로소 인문학자임을 자각하게 되었다는 고백으로 이 글을 마친다.

안동김문의 문예의식과 김충현

이종호

김충현은 모두가 공인하는 20세기 한국을 대표하는 서법예술의 대가이다. 대가의 탄생은 언제나 예사롭지 않다. 우리는 무언가 경이로운 순간과 흥미로운 사건으로 가득 차 있을 대가의 예술적 삶을 상상한다. 하지만 상상 너머에는 차가운 현실이 있다. 대가라는 이름은 천부적 재능과 부단한 수련이 심원한 미학적 이상과 결합하여 시대의 요구를 넘어서는 탁월한 예술세계를 구현했을 때 주어지는 영광이다. 예술 세계는 예술 환경의 산물이다. 긍정적인 예술 환경은 재능을 발견하고 수련을 추동하며 이상을 고조시켜 주기 때문이다.

『안동김씨문헌록安東金氏文獻錄』에는 사헌부장령이었던 김충현의 18대조 김영수金永銖, 1446~1502로부터 조부 김영한金甯漢에 이르기까지 400여 년에 걸쳐 총 53인이 서書(전篆, 례隸, 초草)와 화畫에 능했던 것으로 기록되어 있다. 또한 김충현이 1967년 《신아일보》에 한국의 명필 150인을 소개한 칼럼 「근역서보槿域書譜」에는 장동김 씨 출신 8명이 들어가 있다.[1] 이처럼 면면히 이어온 서법 취미는 이미 단순한 사대부의 교양 정도를 넘어서는 것으로, 경우에 따라서는 장인匠人 수준에 이르는 치열함을 보여주기도 한다. 장김의 이러한 서법 취미가 김충현에게 충분히 긍정적인 예술 환경으로 작용한 것으로 보인다.

이와 같이 가풍은 예술 환경을 구성하는 주요한 요소 가운데 하나이다. 한 집안의

1 이 8인은 김상용, 김상헌, 김광욱, 김광현, 김수증, 김수항, 김창협, 김병주이다. 김충현, 『근역서보』(한울, 2016) 참조.

성격을 드러내주는 독특한 분위기를 일컬어 가풍이라 하는바, 특정 시기, 특정 조상, 이른바 현조顯祖들에 의해 형성되어 대대로 전승되면서 후손들의 사유와 행동, 삶의 방식을 암묵적으로 제어하는 규범으로 작용한다. 이러한 규범화된 생활관습, 생활양식, 생활태도 등은 한 집안 구성원의 정체성을 담보해 주는 문화적 유전자라고 할 수 있다. 요컨대 김충현도 도학, 문장, 절의, 서법으로 요약되는 문정공파 장김의 문화적 유전자를 온전히 체현하려 노력한 인물 가운데 하나였을 것이다.

일중 김충현은 본향이 신新안동으로 고려태사였던 시조 김선평金宣平의 29세손이다. 신안동김씨들은 줄곧 안동에 세거해 오다가 17대조 서윤공파庶尹公派의 파조派祖인 평양서윤 김번金璠, 1479~1544을 전후로 상경종사上京從仕하여 서울 북부 장의동에 터전을 마련했다. 그 후 현달한 후손들을 배출하여 명문벌족으로 성장함으로써 세인들에 의해 장동김씨壯洞金氏, 혹은 '장김壯金'으로 불리었다. 정승을 지낸 선원仙源 김상용金尙容, 1561~1637, 청음淸陰 김상헌金尙憲, 1570~1652 두 형제와 이들을 파조로 받드는 문충공파文忠公派, 문정공파文正公派 후손들 가운데 걸출한 인물들이 대를 이어 출현함으로써 장김의 명성을 드높였다. 현재 삼구정三龜亭과 청원루淸遠樓가 남아 있는 안동 풍산豐山의 소산素山은 장김의 선향先鄕으로 장김의 정신적 안식처이며, 인왕산 청풍계 옥류동 백악산을 배경으로 하고 있는 서울 북촌은 장김의 주된 문화적 활동 공간이다.

김충현은 김상헌을 파조로 하는 문정공파의 후예이다. 일찍이 정조正祖는 김상헌이 도학, 절의, 문장 세 방면에서 모두 뛰어난 성취를 보여줌으로써 국내외의 존경을 받았기에 '선정先正'으로 일컬을 만하다고 했다. 김상헌의 손자 가운데에는 그 정신을 이어 실천한 김수흥, 김수항 형제가 있었는가 하면, 증손으로 충절, 경술經術, 문장에서 뛰어난 면모를 보여준 육창六昌, 즉 창집昌集, 창협昌協, 창흡昌翕, 창업昌業, 창즙昌緝, 창립昌立도 있었다. 특히 정조는 김상헌, 김상용과 같이 절의에 뛰어난 인물을 다수 배출한 점을 특기하면서, 장동김씨가 덕수이씨德水李氏나 연안이씨延安李氏

보다 뛰어난 명벌名閥이라고 말했다.[2]

도학이란 주자성리학을 말하고, 문장이란 당송고문唐宋古文과 같은 전범적인 글쓰기를 말하며, 절개는 백이숙제나 노중련魯仲連과 같은 굳은 지조와 맑은 마음씨를 말한다. 김상헌은 병자호란 때 청과의 강화를 반대하고 끝까지 주전론主戰論을 주장하며 자신의 신념을 바꾸지 않는 굳센 기상을 드러내어 절의를 상징하는 인물로 부각되었다. 이처럼 장동김씨 문정공파 후예들은 도학에 기초하여 절의를 실천하고 도학과 절의를 격조 있는 문장으로 표현하는 일을 일상으로 여겼을 것이다.

이 글에서는 문헌자료를 통해 장동김씨 가학의 시원을 이루는 김상용, 김상헌에서부터 김상헌의 손자 곡운谷雲 김수증金壽增, 1624~1701, 그리고 장동김씨의 문화예술을 최고의 경지로 끌어올린 육창에 대한 이야기를 통해 조상들의 문화적 토대가 김충현의 서법과 어떻게 연결되고 있는지를 살펴보고자 한다.

1. 문정공파 장동김씨의 가풍 형성

문정공파 장동김씨의 가풍 형성은 김상헌의 주손冑孫 김수증을 중심으로 전개된다. 김수증은 1624년에 태어나 1701년 세상을 떠나기까지 17세기를 관통하여 78년의 삶을 살았다. 필자는 그가 선대가 구축한 16세기 후반의 문예적 유산을 물려받아, 이를 자기화하여 후인들에게 전수했다고 본다.

조선조 문인은 혈연적 인적 네트워크에서 자유로울 수 없다. 김수증은 위로 중추부동지사中樞府同知事를 지낸 부친 운수거사雲水居士 광찬光燦, 1597~1668 → 좌의정左議政을 지낸 조부 청음淸陰 문정공文正公 상헌尙憲, 1570~1652 → 돈령부도정敦寧府都正을

2 正祖, 『弘齋全書』卷171, 日得錄11, 人物1(原任直閣臣 李秉模 乙巳錄).

지낸 증조부 사미당四味堂 극효克孝, 1542~1618 → 신천군수信川郡守를 지낸 고조부 생해
生海, 1512~1558 → 평양부서윤平壤府庶尹을 지낸 5대조 번璠, 1479~1544으로 이어지는 수
직적 계통맥락과 그를 둘러싼 횡적인 혼인맥락이 교직하는 그물 속의 한 점으로 존
재한다. 그 수직선상에서 그의 생애에 직접적인 영향을 준 선대는 김광찬과 김상헌
이다. 김극효 위로는 모두 김수중이 출생하기 전에 세상을 등졌기에 친견을 통한 훈
도는 말할 수 없다.

1) 장동김씨의 문화적 토대 김극효

김충현의 15대조 김극효는 문정공파 장동김씨의 문화적 토대를 마련해 준 인물이
다. 김극효는 선조연간 대제학을 거쳐 좌의정을 역임한 임당林塘 정유길鄭惟吉, 1515~
1588의 딸과 혼인함으로써 동래정씨 경화세족京華世族의 문화전통을 전수받았을 가
능성이 높기 때문이다.

정유길은 문장 역량도 풍부했지만 조탁이나 수식을 일삼지 않고도 절로 멋들어진
시를 지어 당시에 사인들의 종장宗匠으로 추대되었다. 정유길은 시문뿐 아니라 서법
도 기경奇勁하여 일가를 이루었다. 그의 글씨는 '임당체林塘體'라는 평을 받았을 정도
로 유명하였기에 흠모하여 본뜨는 이가 많았다.[3]

김극효의 아들 김상용, 김상헌 형제 역시 생전에 외조부 정유길의 사랑과 훈육을
받았다. 김상헌은 19세가 될 때까지 정유길의 총애를 받아 영의정을 지낸 수천守天
정광필鄭光弼, 1462~1538에서 강화부사를 지낸 정복겸鄭福謙, 1501~1552을 거쳐 정유길, 좌
의정을 지낸 수죽水竹 정창연鄭昌衍, 1552~1636으로 이어지는 동래정씨의 가풍을 무리
없이 장동김씨 쪽으로 전이시킬 수 있었다. 물론 지역적으로 청풍계와 가까운 지역

3 『淸陰集』卷26, 「外王父議政府左議政鄭府君神道碑銘幷序」.

에 살았던 백사白沙 이항복李恒福, 1556~1618의 영향도 있었으나 정유길과 견줄 만한 정도는 못 되었다.

그뿐만 아니라 김극효는 종숙從叔인 눌재訥齋 김생명金生溟, 1504~1577으로부터 "너의 필법이 반듯하고 정밀하며, 사의辭意가 원만하고 긴절하니 정말 길이 진보할 희망이 있구나. 집안 대대로 전하는 가업이 진실로 너희 형제와 자질子姪들에게 달려 있다. 너와 조카 (회인현감懷仁縣監 창균菖筠) 김기보金箕報, 1531~1588는 더욱 학문하는 일에 고심하고 최선을 다해야 한다. 집안에서 바라는 것 가운데 이보다 큰 것이 어디 있겠느냐!"[4]라는 칭찬과 당부를 들었다. 그런데 여기서 주목할 부분은 "필법이 반듯하고 정밀하며,[5] 사의가 원만하고 긴절하다"라는 대목이다. 김극효가 보내온 편지를 받아보고 그 글씨와 문장이 예사롭지 않았다고 평가했다는 것인데, 장동김씨들이 초기부터 서법과 문장에 유의했음을 알려주는 좋은 자료이다.

그러나 김극효는 문과에 급제하지는 못하고 음직으로 벼슬길에 올라 돈령부 도정정3품 당상관에 이르렀다. 김극효의 집은 북악산 아래에 있었다. 맏아들 김상용을 비롯한 세 아들이 솥발처럼 세 군데에 터를 잡고 서로 바라보듯 살아갔다. 그중 김상용의 집이 북쪽 기슭에서 가장 경치 좋은 곳을 차지하였는바, 그곳이 바로 수석水石이 좋기로 도성 안에서 으뜸인 청풍계였다. 그곳에서 종종 자손들이 모여 연회를 열어 김극효를 즐겁게 해주었을 뿐 아니라 서울의 유명 인사들이 이곳에 초대되어 여흥을 함께함으로써 아들 김상용 형제는 전도가 양양하여 훗날 정승의 반열에 오르게 되었다.

장동김씨 집안의 규범, 즉 가범家範 역시 김극효 대에 일정한 틀을 갖추었던 것으로 보인다. 일찍이 김극효는 "우리 집은 삼가고 경계하고 대범하고 검소한 것을 대

4 『訥齋集』卷1, 書, 「答從姪克孝」.

5 『안동김씨문헌록(安東金氏文獻錄)』에는 김극효가 초서(草書)에 능한 것으로 나와 있다.

안동김문의 문예의식과 김충현 **223**

대로 전해왔으니, 혹시라도 선대의 덕을 욕되게 하지 말라. 곤궁과 영달은 하늘에 달려 있는 것이니, 꼭 높은 벼슬을 할 필요가 없고, 오직 의관衣冠이 끊어지지 않아서 대대로 선사善士로 살아가기만 하면 된다"라고 엄히 경계하여 이단과 잡술, 무격巫覡과 부도浮屠를 물리치고 계권契券이나 쟁송爭訟에 관한 일을 입으로 말하지 않게 했다고 한다.

또한 만년이 되자 김극효는 사미옹四味翁이라 자호自號하고 강원도 양구에 있는 외실外室로 물러나 지냈다. 좌우에는 서화를 쌓아두고 앞에는 화훼를 진열해 놓았다. 뜰이 환하게 텅 비어 먼지 하나 없었다. 손님이 찾아오면 친소나 귀천, 소장少壯을 막론하고 모두 술을 대접하여 즐겁게 노닐었는데, 집안에 재물이 있고 없음을 따지지 않았다. 다만 아첨하며 열심히 남에게 빌붙거나 하고 자기 소임을 다하지 않는 자들은 좋아하지 않았다.[6]

이렇듯 김극효는 높지 않은 벼슬을 하더라도 '착한 선비'로 살아갈 것을 후손들에게 당부했다. 착한 선비의 길에는 늘 경제적인 곤궁함이 가로놓여 있다. 이를 극복하자면 '근·칙·간·소謹飭簡素'한 생활태도를 긍정하지 않을 수 없었을 것이다. 한편 김극효는 뜨락을 티끌 하나 침범하지 못하는 '일진부도처一塵不到處'로 만들어 속된 기운을 멀리했다. 김상헌이 백악산 아래 육상궁毓祥宮과 담을 이웃한 곳에 있던 자기 집 당호를 무속헌無俗軒이라 한 것도 이러한 부친 김극효의 청정한 생활태도로부터 유래한 것으로 짐작할 수 있다. 또한 문정공파 장동김씨들이 빈객을 친절하게 접대하는 문화와 서화와 화훼를 애호하는 정신 역시 김극효 시대와 분리해서 논할 수 없을 것이다. 이와 같이 김극효로부터 시작되는 장동김씨의 문화예술에 대한 애호정신은 대대로 이어져 김충현의 서예에까지 영향을 미친다.

6 『象村稿』卷24,「同知敦寧府事金公墓誌銘幷序」.

2) 전주체 서법 전통을 세운 김상용과 그 후예들

김충현은 중국 한당漢唐의 다양한 법첩을 연구하여 새로운 창신의 서법을 개척한 인물로 알려져 있다. 그러나 그가 처음 서법을 접한 것은 가학으로 전승되어 내려오는 서법이었다. 그 대표적인 서체가 전주체篆籀體이다. 그 유래에 대하여 잠시 살펴보자.

김상용은 청풍계라는 문학예술의 공간을 연 장동김문 문예정신의 상징적인 존재이다. 『청음집』의 기록에 따르면, 김상용은 본성이 산수를 사랑하고 고금의 법서와 명화를 많이 소장하여 감상하기를 좋아했다. '와유암臥遊菴'에서 아취를 추구하고 독서를 하였으며, 만년에 이르러서는 부친을 위해 청풍계에 수석을 꾸며 명절이나 생신이 돌아오면 손님을 초청하고 풍악을 갖춘 흥겨운 놀이를 마련하기도 했다고 한다. 그러나 본인은 가무나 박잡한 놀이를 즐기지 않았으며 문장은 문사를 통달하도록 했고 시는 음률이 맑고 내용이 아름다운 것을 높였다.

또한 김상용은 여러 체의 글씨에 두루 통하였는데 특히 이왕二王의 서법을 깊이 터득하였다. 작은 해서楷書에 능했으며, 특히 조충서鳥蟲書와 전서篆書에 아주 정밀하여 당대에 가장 뛰어난 명가로 칭송되었다.[7]

사위 계곡谿谷 장유張維, 1587~1638는[8] 김상용이 직접 지은 묘지명 뒤에 "공은 소싯적부터 글씨를 잘 썼는데 특히 전주체는 그 경지가 정묘精妙하기만 하였다. 국가의 대전례大典禮에서 반드시 사용하는 전문篆文 및 공사公私 간의 비액을 보면 공의 손에서 나온 것이 많았다. 그러나 정작 공 자신은 이를 그다지 탐탁하게 여기지를 않았다.

7 『淸陰集』卷37,「伯氏右議政仙源先生行狀」.

8 병자호란 때 장유의 장인인 김상용은 강화에서 화약을 안고 자결했고, 어머니 역시 강화에 피난하던 중 작고하였으며, 사위인 봉림대군은 심양으로 끌려갔고, 동생 장신(張紳)은 강화 유수로 패전의 책임을 지고 사약을 받은 바 있다.

그리고 일단 노경老境에 접어들어서는 공에게 요구해 오는 경우가 있어도 번번이 안질眼疾을 이유로 사양하곤 하였기 때문에, 사람들이 더더욱 공의 필적을 얻는 것을 다행스럽게 생각하였다"⁹라고 했다.

김상용의 서법예술창작의 정황을 보다 구체적으로 알려주는 자료이다. 1640년, 김상용이 세상을 떠난 뒤 평소에 휘호한 글씨를 모두 전란에 잃어버려 애통해 하던 차에 마침 종손從孫인 김수홍金壽弘, 1601~1681이 글 상자 속에 남아 있던 편지 약간 편을 얻어 장정해서 한 권으로 만들어 김상헌에게 발문을 청한 바 있다. 이에 응한 글에서 김상헌은 "백씨가 처음엔 예술 방면에 힘을 써 글씨로 이름이 났고, 중간엔 다시 내직과 외직을 통해 정술政術로 드러났으며, 끝에는 이윽고 몸을 버려 순국하여 절의節義로써 나타났다. 이로부터 예술로서 일컬어짐이 없으니 어찌 무거운 것정술이나 절의이 그것을 가린 때문이 아니겠는가! 고인이 이르기를 '왕우군의 글씨가 그 사람을 가렸다'라고 하나 '백씨는 사람이 그의 글씨를 가렸다'라고 이를 만하도다"라고 하여,¹⁰ 김상용을 탁월한 서법예술가로 평가했다.

김상용의 전주체 서예전통은 장동김씨의 가학서예로 자리 잡아 이조참판을 지낸 아들 수북水北 광현光炫, 1584~1647과 덕산현감德山縣監을 지낸 손자 사포沙浦 수민壽民, 1623~1672, 고성군수高城郡守를 지낸 증손 성달盛達, 1642~1696과 충청감사忠淸監司를 지낸 일한재一寒齋 성적盛迪, 1643~1699 형제, 대사간大司諫을 지낸 현손 난곡蘭谷 시걸時傑, 1653~1701과 도정都正을 지낸 모주茅洲 시보時保, 1658~1734 형제 등에 의해 계승되었다.¹¹ 특히 김상용의 손자 김수민은 전서에 소질이 있어 서법가의 법도를 깊이 체득하였는데 당대 건물의 편액과 비석에 새긴 글씨가 대부분 그의 솜씨에서 나왔으며 효종

9　『谿谷集』卷7,「故右議政楓溪金公自撰墓銘後敍」.

10　『淸陰集』卷39,「題伯氏書跡帖」.

11　『기년편고(紀年便攷)』. 김광현의 비석 글씨는 홍천에 있는 「홍양청난비(洪陽淸難碑)」, 통진에 있는 「민기신도비(閔箕神道碑)」, 「영상이탁묘비(領相李鐸墓碑)」에 남아 있다.

으로부터 일찍이 각 서체를 써서 올리라는 명까지 받은 적이 있었다. 또한 김상용의 증손 김성우는 팔법八法에 능해 고예와 전서가 모두 단아하여 서법가의 법도를 갖추었으며, 읽을 책을 베낄 때 줄을 치지 않고 써도 글자의 크기와 너비가 마치 먹줄을 대고 그어 쓴 것 같이 가지런했다고 『농암집農巖集』에서 밝히고 있다.

김성우의 아우이자 성균진사成均進士를 지낸 풍암楓菴 김성운金盛運, 1633~1691은 밤낮을 이어가며 고인의 글 읽기를 매우 좋아했다. 이 때문에 선배들은 그의 문예와 필법을 크게 두렵게 여겼다. 고인의 경지에 가까울 정도로 필력이 정공精工해졌을 때 시험 삼아 왕희지의 〈난정첩蘭亭帖〉을 그대로 모사했는데 사람들이 진짜인지 가짜인지 제대로 변별하지 못했다. 탁월한 초서는 필치가 호쾌하여 많은 이들의 사랑을 받았다. 시는 더욱 빼어나 짓기만 하면 사람들을 놀라게 했다.[12]

김상용의 전서는 그 후로도 장동김씨들이 필수적으로 익혀야 할 가학서법으로 내려와 먼 후손인 김충현의 전서에도 큰 영향을 미쳤다. 김충현이 남긴 금석문에는 김상용의 전서기법이 그대로 반영되어 있어 그가 가학서법 전통의 계승자임을 증명하고 있다.

3) 서화 감상 취미를 생활화한 김상헌

김상헌은 김충현의 14대조로서 장동김씨 후손들에게 삶과 예술에 대한 정신을 심어준 인물이다. 김충현은 아우 김창현과 함께 김상헌의 문집을 새로 만들어 헌정했을 정도로 그에 대한 지극한 존경심을 가지고 있었다.

김상헌은 아홉 살 무렵부터 집안에서 학문을 배웠다. 외조부인 정유길의 문하에 들어가 가르침을 받으면서 백형인 김상용과 당형堂兄인 휴암休庵 김상준金尙寯, 1561~

12 金時保, 『茅洲集』 卷10, 「季父墓誌」.

1635의 영향을 받았다. 열여섯 살 때에는 문경공文敬公 월정月汀 윤근수尹根壽, 1537~1616

에게 나아가 가르침을 청했고, 또 현헌玄軒 신흠申欽, 1566~1628, 월사月沙 이정구李廷龜,

1564~1635, 서경西坰 유근柳根, 1549~1627의 문하에서 견문을 넓혔다. 그리고 학곡鶴谷 홍

서봉洪瑞鳳, 1572~1645, 동악東岳 이안눌李安訥, 1571~1637, 죽음竹陰 조희일趙希逸, 1575~1638,

계곡谿谷 장유張維, 1587~1638 등과 교유하며 절차탁마切磋琢磨했다.[13]

　　당대 최고의 문사들과 사우師友 관계를 맺었던 김상헌의 뛰어난 문예적 감수성은

유소년기 외조부 정유길 문하에서 함양된 결과이다. 동시에 함께 정유길 문하를 출

입했던 김상용과 김상준의 가르침도 김상헌의 인격 형성에 적지 않은 영향을 끼쳤

을 것이다.

　　김상용, 김상헌 형제와 사촌 사이인 김상준은 김상용과는 동갑이나 생일이 늦어

김상용에게는 아우이고 감상헌에게는 형이다. 김상준은 문과를 거쳐 외직으로 해주

목사, 죽주부사, 공주목사를 지냈고 천추사로 명나라에 다녀와서 도승지, 예조·형조

참판을 역임했다.

　　김상헌은 김상준을 종종 '선생'이라 칭했는데 그만큼 그에게 일정 기간 학업을 익

혔다는 표현이다. 김상준은 본디 독서를 좋아해서 한시도 책을 손에서 놓지 않았다

고 한다. 만년에 『통감강목通鑑綱目』을 좋아하여 손수 20권을 초하여 『강감요략綱鑑

要略』이라 제명을 붙였는데 그 편집이 매우 정요精要하여 보는 이들이 감탄했다고

한다.

　　김상준의 학문과 문장, 그리고 글씨는 모두 그의 아들 죽소竹所 김광욱金光煜, 1580~

1656에게 계승된 것으로 보인다. 고종 때에 영의정을 지낸 귤산橘山 이유원李裕元, 1814

~1888은 『임하필기林下筆記』에서 "죽소 김광욱은 문장으로 당대에 이름이 났으나 문

형文衡이 되지 못하였으므로 당시 사람들이 애석하게 여겼다. 사랑할 만한 물건인데

13　『淸陰集』, 「淸陰草稿自敍」.

도 쓰이지 못하는 것을 보고는 '죽소의 헛된 문장'이라고 하였으니, 탄식하는 뜻이다"[14]라고 하여 당대 김광욱의 문예적 명망을 밝히고 있다.

김상헌은 가학을 통해 문예적 감수성을 함양함으로써 장동김씨, 특히 김수증 형제들에게 가장 큰 영향을 끼친 인물이다. 김상헌은 우리 언어로 지은 가사를 좋아했다. 후에 서포西浦 김만중金萬重, 1637~1692이 '좌해진문장左海眞文章'이라고 치켜세웠던 송강松江 정철鄭澈, 1536~1593의 전후前後 「사미인곡思美人曲」을 끔찍이도 사랑했다.[15] 김상헌은 우리말 노래 감상을 애호했을 뿐 아니라 또 다른 기호의 대상으로 우아한 그림의 세계를 탐닉했다. 부친 김극효나 백형 김상용도 서법예술을 애호했으니, 서화취미는 이미 가풍으로 깊이 자리 잡혀 있던 터였다.

김상헌은 "대체로 예로부터 그림을 좋아하는 자는 '속된 선비俗士'가 아니다"라고 했다. 속된 선비가 되지 않으려면 그림을 좋아해야 한다는 경고처럼 들린다. 그런 점에서 서화를 애호하는 정신은 김상헌이 자신의 집을 '무속헌無俗軒'으로 명명한 뜻과 소통될 수 있지 않을까 한다. 김상헌은 그림을 좋아하는 것과 그림 그리기를 좋아하는 것 아니면 그림을 잘 그리는 것은 차원이 각기 다르다고 본다. 김상헌은 그림 그리기를 좋아하거나 그림 솜씨가 남달랐던 것은 아니다. 그림을 애호하고 감상하는 일을 즐겼을 따름이다. 그림을 좋아하는 것만으로 속된 선비를 면할 수 있다는 근거는 무엇인가? 김상헌은 동진東晉의 화가 고개지顧愷之가 그림을 그릴 때 마음이 어리석었던 것과 북송의 서화가 미불米芾이 돌을 미치도록 사랑하여 돌을 보고 절을 했던 일은 모두 숭상할 만하다고 했다. 말하자면 화가의 순수무구한 마음씨를 지적해서 말한 것이다. 이러한 마음씨는 스스로 공교롭고 지혜롭다고 여기면서 이익을 추구하는 데 골몰하는 자의 그것과는 서로 거리가 멀었다. 『북헌집』은 이렇게 말하

14 『林下筆記』卷28, 「春明逸史」, '竹所虛文' 참조.

15 『北軒集』卷16, 散藁, 「論詩文」.

고 있다.

다만 나는 고개지나 미불의 묘한 재주를 가지고 있지는 않지만 어리석음과 사랑함에
서는 그들을 능가한다. 어려서부터 그림 보기를 좋아하여 남의 집에 보배로운 그림이
있다는 소식을 들으면 문득 가서 보거나 혹 빌려 보기라도 해야 여한이 없었다. 마침 해
평 윤경지尹敬之, 1604~1659(홍천현감洪川縣監 윤두수尹斗壽의 손자)가 자기가 모아놓은 고
금의 명화를 모두 내놓고 나에게 보여주었다. 그 가운데 절묘한 것을 헤아리기 쉽지 않
았는데, 내가 마음으로 기뻐하며 좋아하여 하루를 다 보내도 절로 피곤한 줄을 몰랐다.

이처럼 김상헌은 회화 방면에서 자신의 문예취향을 충분히 드러냈을 뿐 아니라
윤경지가 소와 매와 두 마리 말을 그린 화첩에 "생각에 느끼는 바가 있어 마음을 글
로 나타낸다[意有所感, 情見于詞]"라고 하면서 3수의 율시로 제사를 써줄 정도로 상당
한 감상능력이 있었다.[16] 또한 윤경지의 「음중팔선도飮中八仙圖」에 제사한 것을 보면
그림과 시문의 소통 또는 일체화를 긍정하고 있음을 알 수 있다.

단청가丹靑家는 사한가詞翰家와 서로 통한다. 예로부터 시인 가운데 풍류가 있는 이
들이 이를 많이 좋아했다. 매양 사계절 가운데 한가한 날을 만나면 향을 사르고 고요히
앉아 안석을 털고 펼쳐 마주하면 왕왕 정신과 생각이 융회하여 경외의 취가 생겨나 사
람으로 하여금 기운을 기를 수 있게 하고 번뇌를 제거할 수 있게 하니 이를 일러 예원의
훌륭한 보물이라고 하는 것이 아니랴! 비록 그렇지만 바보 앞에서 꿈을 말하기 어려운
법이니 이는 제대로 아는 자들과 더불어 논할 수 있는 것이다.[17]

16　『淸陰集』卷12, 雪窖後集,「題尹秀才畵帖」(3首) 참조.
17　『淸陰集』卷39,「題尹洗馬敬之飮中八仙圖」.

'단청가'란 화가를 말하고 '사한가'란 문인을 말한다. 화가와 문인이 서로 통한다는 말은 무엇을 뜻할까. 소동파는 "왕유의 시를 음미하면 시 안에 그림이 있고, 왕유의 그림을 보면 그림 안에 시가 있다[味摩詰之詩, 詩中有畫, 觀摩詰之畫, 畫中有詩]"라고 말했다. 그런가 하면 "그림은 소리 없는 시요 시는 소리 있는 그림이다[畫爲無聲詩, 詩爲有聲畫]"라는 말도 전한다. 이렇게 보면 시와 그림과 음악은 하나로 통한다. 김상헌은 회화예술이 인간에게 주는 효과에 주목했다. 그것은 양기養氣와 견번蠲煩이었다. 일종의 정신적 양생효과를 그림 감상을 통해 거둘 수 있다는 믿음을 가졌던 셈이다.

여기서 우리는 김상헌과 중국의 서화가 맹영광孟永光의 교류를 빠뜨릴 수 없다. 맹영광은 명말청초에 활동한 서화가로 인물 초상을 잘 그렸다. 월심月心, 낙치생樂痴生 등의 호를 사용했던 맹영광은 명나라가 후금에게 멸망하자 요동지방으로 왔다가 청을 섬겨 훗날 청 황제를 따라 북경으로 들어가 화가로서 지후祗候가 되어 순치 황제의 사랑을 받기도 했으며, 요동지방에 있을 때 심양에 억류되어 있던 조선 인사들을 만나기도 했다. 회계會稽 출신의 한족이었던 그는 후금에게 항복한 조선 인사들에게서 일종의 동병상련의 정서를 느꼈던 듯하다. 여섯 폭 〈백동도百童圖〉와 〈회계도會稽圖〉를 그려 당시 심양객관에 있던 봉림대군鳳林大君, 1619~1659(후일의 효종)에게 진상하기도 했던 맹영광은 억류되어 있던 김상헌이나 사신으로 온 잠곡潛谷 김육金堉, 1580~1658과 시와 그림으로 우정을 나누기도 했다.

그즈음 맹영광은 김상헌을 위해 국화가 모두 단심丹心으로 된 〈도연명이 국화를 캐는 그림[淵明採菊圖]〉을 만들었다고 한다. 담헌澹軒 이하곤李夏坤, 1677~1724은 이 그림에 대해 "이는 아마도 선생의 절조를 높이 사서 이를 도연명에게 비기고 또한 그 화심을 붉게 해서 선생의 존주尊周하는 붉은 마음을 표현한 것으로 보이는데, 그 뜻이 더욱 슬프지 않은가!"[18]라고 한 바 있다. 맹영광은 훗날 인평대군을 따라 조선에 들

18　『頭陀草』 冊18, 「題一源爛芳焦光帖」.

어와 여러 사대부 집안을 출입하며 교유를 넓혔다. 그래서 세간에 그의 작품이 많이 남게 되었고 호사가치고 그의 작품을 수장하지 않은 자가 거의 없을 정도가 되었으며 그의 화풍이 조선의 많은 화가들에게 영향을 주었다.

또한 김상헌은 옥돌에 전각한 수십 개의 인장印章을 애장하고 있었거니와 이를 석실에 두고서 '군옥지소羣玉之所'라 명명한 바 있다. 그는 스스로 "거사김상헌가 본성이 박졸樸拙하여 평소에 완호玩好하는 것이 없어 갈무리해 둔 것이 없지만 유독 이것에 대해서는 좋아하기를 마치 음란한 놈이 호색好色을 좋아하는 것과 같아서 아무리 다른 좋은 것이 있다고 해도 이것과 바꾸지 않았다"라고 했다.[19] 그 정도로 전각예술을 통해 몰입의 즐거움을 향유하려는 의지가 강했다. 각 인장의 내용과 각자刻字의 형태를 소개하고 시적으로 품평을 달아 그야말로 예원의 훌륭한 감상거리로 삼았던 것이다. 달리 보면 김상용 이래 전서체를 중시한 장동김씨의 서법열기가 김상헌에게 와서 전각 감상으로 전이된 것이라 할 수도 있다.

송시열이 『송자대전宋子大全』에서 "내가 들으니 문정공은 그림의 격조格調를 매우 좋아하였고 또 그림을 논평論評함이 매우 정확하였다고 한다. 옛날에 정이천程伊川, 본명은 정이程頤은 그림을 구경하는 모임에 가지 않으면서 말하기를 '나는 그림을 알지 못한다'라고 하였고 회옹晦翁 주희朱熹는 스스로 '나는 그림을 매우 좋아하는 성품이다'라고 하였다. 대저 정주程朱의 기상氣象도 서로 같지 아니하였으니, 공의 존상尊尙 또한 이동異同이 없을 수 없다. 이는 자손과 문인이 마땅히 알아야 할 일이다"라고 김상헌의 문예취향에 대하여 잘 설명해 주고 있다.

일찍이 김상헌은 서법예술에도 공력을 많이 들였지만 일가를 이루지 못했다고 자탄한 바 있다. 그러나 당대의 명필로 알려진 백형 김상용은 아우의 필력은 늙어서도 쇠퇴하지 않으니 좇아갈 수가 없다며 매번 칭송했다고 한다.[20] 이를 통해 우리는 김

19 같은 글.

상헌 역시 서법을 중시하는 가학 전통을 전혀 등한시하지 않았음을 알 수 있다.

김수증의 부친 김광찬은 본디 상관尙寬의 아들이었으니 후에 작은아버지 상헌의 양자가 되어 후사를 이었다. 그는 생원시에 합격한 뒤 음직으로 세마洗馬에 서용되었고 병자호란이 일어났을 때 상헌을 따라 인조를 호종하여 남한산성에 들어갔다. 성하지맹이 맺어지자 척화를 주장하던 상헌이 자살을 기도했는데, 그때 상용의 아들 상현과 함께 적극적으로 만류하지 않아 물의를 빚기도 했다. 후에 통진현감과 교하현감, 청풍군수, 파주목사를 거쳐 동지중추부사에 올랐다.

김광찬은 연흥부원군延興府院君 김제남金悌男의 아들 래琜의 딸과 혼인하였다. 계축옥사가 일어나 김제남이 사사되고 김래가 고문을 받다 죽게 되자 상헌이 글을 올려 이혼을 청했고 광해군은 원하는 대로 이혼하게 하라고 명하였다.[21] 광찬은 15세에 시집을 와서 3년 만에 끔찍한 참변을 겪고 이혼마저 당한 부인 김씨를 외면하지 않았다. 10여 년 동안 함께 살지는 않았지만 인조반정으로 김제남 부자가 신원되자 다시 부부의 인연을 회복하였다. 이러한 곡절 끝에 김씨 부인은 김수증·수흥·수항 3형제와 다섯 딸을 슬하에 두게 되었다. 아들 수흥과 수항이 재지와 문학으로 세상에 이름난 명재상이 되고, 두 사위도 명로名路에 있어서 자손들의 영달과 번창함이 세상에 드문 바가 되었다.

이상에서 언급한 장동김문의 주요 인사들은 모두 김수증의 문예취향을 형성하는 데 직접 혹은 간접적으로 영향을 주었으며, 여기에서 논한 장동김씨 선대의 서화 관련 이야기들은 먼 훗날 오현의 가학을 형성하는 뿌리로 작용했다. 그중에서 영향을 받은 대표적인 인물이 한국 서예의 거장으로 활동했던 김충현 형제들이었다. 이어서 김수증의 문예취향과 그 계승 방향을 모색해 보기로 한다.

20 金壽恒, 『文谷集』卷26, 「題朴生(世胄)所藏先祖考書蹟後」.
21 『五洲衍文長箋散稿』, 人事篇, 論禮類, 論禮雜說, 「嫁母離弛辨證說」.

2. 김수증 김창숙 부자의 금석문 연구와 팔분서

김상용이 장동김씨 가문에 전서로 영향을 미쳤다면, 김수증은 예서로 가문의 가학서예에 영향을 미친 인물이었다. 김충현의 12대조 김수증의 문예성취는 크게 두 가지 방면으로 나누어 볼 수 있다. 하나는 서법예술이고 다른 하나는 시문 창작이다. 그 가운데 서법예술은 한국 서예사의 한 페이지를 장식할 정도로 주목할 만한 성취를 이룬 바 있다. 김수증은 어려서부터 조용한 것을 좋아하여 남과 다투지 않았다. 김수증은 모든 것을 가정에서 배우고 익혔다. 부친 김광찬과 조부 김상헌이 스승이고 후견인이었다. 조부 김상헌 슬하에서 가르침을 받으면 묵묵히 기억하고 널리 기록하여 종신토록 마음에 새겼다. 자손들을 가르치고 책망할 때면 모두 조부의 말씀을 끌어와서 논거로 삼았다.[22]

김수증은 전서와 예서에 솜씨가 있었다. 음서蔭敍로 벼슬길에 나가 돈령도정으로 있을 때 보전寶篆 서사의 수고로 통정의 품계에 오르기도 했다. 문장은 자유롭게 구사하여 형식에 얽매이지 않았다. 독서를 좋아해서 젊어서는『중용』과 한유의 글을 부지런히 읽었다. 글의 기운이 커지자 이치로써 이를 이겨내려 했으니, 만년에는 주자朱子의 서간문에 심취하였으며 문장관 역시 주자의 그것을 충실히 따랐다. 한대의 문장 역량, 「이소離騷」와『문선文選』의 운치와 격조를 사법師法으로 삼고자 한 것이 그러하다.[23]

또 김수증은 서법에 대한 언급이 적지 않다. 「서한예첩후書漢隷帖後」를 보면, 김수증이 1673년 북경 점포에서〈조전기덕비曹全紀德碑, 조전비〉첩을 구입해 들여온 적이 있다. 물론 그가 직접 북경에 들어가서 구입하지는 않았을 것이다. 사행으로 가는 인

22 『三淵集』卷30,「伯父谷雲先生墓表」.
23 『三淵集』卷23,「伯父谷雲先生文集序」.

편에 부탁을 하여 사들인 것이 아닌가 한다.[24] 그는 "우리나라는 궁벽해서 사람들이 고예古隷를 얻어 보지 못한다. 얻어 보지 못하기 때문에 제대로 알지 못하며, 제대로 알지 못하기 때문에 간혹 그것을 하는 자가 있어도 체법에 대해 어두운 경우가 많았다"라고 해서,[25] 먼저 고전 예서에 대한 인식의 후진성을 지적했다. 이어서 예서의 연변 맥락을 기술하고 각 체의 서법을 설명한 다음 〈기덕비紀德碑, 조전비〉를 감정하여 말하기를 "지금 이 비는 아마도 한漢나라 때 구각舊刻으로 어떤 이가 쓴 것인지는 모른다. 서법이 매우 공교롭지는 못하지만 필의筆意가 천연스러워 소산蕭散하고 고아古雅한 멋이 없지 않다. 그중에 또한 자못 취하여 법 삼을 곳이 있다. 왕세정이 이른바 비록 지극하지 않더라도 동경東京, 한대의 본색을 잃지 않은 것이라고 한 것이 이런 것이 아니겠는가! 종요鍾繇와 채옹蔡邕의 예서필법을 이미 얻어 볼 수 없으나 이 비에 나아가면 또한 한대의 예서 일부분을 얻을 수 있다. 이에 잠시 이를 간직하여 고서를 좋아하는 취향을 돕도록 한다"라고 하여 매우 뛰어난 감식안을 보여주었거니와, 이를 통해 우리는 그가 이론과 창작에 이르기까지 고른 공력을 쌓았음을 알 수 있다.

1672년[26]을 전후하여 김수증은 진시황이 자신의 공덕을 기려 역산에 세웠다고 전해지는 〈역산비嶧山碑〉를 중각重刻했는데, 그 진위에 대해 구양수나 주자를 비롯한 역대 문인 학자들의 견해가 분분한 점을 감안하여 제가의 견해를 모두 비의 왼편에 부록附錄하여 후일 상고의 자료로 삼고자 한 바 있다. 이러한 김수증의 학문적 태도에 대해 송시열은 "이는 참조·비교하여 뒷사람의 바른 판단을 기다리려 함이니, 그 뜻이 공평하다 하겠다"라 하였다. 또한 송시열은 「진전첩발秦篆帖跋」1672년 지음[27]에서

24 부친 김수항이 1673년에 사은사(謝恩使)로 다녀왔을 때 구입한 것으로 보인다.

25 『谷雲集』卷6,「書漢隷帖後」.

26 송시열의 「중각역산비발(重刻嶧山碑跋)」이 "숭정 임자년(1672, 현종13) 5월"에 쓰인 것을 볼 때 그 무렵 작업이 완료된 듯하다.

27 "崇禎 壬子 至月 日"에 「진전첩발(秦篆帖跋)」을 지었다고 했으니, 앞서 「중각역산비발」을 짓고 나서 「역

도 〈역산비첩嶧山碑帖〉의 진위문제를 거듭 변증하였는데, 단정하기를 "이제 김연지의 모각본을 살펴보니, 그 수경瘦勁한 정채精彩가 참으로 귀신과 통할 만하다. 이 어찌 분서갱유 전에 전해진 본이 아니겠는가!"라 하여,[28] 김수증의 모각본을 분서갱유 이전의 진품으로 간주했다.

김수증은 구양수의 『집고록集古錄』을 본떠 고금 금석문을 규모 있게 수집하려고 계획했던 것 같고 실제로 약 180여 점을 수집했다고 한다. 이는 『집고록』에 수록된 양의 5분의 1에 해당한다. 송시열은 만일 김수증이 중국에서 태어나 널리 살펴보고 죄다 취했다면 구양수 못지않게 방대한 양의 금석문을 수집했을 것이라고 하여, 『송자대전宋子大全』에서 김수증의 금석문 수집열을 예찬했다.

김수증의 금석문 애호와 전·예서에 대한 연구는 상당한 수준에 이르렀으며, 또한 서법의 실기에서도 일가를 이루어 세인들의 칭송이 자자했던 듯하다. 안동김씨로 일가인 김명석金命碩이 창원부사를 지낸 부친 김중일金重鎰, 1602~1667의 묘갈문 글씨를 김수증에게 부탁한 적이 있다. 김수증은 1674년 김명석에게 편지를 보내어 자신의 금석 서체에 대한 관점을 피력한다. 김수증 역시 남의 전후문자傳後文字(비문碑文을 뜻함)를 함부로 써서는 안 된다고 생각했다. 그래서 여러 차례 고사했지만 책임을 면할 수 없어 김수증은 이렇게 말했다.

갈문의 글씨는 끝내 사양할 수 없다면 응당 서투른 솜씨를 다해야 하겠습니다만, 졸필에다 원래 공부를 하지 않고 게을러서 여러 해 동안 그만두다시피 했습니다. 저 금석의 글씨는 스스로 볼 때 더욱 생경해서 결코 후인들에게 전하여 보여서는 안 됩니다. 전에 함부로 고인의 팔분 서적書跡 몇 종을 얻어서 때대로 모의하여 무료함을 달래는 자료

산비첩(嶧山碑帖)에 대한 인증을 덧붙여 준 듯하다.
28 『宋子大全』卷147, 「秦篆帖跋」.

로 삼았습니다. 일찍이 소소한 석각石刻을 가지고 있었는데 오히려 해서체의 글자보다 조금 나은 것 같았습니다. 이제 이 갈문을 만일 팔분으로 써내면서 부족한 바를 억지로 하지 않는다면 어떨지 모르겠습니다.

김수증은 이왕 각석을 한다면 해서체보다 팔분체八分體로 새기는 것이 좋다는 견해를 드러냈다. 이어서 팔분체를 사용하는 방법으로 "우리나라는 팔분석각이 매우 드물지만 중국은 한당漢唐 이후 여러 각들은 팔분이 매우 많습니다. 혹은 그 자체가 간간이 은벽隱僻해서 쉽게 알아보지 못하는 것이 불만족스럽긴 합니다만 이것은 그 자체를 만든 것이 고법에서 구했다고 해도 다른 것이 많으니, 쉽게 알 수 있는 것을 취하여 쓰면 좋을 것입니다"라고 했다. 말미에서 그는 대개 팔분서법은 방정하고 근엄하며 또한 가는 획이 없기 때문에 금석 글씨로 가장 적합하다고 거듭 강조했다.[29]

또 다른 편지에서도 김수증은 "저의 글씨는 졸렬하고 난삽하여 본디 남에게 써주면 안 되는 것인데 하물며 묘도墓道와 같이 중요한 것에 대해서는 더욱 경솔하게 글씨를 써서는 마땅치 않습니다. 그러나 일가 사이에 거듭 부지런한 가르침을 어기는 듯하여, 감히 이에 해법楷法으로 써서 올리나 더욱 틀어짐이 생겨남을 느끼게 됩니다. 스스로 비교해 보니 예서 팔분隸分이 혹 조금 나은 것 같습니다. 그래서 삼가 한당 시기의 예서 팔분으로 된 여러 체를 상고하여 본떠 썼으나 용필이 끝내 속루하고 박졸한 상태를 면치 못했습니다. 이것을 가지고 어떻게 남에게 전하여 보일 수 있겠습니까. 또한 금석서는 북칠北漆을 해서 전각할 때에 대체로 글씨의 참다움을 많이 잃어버립니다. 능히 묘한 이치를 아는 자라야 이를 제대로 할 수 있습니다"라고 하여, 해서보다는 예서 팔분으로 묘갈문을 써서 글자를 새기는 쪽을 선호했음을 알 수

29 『谷雲集』卷5, 「與金德耇命碩」(甲寅).

있다.

김수증은 필적이 해정楷正하고 또한 팔분체를 잘 알고 있는 서제庶弟 김수칭金壽稱과 화사 장자방張子房을 추천하여 묘갈 만드는 작업을 지휘 감독하도록 하자고 제안했다. 아울러 상세하게 돌에 새길 때 유의해야 할 사항을 꼼꼼하게 설명했다.

> 또한 북칠하여 돌에 부치는 법도가 반드시 먼저 자행을 안배하고 돌에 인찰印札하여[30] 행마다 자마다 절단이 모두 메워져서 부치는 것이 마땅합니다. 만일 전지를 부친다면 정밀하지 못한 곳이 있게 될 것입니다. 또한 석각은 대체로 깊이 새겨 멀리 오래가도록 하는 것을 도모하는데 이는 진실로 그러할 것입니다. 그러나 만일 한갓 너무 깊이 새기는 것만을 일삼아서 각획刻劃할 곳을 정련하지 못하게 하면 획이 조밀한 곳이 도리어 견고하지 못해 떨어져 나갈 걱정이 있습니다. 또한 빗물로 습기가 남게 되어 이끼가 쉽게 생겨나게 됩니다. 고금의 각석이 닳아지는 것이 모두 이 때문입니다. 그런데도 사람들이 잘 알지 못하는데, 이는 잘 알지 않으면 안 되오니 아울러 양지하십시오. 석양石樣의 양방은 지나치게 여백을 남길 필요가 없습니다. 글을 짓고 글씨를 쓴 사람의 성명과 직함은 반드시 한 행에 쓰고 난 뒤에라야 좋게 될 것입니다. 그러므로 그 자행을 안배할 때 형세가 부득불 이와 같다면 돌의 양방 상하로 여백을 조금 넓히는 것이 좋은 법도이오니 아울러 헤아리십시오.[31]

이로 본다면 김수증은 금석문으로서 팔분체를 선호하였고 더욱 한대의 예서漢隸 등을 중시했다는 것을 알 수 있다. 주목할 점은 그가 금석에 들어가는 실용서체로 팔분의 장처와 사용법을 빈틈없이 논리화하고 있었다는 것이다. 이는 김수증의 서법

30 인찰(印札)이란 백지에 가로와 세로로 선을 그어 칸을 생성함으로써 글씨를 쓸 때 밑에 받치고 쓰던 정간지(井間紙)를 만드는 것을 말한다.

31 『谷雲集』卷5, 「與金德耈」.

예술이 단순한 기예에 그치지 않고 실제 생활과 매우 밀착되어 삶의 공간을 중심으로 전개되었다는 사실을 말해주는 동시에 생활서예의 품격을 한층 제고시키는 계기가 된 것으로 평가된다.

그의 팔분서체 연구와 창작수련이 평생에 걸쳐 간단없이 지속되었음은 그의 저서 『곡운집』권2의 「입성入城」제5수와, 권1의 「성도술회成都述懷」제16수에서 확인할 수 있다.

맑은 창에서 그림을 보다가 절을 찾아가
묘지에서 비석을 탁본하며 함께 한가히 노닐었는데
이럭저럭 지내다 보니 천고의 일이 되었거니
한강물은 무정하게 밤낮으로 흐르네.

연진을 동으로 건너 서울로 달려가니
관문 밖 산천을 얼마나 오고 갔나
옥류천 가에서 말을 쉬게 하고 앉아
회란석 아래에서 비석을 탁본하여 읽어본다.

이 시에서 비석을 탁본했다는 대목이 보인다. 소년 시절 광릉 궁촌에 갔었을 때 자형 이정악李挺岳과 함께 그림을 보고 비석을 탁본하며 지낸 일이 있다고 술회한 바 있는데,[32] 앞의 시는 그때의 정경을 회상하며 쓴 작품이다. 이처럼 김수증은 어릴 때부터 비석 글씨에 남다른 관심을 가지고 있었던 것이다. 이런 관심은 외직으로 성천부사成川府使로 나갔을 때도 여전히 유지되었다.

32 『谷雲集』卷2,「入城」其五 尾註: "少時曾往廣陵宮村, 與姊兄看畫打碑, 追憶感懷".

김수중은 당시에 유행하던 대중 서체인 송설체松雪體를 따르지 않고 독자적인 수련과정을 거쳐 독특한 자가류의 팔분서체를 만들어냈다. 당시 유행하던 송설체는 조선 초기 서체의 정착단계를 지나 중기에는 완전 토착화되어 조선식의 송설체로 변모했다. 이때 송설체의 연미한 맛을 제거하고 왕희지체를 바탕으로 하는 강경하고 단정한 석봉체가 형성되었다. 그 후 석봉체 형성을 바탕으로 고유색 짙은 동국진체라는 서체가 이루어지고 초서명가의 출현과 양송체가 형성되었다. 이러한 변화의 과정 속에서 김수중의 팔분이 성립되었던 것이다. 따라서 김수중의 팔분서체를 '곡운체谷雲體'라 불러도 무리가 없다고 생각한다.

　김수중은 자손을 통해 이러한 예술전통이 계승되기를 바랐다. 그러나 그것은 쉬운 일이 아니었다. 김수중의 둘째 아들이었던 삼고재三古齋 김창숙金昌肅, 1651~1673도 남다른 문예취향을 지니고 있었다. 서너 살 때부터 문자를 알기 시작하여 시를 지으면 시어가 청초하여 볼만했고 선대로부터 전래하는 전서와 예서가 고인들의 서법에 매우 가까웠다. 그는 평소에 종일토록 조용하게 지내며 세상일로 마음에 누를 끼치지 않았다. 물외한적物外閑寂하는 유유자적한 삶을 사랑했다. 오직 고인들의 서책과 글씨, 그림에 탐닉하여 그의 기문記聞과 감상 능력이 모두 보통 사람의 경지를 훨씬 뛰어넘었다.[33] 당시 우리나라의 습속은 옛것을 좋아하지 않았기에 귀중한 금석 각명을 모아 소장하는 경우가 드물었다. 김창숙은 이와 달리 자신의 서재를 '삼고三古'라 명하고 고문古文과 고서화를 좋아해서 거의 광적으로 오래된 자료들을 망라해서 수집하였는데, 시대적으로 오래된 것은 위로 신라, 고려에까지 미쳤다. 그리하여 세대의 승강과 인물의 출처를 평론하여 견식을 넓혔는데 구멍을 뚫듯 통관하여 빠뜨림이 없었다.

　김창숙은 평소에 생년이 같지만 생일 빠른 김창협을 형이라고 불렀다. 어려서부

33　『農巖集』 卷27, 「從弟仲雨墓誌銘幷序」.

터 교유를 즐기지 않아 같은 동리 또래들과도 잘 어울리지 않고 오직 집안 형제들과 지내는 날이 대부분이었는데 그중에서도 김창협과는 각별한 사이였다. 사촌 형이면서 지우였던 김창협은 김창숙 사후 20여 년 만에 쓴 묘지명에서 "만일 그에게 수명을 연장시켜 주었더라면 아마도 중국 송대에 금석 각명을 모아 『집고록』을 엮은 구양수1007~1072나 『금석록金石錄』을 저술한 조명성趙明誠, 1081~1129과 같이 되었을 것이다"라고 단언했다. 사실 김창숙은 평소에 몸이 몹시 파리한 데다 또한 팔다리가 붓는 각기병을 얻어 몇 년 동안 심하게 고생을 하여 늘 방에서 누웠다 일어났다 하면서 바깥출입을 하지 못하는 처지였다. 주자도 일생 동안 각기병을 앓아 꿇어앉을 수가 없어 스님들처럼 무릎을 포개어 앉는 가부좌를 하며 지냈다고 하는데, 김창숙도 그 때문에 다른 일은 엄두도 내지 못했던 모양이다. 단지 좌우에 그림과 전적을 벌려놓고 날마다 음미하고 완상하여 품평을 쓰는 것으로 일을 삼았던 것이다.

김창숙은 조선 중기를 대표하는 저명한 고문가인 택당澤堂 이식李植, 1584~1647의 손녀사위였다. 비록 이식 생존 시에 직접 훈도를 받은 일은 없으나 그쪽의 가풍을 일부 전수받았을 것이다. 김수증도 아들에 대한 기대가 컸다. 김상헌도 생시에 본 손자였기에 손수 이름을 지어주고 매우 아꼈다고 한다. 김수증은 "고문과 고서를 좋아했고 전주체를 잘해서 자못 진秦의 이사李斯가 남긴 법도를 터득했다"라고 말했을 정도로[34] 아들의 서법예술에 대한 신뢰가 남달랐다.

김수증은 아들 창숙이 불행히도 23세의 젊은 나이로 세상을 떠나자 슬픔을 금치 못했다. 김창숙이 죽었을 때 김수증은 마침 셋째 아들인 창직昌直이 함종어씨咸從魚氏와 혼인하여 사내를 낳았는데, 일찍부터 이를 장차 창숙의 후사로 삼을 요량을 하고 손자의 이름을 『홍범洪範』에서 수복壽福의 의미를 취하여 오일五一이라 지어 못 이룬 창숙에 대한 기대를 다시 연장하고자 했다. 오일은 매우 영민하여 학습속도가

34 『谷雲集』 卷6, 「亡子昌肅壙誌」.

빨랐다. 조부가 무릎에 앉히고 일러주는 이야기를 바로 깨쳐 그에게 즐거움을 선사했다. 하지만 안타깝게도 오일 또한 1682년 이른 나이에 세상을 떠나고 말았다. 김수증은 죽은 손자의 행록行錄을 지어 자신이 그동안 쏟았던 사랑과 손자의 기특한 행적을 자세하게 기술한 바 있는데, 손자에 대한 기대가 얼마나 컸는지 짐작하고도 남을 정도이다. 『곡운집』에서는 그때의 애통한 심정을 이렇게 기록하였다.

애통하도다! 내가 그놈이 태어나고부터 궁벽한 골짜기에 은거하기 6~7년 동안 근심스럽고 적막한 가운데서 일찍이 그놈과 조금도 떨어지지 않았었고, 또한 그놈의 재주와 기품이 죽은 아이를 꼭 빼닮아 내 특별히 끔찍하게 사랑하기를 마치 좋은 벗이 내 옆에 있고 금옥과 같은 보배로운 볼거리가 내 눈을 기쁘게 하는 것보다도 더했다. 사람들이 모두 가리켜 '우리 집안의 천리마'라 하고 문호에 촉망할 바 있다고 했다. 만일 그놈으로 하여금 오래도록 살도록 했다면 내 그놈이 어디까지 이를지 알 수 없었을 것이다.

김수증에게는 청천벽력이 아닐 수 없었다. 그 순간 김수증은 문예전통의 단절을 걱정했다. 다시 조카 김창집金昌集의 아들 호겸好謙을 창숙의 후사로 삼았다. 호겸은 관례를 치르고 장가까지 들었지만 그러나 그 역시 스무 살을 넘기지 못하고 세상을 떠나고 만다. 뜻밖에 부음을 접하고 망연자실하여 "결국 하늘이 나를 버리시는구나! 어찌 이리도 참혹하게 만든단 말인가!" 하면서 꿈인지 생시인지 한동안 정신을 차리지 못했다. 김수증은 호겸에게 집안에 소장하고 있던 오래된 서적과 명화, 법첩, 그리고 창숙의 유묵遺墨을 부쳐주어 가문의 문예전통을 전승시키려 했으나 뜻을 이루지 못한 것이다.

김수증의 서법은 12대 후손 김충현에게도 영향을 미쳤다. 김충현은 소싯적 조부 김영한의 훈도하에 가학서법을 익혔는데, 예서는 김수증의 '곡운체'를 공부했다. 그

뿐만 아니라 서법이론적인 측면에서도 김수증으로부터 큰 영향을 받았다. 김충현이 ≪신아일보≫에 게재한 「근역서보」는 김수증이 송나라 구양수의 『집고록』을 본떠 만든 것을 연상하게 하며, 금석문을 제작할 때 사용했던 북칠기법 또한 김수증으로부터 전해 내려오는 것을 그대로 사용했다.

3. 김수항의 전각애호와 김수징의 유묵수호

김충현의 12대조 문곡文谷 김수항金壽恒, 1629~1689은 번복하는 환국換局과 예송禮訟의 와중에 서인 노론의 영수로 활동하다가 1689년 남인의 보복을 받아 유배지 영암에서 사사된 비운의 정치인이었다. 산수를 좋아하는 천성을 타고난 김수항은 늘 조정에서 물러나 은거하고자 염원했다. 1687년 동대문 밖으로 40여 리 떨어져 있는 경기도 양주 목식동으로 물러나 정사精舍를 짓고 여유롭게 노닐고 즐기면서 한평생을 마치고자 하였다.[35] 「목식와기木食窩記」를 지은 뜻이 그러했다. 그러나 결국 현실정치의 늪에서 쉽게 빠져나오지 못했다. 죽음을 앞두고 그는 자손들이 마땅히 자신을 경계로 삼아 벼슬길에서는 현요顯要한 직책을 피하는 등 항상 겸퇴謙退의 마음을 지닐 것을 유언으로 남겼다. 손자들의 이름을 '겸謙' 자로 명명하도록 한 것도 바로 이런 뜻이었다. 김충현은 '겸손'이라는 단어를 특별히 좋아했는데 김수항의 유언은 먼 훗날 김충현에게까지 영향이 미친 것 같다.

또한 김수항은 조부 김상헌이 지녔던 전문가 수준의 전각예술 취미를 이어받은 서법예술가이기도 했다. 김수항은 1659년 효종이 승하하여 산릉山陵의 일이 끝나자 보전문寶篆文 서사관으로 보전寶篆, 죽은 왕이나 왕비의 존호를 새긴 도장을 쓴 노고로 가선대

35 『玉吾齋集』卷16, 「文谷遺事」.

부嘉善大夫에 올랐을 만큼 전서에 능했다.

김수항은 유배지 전라도 영암靈巖에 있을 당시 전문관篆文官을 역임할 정도로 전각 예술에 뛰어났던 이송제李松齊의 전장첩篆章帖에 매료되어 동호인으로서 격려하는 글을 써주었는데, 이 글에서 김수항은 전각이 정말 작은 재주이지만 창힐倉頡과 전서의 서법을 보려면 여전히 여기에 의지하지 않을 수 없기에 소홀히 여겨서 안 된다[36]고 했다. 전각예술의 필요성을 문자학적 맥락에서 간명하게 지적했던 것이다.

김수항은 전서의 아름다움에 몰입하였으며 전서에 능했기에 송시열의 두전頭篆 청탁을 쉽게 거절할 수 없었다. 송시열은 충청도 회덕 판교리에 부친 송갑조宋甲祚의 신도비를 세울 때, 자신이 비문을 짓고 송준길宋浚吉의 글씨와 김수항의 전서를 받았다.[37]

또 송시열은 1683년 율곡 이이를 향사하는 파주의 자운서원紫雲書院 묘정비廟庭碑를 찬술한 바 있는데, 비문 글씨를 누구에게 맡기는 것이 좋을지 고민이었다. 당시 사론士論은 김수항의 글씨를 얻어야 한다는 흐름이 강했다. 송시열은 이러한 상황을 김수항에게 알렸지만 감당할 수 없다는 대답을 들었다. 송시열은 더 이상 강요해서 될 일이 아니라고 판단하고 차선책을 모색했다. 어떤 이는 송준길의 유필遺筆을 집자集字하자고 했다. 송준길은 생존 시에 집자하는 행위를 매우 좋지 않게 생각했다. 왜냐면 집자하는 과정에서 혹시라도 원 글씨의 진면목을 잃을 수 있기 때문이었다. 송시열은 언젠가 김수증의 팔분서체를 본 적이 있었는데, 무척 마음에 들어 했다. 송시열은 김수증에게 전후 사정을 알리고 완곡하게 글씨를 써주었으면 한다는 뜻을 전했다.[38]

마침내 송시열이 짓고 김수증이 쓰고 김수항이 '紫雲書院廟庭之碑자운서원묘정지비'

36 『文谷集』卷26,「題李生松齊篆章帖」.

37 『宋子大全』卷144,「板橋齋室記」.

38 『宋子大全』卷53,「答金起之」(辛酉五月二十七日).

라 전액篆額한 비석이 들어섰다. 어떤 이유로 김수항이 전액에 참여했는지는 잘 알 수 없다. 다만 본문 글씨를 고사한 터에 전액마저 거듭 사양할 수 없지 않았나 생각한다. 묘정비 건립과정을 통해 우리는 율곡을 종사宗師로 하는 17세기 서인 학통의 중심 인물을 확인할 수 있다. 요컨대 양송兩宋, 송준길과 송시열과 양김兩金, 김수증과 김수항이 그들이다. 또한 학통과 서통이 함께 만나고 있음도 알 수 있다. 글씨가 단순히 서법예술의 차원으로만 그치는 것이 아니라 학파적 권위를 드러내는 하나의 상징으로 작용하고 있었던 것이다.

김광찬은 본처 김씨 부인을 잃고 측실로 주부 한영韓泳의 딸을 들여 4형제를 두었다. 서자인 수징壽徵, 수응壽應, 수칭壽稱, 수능壽能이 그들이다. 즉, 김수증에게 서제庶弟가 생긴 것인데, 이들 모두 문예적 재능을 타고났다.[39]

김상헌과 김광찬은 서족 출신 자제를 적자 출신과 크게 차별하지 않았던 것 같다. 같은 항렬의 적서 형제들이 다 같이 섞여 노닐면서 학문을 연마하거나 고난을 함께 하도록 배려하는 것이 일종의 가풍이 아니었을까 추측해 본다. 병자호란 때 서제인 9개월 된 수징이 마마를 앓고 있었는데, 12세였던 형 김수홍이 적병의 핍박을 무릅쓰고 품에 안고 구원해 낸 이야기[40]를 들으면 더욱 적서차별이 없는 끈끈한 형제애가 느껴진다.

그중에서 김수징은 조부의 사랑을 많이 받았던가 보다. 숭정崇禎 정축년1637년, 인조15, 우리나라에 반포되었던 황력皇曆을 인조가 김상헌에게 하사한 바 있었다. 김상헌이 일찍이 이를 여러 겹으로 싸서 소중히 간수해 오다가 만년에 서손庶孫인 수징에게 주면서 "이것을 잘 간수하여 혹시라도 손상하거나 더럽히는 일이 없도록 하라. 후일에 반드시 이 책을 사랑할 줄 아는 자가 있을 것이니, 그때에는 네가 그에게 주거라"

39 『玉吾齋集』卷14,「庶舅金學官墓誌銘」.

40 『芝村集』卷26,「大匡輔國崇祿大夫議政府領議政兼領經筵弘文館藝文館春秋館觀象監事·世子師退憂堂先生金公行狀」.

라고 했다. 그런데 김상헌이 죽은 지 54년째가 되는 갑신년에 여러 선비들이 화양동에 사당을 세워 만동萬東이라 이름하고 명나라 신종神宗, 의종毅宗 두 황제를 향사하였으니, 이는 송시열의 유지를 따른 것이었다. 그러자 수징이 이 책을 가져와 권상하權尙夏에게 주면서 말하기를, "지금 온 천하가 오랑캐에게 멸망당하여 한 조각 땅도 깨끗한 데가 없는데, 공들이 스승의 말을 잊지 않고 이 존주尊周의 훌륭한 일을 하였으니, 우리 할아버지가 말씀하신 '이 책을 사랑할 줄 아는 자'라는 것이 바로 오늘날 여러분들에 있지 않겠는가"라고 했다. 권상하는 손을 씻고 절하고 이를 받아 싸가지고 화양동으로 들여와서 의종황제의 어묵御墨과 함께 정중히 봉안하였다고 한다.[41] 권상하는 훗날 김수징이 세상을 떠나자 만시를 지어 그를 애도했는데 그중 한 수를 옮겨보면 아래와 같다.

> 자식 직분 어릴 때 힘껏 다하여
> 선생김상헌께서 너무도 사랑하셨네.
> 홍안 시절 사마시에 합격하였고
> 백발 되어 지방 수령으로 지냈다네.
> 고문과 주문[古籒]은 심오한 경지에 들어갔고
> 맑은 절조 매우 청렴하였다네.
> 하늘이 낳은 인재 어디에 썼나
> 남은 경사 육남이 기특하여라.[42]

권상하도 인정한 김상헌의 서손사랑을 가히 짐작하고도 남음이 있을 것이다. 또

41 『寒水齋集』卷22,「崇禎大統曆跋」.
42 『寒水齋集』卷1,「金積城壽徵挽」3首, 其1.

한 권상하는 김수징의 서법예술에 대해서도 경의를 표했다. 고문과 주문이 심오한 경지에 들어갔다는 말은 전해오는 선대의 문예전통을 온전하게 김수징이 수용하고 있음을 표지해 준다.

한편 김수징은 선대의 유묵을 찾아 모으는 데도 남다른 열의를 보여준 인물이다. 김수증은 서제인 김수징이 전란 이후에 여기저기로 떠돌아다니는 가운데서 증조부인 김극효 이하 3대에 걸치는 100여 년간의 묵적을 거두어 모아서 한 첩으로 만들고 또 자신 형제들의 시를 그 아래에 덧붙여 놓은 노고에 경의를 표했다. 그는 "예전에 주자가 사대부 집안에서 문자가 산일되는 것을 병통으로 여겼다고 했는데, 보통 사람들은 간혹 이를 유의하지 않는다. 하물며 자손이 선대에 대하여 그 한묵翰墨을 유희遊戲한 나머지는 우러러 사모하는 뜻을 붙여서 집안에 전하는 보물로 삼지 않음이 없는데도 이를 수습하여 갈무리하는 사람 또한 만나보기 어렵다"라고 했다.[43] 그리고 김수증은 대를 이어 고관대작을 배출한 교목세가喬木世家에서 선대의 유업을 잃어버리는 경우가 많아 거듭 독서하고 수신해서 집안의 전통을 이어가지 못하는 현실을 개탄했다. 이 점은 단순히 문자를 잃어버리는 데서 그치는 것이 아니라 가문의 전통마저 사라지게 하는 것이기에 후손들이 경각심을 가져야 하는 것이었다. 그런 점에서 유묵을 수집하여 '유희한묵'하는 선대의 전통을 후대에게 일깨워준 김수징의 행위는 칭송받아 마땅했다.

김수징의 아우인 김수칭은 과거에 불리해 말직인 학관에 그쳤지만 세속의 명리를 멀리하고 오직 서책과 글씨, 그림으로 스스로 즐기며 63년의 생을 마친 인물이다. 송상기宋相琦는 『옥오재집 玉吾齋集』 권14에 외삼촌 김수칭의 묘지명인 「서구김학관묘지명庶舅金學官墓誌銘」을 남겼는데, "외삼촌은 전문적으로 시에 힘을 썼다. 삼연은 시인 가운데 안목이 뛰어난 분이었는데 자주 그의 시를 칭찬하였다. 또한 전

43 『谷雲集』卷6, 「書先世墨蹟帖後」.

서·예서·그림[篆隷丹靑]에 대해서도 각각 그 묘경이 이르렀다. 재예才藝의 아름다움이 이와 같았으나 늙도록 포의로 궁곤하게 지내다가 죽었으니, 아! 천명인가 보다"라고 했다.

4. 김창협과 김창업의 한묵유희

흔히들 삼수육창三壽六昌을 말한다. '수壽'와 '창昌'을 돌림자로 하는 장동김씨 9인, 즉 김상헌의 손자 3인과 김수항의 아들 6인을 약칭하는 표현이다. 후대에 와서 삼수육창은 장김의 정치적·문화적 극성기를 표지하는 낱말로 이해되기도 하였다.

본래 김극효, 김상용, 김상헌 이래 장동김씨는 자연산수에 대한 친화 의식이 강했다. 그런데 17세기 말에서 18세기 초에 걸쳐 장동김씨들은 정국의 중심에서 서인 노론계의 핵심 주체로 활동했다. 그러다가 1689년의 기사사화己巳士禍와 1721~1722년의 신임사화辛壬士禍로 인해 남인과 소론으로부터 극심한 보복과 박해를 받아 김수흥金壽興, 김수항, 김창집金昌集을 비롯하여 다수의 장김이 죽음과 유배의 고통을 감내해야 했다. 그로 인해 장김들은 정계 진입을 꺼리고 초야에 은둔하려는 경향이 강화되어 은둔공간을 마련하기 위한 별서別墅 경영에 열의를 보였다.

일찍이 육창의 백부 김수증은 춘천부 곡운에서 정사精舍와 구곡九曲을 경영하여 은일의식을 체계적으로 실천하였고, 김수흥은 가평 강가에 은거지를 마련하였으며, 김수항은 영평의 백운산 동음洞陰에 별서를 짓기도 했다. 김창협이 백운산을 "우리 집안의 외포外圃이다"[44]라고 말한 것도 이 때문이다. 육창은 부친 김수항이 사사된 이후로 한동안 영평 백운산에 은둔했다. 그 후 1694년 갑술환국甲戌換局으로 노론이

44 『農巖集』卷24,「游白雲山記」.

재집권하자 김창집은 출사를 위해 경저로 나갔고, 김창협은 강학을 위해 삼주三洲, 남
양주 미금와 응암鷹巖, 포천 이동을 왕래했고, 김창흡은 정사를 경영하며 설악과 벽계檗溪,
양평 서종면 노문리를 오갔고, 김창업은 다시 서울 동교의 송계松溪, 성북 장위동 별업으로 돌
아갔고, 김창즙은 모친을 모시고 부친의 별서가 있던 과천 반계와 경저를 지켰다. 다
만 막내 김창립은 1683년 18세의 나이로 병사하였다.

노론 사대신老論四大臣의 한 사람으로 1722년 신임옥사에 희생되어 충절의 화신이
된 김창집은 타고난 성정이 솔직담백하였으며 문예로 명성을 얻고자 하지 않았기에
한묵유희에 크게 유의하지 않은 것 같다.

김창협은 경술문장 방면에 큰 성취를 이루었을 뿐 아니라 한묵유희에도 큰 관심
을 보였다. 김창협은 당시에 이른바 '삼주체三洲體'를 유행시킨 장본인이었으며, 회
화예술에도 솜씨를 드러낸 인물이었다. 신정하申靖夏는 「잡기雜記」에서 이렇게 말
했다.

세상에 삼주三洲 선생의 서체가 성행하자 그와 유사하게 쓰는 사람들이 마침내 삼주
선생과 구분할 수 없을 정도가 되었다. 어떤 사람이 내 글씨도 삼주 선생에게서 나왔다
고 했지만 나는 따지려고 하지 않았다. 훗날 어떤 사람이 삼주를 모신 자리에서 내 글씨
를 보고 "이 글씨는 반드시 삼주 선생의 필법에서 터득했을 것입니다"라고 했다. 선생
께서 그렇지 않다고 하며 말하기를, "그의 필의가 경쾌한 것을 보니 아마도 황명皇明의
제가諸家에서 나온 듯하다. 내 필법을 배운 이가 아니다"라고 하셨다. 그제야 비로소 선
생의 안목이 비단 문장에만 정밀한 것이 아님을 알았다.[45]

당시에 김창협 문하에 출입하는 사람들 대부분이 스승의 필체를 본뜨려고 노력했

45 『恕菴集』卷16, 「雜記」.

던 듯하다. 신정하 역시 김창협의 문도였다. 응당 그러한 흐름에 동참하지 않을 수 없었을 것이다. 김창협은 신정하의 경쾌한 글씨에서 자신의 필법과 다른 요소를 감지했다. 뛰어난 감식안으로 명나라 동기창董其昌의 사백체思白體가 풍기는 기운을 간파했던 것이다. 이는 김창협이 평소에 서예예술을 등한시하지 않고 중국의 근대 서예에 대해서도 일정한 지식을 축적해 가고 있었다는 증거이다.

김창협의 서체인 '삼주체'가 성행하였기에 많은 이들이 그의 글씨를 받아 소장하고자 했다. 긍재兢齋 어유구魚有龜, 1675~1740도 그중 한 사람이었다. 어유구는 훗날 경종景宗의 장인이 되어 함원부원군咸原府院君에 봉해졌는데 출사하기 전에는 그의 형 기원杞園 어유봉魚有鳳, 1672~1744과 함께 김창협의 문하에 출입한 바 있다. 어느 날 어유구는 채색지를 마련해 가지고 석실로 가서 김창협을 뵈었다. 글씨를 받아올 요량이었다. 김창협은 친절하게 도연명의 사언시 두 편을 써주었다. 어유구는 이를 가지고 집으로 돌아와 병풍으로 만들어 40여 년 동안 틈틈이 감상해 왔는데, 어느 날 글씨가 점차 원형을 잃어가는 것이 염려되었다. 그래서 원래의 필적은 서첩으로 만들어 소중히 보관하고, 한편으로는 목판을 구해 원본 글씨를 모각模刻하여 오래도록 전하고자 했다고 한다.[46]

김창협은 부채그림, 곧 선면화扇面畵를 남겼다. 현재까지 전해오는지는 분명치 않으나 그의 문하를 출입하던 족질族姪 김시민金時敏의 수중으로 흘러들어와 이를 화첩으로 만들어 보관했다는 기록이 『동포집東圃集』에 보인다.

선생께서 언제 이것을 일삼은 적이 있었겠는가. 타고난 재주가 매우 뛰어났기에 필치로 나타난 것이 저절로 이와 같았을 뿐이다. 그 그림이 넓고 평탄한 가운데서도 심오하고 치밀하며, 법도가 자연스럽고 배치가 아름다우니 통속적인 기교로 미칠 수 있는

46 『農巖別集』 卷4, 附錄3, 諸家撰述, 「書帖後小跋」(魚有龜).

경지가 아니어서 그분의 가슴속 기상을 여기에서 조금이나마 상상해 볼 수 있다.

　김시민은 김창협이 화가로서도 '매우 뛰어난 자질'을 타고났기에 따로 전문적인 학습을 하지 않아도 그림의 구도와 묘사가 보통의 경지를 초월할 수 있다고 보았다. 김창협의 본색은 경술에 능한 도학자이지 결코 화가는 아니었다. 김시민은 도학자와 화가의 소통 가능성을 긍정했다. 그림이 그 사람의 마음을 표현한다는 입장에서 볼 때, 도학자의 고상한 '가슴속 기상'이 자연스럽게 그림으로 표상될 수 있다. 그 경우 작품 기교의 공졸工拙을 논해서는 안 된다. 작품이 담아내고 있는 정신세계를 엿보면 그만이다. 이런 입장에서 김시민은 퇴계 이황도 그림 솜씨가 뛰어났다고 전하는데, 김창협의 그림 솜씨와 비교해 본다면 양인이 추구하는 규모와 격조가 서로 비슷할 것이라 했다.

　또 김창협의 부채그림에 대하여 얘기하자면, 종현손從玄孫인 김매순金邁淳은 오희상吳熙常의 집에서 김창협의 부채그림을 본 적이 있었다. 그림은 갑에 넣어 보관되어 있었는데, 오희상의 외조모가 언문으로 "아버님께서 그리신 가을 경치이다"라고 써서 작품의 작자와 내용을 밝혀 놓았다고 한다.[47] 즉, 김창협이 부채에 추경秋景 산수화를 그려 넣었다는 것이다. 오희상의 외조모는 바로 김창협의 딸 김운金雲이다. 김운은 학자 기질을 타고나 평소 아버지와 학문적 대화가 가능할 정도로 식견이 밝았다. 큰할아버지 김수증이나 숙부 김창흡은 김운을 여사女士로 대우했을 만큼 어른들의 사랑과 기대를 한몸에 받았지만, 그녀는 오진주吳晉周에게 시집간 지 7년 만에 22세로 세상을 떠나고 만다. 혹시 김창협이 오씨 집안으로 시집가는 딸에게 이 부채그림을 정표로 부쳐준 것이 아닌지 모르겠다.

47　『農巖別集』卷4, 附錄3, 諸家撰述, 「扇畫贊」(從玄孫邁淳), "老湖吳丈(熙常)宅藏農巖先生扇畫. 匣有諺識曰, 父親所寫秋景, 即吳丈曾祖妣手蹟, 是惟先生所銘女子身儒士識者也".

김매순은 오희상의 부탁으로 찬贊을 지었는데, 김창협의 위대함을 도학, 문장뿐 아니라 회화에 이르기까지 두루 뛰어난 역량에서 찾았다. 그러나 이 같은 김창협의 한묵유희는 초년 시절 한때 흥취를 붙이는 선에서 끝났기에 많은 작품을 남기지 못했다고 아쉬워했다.[48]

김창흡의 주된 관심분야는 시학詩學이었다. 그러나 그 역시 문정공파의 한묵유희 전통을 외면하지 않았다. 다만 많은 시간을 투여하여 글씨를 쓰거나 그림을 그리기 위한 기예를 연마한 것 같지는 않다. 많은 제화시題畫詩를 지어 당시에 유행하던 정선을 중심으로 전개되던 진경산수화풍의 내용과 품격을 제고시키는 데 기여하였다.

우리 집안 형제들 그림 그리는 일을 중하게 여겨
어려서는 안마鞍馬를 그렸다가 성장해서는 그만두었지
대유大有는 홀로 마음을 괴롭혀
일찍이 화공의 생각을 빼앗았다네![49]

김창흡이 지은 「아우가 그린 소나무 대나무 두 그림을 읊다[詠舍弟松竹兩畫]」라는 고시의 한 대목이다. '우리 집안 형제'란 곧 육창을 말한다. 육창 모두 그림 그리는 일을 중시해서 유소년 시절에는 '안장 갖춘 말을 그렸다'라고 했다. '화안마畫鞍馬'는 두보의 시에서 따온 구절로 보이는바, 김창흡 형제들이 화보畫譜를 보고 말 그림을 습작했던 상황을 말해준다. 하지만 출사를 위해 본격적으로 과장 출입을 할 무렵부터는 집안에서 그림공부를 그만두게 했는데, 육창 가운데서 성년 이후에도 한동안 한묵유희를 버리지 않은 이가 있었으니 바로 김창업이다.

48 『農巖別集』卷4, 附錄3, 諸家撰述, 「扇畫贊」(從玄孫邁淳), "丕哉三洲, 道旣文珮, 藝能之餘, 旁及粉繪, 薄言游戲, 蓋在初年, 寓而不留, 遂絶無傳, 優曇一朶, 見此便面".

49 『三淵集』拾遺 卷2, 「詠舍弟松竹兩畫」, "我家鴈行重繪事, 少畫鞍馬長則棄, 大有獨苦心, 早奪畫工意".

시에서 말한 '대유'는 노가재老稼齋 김창업金昌業, 1658~1721의 자이다. 김창업은 벼슬에 나가지 않고 송계松溪에서 처사적 삶을 살았지만 문예적 취향이 남달랐다. 그의 아우 김창즙金昌緝이 훈고와 성리性理에 조예가 깊었던 것과 대조를 이룬다. 김창업은 연행사신으로 가는 형 김창집을 수행하고 돌아와서 『연행일기』를 남긴 바 있는데, 시와 그림, 특히 산수 인물에 뛰어난 솜씨를 보였다. 현재 그의 작품으로 「송시열상宋時烈像」[50]과 「추강만박도秋江晚泊圖」가 전한다.

김창업은 젊은 시절 그림 그리는 것을 좋아하였다. 만년에 와서 비록 그 취미를 버리고 더 이상 그림을 그리지 않았다고 하지만, 그 필격筆格은 청진淸眞하고 고고高古하여 우리나라 사람의 습기習氣가 전혀 없었다. 그 때문에 김창업의 그림을 얻으면 모두 진귀한 보배를 얻은 듯이 기뻐했다고 한다. 김창업의 서자였던 김윤겸金允謙 또한 시·서·화 삼절三絶로 불렸을 정도로 예술적 감수성이 뛰어났다. 정선鄭敾의 진경산수 화풍을 이어받아 「동산계정도東山溪亭圖」, 『금강산화첩金剛山畵帖』 등을 남겼다.

앞서 인용한 시에서 김창흡은 집안 형제들이 모두 '한묵유희', 즉 그림 그리는 일을 중하게 여겼다고 했다. 이른바 육창으로 불리는 형제들에게 회화를 중요하게 생각하도록 만든 것은 김상용과 김상헌 형제 이래 형성된 장동김문의 문예전통과 문예의식이었다. 이 때문에 소년기에는 의당 화필을 손에 쥐고 말을 모사하는 일이 기본이었을 것이다. 그런데 성장하면서 각기 소질을 달리하자 솜씨가 있는 김창업만 화공과 같은 수준의 그림을 그릴 수 있었음을 알 수 있다.

50 김창업이 그린 황강영당본(黃江影堂本) 「송시열상(宋時烈像)」[77세 상(像)]에는 권상하와 김창협의 찬문 (贊文)이 적혀 있다.

5. 김충현으로 이어진 문예의식

장동김씨의 초기 백년 역사를 빛낸 인물로 3상尙·2광光·5수壽·6창昌을 든다. 3상은 김상용·상준·상헌, 2광은 김광욱·광현, 5수는 김수홍·수증·수홍·수항·수익, 6창은 김수항의 아들 창집·창협·창흡·창업·창즙·창립이다. 이 초기 백년을 장동김씨의 문예전통이 성립되고 발전했던 기간이라 부르고 싶다.

김수증의 문예취향은 조부대祖父代인 김상용·상헌 시절에 형성된 문예전통과 문예의식으로부터 영향을 받아 형성된 것이다. 문예전통은 한묵과 시서, 즉 서법, 회화, 시문 창작을 가문의 교양으로 익히는 것을 말하며, 문예의식은 서법과 회화, 시문 창작이 모두 소통 가능한 예술이라는 인식에 바탕을 두고 속되지 않은 선비가 되기 위해 부단히 추구해야 한다는 의식을 말한다.

이러한 전통과 의식은 후대 장동김씨 문중의 구성원 사이에 공유되고 실천되었다. 그 과정에서 김수증은 곡운체라는 독특한 팔분서체를 완성하여 후대에 전했고 그것이 노론계의 서체로 굳어지는 결과를 가져왔다. 김수증은 아들 창숙과 손자 오일을 통해 자신의 문예가 전승되기를 바랐으나 모두 허사로 돌아갔다. 그들이 자기보다 먼저 세상을 등졌기 때문이다. 그 결과 김수증의 문예정신이 조카인 김창협과 김창흡에게로 계승되었다. 특히 김창흡은 자신의 아들 치겸致謙을 김수증의 후사로 입적시킴으로써 김수증의 의발을 전수받는 결과를 가져왔다.

이른바 농연가학으로 말해지는 김창협·김창흡 형제의 문예성취는 가히 필적할 만한 상대를 찾기 어려울 정도로 독보적이었다. 그 영향의 정도는 단순히 장동김씨 일문에 그치는 것이 아니었다. 조선 후기에 활동한 서울과 지방의 문인 지식인치고 농연의 글을 읽고 따라 배우지 않은 이가 거의 없었다. 비록 김조순金祖淳의 딸이 순조의 비가 되고 뒤에 다시 김문근金汶根의 딸이 철종의 비가 됨으로써 이루어진 안동김씨 세도정치에 대한 세간의 비판이 없지 않았지만, 그로 인해 농연의 위상이 흔들

린 적은 없었다.

농연가학이 하나의 규범으로 자리 잡은 이후 김충현에게 가까운 거리에서 직접적으로 강한 영향을 준 이가 조부 동강東江 김영한金甯漢, 1878~1950이라면 조금 먼 거리에서 영향을 끼친 이는 7대조 화서華棲 김학순金學淳, 1767~1845일 것이다.

김학순은 이조판서를 역임했을 정도로 정치적 수완이 있던 인물이었다. 그는 평소 겸양함을 지켜 문예에 능하다고 자부하지 않았다. 그러나 정감을 펼치고 사건을 기술할 양이면 신운神韻이 절로 넘쳤을 정도로 문예적 역량이 뛰어났다. 그는 평범한 편지라 하더라도 반드시 해정하게 썼으며 아무리 황급한 때라도 남의 손을 빌리거나 함부로 붓을 놀리지 않아 마치 활자로 찍어낸 것처럼 글씨가 질서정연하였다. 평소에 집안에 재산이 얼마인지 묻지 않았고, 오직 경전을 가지고 스스로 즐겼다. 늙고 귀하게 되었지만 마치 가난한 선비처럼 담박하게 지내며 한결같이 문강공文康公의 가법을 따랐다.[51]

'문강공가법'이란 곧 농연가학을 말하는 것인데, 특히 김창흡의 가법을 강조한 데에는 그럴 만한 사정이 있었다. 김학순의 5대조는 김창립金昌立인데 아들을 두지 못해 김창흡의 아들 후겸厚謙을 양자로 들였고, 다시 김후겸이 아들이 없자 김창흡의 손자 간행簡行을 양자로 들인 바 있다. 그러니까 김학순은 김창흡의 혈손이 되는 셈이다.

김학순의 손자 창녕위昌寧尉 김병주金炳疇는 몸가짐이 수미秀美하고 성품과 도량이 간묵簡默했다. 김병주는 순조의 둘째 딸이며 효명세자孝明世子의 누이동생인 복온공주福溫公主와 혼인하여 국왕의 사위가 되었다. 그러나 유소儒素의 가법家法을 지켰으며, 내려준 저택에는 하나도 치장을 더하지 않았을 정도로[52] 부귀한 집안 티를 내지

51 『華棲集』卷7, 附錄, 墓表(5代孫 甯漢 撰).

52 『철종실록』4년 계축(1853) 2월 19일(갑오), 「昌寧尉 金炳疇의 卒記」.

않고 은사와 같은 정취와 즐거움을 추구하였다.

김병주는 왕명에 따라 철종의 생부 전계대원군全溪大院君의 묘비문을 썼을 정도로 필재筆才가 있었다.[53] 1840년 금산錦山 보석사寶石寺에 세워진 영규대사靈圭大師 순절 사적비 앞면에 큰 글자로 '의병승장義兵僧將'이라 새겨져 있는데, 이 글씨 역시 김병 주가 썼다.

김병주의 글씨에 영향을 준 이는 조부 김학순이었다. 김충현의 회고에 따르면, 김 학순은 그 손자 김병주에게 친필로『천자문千字文』을 써주었는데, 그 책 끝에 '이 천자 문을 써서 너의 백복을 기원한다[書此千字祈爾百福]'라는 덕담이 적혀 있었다고 한다.[54]

머리말에서 언급했듯이, 장동김씨의 가풍은 도학, 문장, 절의, 서법으로 요약할 수 있다. 조선의 명문가치고 도학과 문장에 능한 인물을 배출하지 않은 경우는 드물 다. 절의는 평시에 드러낼 수 있는 덕목이 아니다. 절의는 국가의 위난이나 정치적 혼란이 생겼을 때, 행위를 통해 비로소 그 모습을 드러낼 수 있다. 김상용·김상헌 형 제는 병자호란에 그 절의형상을 드러냈고, 구한국 말기에는 김석진과 김영한 부자 가 선조가 가던 길을 다시 걸어갔다.

오천梧泉 김석진金奭鎭, 1843~1910은 천성이 단정하고 화락하였으며 간엄하고 정직 했다. 50년 동안 조정에 서서 악을 제거하고 선을 장려하였다. 아부하지도 않고 속 이지도 않았다. 오직 의리를 따랐다. 의리가 불가하면 임금의 명이라도 받아들이지 않았다.[55] 일제가 1910년 조선을 병탄한 뒤 전직 고위 관료들에게 작위 또는 은사금 을 주었는데, 남작男爵의 작위로써 김석진을 회유하였으나, 불사이군不事二君의 의리 를 내세워 작위를 받지 않고 창녕위궁재사인 오현병사梧峴丙舍에서 음독 자결하였 다.[56] 김석진은 평소 옛 역사에서 절의를 잃어버린 신하들을 뽑아서 후손들을 경계

53　洪鍾應 撰「行錄」(『安東金氏文獻錄』地, 471쪽).
54　김충현,「천자문견문」,『예에 살다』, 111쪽.
55　『安東金氏文獻錄』地, 572쪽, 男 金甯漢 撰「行狀」.

시켜 "선비가 경도經道를 지키다가 죽을지언정, 권도를 따라 살아서는 안 된다. 옛날 초절初節을 지켜낼 수 없었던 자는 모두 권도에 잘못 빠져들었기 때문이다"[57]라 했다. 김석진은 집안 사이에 오고가는 서찰이라도 정밀하게 살펴 일자 일구도 허투로 쓰지 않았다. 글을 공교롭게 만들기 위해서가 아니라 망령된 말이 생길까 두려워했기 때문이다.

김영한은 부친이 순국한 다음 자신을 회유하기 위해 찾아 온 총독부 인사국장 고쿠부 쇼타로國分象太郞에게 "나는 홀로 두 가지 권리를 가지고 있다. 나에게 작위와 은사금을 주어도 내가 받지 않을 권리가 있고, 나의 생명을 보전하고자 하나 나는 스스로 죽을 권리가 있다. 귀국이 비록 천하에서 위엄을 떨치고 있지만 필부의 뜻을 빼앗지 못할 것이다"라 하고,[58] 거듭되는 회유와 협박을 모두 물리치고 작위와 은사금을 끝내 받지 않았다.

김영한은 자신의 손자 김충현이 김학순의 서법을 계승했으면 했다. 이 때문에 김용진金容鎭의 글씨를 익히려 했던 김충현에게 "조상의 글씨를 두고 다른 글씨를 왜 쓰냐!"라며 서운해 했다고 한다.[59] 김충현은 조부 슬하에서 사서삼경과 같은 경술을 익혔다. 그리고 25년여를 일제 식민지 백성으로 살아오면서 조부로부터 문정공파의 도학과 문장, 그리고 절의에 대해 귀에 못이 박히도록 가르침을 받으면서 성장했을 것이다.[60]

56 『安東金氏文獻錄』地, 571쪽, 男 金甯漢 撰「行狀」.

57 『安東金氏文獻錄』地, 580쪽, 朴豊緖 撰「墓誌銘并序」.

58 金甯漢, 『及愚齋續集』卷8, 附錄,「墓誌」(男 潤東 撰).

59 김충현, 「학서총화: 소년기부터 회고하면서」, 『예에 살다』, 86쪽. "자손은 조상의 필체를 이어받는 것이 상례라 하였지만, 우리 7대조 화서(華棲) 문간공(文簡公)의 글씨가 좋았다. 그래서 조부는 그 글씨를 이어받도록 말씀했다. 그러나 내 자신도 그랬지만 영운(潁雲)은 무슨 일이 있어도 중국 당대(唐代) 이상을 서법을 이어받아야 대성을 기할 수 있다 하였다. 영운은 혈족(血族)일 뿐 아니라 조부와는 동갑이라 두 분의 친분이 남달리 두터웠다. 그래서 조부는 취중이면 이따금 조상의 글씨를 두고 다른 글씨를 왜 쓰냐 하고 못내 서운하여, "내 손자를 성구(聖九)가 잘못되게 한다"라고 농반 진반 말씀하시던 것이 어제런 듯하다. 성구는 영운의 자이다".

일찍이 김충현이 분가하게 되었을 때, 김영한은 새집의 택호를 '제이목석거第二木石居'라 명명했다. 뜻인즉, 선조 김상헌이 남긴 규범을 잊지 말라는 것이다.[61] 김상헌은 병자호란 후 안동으로 낙향하여 잠시 풍산 소산의 청원루淸遠樓에서 지내다가 다시 서미동西薇洞으로 들어가 '목석거木石居 만석산방萬石山房'이라는 초가집을 짓고 은거했다.[62] 김상헌이 남긴 규범은 바로 '절조와 의리를 지키는 삶'이었다.

이상에서 필자는 김충현 집안, 즉 문정공파 장동김씨의 가풍과 문예의식을 산견散見해 보았다. 흔히들 김충현의 서체는 법고창신의 결과라고 말한다. 조선 후기 문학론에서 법고창신을 제기한 이는 연암燕巖 박지원朴趾源, 1737~1805이다. 그는 「초정집서楚亭集序」에서 "아! 소위 '법고'한다는 사람은 옛 자취에만 얽매이는 것이 병통이고, '창신'한다는 사람은 상도常道에서 벗어나는 게 걱정거리이다. 진실로 '법고'하면서도 변통할 줄 알고 '창신'하면서도 능히 전아하다면, 요즈음의 글이 바로 옛글인 것이다"라고 했다.[63] 문학자의 이상은 고문古文을 써내는 것이다. '고문'이란 통시적·공시적으로 그 가치를 인정받을 수 있는 글, 고전이다. 서법예술도 마찬가지일 터이다. 명가의 법첩에 얽매이거나 기본적인 서법원리에서 벗어나서는 고전서법의 위상을 차지할 수 없다.

농연가학은 절충과 자득을 중시했다. 절충과 자득이 바로 법고와 창신으로 연결된다고 할 수 없겠지만, 모종의 내밀한 소통관계가 있을 법하다. 공평한 관점을 가지

60 김충현, 「경인유묵(褧人遺墨) 서(序)」, 『예에 살다』, 143쪽. "우리 집은 본래 가학(家學)을 존중하여 전통을 이어왔다. 증왕고(曾王考) 오천공(梧泉公)의 경술(庚戌) 순국(殉國) 후로는 배일(排日) 한길로 교육을 받게 되어 독서(讀書) 학서(學書)하고 현대교육과는 담을 쌓았으니 공(公)도 그러한 태두리 안에서 수업(修業)하게 되었다. 공은 출중한 재분(才分)으로 경사(經史)에 전념하였거니와 글씨도 제법(諸法)에 통하여 전(篆)·례(隷)·해(楷)·행(行)·초(草)에 모두 일가를 이루었다. 선원(仙源) 문곡(文谷) 양공의 유법(遺法)을 이어 전(篆)을 썼고 곡운공(谷雲公)의 예법(隷法)으로 선대(先代) 비명(碑銘)에 유적(遺蹟)을 남겼으니 과연 가학(家學)을 이었다 하리라." 인용문의 '공(公)'은 김문현(金文顯, 1913~1975)을 말한다.

61 동강공(東江公), 「書第二木石居」, 『예에 살다』, 348쪽. "聊將木石題堂額, 文正遺規倘不忘".

62 현재 김학순(金學淳)이 안동부사로 있으면서 새긴 '목석거(木石居)' 암각자가 남아 있다.

63 『燕巖集』卷1, 煙湘閣選本, 「楚亭集序」.

고 여러 서체를 절충하되 스스로 글씨의 고전적 가치를 터득하게 된다면 새로운 서체의 창조가 가능해질 수 있다는 측면에서 말이다. 요컨대 절충과 자득은 곧 법고의 과정 자체이다. 농연가학은 창신을 힘주어 말하지 않았다. 이는 공자의 '술이부작述而不作'한다는 정신을 존중하는 차원에서 이해할 필요가 있다. 그러나 절충과 자득의 다음 단계는 창신일 수밖에 없다.

문헌·충헌·창헌·웅헌·정헌 5형제의 서예, 20세기 문인서예를 꽃피우다

배옥영

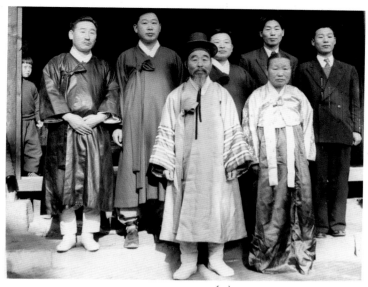

① 부친 김윤동
② 모친 은진송씨
③ 김문현
④ 김충현
⑤ 김창현
⑥ 김응현
⑦ 김정현

그림1. 김충현의 부친 김윤동의 회갑 기념사진(부모님과 5형제), 1955

김충현과 김응현은 5형제이다. 그러나 한국 서단에서는 둘째 김충현과 넷째 김응현만이 서예가로 알려져 있을 뿐, 나머지 형제들에 대해서는 모르는 사람이 많다. 그러나 첫째 김문현은 해방 이전 조선서화협회전에 입선할 정도로 서예를 잘했다. 셋째인 김창현은 한학자로 높은 명성을 얻고 있었지만 서예에서도 이미 일가를 이룬 인물로 알려져 있다. 다섯째 김정현도 어머님 회갑 때 5형제와 함께 글을 짓고 서예 작품을 써서 헌정할 정도로 서예에 능했다. 이들 5형제가 고르게 한학과 서예에 모

그림2. 5형제, 〈수모시〉, 1953, 창문여고 소장

두 뛰어날 수 있었던 배경에는 개인적인 재능과 노력 외에도 어려서부터 익힌 선조로부터 이어져 내려오는 가학의 비결이 존재하고 있었다. 이에 5형제의 서예를 소개함으로써 가문에 흐르는 문인정신과 서예정신을 고찰하고자 한다.

〈수모시壽母詩〉 10곡 병풍은 우리나라 전통 문인사대부 가문에서 행해지고 있던 하나의 풍습을 들여다볼 수 있는 귀한 작품이다.그림2 모친의 수연壽宴을 맞아 5형제가 정성을 다하여 모친에게 드리는 헌시를 짓고 이를 서예작품으로 두 폭씩 써서 병풍으로 꾸며 헌정한 것이다. 가장 맏이인 김문현이 마흔이고 가장 아래인 정현이 겨우 스물을 갓 넘긴 청년으로, 한집안의 5형제가 모두 서예의 높은 수준에 이르렀음을 경외하지 않을 수 없다. 또한 5형제의 작품 속에 흐르고 있는 가학의 서풍 및 각각의 성정과 심미의식의 차이를 엿볼 수 있어 참으로 특별한 작품이다.

1. 경인 김문현

경인畊人 김문현金文顯, 1913~1974은 1913년 일제강점기가 막 시작되던 시대적 혼란

기에 김윤동의 장남으로 태어났다. 그가 태어난 곳은 서울시 도봉구 번동 93번지로 5대조 할머니와 할아버지가 안장되어 있는 묘막 창녕위궁昌寧尉宮이다. 이곳은 순조의 둘째 딸 복온공주가 일찍 세상을 떠나자 나라에서 매입하여 공주묘로 지정한 곳으로, 복온공주의 남편이자 순조의 사위인 김병주金炳疇의 본관이 안동이므로 안동의 옛 이름 창녕昌寧을 따서 창녕위궁이 되었다.

이곳은 오동나무가 많아 오현梧峴이라 불렀는데, 오현의 가학은 도학, 사서오경, 시문, 절의, 금석, 서예가 중요한 과목이었다. 김영한은 선대의 유지를 받들어 철저하게 항일을 했으며 민족정신을 지키기 위해 자식과 손자들이 일본어로 공부하는 학교에 가는 것을 막았다. 김윤동은 신학문을 하지 않고 자신의 부친 김영한의 훈도하에 가학으로 구학문을 익혔다. 김영한은 이미 학문적으로 높은 경지에 있었으며 명성이 높아 전국에서 글을 배우러 오는 사람들이 많았다. 그 가운데 한 사람이 월당月堂 홍진표洪震杓인데, 오현에 기거하면서 연령이 비슷한 김문현과 동문수학하였다.

김문현은 총명함을 타고났으며 성실하고 겸허한 인품을 지녔다. 그는 학문을 하는 성장환경 속에서 자연스럽게 훈도되어 한학에 밝아 한때 이화여고와 해군사관학교에서 한문을 지도했다. 1945년 광복 후에는 민족의 정기를 살리고 민족정신을 고취시키기 위해 후학들이 역사를 바로 알아야 한다는 취지하에 뜻을 함께하는 문인들과 조국광복사서연역회祖國光復史書衍譯會를 결성하여 『삼국유사』를 번역하였다. 이는 해방 후 처음으로 시도된 국역사업으로 학문적·역사적으로 중요한 의미를 지닌다. 어려서부터 금석학과 전서의 자학에 밝아 주변에서 모르는 글자가 나오면 김문현에게 물으면 된다고 알려져 어려운 글자를 물으러 오는 사람들이 많았다고 전한다.

김문현은 7세 때 『천자문』을 습자한 것으로 소개되어 있다. 그때 습자한 『천자문』은 7대조 김학순이 손자 김석진에게 직접 써준 것으로, 대대로 집안의 가보로 내려와 조부 김영한의 슬하에서 가학으로 접하였다. 김충현은 『예에 살다』에서 이 책에 대해 언급하였는데 "나의 7대조 이조판서 문간공文簡公 휘諱 학순學淳, 1767~1845이

그 손자 창녕위 효정공 휘諱 병주炳疇, 1819~1853에게 친필로 써준 천자문이 지금까지 전하여 내려온다. 그 책에는 '서차천자 기이백복書此千字 祈爾百福'이라 쓰여 있다"라 하였다. '이 천자문을 써서 너의 백복을 기원한다'라는 뜻으로, 조부의 따뜻한 바람이 그대로 전해져 감동을 준다.

그 밖에 김문현의 서예 형성에 영향을 준 인물로는 둘째 숙부 김순동金舜東을 들 수 있는데, 김순동은 민태식과 함께 충남대학교를 창설했으며 충남대 문리대 학장을 역임했다. 그는 한학자로서 일가를 이루었으나 서예로도 이미 명성을 얻고 있었다. 그는 윤용구尹用求, 1853~1939를 사사私事했다. 윤용구는 일제의 작위를 거절한 인물로 서풍 또한 충의열사답게 기백에 찬 글씨를 썼다. 김순동은 안진경 해서풍의 글씨를 잘 썼는데, 특히 기백이 있는 글씨가 돋보인다. 김순동은 김문현보다 연령이 열다섯 살이나 많고 윤용구의 뒤를 잇는 수제자였다. 김순동의 서예는 오현 시절에 조카 김문현에게 다분히 영향을 미쳤을 것으로 짐작할 수 있다.

집안 대대로 명서예가가 많았기 때문에 금석문과 관련한 비문 제작은 조부 김영한의 주도하에서 집안에서 비문을 제작할 때마다 북칠北漆 등 모든 과정에 자손들이 직접 참여하여 이루어졌다. 그럼으로써 자연스럽게 장동김문의 북칠기법이 누대에 걸쳐 전수되었다.

김문현은 23세 때 15회 조선서화협회전1936년에서 한글로 입선한다. 그러나 장손으로 태어난 김문현은 40명의 대가족을 위해 선대부터 내려오던 채석장을 운영해야만 했다. 서울채석업조합 이사장 역임, 경동채석장 경영, 대한석재주식회사 설립, 서울청계천변 정비사업 참여, 동일단통주식회사 참여 등으로 오랫동안 서예에 전념할 수 없었다.

그가 다시 붓을 들고 서예의 길로 접어든 시기는 1958년 국내 최초의 전문 서예연구원인 동방연서회가 창립된 후부터였다. 김문현은 그곳에서 10여 년 간 아우 김충현, 김응현과 함께 적극적으로 서예 보급에 힘썼다. 비록 공백기가 길었지만 어려서

부터 몸에 익은 그의 실력은 식지 않고 동방연서회에서 다시 빛을 발휘하였다. 특히 행서를 즐겨 썼고 안진경, 동기창, 유석암체에 능하였으며, 선대의 유법遺法인 전서篆書와 한글궁체에 뛰어났다.

『경인유묵獒人遺墨』에서 월당 홍진표는 "안진경의 근골과 유용劉墉의 자태를 글씨를 놓고 찾아봐야 비슷한 데 없네. 진실로 경인의 참모습을 알 량이면 노국남자魯國男子 유하혜柳下惠를 배운 듯 마음을 닮았어라"라 하여 그의 글씨가 이미 일가를 이루었음을 말하고 있다. 또 김문현의 천성과 현량함이 맹자가 4대 성인聖人으로 꼽았던 백이, 이윤, 유하혜, 공자 가운데 한 사람인 유하혜와 견줄 만하다고 말하고 있다.

김문현은 '예술의전당 개관기념 한국 서예 100년전' 전시에 출품할 정도로 이미 세상에 명성이 알려진 서예가였다. 1938년에 쓴 〈증정부인은진송씨묘표贈貞夫人恩津宋氏墓表〉라는 예서작품에서부터 1971년 〈종덕수신행서액種德脩身行書額〉 행서작품과 〈택재공묘표澤齋公墓表〉의 전면 해서작품에 이르기까지 70여 점의 유품을 모아서 편찬한 작품집 『경인유묵』[1]이 전해지고 있다.

『경인유묵』에서 확인할 수 있듯이 김문현은 전서, 예서, 행서, 해서, 한글에 모두 능하였다. 특히 서예에 천부적인 자질을 타고났으며, 어렸을 때에는 날마다 조부님께 일정 시간 동안 글씨를 학습하고 연습하였다고 한다. 일가 모두가 안진경체 해서에 깊은 관심을 가졌는데 특히 안진경의 〈마고산선단기麻姑山仙壇記〉를 천착하여 학습하였다.

〈사평공묘표司評公墓表〉는 1938년 예서로 쓴 금석문으로 비교적 초기 작품에 속한다. 그림3 김문현은 12대조인 곡운 김수증의 예서를 학습하였다고 전하는데, 이 작

1 『경인유묵(獒人遺墨)』에는 김충현의 「경인유묵서(獒人遺墨序)」, 벗 홍진표가 쓴 「경인서집일언(獒人書集一言)」 기념휘호가 실려 있다. 이 책에는 생전의 작품 70점과 숙부 김춘동이 조카 김문현의 생애에 대해 쓴 뇌사(誄詞), 동생 김충현·김창현의 제문(祭文), 유묵집의 발간을 기념하여 쓴 김창현과 김응현의 서평(書評), 제자 대표로 박준근이 쓴 「경인(獒人) 김문현(金文顯) 선생(先生)의 서예술(書藝術)」이라는 평문(評文)이 수록되어 있다.

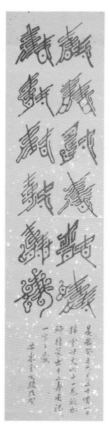

그림3. 김문현, 〈사평공묘표〉, 1938

그림4. 김문현, 〈전서주련〉, 1943

품에서는 특히 소박하고 맑으면서도 빼어난 아름다움이 느껴진다. 필법과 장법 등 엄정한 법칙을 지키면서도 본래 지니고 있는 천부적 예술성은 감출 수 없어 긴밀함 가운데 화려함이 드러난다.

〈전서주련篆書柱聯〉은 김문현이 1943년에 쓴 작품이다. 그림4 어려서부터 가학으로 익힌 전주문자篆籍文字에 대한 높은 식견과 전서에 대한 깊은 관심은 자연스럽게 주변에 알려져 명성을 얻고 있었다. 이 작품은 그의 높은 학문적 식견뿐 아니라 높은 예술성도 돋보이는 작품이다. 특별히 장식성을 가미한 조충서의 예술성에 대담한

그림5. 김문현, 〈낙지론〉 10곡 병풍, 1948

공간감의 활용이 뛰어나다. 또 일반적인 전서의 단순함에서 벗어나 굵고 가는 대비를 이루어 현대적 느낌을 살리고 있다.

1948년에 쓴 〈낙지론樂志論〉 10곡 병풍은 행서작품이다.그림5 김문현은 이 10곡의 병풍으로 쓴 작품 외에도 〈낙지론〉의 글을 여러 형제形製의 작품으로 썼다. 이는 그 자신이 이 글의 내용에 얼마나 심취했는지를 짐작하게 한다. 〈낙지론〉은 벼슬길을 마다하고 평생 포의布衣로 살았던 중국 후한시대 학자 중장통仲長統의 글로 "좋은 벗들이 찾아오면 술과 안주를 내어와 함께 즐기고, 좋은 때 좋은 날이면 양과 돼지를 삶아 대접한다. 밭두둑과 동산을 거닐고 넓은 숲에서 즐겁게 노닐며, 맑은 물에 몸을 씻고 시원한 바람을 쫓는다. 이와 같이 저 하늘을 넘어 우주 밖으로 나갈 수 있으니, 어찌 제왕의 문에 들어감을 부러워할까?"라는 내용을 담고 있다. 이는 공자가 추구

하였던 이상인 "기수沂水에서 목욕하고 무우舞雩에 바람 쏘이고 시를 읊으면서 돌아오는" 경계이다. 이러한 유유자적함이야말로 김문현이 추구했던 이상이 아닐까 짐작하게 한다. 행서로 강한 골기를 드러내면서 어느 곳에도 구속됨이 없이 자유롭게 써내려간 필치가 돋보인다.

김문현 집안은 궁중에서 보내온 서간문 등 한글궁체 자료를 대거 소장하고 있었는데, 김문현은 어려서부터 이러한 자료를 많이 접할 수 있었다. 이러한 가학의 영향으로 당시 한국 서단의 정서와는 달리 민족정신을 발양하는 한글서예에 깊은 관심을 가져 첫 등용문의 작품도 한글 작품으로 하였다. 이에 관해 제자 박준근

그림6. 김문현, 〈수모시〉, 1953

은 「경인 김문현 선생의 서예술」이라는 글에서 "국문서체는 궁중 전래의 원본을 베껴서 옮겨 쓴 등서謄書와 봉서 등의 서간문을 연구하여 현대감각에 부합하는 궁체로 하나의 경지를 열었다"라고 평했다.

〈그림6〉은 1953년 모친의 수연을 맞이하여 5형제가 함께 축수하는 마음을 〈수모시〉 두 폭씩에 담아 짓고 써서 10곡 병풍으로 만들어 모친께 헌정한 작품 가운데 김문현이 쓴 부분이다. 모친에 대한 사모의 정성을 한 자 한 자에 담아 쓰되 편지를 쓰듯이 막힘이 없어 물이 흐르듯 유창한 아름다움과 빼어난 아취가 돋보이는 작품이다.

특히 우리 문화의 발전과 우리 민족정신의 정체성에 특별한 관심을 가졌던 김문

그림7. 김문현, 〈고암서루〉, 1960년대

현은 한글서예에 깊은 관심을 가져, 1940년에 간행된 월간 여성지에 「우리 궁체 쓰는 법」을 연재함으로써 한글서예를 전파하는 데 힘썼으며, 한글서예를 보급·발전시키는 데 크게 공헌하였다.

〈고암서루鼓巖書樓〉는 1960년대에 쓴 것으로 그의 행서가 이미 최고의 경지에 이르렀음을 보여주고 있다.그림7 마치 글씨가 금방이라도 살아서 꿈틀거릴 듯이 호방한 생동감과 윤기가 넘친다.

〈천자문千字文〉은 김문현이 쓰고 큰자부 이명자가 훈과 독음을 썼다는 데 특별한 의미가 있다.그림8 선대의 정신을 계승하여 이 천자문을 써서 자손대대로 만복을 기원하고자 하는 정성스러움과 자애로움이 한 획 한 획에 그대로 느껴진다. 안진경 해서의 느낌이 많이 보이지만, 어디에도 매이지 않고 오직 필획, 결구, 장법이 한 치의 흐트러짐도 용납하지 않은 견고함과 주밀함을 드러내고 있다.

〈종덕수신種德修身〉은 세상을 떠나기 3년 전인 1971년에 쓴 거의 마지막 작품으로, 아들 김통년에게 유훈으로 남긴 작품이다.그림9 아버지가 아들에게 한 마디 한 마디 긴 호흡을 다하여 유훈을 남기듯, 보는 사람으로 하여금 뭉클한 감동이 일게 한다. 필획 하나하나가 호방하면서도 기개가 넘치고 흐트러짐이 없다. 그의 강인한 정신력이 그대로 드러나 있어 모든 규구의 틀에서 벗어나 천인합일의 경계를 보는 듯하다.

고래로 우리의 정신문화는 학문을 하되 위기지학爲己之學을 했으며, 자신의 입지와 출처에 있어 의리에 맞는 올바른 지혜를 그 가르침에서 얻고자 하였다. 김문현은

그림8. 김문현, 〈천자문〉, 1969 그림9. 김문현, 〈종덕수신〉, 1971

한 가문의 장자로서 가학으로 내려오는 도학정신을 현실에서 올바른 가치로 실현하였다. 대외적으로는 학자로서, 경제인으로서, 서예가로서 자신이 맡은 역할을 담당하면서 삶과 예술을 혼융하여 실천적인 삶을 살았으며, 안으로는 한 집안의 장자로서, 형으로서, 아버지로서 정명正名을 실현한 인물임이 분명하다.

문인서예가로서 사회적 책임감을 통감하여 그 역할을 다하고자 하였으며, 경이직내敬以直內하고 의이방외義以方外함으로써 명名과 실實이 일치하여 사회의 진정한 본보기가 되었던 문인서예가이다. 김문현은 오늘날 자신이 쓰는 글자조차 이해하지 못한 채 조형적 아름다움에만 치우치고 있는, 방향을 잃고 헤매고 있는 현대 서예인들에게 미래 서예의 방향을 제시한다.

2. 일중 김충현

김충현金忠顯, 1921~2006의 자는 서경恕卿, 호는 일중一中이다. 1921년 9월 5일 한성 동서문 밖 번동 오현내사에서, 오늘날로 치면 서울 도봉구 번동 93번지에서 5남 3녀

그림10. 김충현, 〈보현재〉, 1993

중 둘째로 출생하였다. 당호는 환성재喚腥齋, 오산봉포梧山鳳苞, 보현재普賢齋, 제이목
거第二木居, 예향관藝香館, 한와연재漢瓦研齋, 노초황화실老蕉黃華室, 석지재石芝齋, 석
엽산방析葉山房, 여운헌如雲軒 등이 있다.

　〈그림10〉은 김충현이 마지막 여생을 거하였던 집의 당호 보현재普賢齋의 현판이
다. 김충현은 역사적 격랑기에 태어나 일평생 동안 선비정신을 유감없이 발휘하며
청아하게 살았다. 그는 한 시대를 풍미한 대표적인 서예가이자, 경전의 미묘한 뜻을
낱낱이 파헤쳐 성현들의 높은 경지를 체득하여 삶에 그대로 체현한 경학자였다. 또
한 민족정신으로 수기치인修己治人을 몸소 실천하고 특히 아동교육에 큰 관심을 가
져 근본적인 문제를 파고들어 실천적 대안을 제시한 교육학자이자, 지나간 역사를
꿰뚫어 보고 그 안에서 답을 찾았던 해박한 문인이었다.

　또한 가족들이 삶 속에서 평안과 아울러 예술적 향유를 누릴 수 있도록, 햇볕이 잘
들고 바람이 잘 통할 수 있도록 자신의 집의 도면은 물론, 꽃 한 송이, 돌 하나까지 직
접 설계하여 건축하였으니 건축공학자요 생활과학자이기도 했다. 그뿐만 아니라 우
리 민족의 전통음식에 대한 깊은 애정과 지식과 지혜를 지녔으며, 일제강점기 때 한

글서예 연구로 민족의 정기를 찾으려고 했던 민족주의자였다. 그는 결코 고지식한 지식인이 아니라 이론과 현장을 아우를 줄 아는 실사구시를 펼쳤던 실학자였다.

어려서부터 남달리 총명하여 조부 김영한의 훈도 아래 6세 때에『천자문』을 읽고 썼고, 8세에 주역을 읽었으며, 9세에는 귤원橘園 홍종길洪鍾佶로부터 소학小學을 배웠고, 11세 때부터는 두 살 연하의 아우 백아 김창현1923~1991과 함께 13세까지 사서를 공부하였다. 일제의 강점기였던 당시 김충현의 조부는 후손들이 일제의 조선 전통 문화 말살정책으로부터 영향을 받지 않도록 신학문 교육에 반대하였다. 이에 김충현은 14세가 되어서야 비로소 경성의 삼홍보통학교 3학년에 편입하여 18세에 졸업하였고, 같은 해 중동학교에 입학하였다.

김충현은 어려서 한학을 학습하는 동안 김상용, 김상헌, 김수증, 김학순 등 가학으로 전승되어 내려온 다양한 가학서체를 공부하였다. 특히 12대조인 곡운谷雲 김수증 金壽增, 1624~1701의 서맥을 이어 금석기와 전예篆隷의 아취가 짙은 양송체兩宋體와 당체 唐體 북위비北魏碑 계열을 널리 학습하였다. 그뿐만 아니라 어려서부터 자연스럽게 궁중과 왕래하였던 봉서와 등서 등의 한글서예들을 접할 수 있었기 때문에 중동학교 학업 기간은 그가 서예의 길로 나아가는 데 중요한 계기를 마련해 준 시기였다. 김충현은 1938년 중동학교 1학년 때 동아일보사에서 주최하였던 제7회 전조선남녀 학생작품전람회에 한문서예작품을 출품하여 특상1등상을 수상하였다. 이를 계기로 시작된 연이은 수상의 기회는 서예가로서의 삶을 굳히게 하였으며, 남다른 민족정신은 한글서예 발전에 대하여 숙명적 책임감을 갖게 하였다. 한글서예를 참고할 수 있는 책 한 권 없던 당시의 정황은 그에게 서예교육의 길을 걷도록 당위성을 제공하기에 충분하였다.

일제 말기 적당한 참고서적 한 권 없는 어려움과 고심 속에서 1942년『우리 글씨 쓰는 법』이라는 이름으로 궁체교본을 탈고하였지만 일제의 한글 탄압 정책으로 발행하지 못하였다. 당시의 상황에 대해 김세호는『일중 김충현: 예술의전당 개관 10

주년 기념 특별전 도록』에 실린 「일중 김충현의 서예」라는 글에서 "국가를 빼앗은 일제가 우리의 영혼인 우리의 말과 글자를 빼앗기 시작할 즈음 일중은 우리의 글씨에 대하여 깊은 관심을 보였고 그 연구를 책으로 내고자 하였다. 당시 우리글인 한글에 대한 관심은 우리의 고유문화를 찾아 부흥시켰다. 그러나 우리의 글을 표현하는 우리의 글자에 대한 연구는 아직 없었다. 전무했던 연구를 일중이 혼자서 해냈던 것이다"라 하여 그 의미를 상세하게 서술하였다.

일제의 한글 탄압으로 비록 출간의 결과는 얻지 못하였지만 당대의 거장 위당 정인보가 『우리 글씨 쓰는 법』의 서문을 썼는데, 정인보는 서문 말미에 "우리 젊은 친구 김충현이 귀주고가貴冑高家의 후손으로 이체를 배워 이 세상에 알리었거니와 이제 또 그 쓰는 법을 적어 이 책을 만드니 이로부터 널리 퍼짐을 볼지라. 오호라! 글자는 선왕어제先王御製요 필법은 대내에 유전하온 고체라. 서序를 쓰며 감회를 이기지 못하노라"[2]라면서 극찬을 아끼지 않았다. 정인보와의 귀한 인연은 김충현이 서예가로 성장하는 데 큰 힘으로 작용했다.

광복과 함께 그동안 묻혀 있던 한글교본이 『우리 글씨 체』라는 이름으로 발간되었다. 25세 때부터 김충현은 경동중학교 국어교사로 봉직하면서 국어와 서예를 수업하고 본격적으로 우리 민족의 정신이 담긴 우리 글씨 한글 보급에 전력을 기울였다. 초등학교, 중학교, 고등학교 학생을 위한 서예 교과서 집필에 몰두했던 것이다. 아울러 국한문 병진을 주창하였으며, 서사방법, 결구, 서예사 등 기본적인 서예 기법과 서예이론뿐 아니라 학생들의 인성교육과 전인교육을 위한 다양한 내용의 문장을 실어 서예훈련과 함께 정신적 수양을 겸할 수 있도록 하였다. 동시에 시대적 요구에 맞추어 펜글씨 쓰는 방법을 실어 실용을 위해 노력하였다. 1946년부터 시작하여 『중등글씨체』, 『중등서예』, 『고등서예』, 『초등서예』[3] 등 실질적으로 학생들에게

2　김충현, 『우리 글씨 쓰는 법』(동산출판사, 1983), 21~22쪽.

도움이 될 수 있는 교과서를 집필하기 위해 얼마나 고심하였는지를 알 수 있다.

또한 1967년부터 경희대학교, 서울대학교, 성신여자대학교, 동덕여자대학교 등에서 서예 강의를 함으로써 한국 서예를 널리 보급시키고 확산시키는 데 획기적인 역할을 하였다. 일반인들을 위해 신문에 적극적으로 서예 관련 글을 게재했으며, 『서예집성』, 『국한서예』, 『일중한글서예』, 『우리 글씨 쓰는 법』 증보판 등 참고할 수 있는 책들을 발간하였다. 이처럼 김충현은 전인교육을 위한 서예교육자로서 일생을 시중時中의 길을 걸었다.

1947년 〈병천기의비並川紀義碑, 유관순비〉를 궁체로 쓰게 되니 바로 한글비의 효시가 되었다. 1948년에는 〈이충무공한산도제승당비〉와 〈이충무공남해노량충렬사비〉를 궁체와 국한문 혼용으로 쓰고, 1949년에는 〈윤봉길의사기념비〉를 썼으며, 1950년에는 〈백범김구선생비〉 등을 궁체로 써서, 30세 이전에 이미 이승만 대통령으로부터 한글서예 제1인자로 지목받았다.[4]

김충현은 수백 년에 걸쳐 면면히 이어져 내려온 가학의 전승과 인간의 본분인 효의 정신을 강조했는데, 이는 그가 일평생 남긴 작품의 명제를 통해서도 짐작할 수 있다. 〈그림11〉은 장동김문 문예정신의 상징적 인문인 선조 김상용金尙容, 1561~1637이 자손들을 위해 유계로 남긴 글을 작품으로 써서 아우 김창현에게 주고 그 뜻을 받들고자 한다는 뜻을 관지에 쓴 〈선원선생훈계자손가仙源先生訓誡子孫歌〉이다.

이 작품은 일상적인 태도에서 벗어나 오롯하게 선조의 유지를 받들고자 하는 특별한 정신을 담았다. 잘 쓰고 못 쓰고의 세속적 경계에서 벗어나서 오직 '일이관지一以貫之'의 태도로 정성을 다하였을 뿐이다.

〈고시조십첩古時調十疊〉은 1942년에 쓴 작품이다.그림12 당시 김충현은 한글궁체

3 1957년 김충현은 초등학생의 서예교육을 위한 교과서 『쓰기』를 발간하였다. 이는 정통적인 서예교육의 시작이 되었다.

4 최완수, 「一中金忠顯先生行狀」, 일중서예기념관개관기념학술대회(2012), 3쪽.

그림11. 김충현, 〈선원선생훈계자손가〉, 1942

그림12. 김충현, 〈고시조십첩〉, 1942

그림13. 김충현, 〈수모시〉, 1953

에 다양한 한문서체의 필법을 녹아들게 하여 한글서예에서 예술적으로 다양한 가능성을 발견하고, 새로운 풍의 아름다움을 구가하였다. 용필이 중후하고 세련된 아취가 있으며 유창한 느낌을 주어 부드러우면서도 가로로 기운을 받쳐주어 안정감을 주고 있다.

〈수모시壽母詩〉는 1953년 모친의 수연에 맞추어 5형제가 각자 자신의 서풍으로 모친에게 수모시를 찬하고 써서 헌정했던 작품 가운데 김충현이 쓴 부분이다.그림13 고래로 전해지고 있는 문인사대부 가문의 높은 풍격을 볼 수 있는 작품으로, 5형제

그림14. 김충현, 〈이충무공기념비〉, 1950

의 같음 가운데 다름을 엿볼 수 있는 소중한 작품이다.

　1949년 제1회 대한민국미술전람회전에 추천작가로 참여하여 제30회로 국전체제가 없어질 때까지 초대작가, 심사위원, 운영위원의 신분으로 거의 매년 참여하였으며, 매번 새로운 서풍의 창변을 시도하여 한국 서예 발전을 촉진시키는 데 중추적인 역할을 했다.

　〈그림14〉는 1950년에 정인보가 찬하고 김충현이 국한문 혼용체로 쓴 〈이충무공기념비李忠武公紀念碑〉이다. 이는 한글궁체가 지니고 있는 연미함과 글자 중심을 변화시켜 안진경 해서의 필의와 조화시킴으로써 완벽한 장법을 구사하였다. 비의 사면에 모두 각을 하였는데, 작품 전체가 털끝만 한 오류도 허용하지 않은 완미完美를 구현하였다. 가학으로 익힌 비액의 전서는 태산각석泰山刻石 풍이나 자신의 전서로 체현하여 표현하고 있다.

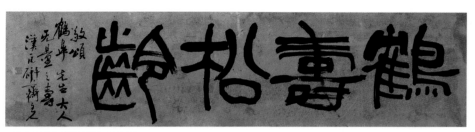

그림15. 김충현, 〈학수송령〉, 1950년대

〈그림15〉는 전예篆隸의 필의로 쓴 〈학수송령鶴壽松齡〉으로, 김충현이 1950년대 중반에 쓴 작품이다. 이 시기는 다양함을 가장 왕성하게 시도하였던 때로 광개토대왕비의 필의에 대전大篆 서체의 필의가 농후하다. 다만 용필에서 엄격하게 중봉을 지켰으며, 자형字形이 방정하면서도 기운이 밖으로 넓게 펼쳐 확장효과가 두드러지는 작품이다. 성기고 밀함을 극대비시킴으로써 공간분할을 시원하게 드러내었다. 이미 자신만의 전예서풍을 완성하여 그 어느 경계에도 구속됨이 없이 전서와 예서의 필의를 자유롭게 표현하고 있다. 이는 김충현이 어려서부터 금석문에 해박했던 데다 오랜 시간을 통해 고문자학적 식견을 축적했기에 나온 결과이다.

1958에 김충현은 서울 중구 수하동에 동방연서회東方研書會를 만들어 영운 김용진을 회장으로 세우고 이사장을 맡았으며, 김응현, 원충희 등 10여 명의 대서예가들을 모았다. 동방연서회는 서예 방면의 연구와 보급을 정식으로 실시하고 한국 서단에 후배를 배양하기 위해 만든 단체였다. 이 단체는 한국 서단에 중요한 표지가 되었다. 김충현은 1969년에 동방연서회를 나와 '일중묵연'을 개설했으며, 항상 제자들이 원칙을 준수하되 궁극적으로는 각자 자신의 서풍을 찾아 나아갈 수 있도록 탐색하고 격려하였다.

1955년에 쓴 〈사육신비死六臣碑〉는 글씨를 쓸 때 김충현의 마음가짐이 어떠하였을지 짐작하게 하는 작품이다.그림16 마치 선조의 도학정신을 대하듯이 한 글자 한 글

그림16. 김충현, 〈사육신비〉, 1955

자에 엄숙함과 장엄함을 다하여 보는 사람으로 하여금 숙연해지게 하는 작품이다. 용필이 긴밀하고 정치하여 대법大法은 가장 간단하면서도 쉬워야 영원할 수 있다는 진리를 체득하게 한다. 서예작품이 아니라 웅장한 건축물을 대하고 있듯이 근엄하고 최고의 품격을 드러내고 있어 김충현이 아니면 그 누구도 감히 흉내 낼 수 없을 것이다.

〈묵림墨林〉은 1979년의 행초서작품으로 전예篆隷의 필의를 가미하여 어디에도 매이지 않고 자신만의 심미의식으로 융회하여 표현하고 있다.그림17 특히 지면과 공간을 크게 쓰는 대기大氣를 유감없이 드러내어 광활한 미의 극치를 보여주고 있다.

같은 해에 쓴 〈송풍松風〉은 1970년대 후기 김충현이 원숙하고 규범적인 예서로 변모하는 과정을 볼 수 있는 작품이다.그림18 원필圓筆을 사용하여 역입으로 기필하였으며, 회봉 수필하여 선조가 침착하고 쾌적하며 자연스러움이 빼어나다. 이러한 예서 풍격은 1980년대 초기에 이르기까지 지속되었으며, 아울러 예서 창작의 자유로운 경지에 이른 작품이다.

〈백악필흥白岳筆興〉은 1983년에 쓴 행서작품으로, 특별한 의미를 지니고 있는 작품이다.그림19 평생토록 지켜온 서예교육에 대한 큰 뜻을 담고 백악동부락을 완성하

그림17. 김충현, 〈묵림〉, 1979　　그림18. 김충현, 〈송풍〉, 1979

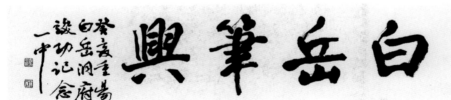

그림19. 김충현, 〈백악필흥〉, 1983

여 그동안 마음속에 품고 있던 백악동부白岳洞府에서의 서예 연구에 대한 바람을 표
달하였다. 걸림이 없는 자유자재의 경지에서 침착하고 자연스럽게 표현하여 미래
서예의 초석이 되기를 바라는 곡진한 마음이 그대로 전해지는 작품이다.

1983년 김충현은 대한민국예술원 미술분과 회원이 되었으며 대한민국문화예술상을 수상하였다. 1985년 대한민국예술원 공로상, 1987년 문화훈장, 1990년 춘강 예술부문 포장을 받았다. 그는 70세에 칠순을 기념하는 제2차『일중김충현서집』을 발행하고, 1993년 이후로는 건강상의 이유로 서예방면 활동을 줄였다. 1994년 서울시청 제호와 대법원 제호를 휘호했으며, 그다음 해에는 소설가 김동리의 비문도 휘호하였다.

1998년 예술의전당 서예관 개관 10주년 기념 특별전에 초대되어 '일중 김충현 특별전'을 열고『일중 김충현』제3차 도록을 완성했다. 2006년 11월 23일 세상을 떠날 때까지 와병으로 10여 년 동안의 작품들을 볼 수 없는 점이 큰 아쉬움으로 남는다. 배우자인 은진송씨 용순 여사는 동춘 송준길 선생의 11대 손녀이며, 슬하에 재년과 단희, 봉희 삼남매를 두었다.

3. 백아 김창현

백아白牙 김창현金彰顯, 1923~1992은 1923년 6월 30일 서울 도봉구 번동에서 출생하여 1991년 2월 20일 향년 69세로 운명하였다. 자는 명경明卿, 호는 백아白牙, 저서로는 『상백산방시문존尙白山房詩文存』이 전해지고 있다. 어려서부터 한학에 조예가 깊고 총명하여 조부 동강공을 모시고 본격적으로 10편 35책 72권이나 되는『안동김씨문헌록安東金氏文獻錄』편찬에 적극적으로 조력하였으며, 혼인하여 분가하기까지 조부를 가까이에서 모셨다.

그는 1976년 고려대학교 인문학부에 출강해 한문학을 강의하였고, 1978년에는 사충서원의 상임이사를 역임하였으며, 1981년 한국 한문교육연구회 부회장을 역임하였다. 1982년 열상서단 고문, 1984년 대한민국미술대전 서예부 심사위원, 1987년

『금석문화대관金石文化大觀』 번역, 1988년 한시학회 고문, 『한국민족문화대사전』 집필위원, 『민속대관: 일상생활편』 집필, 『민속종합보고서: 예절편』 집필 등의 그의 이력을 통해 그의 학문적 영역의 방대함을 확인할 수 있다. 한학의 발전에 크게 공헌하였으며, 후대에 전형적인 선비글씨의 범본을 제시하였다. 국민훈장 석류장과 국민훈장 동백장을 수장하였다.

성격이 소탈하고 격식에 얽매이지 않았으며, 한학에 조예가 깊어 큰 바다와 같이 막힘이 없는 대석학이었다. 생전에 창문여자중학교 교장을 역임하면서 여성교육을 바로잡아야 이 나라의 미래가 밝아질 수 있다는 확신 아래 여학생들의 전통예절과 전통문화에 깊은 관심을 가지고 교육하였다. 특히 예절관을 지어 이 학교에 입학한 모든 학생은 반드시 이곳에서 전통예절과 효에 대한 교육을 받도록 하였다. 이는 김창현의 철학을 이해할 수 있는 중요한 한 단면으로, 그가 민족정신의 고취와 올바른 서예교육에도 깊은 관심을 가졌음을 알 수 있다.

장동김문은 선대로부터 거의 1000년 동안 면면히 끊이지 않고 전해져 내려온 도학정신과 조상들의 높은 의리정신과 민족정신을 어려서부터 자연스럽게 익혔다. 집안에 수장된 수많은 서책과 서예 법첩, 그림 화첩들은 이 집안 자손이라면 누구에게나 특별한 일이 아니라 당연히 매일 읽고 써야 하는 일과였다.

리처드 도킨스는 『이기적 유전자』라는 책에서 문화 유전자를 강조하는데, 도킨스는 문화 유전자에 대해 모방을 통해 자연스럽게 습득되는 문화요소로서 일생 동안 삶의 방향을 결정하는 요인이라고 설명하고 있다. 어려서부터 가학으로 익힌 높은 인격수양과 민족정신의 고취, 금석서예와 시사詩詞와 문장이야말로 진정한 문화 유전자가 되어 삶의 여정에서 선택의 기준이 된다.

김창현의 조부 김영한은 가문의 가풍계승을 특별히 중시하여 자손들의 인성배양에 깊은 관심을 가졌다. 따라서 자손들은 모두 어렸을 때부터 조부의 슬하에서 엄격하게 가학을 학습하였다. 김창현은 11세가 되었을 때에 둘째 형 김충현과 함께 밖에

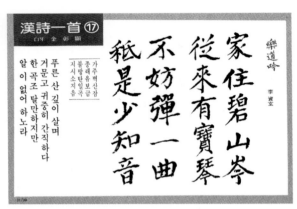

그림20. 김창현, 〈낙도음〉

홍종길 선생을 모시고『논어』,『맹자』,『대학』,『중용』의 경전을 완독하였다. 한학
을 학습하는 동시에 서예를 함께 공부하였는데, 주로 집안에 오랫동안 가전되어 내
려오는 7대 선조 김학순의 화서체華棲體와 오랫동안 추사서체를 추숭하였던 5대조
창녕위昌寧尉의 서체를 중심으로 학습하였다. 그 밖에 양송兩宋의 여러 서체를 공부
하였다. 김창현은 안동김씨 문예정신의 전승자로서 특히 한학을 두텁게 학습함으로
써 투철한 철학의 기초를 다졌으며, 문학과 서예를 학습함으로써 위기지학爲己之學
의 기초를 견고히 하였다. 김창현의 일생을 보면 한학자, 교육자, 문자향이 짙은 학
자서예가로서, 매사에 충실하고 깊고 두터운 예술적 능력을 펼쳐 후대에 깊은 영향
을 미쳤다. 그는 일제가 통치하던 시대와 건국 후 나라 안팎으로 혼란스러웠던 시대
에 생장하였다. 전해지고 있는 그의 서예작품과 문장을 통해 그의 투철한 도학과 민
족정신을 엿볼 수 있다.

〈낙도음樂道吟〉은 김창현이 편저한 한시교재 가운데 한 작품으로, 이 작품의 주요
용필과 결구는 안진경의 〈안근례비〉에 근원하고 있음을 확인할 수 있다.그림20 전체
적 면모를 보면 서사가 자연스럽고 용필의 제안提按이 풍부하며 굵고 가늘고의 대비
가 분명하다. 정확한 연대를 확인할 수는 없으나 선조線條의 힘에 약한 점이 있어 비

교적 초기 작품임을 알 수 있다.

그러나 처음 서예를 공부하는 학생들이 고대의 시가와 서예의 기초를 함께 학습할 수 있는 참으로 훌륭한 교과서임을 알 수 있다. 안진경의 작품은 방정한 결체로 글씨를 쓸 때 비교적 가로로 납작한 세를 띠고 있다. 그러나 김창현은 모필이 지니고 있는 중봉, 측봉, 제안, 기필, 수필 등의 특성을 십분 활용하여 그 동작을 분명하게 드러내고 정통적인 법칙에 충실하여 가히 초학자들이 고대 시가와 서예의 기초를 학습하기에 매우 훌륭한 범본이라 할 것이다.

〈그림21〉은 1953년에 모친의 회갑연을 맞아 축수를 위하여 5형제가 함께 쓴 〈수모시〉 가운데 김창현이 쓴 부분이다. 이 한글작품은 김창현이 어렸을 때부터 가학으로 궁체의 엄격한 훈련과 깊은 영향을 받아 견고한 기초를 다졌음을 확인하게 한다.
다만 학습한 내용을 답습하는 데 그치지 않
고 자신만의 개성미로 재해석하여 표현하
였음을 볼 수 있다. 그는 한편으로는 한자
안진경체 필법을 기본으로 하여 한글궁체
의 필법을 융입 표현하였다. 한글의 중심
을 우하右下로 이동하여 '글자의 세'에 일종
의 생동감을 조성하고 있다. 필획의 선조
또한 매우 견고하면서 간결한 아름다움을
지니고 있어 이른바 탄탄한 기본적 소양에
서 나오는 여유로움을 볼 수 있다. 전편을
한 획도 소홀히 처리하지 않으면서도 글씨
가 거침이 없이 처음부터 끝까지 하나의 기
로 일관되게 흘러, 모친의 대수大壽를 위해
십분 용심用心을 다하여 썼음을 볼 수 있다.

그림21. 김창현, 〈수모시〉, 1953

그림22. 김창현, 〈진선미〉

그림23. 김창현, 〈제이목식거〉, 1968

〈진선미真善美〉해서작품은 정확한 제작연대는 알 수 없다.그림22 다만 창문여고 교장으로 재직하고 있을 때 학교와 학생 일원 모두가 진선미를 체현하기를 바라는 마음을 담아 쓴 작품이다. 작품은 기본적으로는 진솔함을 그대로 드러내어 표현하였으며, 후중한 가운데 더욱 굳세고 견실한 의지를 드러내어 맑고 빼어난 아름다움이 돋보인다. 다만 그가 위비魏碑서체에 깊은 연구와 관심이 있었음을 감출 수 없다. 이 작품은 학생들이 가장 많이 볼 수 있는 장소에 걸려 있어 작품을 보는 학생들에게 후중감과 경건함을 느끼게 한다.

1968년에 쓴 〈제이목식거第二木食居〉는 온정이 충만한 작품이다.그림23 평이하면서 담담하게 서사를 하고 있으나 고도의 학문적 소양이 풍기는 작품이다. 작품의 풍격은 가학의 전승에서 나온 것으로 문기가 돋보이는 문인서예의 일면을 볼 수 있다. 아마도 당시에 가족들이 청대 강유위 등이 제창하였던 비학의 영향을 받았기 때문에 김창현 또한 당해唐楷를 기초로 하여 위비체魏碑體를 사용하였을 것이다. 쓰는 과

그림24. 김창현, 〈헌면가포〉, 1979 그림25. 김창현, 〈묘옥도화련〉, 1980

정 중에 대소와 착락, 굵고 가는 변화가 물 흐르듯 자연스럽게 표현되고 있다. 방대한 문장을 거침없이 유창하게 써내려가되 자형의 체세가 흐트러짐이 없고 자형이 간결하여 더욱 더 높은 문기를 풍기고 있다. 이 작품은 그의 형 김충현이 생전에 거처하던 방에 걸려 있다.

〈헌면가포軒冕稼圃〉 대련작품은 1979년 벗에게 써준 작품이다.그림24 이 작품은 대자大字로 작자의 기질과 성실함과 학식 등을 온전히 한 작품 안에서 드러내어 표현하였다. 여기에서 우리는 김창현이 지닌 서예가로서의 면모를 볼 수 있다. 과장하여 표현하려 하거나 격지 않아 '중화中和'의 아름다움을 갖추고 있다. 점과 획의 장단이 법도에 맞고 비와 첩의 장점만 결합하여 문기를 드러낸 대가의 기상이 있다.

〈묘옥도화련茆屋桃花聯〉은 1980년 목판에 새긴 주련작품이다.그림25 이 행서작품은 매우 정치한 아름다움을 지니고 있으며 원작의 정신과 특성을 잘 표현하고 있다.

그림26. 김창현, 〈위김응현하시〉, 1986

그림27. 김창현, 〈호간독포〉, 1988

높은 수준의 서각기법을 인정하게 하며, 백색의 글자체가 본래의 나무색과 자연스럽게 어우러져 입체감이 돋보인다.

〈위김응현하시爲金膺顯賀詩〉는 1986년 동생 김응현을 위해 쓴 시를 작품으로 표현한 것으로, 같은 뿌리에서 태어나 함께 성장한 형제의 도타운 정의와 동생의 뛰어난 예술적 성취를 진심으로 축하하는 마음을 따뜻하고 진지하게 표현하였다.그림26 이 작품은 장법을 가지런하게 맞추려 하지 않고 자연스럽게 어우러지도록 표현하였으며, 용필이 유창하여 마치 이야기하듯 정감이 넘친다. 김창현은 김응현이 창간한 서예잡지 《서통書通》에 「예해유주藝海遺珠」라는 칼럼을 썼는데, 이 글에서 그는 서예를 학습하기 위해서는 심후한 문화적 소양이 반드시 기본적으로 축적되어야 한다고 강조하였다. 또한 김창현은 민족정신을 고취하고 전통예술문화를 발굴·전파하는 데 크게 힘썼으므로 후세에 시사하는 바가 크다.

1988년에 쓴 〈호간독포好看獨抱〉 대련작품은 사실 병풍 가운데 두 면에 해당하는

書以志三 明信齋告竣 志信也 己巳之夏弇爲
行筆洞酌昭 蔡亭颖雅青 用質風乃來 二國之信行 而況君子結 可爲於王公 可萬於鬼神 汗行漆之水 鑄釜之器讚 藤之菱笸笘 之无顥葵麗 信間�ม沿也 間之芍青 无青貴雄胀 要之曰禮唯行 也明怨而行 由中貿无盡 君子曰信不

3. 김창현, 〈춘추좌전구〉, 1989

것이다.그림27 이 작품은 선조가 가늘면서 힘차고 굳세며, 자형의 거두어들이고 풀어놓음이 더욱 더 자유자재하다. 김창현은 이미 이러한 서체들에서 자신만의 풍격으로 완전한 내화內化를 실현하였고 문인학자 서예가로서 작품에 문기를 그대로 표현하여 매우 높은 격조를 지니고 있다. 이는 또한 우리가 전통문화에서 끊임없이 강조하고 있는 학문과 인격과 서예 간의 상관관계를 증명하는 작품의 좋은 예이다. 이러한 사실은 그가 쓴 작품의 내용에서도 여실히 드러난다. '호간수죽 독보고동好看修竹獨報孤桐'의 '수죽修竹'과 '고동孤桐'에서 곧은 기개를 볼 수 있으며, '지명사眞名士'와 '갱소심更素心'이야말로 김창현이 추구하는 정신세계임을 알 수 있다.

1989년 횡폭으로 쓴 〈그림28〉은 〈춘추좌전구春秋左傳句〉를 작품으로 표현한 것이다. 이 작품은 명신재明信齋의 준공을 축하하기 위해 쓴 작품으로, 『춘추·좌전』은공 3년조의 글이다. 이 글의 내용은 "군자가 말하기를 믿음이 진심에서 나온 것이 아니라면 인질은 아무 소용이 없는 것이다. 공명정대하고 상대를 이해하는 마음으로 행하고, 질서를 지키는 예의로 맺어 긴밀하게 한다면 (중략) 군자로서 두 나라의 신의를 맺고 예의로써 행함에 또 어떤 인질을 필요로 한다는 말인가"라는 것으로, 충과 신의를 지켜야 한다는 자신의 정신적 추구를 좌전의 글을 빌려 드러내고 있다. 이 작품은 김창현의 작품 가운데 십분 성공적인 작품이라 할 수 있다. 서사내용과 형식 모두 완전한 조화의 아름다움을 이루고 있다. 자형의 대소, 기복起伏, 앙합仰合, 착락錯落 등의 인소들이 서로 지극히 조화롭게 어우러지고, 용필 방면에서 영활하고 자유로워

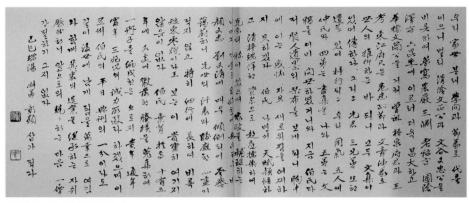

그림29. 김창현, 〈위김문현하문〉, 1989

변화가 많으며, 필획 선조의 조세粗細가 법도에 딱 맞다. 그 밖에도 이 작품의 장법은 시원시원하고 당당하며 생동감이 넘쳐서 글의 내용과 글씨의 장법 형식이 완전하게 융합하고 있다.

〈그림29〉는 맏형 김문현의 작품집 출판을 경하하는 진심을 담아 쓴 〈위김문현하문為金文顯賀文〉이다. 선대의 학문과 절의정신을 계승하여 서예를 취법한 내원과 서예집의 출판과정, 김문현의 서예여정을 총결하고, 5형제 모두가 학자와 서예가로 창대하게 발전한 것에 진심으로 감개무량하여 짓고 쓴 작품이다. 한글과 한자행서를 결합하여 쓴 전범이 되는 빼어난 작품으로, 물 흐르듯 유창하게 써 내려가 마치 서간문을 쓰듯이 흥미진진하고 정감이 넘치기 때문에 보는 사람에게 절주감과 함께 문자의 아름다움과 충만한 서권기를 느끼게 한다.

종합적으로 말해 김창현은 다른 형제들과 더불어 최후의 문인서예의 전범을 제시하였으며, 선인들의 정신을 이 시대의 요구에 맞게 실사구시를 실현함으로써 학자로서나 교육자로서나 투철한 도학정신과 민족정신을 실현하였다.

4. 여초 김응현

여초如初 김응현金膺顯, 1927~2007은 1927년 음력 12월 19일에 서울특별시 도봉구 번동 93번지에서 태어났다. 그는 5남 3녀 가운데 넷째 아들로 경인 문현, 일중 충현, 백아 창현, 세 명의 형이 있고, 아우 청우 정현이 있다.

자는 선경善卿, 호는 여초, 완여頑如, 완도인頑道人, 완옹頑翁 등을 사용하였으며, 무외헌無外軒, 벽산려碧山廬, 배석장실拜石丈室, 남산려南山廬, 경안재景顏齋 등 여러 개의 당호를 썼다.

김응현은 다른 형제들과 같이 어려서부터 조부로부터 가학으로 한학 경전을 송독하고 가학으로 내려오는 서예를 학습하였다. 그는 휘문중고등학교를 마치고, 1952년 고려대학교 영문학과를 졸업, 국회보에 취직하여 국회보 주간을 맡아 국회에서 발행하는 기관보의 편집 책임자가 되었다. 1953년에는 숙명여자대학교 문과대학의 강사를 역임하였으며, 훗날 국가로부터 문화훈장 보관장을 수장하였다.

김응현의 서예학습은 7~8세부터 당해를 공부하는 것으로 시작하였다. 어린 시절의 서예학습에 대해서는 김양동과의 인터뷰 내용에 자세하게 실려 있다. "내가 1944년 조부모를 모시고 도봉산에 들어갔어요. 한 반년 이상, 반년이 뭐야 10개월 있었나, 그때 가지고 들어간 책이 안진경의 〈다보탑비多寶塔碑〉, 〈마고선단기麻姑仙壇記〉, 구양순의 〈황보탑비皇甫塔碑〉, 〈예천명醴泉銘〉이었어요. 그리고 예서는 〈봉용산송封龍山頌〉, 〈장천비張遷碑〉, 위비魏碑에 〈장맹룡비張猛龍碑〉, 〈용문이십품龍門二十品〉 이런 것들을 가지고 들어가서 써보는데, 획이 도저히 안 돼. 꽤 고심을 하고 썼어도 안 되는데 뭐"[5]라고 술회하고 있다. 1945년 이후 북위서체에 깊은 관심을 가지고 본격적으로 고구려 〈광개토대왕비〉와 한글고체 연구를 진행하여 한국 서예의 개성적인

5 김응현, 「한국 서단을 말한다」, ≪月刊書畵≫(1988), 25쪽.

창신을 위해 노력하였다. 김응현은 전서·예서·해서·행서·초서의 5체 서예에 모두 뛰어났다. 김응현은 한학에 대한 해박한 식견으로 많은 서예 이론서에 깊은 관심을 가졌다. 예를 들면 완원의 「남북서파론」, 「북비남첩론」, 포세신의 『예주쌍집』, 강유위의 『광예주쌍집』 등이다. 그들의 이론을 근거로 철저한 북위 서예와 한대 예서를 임모하였다. 특히 〈장맹룡비〉에 대하여 깊이 학습하였는데, 이러한 이야기들이 김양동과의 대담에 자세하게 소개되어 있다.

1949년 제1회 국전에서 김응현은 〈국문초서〉를 출품하여 서단의 큰 관심을 끌었으며, 매 회기마다 새로운 창신을 시도하여 한국 서예의 발전에 획기적인 역할을 하였다. 그러나 국전의 폐단을 날카롭게 비판하고 건강한 발전을 위해 고군분투하였지만 용이하지 않아 5회 이후에는 국전을 잠시 떠났다가, 1960년 김응현이 33세 되던 해에 국전의 개혁과 함께 초대작가로 참여하여 활동하였으며, 이때부터 서예인으로서 왕성한 활동을 전개하였다.

1958년 김충현, 김용진과 공동으로 '동방연서회'를 창립, 김용진이 회장, 김충현이 이사장, 김응현이 이사를 맡았다. 동방연서회는 서예계의 후진을 양성하고 당시 예술계에 만연하고 있던 문제점들을 바로잡는 원동력이 되는 것을 건립목표로 삼고 적극적인 서예활동을 전개하였다. 동방연서회는 1961년 전통문화와 서예 보급을 확대시키기 위해 동아일보와 공동으로 전국학생휘호대회를 개최하고 전문적인 서화이론 강좌를 지속적으로 여는 등 명실공히 국내 최대의 서예교육 중심으로서의 역할을 담당하였다.

김응현은 1969년 동방연서회 이사장을 역임하고 한국 서단에 9000여 명의 후배를 배출하였으니 한평생 한국 서예의 발전에 중추적인 역할을 하였다 할 것이다. 1997년에 사단법인 동방대학원대학현재 동방문화대학원대학교 학교법인을 설립, 한국의 전통문화 연구와 탐색을 위해 노력하였다. 또한 『동방서법강좌』 기초이론편을 출판하고 ≪서통≫이라는 서예 전문잡지를 창간했으며, 『서법예술』, 『김응현인존金臁

顯印存』,『서여기인』 등의 책을 발행하였다. 그뿐만 아니라 전각에 정통하여 1979년
과 1996년에 출판한 『여초인총如初印叢』과 『김응현인존』의 두 권의 인보를 살펴보
면 그 안에 대량의 경전구를 소재로 조각雕刻한 인장이 수록되어 있다. 김응현은 중
국 전각의 최고 전당인 서령인사西泠印社와 많은 교류활동을 벌이면서 명예사원과
명예이사를 역임하였다. 특히 김응현은 마음속 깊이 민족정신을 체감하고 있었으므
로 당시 우리 서단의 갖가지 폐단의 결정적 원인이 바로 한국 전통정신에 대한 몰이
해와 연구부족에서 일어나는 현상이라 여겼다. 「한국 서법적 특징과 발전방법」이
라는 문장에서 "한국의 서예는 삼국통일663년 이전의 6~7세기, 고구려, 백제, 신라에
이르기까지 모두 현저한 독자성을 지니고 있다. 또한 중국 서예와 더불어 확연한 차
이를 드러내며 각자 자기의 기치를 세웠다"라고 주장하였다. 그리고 〈광개토대왕
비〉, 〈냉수리비〉, 〈봉평비〉, 〈적성비〉, 〈임신서기석〉 등등 삼국시대의 대표적인

비를 쉼 없이 연구함으로써 한국 서예의 다양
성과 정통성을 세우고자 하였다. 이는 현실적
인 정황에 머무르지 않고 항상 의식이 깨어 있
는 실사구시의 사고가 만들어낸 개척정신이
며, 높은 학문적 기반이 제공한 대지大知와 넓
은 시야에서 나온 것으로 보인다.

〈그림30〉은 1953년 모친의 수연을 맞아 5
형제가 〈수모시壽母詩〉를 써서 헌정한 작품 가
운데 김응현이 쓴 부분이다. 이 작품은 전통적
인 한글궁체의 필법을 기본으로 어려서부터
몸에 배어 있는 당해 안진경체의 풍을 가미하
여 중후한 느낌을 주고 있으며 철저한 정제미
와 엄격한 아취를 지니고 있다.

그림30. 김응현, 〈수모시〉, 1953

그림31. 김응현, 〈예단기일〉, 1961

그림32. 김응현, 〈공초오상순비〉, 1964

1961년 국전에 초대작가로 참여하였던 〈예단기일藝丹其一〉은 당시 한국 서단의 정서로 본다면 매우 혁신적인 시도를 한 작품이라 할 수 있다.그림31 그러나 김응현은 평소의 주장처럼 고법에 근거하되 거기에 그치지 않고 자신만의 한국적인 전통미로 창신한 작품이다. 이 작품은 그의 심미의식을 드러내는 한 단면이라 할 것이다. 이러한 현대적 발상은 젊은 서예인들에게 새로운 창작의식을 유발시키기에 충분하였으며, 한국 서단에 새로운 바람을 촉진하였다.

〈그림32〉는 1964년 『우리 어디서 만나랴』라는 시집을 쓴 시인 공초空超 오상순吳

그림33. 김응현, 〈조충정공결고서〉, 1965

相淳의 묘비이다. 〈공초오상순비〉에는 박고석의 시 「유랑적심流浪的心」을 새겼는데, 이는 오상순 시인이 한평생 추구했던 문학정신, 매이지 않는 자유로움을 최고의 정점으로 끌어올려 표현한 작품이라 할 것이다. 〈공초오상순비〉의 글씨는 〈광개토대왕비〉가 지니고 있는 호방하면서도 자연스럽고 어디에도 매임이 없는 웅장하고 기이함을 지닌 고구려인의 장엄한 기상을 흡수하였다. 또한 이 기상을 자신의 심미의식으로 흡윤하여 한글과 한자서예의 경계를 벗어나서 필법도 장법도 붓 가는 대로 풀어낸 듯 공간의 확장을 통해 시원하고 웅혼한 유랑의 마음을 표현하여 보는 사람으로 하여금 자리를 뜨지 못하게 한다.

　1965년 국전 초대작가 작품으로 쓴 〈조충정공결고서趙忠正公訣告書〉는 풍격이 매우 독특한 작품으로 손꼽는다.그림33 마치 어린아이가 제멋대로 써놓은 듯, 치기稚氣

가 있는 듯, 크고 작고 굵고 가늘고 그 공간에 따라 표현한 듯하나, 이 작품은 신라 비 〈임신서기석〉을 떠올리게 한다. 김응현은 신라인들의 자연스러운 서예미감을 취법의 대상으로 삼아 자신의 심미의식으로 이를 재창조했다. 바로 한글적 정서의 표현이라 할 것이다. 자연석 위에 자연석의 형태에 구애됨이 없이 '인형취세因形就勢'하였다. 서풍이 질박하여 꾸밈이 없이 자연스럽고, 때에 따라 변화하여 무위적 기교를 띠고 있어 강렬한 자연주의 서풍을 드러내고 있다.

1965년 김응현은 미도파 화랑에서 제1회 개인전을 시작으로, 1969년 제2회 개인전을 열었으며 계속해서 호암미술관, 동방화랑에서 초청전람회를 열었다. 당시 그는 서예를 사랑하는 많은 사람들에게 자신만의 독특한 서예수양과 충만한 개성이 두드러진 자체를 선보임으로써 큰 감동을 주었고 서예의 다양성을 볼 수 있는 기회를 제공하였다.

1970년대에 들어와 김응현은 한자문화권의 국가 및 지역과 적극적이고 왕성한 교류활동을 전개하였다. 중국, 일본, 대만, 홍콩, 싱가포르, 말레이시아 등의 서예인들과 지속적으로 교류하고 학술대회를 개최함으로써 한국 서예문화를 확장·발전시키는 데 주력했고, 이를 통해 한국 서예가 세계 서단에서 갖는 영향력과 지위를 공고하게 하였다. 그뿐만 아니라 1986년에는 한국·프랑스 수교 100주년 기념 파리서화전 및 학술세미나를 전개하여 한국의 서예미를 프랑스에 전함으로써 한국 예술에 대한 관심을 끌어내었다. 1990년 10월 김응현은 북경의 중국혁명박물관에서 개최된 '김응현서법전'에 초대되었는데, 당시 중국의 대표 서예가 계공啓功이 김응현의 작품을 본 후 "고법첩이나 비탑을 임서하는 사람은 많지만 그것을 완전하게 융회하여 자신의 글씨로 체화하여 쓰는 사람은 드문데, 여초 선생은 그것을 완전히 소화하여 썼다. 여초 선생의 글씨에 비하면 내 글씨는 고딕체인 칠판글씨에 불과하다"라고 극찬하였다.

1980년대 김응현은 낙산사 〈보타전〉, 도선사 〈천불전〉, 〈삼성각〉, 직지사 〈동국제일가람황악산문〉, 운문사 〈피하당〉, 보문사 〈일주문삼성각〉, 칠불사 〈대웅전〉

그림34. 김응현, 〈광개토대왕비임서〉, 2003

등 전국의 이름난 사찰과 명승고지에 많은 비액과 현판, 주련 등의 작품을 남겼는데, 이 작품들을 통해 그의 서예 세계가 지닌 원숙미를 볼 수 있다.

〈그림34〉는 김응현이 2003년에 〈광개토대왕비廣開土大王碑〉 5500여 자에 이르는 대비大碑를 임서하여 쓴 작품이다. 소동파는 "무릇 문자는 어렸을 때에는 모름지기 최고조의 기상으로 받아들여야 하고, 이를 통해 온갖 색깔들이 섞여 아름다움을 발

하듯 재능을 발해야 하고, 점점 나이가 들고 점점 익어가면 이내 평담함에 나아가야 한다. 그러나 기실은 평담함이 아니라 현란함의 지극함이다"라고 하였다. 김응현은 자신이 추숭하였던 김정희와 마찬가지로 소동파를 추숭하여 외물의 구속에서 벗어나 오직 본성을 좇고자 했고, 주관적인 정신을 구속이 없이 객관적인 필묵에 그대로 용해하여 합일의 경계에 들었음을 알 수 있다. 김응현은 1997년부터 강원도 구룡동천에 들어가서 온 마음을 다하고 뜻을 다하여 서예와 더불어 유유자연하면서 그 즐거움을 자득하고 자연과 더불어 탈속하는 생활을 시작하였다. 이는 선대로부터 유전된 도학정신의 은일에서 나온 것으로, 구룡동천은 조상 김수증이 벼슬을 멀리하고 은거하여 수행하던 바로 그곳이다. 김응현은 고희의 나이를 잊고 매일 새벽 7시부터 저녁 7시에 이르기까지 비첩을 서사하면서 서예의 창작활동을 지속하였다.

1999년 5월 김응현은 교통사고로 인하여 오른쪽 어깨를 심하게 다쳐 서예 창작을 계속할 수가 없었다. 오른쪽 팔을 쓸 수 없던 3개월여 기간 동안 그는 좌수左手를 써서 서예 창작을 쉬지 않았다. 이는 외부적 조건은 자신의 뜻을 펼치는 데 조금 불편할 뿐 깊은 영향을 주지는 않는다는 안연顔淵의 불천노不遷怒를 실천한 것이자, 장자莊子의 몸 정신을 초월하여 얼 정신을 쓴 것이다. 2000년 6월 조선일보미술관에서 '여초서예 좌수전'을 열었다. 이때 80여 폭의 작품을 세인에게 선보였는데, 그의 높은 예술경계는 한국 서단을 깜짝 놀라게 하였으며 최고의 찬상을 받았다. 이러한 생활은 2007년 2월 1일 그가 생명을 마치는 순간까지 계속되었다. 경기도 용인시 원삼면 죽능리 선영에 장사하였다.

5. 청우 김정현

청우聽雨 김정현金政顯, 1932~2006은 5남 3녀 가운데 제5남으로, 1932년 4월 20일 서

울 강북구 번동 93번지에서 출생하였다. 어려서부터 매우 총명하여 한 번 들으면 잊는 일이 없어 조부인 동강 김영한과 집안 어른들의 사랑을 독차지하였다. 학령이 되어 청량초등학교에 입학한 뒤에는 학업성적이 출중하여 6학년을 채우지 않고 5년만에 월반하여 초등학교 과정을 수료하고, 서울중앙중학교에 진학하였다. 중학교 과정을 수학하는 도중 〈학생세계년표〉를 만들어 인쇄하여 널리 알렸다. 그러나 5학년이 되던 해에 한국동란이 일어나 큰형님 경인과 함께 경남 밀양을 거쳐 부산으로 피난하여 그곳에서 학업을 마치고 서울대학교 생물학과에 진학하였다.

『전습록傳習錄』에 "모름지기 스스로의 마음에서 체인해야 하며, 외부의 힘을 빌리지 않고, 때에 맞게 이를 체현해야만 비로소 체득하였다 할 것이다"라고 한 구절에서 김정현의 정체성을 엿볼 수 있다.

졸업 후 김정현은 배운 바를 실현하여 혼란스러운 사회를 계도하는 데 큰 뜻을 두어 학총사學叢社라는 출판사를 세웠고 ≪학총學叢≫이라는 학술지를 발간하였다. 또 서울대학교 문리대에 재학 중이던 김정현은 문학평론가 이어령李御寧이 편집주간을 맡았던 ≪문리대학보≫를 함께 편집하기도 했다.

이어령은 서울대학교 인문대 재학 당시의 생활을 추억하면서 "내 상상력의 원천은 문리대야. 팔세아어 연구니 위상기하학 같은 호기심을 유발하는 강좌를 섭렵했어. 거기에서 워싱턴DC 동창회장을 지낸 생물학과 김정현과 무척 친하게 지냈지. 그때 소련 생물학자 리센코의 이론도 듣고 토론도 했어. 지금 내가 컴퓨터를 하고 인공지능에 대해 글을 쓰는 것도 그 덕이지"라고 말하였다. 이 글을 보노라면 서울대학교 어딘가에 아직도 살아 숨 쉬고 있는 듯한, 지적 목마름으로 가득한 총명한 두 젊은이가 경계 없이 펼치는 대화가 들리는 듯하다.

6·25동란이 휴전되자 김정현은 더 넓은 세상을 향하여 큰 뜻을 펼 생각으로 1959년 미국 네브래스카주립대학교 링컨캠퍼스에 유학하였다. 네브래스카대학교는 1958년 생리학, 의학에서 노벨상 수상자를 내었으며, 1987년과 2000년에는 노벨화

학상 수상자를 낸 명문대학교이다. 이 대학 세포학연구소 연구원을 거쳐, 1962년에는 홀로우연구소에서 암 연구에 매진하였다.

그러한 와중에도 우리 민족문화 정신을 해외에 널리 알리기 위하여 자비를 들여 ≪동아일보≫ 미주판을 전사해 펼쳤다. 김정현은 자신이 저술한 『전심매傳心梅』라는 수필집에 실은 「인쇄와 나」라는 글에서 "나는 풀타임 사업이 아니어서 그냥 소규모로 유지하고 있다. 그럼 돈도 벌지 못하는 것을 왜 붙잡고 있느냐고 누군가가 묻는다. 문화생활을 뒷받침하는 모체가 되었으면 하는 희망을 아직도 버리지 않고 있기 때문이라고나 답변을 할까"라고 자술하고 있다. 이는 몸속에 흐르고 있는 민족정신의 씨앗이 아니고는 설명할 수 없을 듯하다. 멀리 타국에서 생활하면서 고국의 소식과 고국의 문화와 언어를 잊지 않으려는 마음이 없었다면 불가능한 일이었을 것이다. 또 중학교 때와 대학교 때 맺은 인쇄의 인연과 몸속에 흐르는 선비로서의 정신이 바로 돈도 안 되는 일을 하게 하였을 것이다.

또 뜻하는 바가 있어 경영에 투신하여 1974년 미국 워싱턴에 PKI그룹을 조직해 우리나라 방위산업 발전에 기여하고자 하였으며, 우리나라의 여러 기업체와 유대하여 선진의 기술발전을 전하고자 하였다. 1984년에는 우리나라 최초로 고성능 공기 필터 정밀검사 설비를 도입하여 경기도 용인시에 코리아에어텍이라는 회사를 설립하였다. 이처럼 한국 산업계의 첨단기술발전에 기여하는 한편 많은 업적도 남겼다. 코로나19 시대라는 특별한 시간을 살아가고 있는 오늘날 코리아에어텍에서 생산되는 마스크는 우리 국민의 건강을 책임지고 있다.

김정현은 2006년 7월 13일 미국 워싱턴 본가에서 75세로 고종명하였다.

〈그림35〉는 1953년에 쓴 〈수모시〉 가운데 김정현이 쓴 부분으로, 김정현이 형들과 함께 모친을 위해 써서 선물한 유일한 서예작품으로 전해지고 있다. 작품 전편에 한 획 한 획 정성을 다하여 썼는데, 특히 '푸른 못 빚은 술을 기꺼이 받으시고 그 깊이 모르는 대로 영화를 누리소서'라는 대목에서는 모친에 대한 간절한 마음이 그대로

드러난다.

그는 어렸을 때부터 형들과 함께 가학으로 한글궁체를 익혔으며, 다른 한편으로는 한학을 공부하고 한자 서예를 학습하였다. 이 작품은 김정현이 어렸을 때부터 가학으로 익힌 서예의 기본에 충실하고 정성을 다해 건실한 효과를 드러냈음을 보여준다. 그 또한 형들과 마찬가지로 한학의 학습과 함께 안진경 해서를 통해 서예에 입문하였으며, 학습을 통해 익힌 기법을 한글 창작에 이용하여 단조로운 한글 필법을 풍부하게 구사함으로써 표현의 폭을 확장하였다.

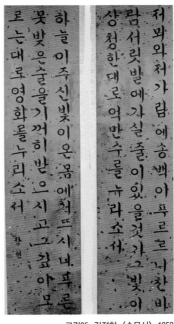

그림35. 김정현, 〈수모시〉, 1953

이는 어려서부터 몸에 익혀 배운 문화유전 자로 인해 새로운 것에 대하여 두려움 없이 과감하게 창변을 시도할 수 있는 뛰어남을 지니고 있었기 때문이다. 이러한 점은 김정현이 일생 동안 당대 국가와 사회의 발전을 위해 꼭 필요한 새로운 일에 도전하여 성과를 얻을 수 있었던 요인이기도 하다.

다만 사회가 발전하고 서양의 학문이 동양에 들어오면서 그는 더욱 많은 서방 과학사상을 교육받았다. 적지 않은 사람들이 서양의 학문에 무조건 전도되어 자신의 정체성을 잃어버리는 데 반해, 김정현에게는 마음 속 깊이 한국 문화를 이해하고 사랑하고 유지하고픈 염원이 그대로 남아 있었다. 그는 자신의 수필집『전심매』「문화이식文化移植」에서 "남의 것을 배우기 전에 자기의 것을 배워야 한다는 것은 특히 외국에 나와 보면 더욱 절실히 느끼게 된다. 흔히 외국 사람들은 마땅히 우리의 것이니까 우리가 다들 잘 알고 있을 것으로 여기고 있는 수가 많기 때문이다. 물론 한국 문화란 첨성대, 안압지, 불국사에서 경복궁, 비원 같은 것을 뜻하는 것은 아니다. 내

가 여기에 쓰는 문화의 개념은 면면히 흘러온 우리의 얼, 정신문화를 뜻한다"라고 하여 한국 정신문화에 대한 자신의 의식을 분명하게 밝히고 있다.

또 『전심매』의 「변모한 신문」이라는 글에서는 그가 우리나라와 우리 문화를 얼마나 사랑하는지 짐작할 수 있다. "해방 직후 나온 신문들을 보면 용지가 없어서 마분지를 신문용지로 쓸 수밖에 없었다. 구멍이 숭숭 뚫린 거무튀튀한 종이, 그것도 여기저기 딱쟁이가 붙어서 거기엔 인쇄가 된 글자는 잘 보이질 않았다. 그런 종이도 귀해서 타브로이드판으로 겨우 발행되던 그때, 내용만은 알뜰히 짜여 처음부터 끝까지 핥듯이 읽곤 하였다. 어느 면으로 보면 사회의 혼란은 오히려 그때가 더했으리라 생각되는데 그래도 짭짤하게 짜인 지면은 어느 한 구석 지나쳐버릴 곳이 없었던 것으로 기억된다. 특히 문화면을 보면 읽을 만한 수필 같은 것이 으레 실리고 있었으며, 거의 전부를 읽지 않고는 그냥 넘어갈 수가 없었다"라고 하여 시대가 발전해서 신문의 종이는 좋아졌지만 그에 상응하여 내용을 꽉 채우지는 못하는 현실을 안타까워하고 있다.

『전심매』「문화유산」이라는 글에서는 외국에 나와서 "오천 년 역사는 다 무엇이며, 우리에게는 이렇다 하고 내놓을 만한 문화유산이 없다고 말하는 사람들이 있다"라고 하면서 이는 결국 우리의 귀한 전통문화유산에 대하여 모르기 때문이며, 그 가치는 어떤 나라의 것과도 비교할 수 없을 만큼 귀한 것으로, 이러한 문화유산을 가지고 있는 우리 스스로 귀하게 생각하고 보존하려는 노력을 하지 않으면 빛을 잃게 된다고 통탄하고 있다. 이는 비록 김정현이 외국에서 오랫동안 생활하였지만 뼛속 깊이 장동김문의 후손임을 증명하는 생각이다.

『전심매』의 발문을 쓴 최연홍은 "그는 양문화의 긍정적 프리즘을 찾는다. 수필이 글을 쓰는 이 자신을 로정露呈하는 일이라면 이 저자는 신사의 풍모를 지니고, 조용하고 흔들림 없이 정직하게 그의 아직 젊은 회고와 현재 미래를 서술한다"라고 하였다. 또 대학 친우 문학평론가 신동욱은 그에 대하여 "외지에 살면서 내 민족, 내 문화

그림36. 김정현의 수필집 『전심매』 표지

를 익히고 사랑하는 살뜰함에도 단순한 향수만이 아닌 깊은 배려가 숨어 있다. 2세 아이들에게 우리말을 익혀주며, 우리의 효가 지닌 특별한 의미, 한국의 꽃, 한국의 물, 한국의 음식에 이르기까지 모든 아름다운 것을 깊은 사랑으로 바라보고 있다"라고 술회하고 있다.

비록 서예상관의 업에 종사하지는 않았으나 전통문화 수양이 몸에 깊이 축적되어 있었고, 이는 그의 사업과 인생에서 풍부한 업적을 펼치는 요인이 되었다.

김정현은 경기도 용인시 원삼면 죽능리 선영에 장사하였다. 공의 배우자는 수성이씨이고 슬하에 경년, 창년 형제와 숙완 일녀를 두고 있다. 문집으로 수필집 『전심매』가 있다. 이 책의 제호는 형님 김충현이 썼고, 매화 제화는 월전 장우성이 축하의 의미로 그렸다. 또 이 책의 출간을 축하하는 글에서 형 김창현이 말하기를 "선대에서 유명한 전심傳心이라 함은 곧 강성해지는 외세에 좌절되지 않고 다만 대의를 위하여서는 어떠한 괴로움과 쓰라림도 모두 참고 이겨서 굳은 지조와 바른 마음을 길이 전한다는 뜻이니, 소위 전통문화의 발전과 민족의식의 확립을 함축하여 말한 것이다"라 하였다.

실제 전심매傳心梅의 유래는 다음과 같다. 인조 병인년에 청음 선조께서 중국 명나라에 사신으로 다녀오면서 매화 한 그루를 가지고 오셔서 석실石室 송백당松柏堂 앞에 심었는데, 그 후 우암송 선생이 파곡에 한 그루를 나누어 심고 그 후 또 다시 권수암 선생이 황강黃江에 한 그루를 나누어 심어 그 후 300여 년이 되었다. 그 나무는 늙어서 삭아 없어지고 그 그루터기에서 싹이 나 욱어져 이어오고 있다. 선대부께서 권

수암 선생의 사손祀孫 상시랑相侍郎을 찾아 연양강사延陽江舍에 심고 그 이름을 전심매傳心梅라 하셨으며 해마다 꽃이 성개하였다. 그 후 번천으로 이사함에 따라 오랫동안 그 꽃을 보지 못했다. 이로 인해 시 한 수로 그 느낌을 나타내었다.

石室山中一樹梅 석실산중일수매	청음 선조 계시던 곳 한 그루 매화 피니
大明春色眼前來 대명춘색안전래	명나라 봄빛이 눈앞에 다가오네
曾移葩谷分遺馥 증이파곡분유복	일찍이 우옹께 그 향기 나눠주시고
又托寒齋賴厚培 우탁한재뢰후배	또 다시 수옹께 잘 기르시길 부탁하네
却傲風霜隨歲老 각오풍상수세로	모진 풍상 견뎌내며 세월 따라 늙었구나
肯爭桃李向陽開 긍쟁도리향양개	복사꽃과 시새우며 햇빛 바라 피어나니
先人手植後人愛 선인수식후인애	아버님 손수 심고 아끼시기 그지없다
殘臘回頭江上臺 잔납회두강상대	섣달그믐 연양집에 다시 돌아왔구나

이 시는 부친 김영한이 선조 청음의 기개와 도학정신이 길이 전하여져 우거진 매화처럼 뻗어나길 바라는 마음을 담아 지은 시이다. 정현이 수필집을 내면서 그 정신을 전심傳心하고자 하는 마음으로 『전심매』라 제호하였다.

6. 5형제 서예의 의미

역사적 명가의 작품를 자세하게 돌아보는 것은 과거를 반추하여 이 시대의 예술정신으로 그 의미를 부여하고 가치를 밝혀 예술을 통해 미래의 올바른 방향을 제시하기 위한 것이다.

장동김문은 조선을 대표하는 명문가名文家이다. 수백 년 동안 역대 선현들 가운데

궁달窮達은 말할 것도 없이 의리정신과 민족정신의 가풍을 엄격하게 지켜왔으며, 청백과 절의를 귀하게 여겨 의롭지 못한 것에 굴하지 않았다. 장동김문은 유·불·도의 동양 전통문화 정신과 선조로부터 면면히 흐르는 정신적 유훈을 세상에 대처하는 규구로 삼아 오랜 시간을 이어내려 왔다. 그러는 동안 이 가문만의 높은 품격의 문화가 축적되고 문예가 전승되어 시대마다 시중지도時中之道를 실현하였으며 실사구시로 꽃 피워 창성한 세가를 이루었다.

특히 이른바 '가학'이 한 집안에서 누대에 걸쳐 대대로 전해 내려오는 학문으로서 우리나라는 대부분의 학문이 가숙家塾으로 형성되었다는 점을 감안한다면, 가학이야말로 한 가문의 문풍을 이룩하는 하나의 축대라 할 것이다.

특히 장동김문의 가학은 우리나라 전체에서도 손꼽힐 만한 가문으로, 조선시대의 저명한 학자 이덕무李德懋는 그의 문장『청장관전서淸莊館全書』에서 "청음 이래로부터 140~150년 동안 장동김씨 집안에서 장서한 문헌은 동방에서 가장 많다. 그 시점에 딱 맞는 중원中原의 견문을 열어 펼쳐보지 않음이 없으니 그 유풍과 여음餘音이 지금에 이르기까지 사라지지 않았다"라 하였다. 이는 장동김문이 학문적 성취에 얼마나 깊은 관심을 지녔는지를 말하는 것으로 자손들이 다양한 문헌자료를 접하고 취득할 수 있었던 주요 요인이라 할 것이다.

문현·충현·창현·응현·정현 5형제는 후천적인 사승관계에 앞서 가문과 가학이라는 울타리 안에서 자기도 모르게 전이묵화轉移默化되는 문화유전자로 체득되어 일생의 여정에 규구로 삼았다. 한학에 대한 기반과 문장력뿐 아니라 조상의 정신까지 전승하였다.

김문현은 한 가문의 장자로서 대외적으로는 학자이자 경제인이었다. 그러나 이에 그치지 않고 서예가로서도 삶과 예술을 조화롭게 혼용하는 실천적 삶을 사는 정명正名을 실현한 인물이다. 적지 않은 서예작품을 남겨 서예인으로서의 업적도 높지만 가장 중요한 점은 문인정신을 예술과 삶에 그대로 실천하였다는 점이다. 또한 그는

집안의 장손으로서 조상의 정신을 형제들에게 이어주는 중간 역할을 하였으며 끝까지 가학서예를 견지하였던 인물이다. 특히 선대의 정신을 이어 직접 후손에 써서 남긴 『천자문』은 이 시대를 살아가는 서예인들에게 시사하는 바가 크다.

일중 김충현은 서예가로서 평생 동안 선비정신을 유감없이 발휘하였으며, 그의 청아한 삶은 선비글씨의 전범을 몸소 제시하였다. 경전에 대한 깊은 이해는 서예술의 예술적 품격을 높였으며, 민족정신으로 수기치인修己治人을 몸소 실천하였고, 특히 교육에 대한 깊은 관심과 열정을 바탕으로 한 실사구시의 정신은 한국 서예의 학문적 기반을 다지고 예술적 위상을 높여 미래 서예가 나아갈 방향을 제시하였다.

백아 김창현은 한학에 대하여 높고 광대한 경륜을 지니고 있었는데, 이는 역사적으로 혼란했던 시기에 우리 민족의 정체성을 확립할 수 있는 역사와 학문의 발전에 크게 공헌하였으며, 깊은 학문과 예술성을 바탕으로 표현된 그의 서예작품은 전형적인 선비글씨의 범본이 되었다. 특히 생전에 교육계에 몸담고 있으면서 여성 교육을 바로잡아야 이 나라의 미래가 밝아질 수 있다는 확신 아래 여학생들에게 전통예절과 전통문화를 교육하는 데 깊은 관심을 가지고 실천적 교육을 실행하였다.

여초 김응현은 한국 서단을 발전시키고 후학을 배양하는 데 한 획을 그었으며, 시비是非가 분명하였던 성정을 지녀 한평생을 한국 서단의 기사반정棄邪反正을 위해 쓴소리를 마다하지 않았다. 한국 서예 평론의 개척자였으며, 격조 있는 문예의식에서 배어나온 깊은 서예철학은 한국 서예를 격조 높은 예술로 승화시키기에 충분하였다. 한평생 투철했던 호학好學정신은 고법古法을 본질로 하여 새로운 창신을 펼쳐 서예술을 통한 과거와 현재, 미래를 관통하였다.

청우 김정현은 다른 형제들과는 비교적 다른 인생 여정을 걸었다. 서울대학교를 졸업하고 미국에 유학하여 생물학과 의학 과학 분야에 몸담았으며 타국에서 여생을 마쳤다. 하지만 장동김문 자손으로서의 문예의식과 도학정신이 뼛속 깊이 배어 있었기에 어떤 자리에 있든 그 자리에서 최선을 다하였다. 서예작품은 모친께 헌정한

한 작품에 불과하지만 작품의 수가 중요한 것은 아닐 것이다. 어려서부터 몸 속 깊이 훈도된 서예와 예술적 자질을 그대로 드러내어 표현하고 있다.

5형제의 삶과 그들의 작품에서 드러나는 경향은 서로 다르지만 깊이 들어가서 살펴보면 5형제의 궁극적 일치를 볼 수 있다. 그들은 일평생을 한결같이 호학好學하는 삶을 살았다. 학문적 체득을 위하여, 우리 민족의 자존감을 높이기 위하여 각자가 처한 자리에서 실사구시實事求是를 실현하였던 것이다. 격조 높은 문인정신에서 토로되어 드러난 5형제의 서예는 공통적으로 21세기 한국 서단에 제시하는 문인서예의 결정체이며, 현대 서예가 나아갈 방향을 제시한다고 할 것이다.

김충현 금석문과 현판의 문화사적 위상

정현숙

20세기 한국 서단을 풍미한 일중一中 김충현金忠顯은 1921년 태어나 2006년 86세로 별세했다. 필자는 일중 서거 9주기를 맞아 2015년 일중선생기념사업회가 주최한 현판전을 기획한 바 있다.[1] 생생한 자료집을 만들기 위해 전시 전 틈틈이 일중의 현판이 있는 곳을 답사했다. 그때 알려지지 않은 자료는 물론 기록에는 있으나 소재 불명인 자료까지 찾는 쾌거를 이루었다. 해체된 상태로 수장고에 있는 현판은 사용 당시의 사진을 토대로 복원하기도 했다.

전시 후 5년간 전시 전에 미처 가보지 못한 곳들을 주유하듯 찾아다녔다. 이런 답사 과정을 통해 일중이 교류했던 사람들이나 그 후손들이 들려준, 일중과의 인연에 대한 흥미로운 이야기로부터 당시 문화예술계에서 일중이 차지하던 위상을 실감할 수 있었다. 그러나 무엇보다 큰 수확은 역사적 의미가 있는 현판 소재지에는 반드시 일중의 금석문도 함께 있다는 사실을 알게 된 것이었다. 이로 인해 일중이라는 거목의 무게를 다시 한 번 확인할 수 있었다.

따라서 이 글에서는 일중이 금석문과 현판 글씨를 남긴 곳을 중심으로 그곳에 얽힌 이야기를 들추어내고 글씨의 흐름과 특징을 살피고자 한다. 이것이 곧 한국 서예사에서 일중이 차지하고 있는 위상이 될 것이다. 먼저 일중이 남긴 글을 통해 그의 금석문과 현판이 지니는 의미를 찾아보자.[2]

1 현판의 정의와 연원, 그리고 김충현의 현판 창작 경위는 정현숙, 「법고를 품은 창신의 김충현 현판글씨-예서에서 일중풍을 이루다」, 『김충현 현판글씨, 서예가 건축을 만나다』(백악미술관, 2015), 436~439쪽 참조. 현판전 요약은 정현숙, 『서화, 그 문자향 서권기』(다운샘, 2019), 121~138쪽 참조.

1. 김충현의 금석문과 현판 이야기

일중은 해방 후인 1940년대 후반부터 1990년대 전반까지 반세기 동안 전국 곳곳의 명소에 금석문과 현판을 남겼다. 초기인 1940년대의 비문은 주로 정인보鄭寅普, 1893~1950가 짓고 일중이 대부분 한글로 썼다. 그 시대적 배경을 일중은 이렇게 말한다.

해방 후 한글 부흥운동의 일환으로 전국 각지에 세우는 기념비를 모두 한글로 하는 운동이 한동안 계속되었다. 일제의 잔재를 씻기 위해 순국열사와 유공자들의 비를 민족 고유의 문자로 세우는 것이 당연한 사실로 인정되었고 이런 기념비의 비문은 대부분 한글학자인 정인보 선생이 지었다. 정인보 선생을 우연한 기회에 한 번 만나본 나는 선생의 학식에 존경심을 갖게 되었고 선생도 나를 무척 아껴주셨다.

비문을 지어달라는 부탁이 들어오면 정 선생은 "비석 글씨는 누가 쓰는가?"라고 물어 다른 사람이 쓴다고 대답하면 "일중 김충현의 글씨가 아니면 나는 글을 짓지 않겠다"라고 말할 정도였다.

1947년 충남 천안 옆 병천에 〈유관순기념비〉를 세우게 되었다. 선생이 글을 짓고 내가 비문을 쓴 이 기념비는 내가 최초로 쓴 한글 비문으로, 우리나라 금석문 중에서도 한글로는 해방 후 처음 시도된 게 아니었나 생각된다.

이듬해인 1948년 나는 이충무공의 〈한산도제승당비閑山島制勝堂碑〉와 남해 〈노량충렬사비露梁忠烈祠碑〉를 썼다. 정 선생이 비문을 짓고 내가 쓴 이 두 기념비의 제막식에 정 선생과 내가 함께 초대되었다.[3]

2 이 글에 실린 모든 금석문과 김응현의 글씨는 필자가 촬영한 것이고, 김충현의 현판은 대부분 『김충현 현판글씨, 서예가 건축을 만나다』에 실린 것이다.
3 김충현, 「해방 후 최초로 한글 비문 〈유관순 기념비〉를 쓰다」, 김충현, 『예에 살다』(한울, 2016), 23~24쪽.

그림1. 김충현, 〈아우내독립만세운동기념비〉,
1947, 충남 천안

유관순柳寬順, 1902~1920 기념비는 현재 천안시 병천면 구미산 '아우내 3·1운동 독립사적지'에 있으며, 공식 명칭은 〈아우내독립만세운동기념비〉이다.그림1 좌대 위에 사면 4개의 돌계단이, 그 위에 비좌가, 그 위에 사면 너비가 거의 같은 석주형 비가 서 있다. 비를 세운 당시 정인보는 감찰위원장지금의 감사원장이고 일중은 고등학교 교사였으니, 이것만으로도 당시 서예가 김충현의 위상을 짐작해 볼 수 있다.

일중은 우리 글씨라는 이유로 일제 치하에서도 궁체 연마에 심혈을 기울여 1942년 『우리 글씨 쓰는 법』이라는 책을 완성했다.[4] 그러니 당시 서단에서 한글서예로 그를 따를 자가 없었다. 1956년 학제가 개편되어 중학교와 고등학교가 분리되자 일중은 중학교 서예 교과서 『중학서예』와 고등학교 서예 교과서 『고등서예』를 각각 펴냈다. 1957년에는 초등학생을 위한 『쓰기』를 출간했다. 이런 책들을 포함하여 일중이 펴낸 서예 교과서는 검인증인 것과 검인증 아닌 것 등 모두 열두 권이었다. 서예 교과서를 연달아 펴낸 것이 인연이 되어 1957년에 문교부의 초등학교, 중고등학교 교수요목지정 심사위원에 위촉되기도 했다.[5] 같은 해 한강대교의 제자도 쓰게 되었다. 그리고 훗날 한글서예 교본도 출간했다.[6]

4 김수천, 「일중서예의 공헌과 배경」, 『김충현 현판글씨, 서예가 건축을 만나다』, 420~422쪽; 정복동, 「일중 김충현 궁체의 서맥 고찰」, 한국서예학회, ≪서예학연구≫ 제32호(2018) 참조.

5 김충현, 「한강대교의 제자(題字)를 쓰다」, 『예에 살다』, 34쪽.

6 김충현, 『일중 한글서예』(시청각교육사, 1979); 김충현, 『우리 글씨 쓰는 법』(백악미술관, 1983).

정인보가 지은 비문을 쓴 일중은 글씨를 새길 때 북칠北漆 과정을 통해 자신의 필의를 그대로 살리려고 했다. 장녀 김단희가 말한 일중의 북칠기법은 그의 12대조 김수증金壽增, 1624~1701으로부터 내려온 장동김문의 비법이었다.

아버님은 당신의 글씨를 새기기 전까지의 전 과정을 직접 준비하셨다. 먼저 글씨를 쓴 종이 뒷면에 밀蜜을 입힌다. 그 위에 밀가루를 묻히고 모든 글자의 획을 가장자리를 따라 일일이 그린다. 비에 풀칠을 하고 밀가루 묻힌 종이를 붙인다. 그리고 종이를 떼면 비면에 글자만 남게 되고 각자는 글자를 새긴다. 아버님의 모든 비문은 이런 과정을 거쳐 새겨졌다. 한양석재의 이야구가 새김을 도맡았고 이재영이 옆에서 도왔다. 아버님은 그 새김에 흡족한 나머지 탁본으로 첩을 만들기도 했는데, 탁본의 글씨가 참으로 수려했다. 그만큼 각刻이 출중했다는 것을 의미한다.[7]

자신의 글씨가 비에서 제대로 표현되기 위해 새김까지 관여하는 일중의 세심함을 엿볼 수 있다. 이렇게 찬자, 서자, 각자가 한 팀이 되어 역사에 길이 남을 비들이 탄생된 것이다. 1949년에는 고향인 충남 예산에 세워질 윤봉길尹奉吉, 1908~1932 의사의 비문을 썼다. 일중은 이렇게 술회한다.

비문은 역시 정인보 선생이 지었는데 선생은 이 비문을 정자보다는 흘림으로 써보도록 내게 권유했다. 나는 그때까지 한글서예는 모두 정자로 써왔으나 선생의 권유를 받아들여 한글 초서로 비문을 써 이 비문은 한글 흘림으로 된 최초의 비문이 되었다.[8]

7 2019년 12월 31일 김단희가 말한 내용이다. 김수증은 『谷雲集』 卷5, 「與金德耈」에서 "금석서는 북칠을 해서 새길 때 대체로 글씨의 참다움을 많이 잃어버린다. 능히 묘한 이치를 아는 자라야 이를 제대로 할 수 있다"라고 하고 그 방법을 기술했다. 그리고 직접 탁본도 했다. 유준영·이종호·윤진영, 『권력과 은둔』(북코리아, 2010), 230~233쪽.
8 김충현, 「존경하는 스승 정인보 선생」, 『예에 살다』, 25쪽.

그림2. 김충현, 〈윤봉길의사기념비〉, 1949,
충남 예산

그림3. 김충현, 〈이충무공기념비〉, 1951,
충남 온양역 앞

〈윤봉길의사기념비〉그림2는 비개碑蓋, 비신碑身, 비좌碑座의 형태로 현재 예산경찰
서 앞에 우뚝 서 있다.

1950년 일중은 자신의 비문 중 가장 긴 충무공忠武公 이순신李舜臣, 1545~1598의 비문
을 썼다. 일중이 들려주는 일화는 자칫 귀한 비가 사라질 뻔했음을 말해준다.그림3

충남 온양에 세워질 〈이충무공기념비李忠武公紀念碑〉 건립을 맡은 정인보 선생이
5000자가 넘는 방대한 비문을 지어서 글씨를 써달라고 부탁했다. 이 글은 정 선생이 처
음 지어보는 장문의 비문이었고 나로서는 처음 써보는 많은 글자 수의 글씨였다.

선생은 비문이 너무 길어서 전체를 여러 개의 구절로 나누어 써주었다. 나는 선생의
원고를 받아들고 온갖 정성을 기울여 한 자 한 자 써 내려갔다. 오랜 시간을 두고 심혈
을 기울여 비문을 쓰다 보니 그만 해를 넘기고 말았다. 글씨를 다 완성하기도 전에

6·25동란이 터져 온양의 〈이충무공기념비〉의 건립은 중단되고 말았다.

전쟁 중에 정인보 선생은 납북되었고 정부는 혼미 상태에 빠져 누구 하나 충무공 기념비 건립을 기억해 주는 사람이 없었다. 나는 피난길에도 정 선생의 비문 원고를 소중히 간직해서 비문 글씨를 완성해 낼 수 있었다.

환도 후의 일이다. 충청남도에서 온양에 〈이충무공기념비〉를 다시 건립한다기에 내가 도청으로 찾아가 보니 비문과 글씨를 새로 쓰겠다고 준비하고 있었다. 나는 어이가 없어 지니고 있던 정 선생의 원고와 내가 쓴 글씨를 내놓았다. 이를 본 기념비 건립 담당자인 충청남도 산업국장 정락훈 씨는 "정 선생은 납치되었고 어지러운 난리통에 어떻게 글씨를 쓰고 원고를 보관했는가" 하고 놀라는 것이었다.[9]

이렇게 전쟁으로 중단된 비의 건립은 1951년 이충무공기념사업추진위원회의 조직과 국민의 성금으로 마침내 이루어졌다. 온양온천역 앞 비각 속에 이수, 비신, 귀부의 웅장한 형태로 의연하게 서 있는 〈이충무공기념비李忠武公記念碑〉의 문장은 정인보가 지은 마지막 비문이다. 해방 전부터 일중을 각별히 아껴 함께 많은 비문을 제작하며 친분을 쌓은 두 사람을 전쟁이 갈라놓았다. 이로 인해 1960~1970년대의 비문은 이은상李殷相이 주로 지었으며, 최남선崔南善, 박종화朴鍾和, 이선근李瑄根도 가끔 지었다.

일중은 1957년에 쓴 〈한강대교〉그림4 제자題字에 관한 이야기도 생생하게 들려준다. 이것은 35세로 젊은 서예가였던 당시 김충현의 위상을 넉넉히 짐작할 수 있는 일화이다.

1956년에는 6·25전란으로 파괴된 한강대교제1한강교가 완전히 복구되어 준공식을 갖

9 같은 글, 25~26쪽.

그림4. 김충현, 〈한강대교〉, 1957, 한강대교 북단

게 되었다. 현 서울시에서 새로 완공된 한강대교의 제자를 써달라고 내게 부탁을 해왔다. 나는 선뜻 응낙했다.

그런데 내 글씨를 받으러 온 서울시청 직원의 태도나 그가 준비해 온 물건에 나는 적이 놀라지 않을 수 없었다. 그 공무원은 정중하게 내 앞에 보따리를 갖다 놓았는데 그 보따리 안에는 당시에는 보기 드문 한지가 글씨 쓰기 좋을 만한 크기로 수십 장 준비되어 있었다.

나는 영문을 알 수 없어 "내 글씨를 받는데 어떻게 이런 준비를 다 해왔습니까?" 하고 찾아온 시청 직원에게 물었다. 그 공무원은 "사실은 이 대통령께 휘호를 받으려고 경무대에 이것을 준비해 갔었는데 대통령께서 한글서예는 익숙지 않으니 선생을 찾아보라는 지시가 있어 이렇게 찾아 왔습니다" 하고 대답하는 것이었다.

나는 그 말을 듣고 당시 이승만 대통령이 내 이름을 알고 있다는 사실에 놀랐지만 그 시청 직원의 정중한 태도를 이해할 수 있게 되었다. 여하튼 경무대에 들어갔다 온 한지에 한강대교의 제자를 써주었는데, 그 글자는 준공일자와 함께 지금까지 제1한강교의 입구를 지키고 있다.

한강대교의 제자를 써준 나는 그 글자에 대한 시청 측의 뜻밖의 사례에 또 한 번 놀랐다. 그때까지 관공서 일에 대해서는 큰 사례를 기대하지 않았었는데 한강대교의 제자는 이 대통령의 말 한마디 덕분에 지금1970년대 말 돈으로 약 백만 원 정도의 많은 사례금을 받았던 것이 기억에 남는다.[10]

이듬해인 1958년 안국동 네거리에 있던 조선 말기 문신이자 순국지사인 충정공忠正公 민영환閔泳煥, 1861~1905의 동상에 새겨진 〈고결서告訣書〉그림5를 쓴 일화도 들려준다.

고결서란 민충정공이 한일합방에 격분하여 자결하기 직전에 쓴 유서로, 밀려오는 분노와 슬픔 속에서 지필묵을 준비치 못하고 작은 종이에 연필로 황급히 쓴 유서이다. 워낙 흘려 쓴 글씨라 판독하기가 쉽지 않았는데 관계학자들의 해독이 구구했다.

나는 내 나름대로 민충정공의 유서를 해독했는데 학자들의 의견은 달랐다. 유서 중에서도 글자 한 자가 애매했는데 학자들이 주장하는 글씨로는 해석이 되지 않았다. 나는 "문맥으로 보나 글자를 쓴 모양새로 보아서 그 글자가 아니다"라고 주장해 보았지만 다수의 의견이 존중되어 결국 내 의견과는 다른 자로 결정되었다. 지금 무슨 자였는지 기억나지 않아 안타깝지만 여하튼 나는 그 문제로 적잖이 고민하다가 결국 글씨 새기는 기술자에게 몰래 내가 생각하는 글자를 따로 하나 새겨주도록 부탁했다.

동상 제막식 직전에 나는 남몰래 그 글자를 고결서에 끼워넣었다. 개막식 날 나는 내심 걱정이 되었으나 참가한 사람 누구 하나 고결서의 내용을 다시 읽어보는 사람이 없어 무사히 넘길 수 있었다.[11]

10 김충현, 「한강대교의 제자(題字)를 쓰다」, 34~35쪽.
11 같은 글, 35쪽.

그림5. 김충현, 민영환 동상과 〈고결서〉, 1958, 서울 조계사 북측

문자 자료의 오독誤讀은 지금도 빈번히 일어나니 당시에는 더했을 것이다. 관련 학계의 연구자가 많고 목소리가 크면 가끔 잘못 판독되는데, 이는 후에 수정되기도 하고 그대로 굳어지기도 한다. 지금은 후에 글로 자신의 생각을 분명히 밝힐 수 있지만, 당시에는 그것이 힘들었을 것이다. 그럼에도 불구하고 자신이 읽은 글자에 대한 확신과 그것을 반드시 실행하는 뚝심이 일중의 철학이었고, 이런 성정이 그의 예술세계에도 그대로 반영되었을 것이다.

민영환의 동상은 1957년 안국동 네거리에 건립되었으나 도로 확장으로 율곡로 돈화문 입구인 와룡동 1번지로 옮겨졌다가 2003년 종로거리 삼일절 재현 행사를 계기로 현 위치인 조계사 북쪽 모서리로 옮겨졌다. 조계사를 마주하고 우측 가장 끝에 있어 찾기가 쉽지 않았다. 2020년 1월 3일 동상을 찾으러 갔는데 조계사 직원조차 알지 못해 사방을 헤매다 겨우 찾았다. 너무 후미진 곳이라 알아보는 이도 찾는 이도 별로 없어 보였다.

팔각 기단 위에 동상이 있고 정면1면에 해서로 "桂庭閔忠正公泳煥之像계정민충정공영환지상"이라 새겼는데, 일중의 글씨는 아니다. 좌측 면2면을 비우고 다음 면부터 예서 두 면3, 4면, 그것을 해석한 한글궁체 세 면5, 6, 7면으로 총 다섯 면에 일중의 글씨가 새겨져 있다. 마지막 면8면은 비워져 있다. 즉, 동상명이 새겨진 면의 좌우측 면은 비워두고 나머지 다섯 면에 글씨를 새긴 색다른 구성이다. 원문인 한자는 두 면, 해석인 한글은 세 면에 배치한 것은 팔각을 고려한 일중의 생각일 것이다.

일중은 같은 해인 1958년 중동중학교 은사이자 한국 교육계의 원로인 백농白儂 최규동崔奎東, 1882~1950 선생의 비문을 쓴 일도 말한다.

최규동 선생은 휘문중학교 교사를 거쳐 중동중학교 설립자로 내가 중동중학교 다닐 때 교장을 지내셨던 존경할 만한 은사였다. 그를 기념하기 위해 교육계에서 선생의 고향인 경북 성주읍에 기념비를 세우게 되었다. 그런데 비문은 휘문 시절의 제자인 박종화 씨가 짓고 글씨는 중동의 제자인 내가 쓰게 된 것이다.[12]

일중은 역사적 인물 가운데 방촌厖村 황희黃喜, 1363~1452를 가장 존경해서인지 선생 유적지의 앙지대仰止臺, 그림6에 글씨를 쓴 사실을 강조하면서 1977년에 이렇게 말했다.

사찰의 현판을 쓰던 1973년에는 또 경기도 파주에 있는 앙지대의 현판그림14과 앙지대 중건기重建記[13]그림15를 쓰기도 했다. 앙지대는 조선조 태조 때 정승을 지낸 방촌 황희

12 같은 글, 35쪽.
13 '중건비'라 했으나 '중건기'로 수정한다. 글 마지막의 '중건기'가 맞다. 현재 앙지대에는 1973년 광복절에 이은상이 짓고 일중이 궁체 정자와 해서로 쓴 〈앙지대중건기〉가 걸려 있다. 그 옆에는 동년 9월 파주군수 우광선(禹光璿)이 지은 앙지대 중건기 현판도 걸려 있다.

그림6. 김충현, 〈앙지대〉, 1973, 경기도 파주 황희 선생 유적지

선생이 만년에 은거하며 시조도 짓고 한유하며 보내던 곳이다. 이곳에는 앙지정이라는 정자도 있고 방촌 선생의 영당影堂과 반구정伴鷗亭이라는 정자도 있는데 작년1978년에는 22척약6.7m이나 되는 선생의 동상이 세워져서 선생의 유적지로서의 면모를 갖추었다.

고려 말에 태어나 조선 초까지 살면서 천수를 누린 선생은 국민의 사표師表로, 관리의 귀감으로 초동목부樵童牧夫들까지도 추앙했다. 고려가 쓰러지자 불임이군不任二軍코자 두문동杜門洞에 숨었는데, 태조의 간청으로 출임出任하여 각 조의 판서를 두루 거치고 구십을 바라보는 나이에 영의정에 올라 국정을 이끌어 세종의 치세를 빛내고 청백리에 올랐다.

농사짓는 일을 개량하고 예법을 새로 마련하고 천첩賤妾 소생들을 대등한 사회적 신분으로 이끄는 등 치적을 보면 그는 조선왕조 500년을 통해 드문 명정승이었다. 그는 작고 후에 익공의 시호를 받고 세종대왕의 묘정廟庭에 배향되었으며, 상주의 옥동서원과 장수의 창계서원에서 제사를 받들고 있으니 후인으로 하여금 참된 삶의 보람이 무

엇인가를 깨닫게 해주는 분이다.

휴전선 가까운 강변에는 철조망이 겹겹으로 싸여 살벌하지만 앙지대를 감아 돌며 흐르는 장강長江의 모습은 지금도 내 머릿속을 떠나지 않는다.

이처럼 조선조 500년을 통틀어 가장 명정승이라는 황희 선생의 유적이자 그의 동상이 서 있는 앙지대에 내 글씨로 현판과 앙지대 내력을 알리는 중건기를 남겼다는 것은 나 자신뿐만 아니라 내 조상에게도 자랑스러운 일이라 하겠다.[14]

앙지대의 현판과 중건기를 쓴 해부터 일중은 전국 유명 사찰의 현판과 비문 또한 많이 썼는데 그 연유도 솔직하게 말한다.

1973년부터 전국에 있는 유명 사찰의 현판과 비문을 많이 쓰기 시작했다. 우선 기억나는 것으로는 승주 송광사, 고창 선운사, 김제 금산사 등의 일주문 현판이 있다. 일주문이란 큰 절의 입구에 있는 큰 문을 일컫는 말인데 예로부터 유명 사찰의 일주문 현판은 명필들이 썼다고 한다.

내가 일주문 현판을 쓴 것은 불교를 믿어서가 아니라 유명 사찰의 일주문 현판을 쓰면 우선 많은 사람들이 보게 될 것이고 또 오래도록 남게 될 것이라는 생각에서였다.

1974년에는 화성에 있는 용주사龍珠寺의 사적비그림58를 쓰기도 했는데, 이는 용주사의 자세한 내력을 쓴 비문으로 현재도 용주사 경내에 보관되어 있다.[15]

이처럼 일중은 역사적 인물의 유적지, 국책 사업으로 추진된 사적지, 그리고 사찰에 이르기까지 공적으로 사적으로 비문과 현판을 쓰게 된 배경과 그것에 대한 소회

14 김충현, 「송광사 등 유명 사찰의 현판을 쓰다」, 『예에 살다』, 50~51쪽.
15 같은 글, 49~50쪽.

를 소상히 기록해 두었다. 이런 일화들로 인해 그의 글씨가 더욱 친밀하고 생생하게 느껴진다. 이는 지금의 예술가들도 후대를 위해 본받아야 할 점이다.

2. 김충현이 쓴 금석문과 현판

일중이 언급한 글씨에 얽힌 일화들을 상기하면서 하나의 역사적 인물을 기린 유적지, 다수의 역사 속 위인들을 추모한 사적지, 그리고 사찰에 남긴 그의 글씨를 살펴보자. 그 속에는 일중과 교유한 지인들이 전하는 또 다른 생생한 이야기가 있다.

1) 역사적 인물의 비문과 현판

일중이 글씨로 기린 첫 역사적 인물은 세종대왕과 더불어 우리가 가장 존경하는 인물인 충무공 이순신이다. 통영 한산도 충무사와 남해 충렬사, 그리고 온양에 그가 쓴 비가 한 기씩 있다. 비문은 모두 6·25전쟁 전에 정인보가 지었다. 일중은 해방 후 충무공의 세 비문을 써서 일찍이 현대를 대표하는 서예가로서의 위상을 굳혔다.

1948년 충무사의 〈이충무공한산도제승당비〉, 충렬사의 〈이충무공남해노량충렬사비〉를 궁체로 썼는데, 이 두 비는 일중의 두 번째, 세 번째 한글비이다. 1950년에는 〈이충무공기념비〉그림7의 글씨를 썼는데, 비는 환도 후에 건립되었다. 2020년 1월 17일 비가 있는 온양온천역으로 갔다. 비각의 현판 〈이충무공기념비〉는 초대 부통령인 이시형이 썼다. 비각 안의 비는 이수, 비신, 귀부의 양식을 취하고 있다. 비문이 오천 자가 넘는 장문이기 때문에 한 면을 3단으로 나누었고, 각 단에서는 우측에서 좌측으로 썼다. 가독성을 높이기 위한 일중의 장법 선택이었을 것이다. 비액 "충무이공기념비忠武李公紀念碑"는 소전으로, 비문은 한문 해서와 궁체 정자로 썼다. 비

그림7. 김충현, 〈이충무공기념비〉, 1951, 충남 온양온천역 앞

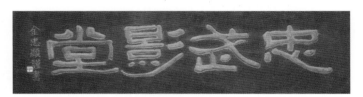

그림8. 김충현, 〈충무영당〉, 1967, 경남 창원 해군사관학교박물관

문을 띄어 쓰지 않은 것도 장문임을 인식했기 때문인 듯하다.

　1932년 일제 치하에서 성금을 모아 한산도에 충무사를 건립하고 충무공의 영정을 모셨다. 이때는 지역 선비 김지옥이 쓴 현판을 달았다. 1967년 문화재관리국이 영당지에 새 영당을 신축하여 '충무영당忠武影堂'이라 칭하고 일중이 〈충무영당〉그림8을 썼다. 1976년 박정희 대통령의 지시로 신축하고 '충무사'라 개칭했다. 이때 그의 친필 〈충무사〉가 걸렸고 내려진 일중의 〈충무영당〉은 제승당에 보관되다가 해군사관학교박물관으로 이관되었다.

　〈충무영당〉은 일중의 초기 예서를 보여주는 귀한 자료이다. 획간이 빽빽해 1970년대 예서의 무밀함이 있고, 파책이 길고 부드럽게 늘어져 1980년대 예서의 분위기

그림9. 김충현,
〈윤봉길의사기념비〉,
1949, 충남 예산

도 있다. 이처럼 한국 역사에서 무인으로 가장 존경받는 충무공을 기리는 세 비문에다 현판까지 썼으니 일중은 20세기 한국 제일서가임이 분명하다.

1949년에는 독립운동가 윤봉길의 애국정신을 기리기 위해 그의 고향 예산에 〈윤봉길의사기념비〉그림2가 세워졌다. 역시 정인보가 글을 짓고 일중이 썼으며, 새긴 이는 김수럴이다. 이것은 일중의 네 번째 한글비이다. 전면의 "윤봉길렬사 나고 자라난 고향이다"와 삼면의 비문을 모두 궁체 반흘림으로, 그리고 사면 모두 붙여 썼다. 일중의 첫 한글 흘림비라는 점, 사면의 서체가 같다는 점에서 한글서예사적 가치가 크다. 특히 비문의 시작인 좌측면2면 시작 부분에 2행 "대한민국정부 감찰위원장 뎡인보는 짓다 경동공립중학교 교사 김충현은 쓰다"그림9를 쓴 것은 찬자와 서자를 서두에 기록하는 한문 비문 양식이다. 각자는 마지막 면인 우측면에 썼다.

〈윤봉길의사기념비〉가 있는 지점에서 약 8km 떨어진 곳에 구한말의 열사인 수당修堂 이남규李南珪, 1855~1907의 고택이 있다. 그의 증손인 이문원李文遠이 2008년 건립된 수당기념관의 관장으로 안채에 상주하면서 고택을 지키고 있다.

조선 중기의 문신 이산해李山海, 1539~1609의 손자이면서 이남규의 10대조인 한림공翰林公 이구李久의 부인 전주이씨가 1637년 이산해의 묘소 근처인 이곳에 집을 지었고, 1846년헌종 12 중건했다.[16] 고려 문인 이색李穡, 1328~1396의 후손인 이남규는 갑오개

16 충청남도 예산군, 『예산 수당 이남규 고택 조사보고서』(2013) 참조.

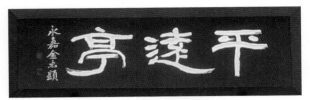

그림10. 김충현, 〈평원정〉, 1986, 충남 예산 이남규 고택

혁과 을미사변 때 상소를 올려 그 그름을 주장했다. 1906년 병오의병 때 홍주의병장 민종식閔宗植과 의병들을 숨겨주어 1907년 공주감옥에 투옥되었고, 온양 평촌 냇가에서 순국했다.

담장 바깥에 다섯 칸으로 된 '一'자형 사랑채가 있고 거기에 〈평원정平遠亭〉그림10 현판이 걸려 있다. 글자의 파책이 부드럽게 늘어져서 우아한 모습이 1980년대 후반의 전형적인 일중풍 예서이다.[17] 사랑채 옆에는 담장으로 둘러싸인 'ㅁ'자형 안채가 있다. 남녀유별이 엄하던 조선시대에 여성이 집을 지었기 때문에 사랑채를 아예 담장 밖에 별채로 지었다. 조선의 유가사상을 그대로 보여주는 독특한 한옥이다. 2016년 10월 7일 사랑채 툇마루에서 이문원은 일중의 글씨를 받게 된 사연을 들려주었다.

일중의 글씨를 얻게 된 것은 양가 선조의 인연으로 시작되었다. 나의 선산이 고택에서 1.5km 정도 떨어져 있는데, 현판보다 묘비 글씨를 먼저 받았다. 나의 증조부인 이남규와 일중 선생의 조부는 당시 같은 참판이었는데 남인과 노론으로 당파가 달랐다. 그런 선조들의 인연 때문에 잘 알고 지내던 일중 선생에게 부친 이승복李昇馥의 묘비 글씨를 부탁하러 찾아갔다. 그때가 백악동부현 백악미술관가 완공되던 해인 1983년이다. 그런데 일중은 당색이 다르다는 이유로 반기지 않았다. 요즘 세상에 그런 것을 따지냐며 석

17 김충현, 『일중 예서 천자문』(우일출판사, 2015); 정현숙, 「법고를 품은 창신의 김충현 현판글씨-예서에서 일중풍을 이루다」, 『김충현 현판글씨, 서예가 건축을 만나다』, 439~444쪽 참조.

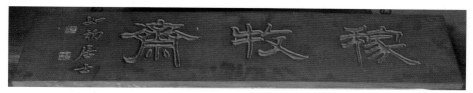

달간 글씨를 받기 위해 공을 들였지만 얻지 못했다.

그래서 더는 찾아가지 않으려 마음먹었는데, 어느 날 전화가 와서 '왜 글씨를 가져가지 않느냐'고 했다. 그렇게 부친의 묘비 글씨를 받게 되었다. 그때 '사례비는 이것밖에 못 가지고 왔다'고 했더니 봉투를 열어보지 않고 그냥 서랍 속에 넣었다. 이듬해인 1984년 다시 '아들 묘비의 글씨를 썼으니 아버지 묘비의 글씨도 써달라'고 하면서 조부 이충구李忠求의 묘비 글씨를 부탁했다.

그리고 조선 말기의 문신 권돈인權敦仁, 1783~1859이 지은 당호 '평원정' 현판을 도난당해 1986년 일중에게 부탁했다. 일중의 〈평원정〉 낙관은 다른 것들과는 달리 '영가김충현永嘉金忠顯', 즉 '안동 김충현'이라 써 아주 겸손하게 표현했다. 처음이 어렵지 이후에는 편하게 써주었다.

이렇게 글씨가 선대의 인연을 후대까지 이어준 이야기를 들으면서 일중이 지닌 붓의 위력을 새삼 느낄 수 있었다. 〈평원정〉이 걸린 사랑채 천정 가까이 높은 곳에 아우 김응현이 쓴 〈가목재稼牧齋〉그림11도 걸려 있었다. 이문원은 형제가 글씨로 출중하여 형이 쓴 후에 아우도 썼다고 말했다. 형은 우아한 곡선미를, 아우는 힘찬 강건미를 강조하여 서로 다른 미감을 표현했다. 이렇게 한 곳에서 당대의 두 거장, 일중과 여초를 동시에 만나는 행운은 답사 때마다 계속되어 명필 형제의 존재감을 실감할 수 있었다.

이문원의 안내로 일중이 쓴 그의 선조 묘비까지 보게 되었다. 선산의 정면에는 윗

그림12. 김충현, 〈이승복묘비〉,
1983, 충남 예산

김충현·이가원, 〈이충구묘비〉,
1984, 충남 예산

이가원, 〈이남규묘비〉,
1977, 충남 예산

대 선조들의 묘가 있고 좌측 아래에는 4기의 묘비만 있다. 우측에서 좌측으로 증조부, 조부, 부친, 가노家奴의 묘비가 나란히 서 있다. 묘는 2010년 대전 국립현충원으로 이장했고, 현충원의 표준 규격보다 큰 묘비만 남았다. 전면의 비제碑題로 증조부와 조부의 묘는 합장묘임을 알 수 있다.

그 4기 중 조상의 것인 3기는 비좌, 비신, 비개 양식이고, 가노의 것은 작고 비개가 없는 비갈 양식이다. 노비 김응길金應吉의 묘비는 이문원의 부친이 직접 짓고 썼다. 가문을 위해 헌신한 미혼의 충복을 위해 비를 세우고 주인이 직접 비문을 썼다는 사실만으로도 직업의 귀천과 신분의 고하를 불문하고 사람을 귀히 여기는 가문의 됨됨이를 짐작할 수 있다.

1983년에 세운 부친 이승복의 묘비그림12는 이우성李佑成, 1925~이 짓고 일중이 전면의 비제 "여주한산이공승복지묘驪州韓山李公昇馥之墓"는 예서로, 삼면은 궁체 정자와 해서로 썼다. 1984년에 세운 조부 이충구의 묘비는 이가원李家源, 1917~2000이 짓고 일중이 전면의 비제 "유재한산이공충구지묘 공인전주이씨부좌唯齋韓山李公忠求之墓 恭人全州李氏祔左"는 예서로, 후면은 궁체 정자와 해서로 썼고, 이가원은 양 측면을 해서로 썼다. 증조부 이남규의 묘비는 이가원이 짓고 사면 모두 해서로 썼다. 이가원의

해서도 문기가 있어 일중의 해서와는 다른 느낌으로 빼어나다.

남인인 한산이씨의 묘비들을 보면서, 또 후손 이문원의 이야기를 들으면서 유가를 중시한 조선시대에 선조의 묘비를 세우기 위해 명문장가의 글을 받고 명필의 글씨를 받는 것이 성행했다는 사실이 떠올랐다. 이가원과 이우성은 명문장가요, 이가원과 일중은 명필이기에 이문원은 그들에게 간곡하게 글과 글씨를 청했던 것이다. 이야기가 끝날 무렵 그는 〈윤봉길의사기념비〉의 존재를 알려주고 직접 안내까지 해주었다. 현판을 보러 갔는데 그의 호의로 일중이 쓴 명가의 묘비는 물론 독립투사의 기념비까지 볼 수 있었다.

일중은 파주에 있는 황희 선생 유적지의 현판과 중건기를 쓴 것을 특히 자랑스러워했다. 1455년세조 1 유림들이 황희를 추모하기 위해 여기에 영당을 짓고 영정을 모셨다. 6·25전쟁으로 소실된 영당을 1962년 후손들이 복원했다. 재실인 경모재景慕齋는 1963년에 복원했고, 반구정伴鷗亭은 1967년에 중수했으며, 앙지대仰止臺는 1973년에 중건했다.

2014년 10월 5일 일중의 글씨를 보기 위해 방문했다. 유적지의 청정문淸政門을 들어서면 좌측에 영당, 경모재, 그리고 동상이 있고, 우측 언덕에 정면 두 칸으로 된 사각 반구정과 육각 앙지대가 있다. 앙지대는 원래의 반구정 자리인데, 1915년 반구정을 현 위치로 옮기면서 그 자리에 선생의 유적을 우러르는 마음을 담아 지은 정자이다. 앙지대 상량문에 "오직 선善만을 보배로 여기고 다른 마음이 없는 한 신하가 있어 온 백성이 우뚝하게 솟은 산처럼 모두 쳐다본다"라고 적혀 있다.

1963년에 쓴 〈경모재景慕齋〉그림13는 결구가 단정하고 획의 굵기가 일정하면서 파책이 절제된 정방형의 고예풍이다. 1973년에 쓴 〈앙지대仰止臺〉그림14는 소박한 서풍의 예서이다. 둘 다 초기의 질박한 일중 예서의 특징을 잘 보여준다. 이 해 광복절에는 이은상이 짓고 일중이 궁체와 해서로 〈앙지대중건기仰止臺重建記〉그림15를 썼다.[18]

임진강을 바라보고 서 있는 동상 아래에 일중이 예서로 쓴 "방촌황희선생상厖村黃

그림13. 김충현, 〈경모재〉, 1963, 경기도 파주 황희 선생 유적지

그림14. 김충현, 〈앙지대〉, 1973, 경기도 파주 황희 선생 유적지

그림15. 김충현, 〈앙지대중건기〉, 1973, 경기도 파주 황희 선생 유적지

喜先生像"이 새겨져 있다. 역시 일중의 글씨인 듯한 후면의 기록에 따르면 황성빈黃城
彬이 만든 동상은 1978년 6월에 세워졌다. 동상 좌측에는 1978년 5월에 쓴 〈황희동
상건립기〉그림16가 있는데 학술원 회원 이숭녕李崇寧, 1908~1994이 짓고 일중이 궁체 정
자와 해서로 썼다.[19] 여러 글씨 중에서 일중은 〈앙지대〉와 〈앙지대중건기〉를 쓴 일

18 파주군수 남상집(南相集)이 1967년 6월에 지은 〈반구정중수기〉, 파주군수 우광선이 1973년 9월에 지은
 〈앙지대중건기〉도 앙지대 벽면에 걸려 있다. 두 글의 한글판도 각각 옆에 걸려 있다.

19 정현숙, 『김충현 현판글씨, 서예가 건축을 만나다』, 50~51쪽.

그림16. 김충현, 〈황희 동상명〉(왼쪽)과 〈황희동상건립기〉(오른쪽), 1978, 경기도 파주 황희 선생 유적지

에 대해 상당한 자부심을 느꼈다.

조선에 무신 이순신이 있다면 신라에는 삼국 통일의 주역인 무신 김유신金庾信, 595~673이 있다. 진천과 경주 두 곳에서 그를 만날 수 있다. 진천에는 15세에 화랑이 된 흥무대왕 김유신의 영정을 모신 길상사吉祥祠가 있다. 신라와 고려 때 제사를 지낸 출생지 태령산 아래의 사당이 임진왜란, 병자호란을 겪으면서 폐허가 되어 1851년철종 2 백곡면에 죽계사竹溪祠를 세워 영정을 모셨다. 1868년고종 5 대원군의 서원철폐령으로 헐렸다가 1926년 후손 김만희가 지금 자리에 중건했으며, 1972년부터 1976년까지 박정희 대통령의 지시로 중창했다.

길상사를 방문한 2014년 12월 12일에는 눈이 내렸다. 상당히 높은 계단을 올라서

면 보이는 외삼문에 〈진호문鎭護門〉그림17이 걸려 있다. 이 문을 지나면 사당이 있고 거기에 〈흥무전興武殿〉그림18이 걸려 있다. 흥무전 마당에는 이은상이 지은 〈김유신 장군사적비〉그림19가 있다. 모두 일중이 1976년에 썼다.

〈진호문〉은 상하좌우의 여백이 동일하고 결구가 단정하며 획의 굵기가 일정하고 쭉 뻗은 힘찬 예서로 쓰여 웅강하다. 〈흥무전〉은 무장이었던 안진경풍 해서로 쓰여 무인의 성정을 드러낸다. 둘 다 김유신의 위풍당당함을 표현하기에 모자람이 없다. 사적비 전면의 "김유신장군사적비"는 웅강한 고체로, 삼면의 비문은 단정한 궁체 정자로 붙여 써 무기武氣가 느껴진다. 그중 숫자는 해서로 썼다. 이제 일중이 쓴 비문은 정인보가 아닌 이은상이 지었으니 이것이 곧 세월의 흐름을 말하고 있다.

이듬해인 1977년 경주에 김유신의 혁혁한 공으로 이루어진 삼국통일을 기념하기 위한 통일전이 건립되었다. 2020년 1월 19일 일중의 글씨를 보기 위해 방문했는데, 아우 김응현이 쓴 비도 세 기나 있었다.

흥국문興國門을 들어서면 가장 높은 곳에 통일전이 있는데, 태종 무열왕, 문무왕, 김유신 장군의 영정이 나란히 봉안되어 있다. 그리고 그 사방의 긴 회랑을 따라 통일의 격전을 생생히 보여주는 기록화가 걸려 있다. 〈흥국문〉은 일중의 글씨인 듯하다. 진천 길상사 〈흥무전〉에 사용한 원필의 웅건한 북위풍 해서와 분위기가 흡사한데, 특이 두 현판의 '興' 자는 한 손에서 나온 것처럼 같다.

통일전 아래에 1977년에 세워진 비들이 마주보고 있다. 우측에 서 있는 세 사람의 사적비는 모두 이선근이 짓고 김응현이 썼다. 좌측에는 가로 360cm, 세로 242cm 크기후면의 〈삼국통일기념비三國統一記念碑〉그림20가 있다. 1년 전에 세운 〈김유신장군사적비〉처럼 이은상이 짓고 일중이 궁체와 해서로 썼다. 비문에서 전자는 띄어 쓰고 후자는 붙여 쓴 점은 다르다.

가장 낮은 입구에는 2년 후인 1979년에 만든 가로 298cm, 세로 120cm 크기후면의 〈삼국통일순국무명용사비三國統一殉國無名勇士碑〉그림21가 있다. 김영하가 짓고 일중

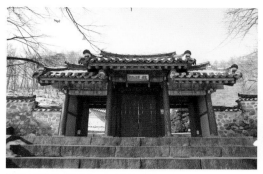
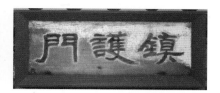

그림17. 김충현, 〈진호문〉, 1976, 충북 진천 길상사

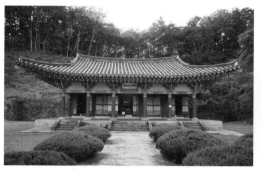
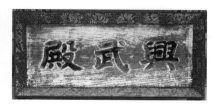

그림18. 김충현, 〈흥무전〉, 1976, 충북 진천 길상사

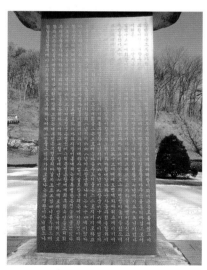
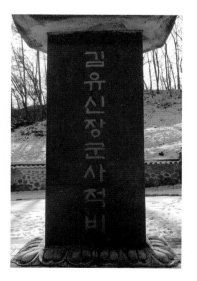

그림19. 김충현, 〈김유신장군사적비〉, 1976, 충북 진천 길상사

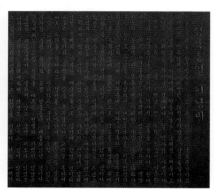

그림20. 김충현, 〈삼국통일기념비〉, 1977, 경북 경주 통일전

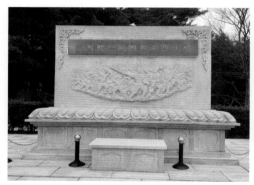

그림21. 김충현, 〈삼국통일순국무명용사비〉, 1979, 경북 경주 통일전

이 궁체 정자로 썼다. 띄어쓰기가 유난히 눈에 띄는 비문은 단아하면서 단호하지만 가로획의 기필起筆에는 흘림의 필의가 강하다. 두 비의 전면 비제는 정방형 예서로 썼는데, 그 필치가 빼어나다. 통일전에 형이 두 기, 아우가 세 기의 비문을 썼는데, 이는 1970년대에 맹활약한 두 형제의 명성을 상징한다.

조선 7대 성종재위 1469~1495의 셋째 아들 안양군安陽君 이항李㤚, 1480~1505의 묘와 사당은 군포에 있다. 공회사恭懷祠 뒤의 묘는 부인 능성구씨와의 합장묘인데, 묘역은 원래 자리가 아니라 1895년고종 32 양주에서 석물과 함께 이장한 것이다. 묘 좌측에

그림22. 김충현, 〈수산재〉, 1973, 경기도 군포 안양군묘 그림23. 김충현, 〈공회사주련〉, 1973, 경기도 군포 안양군묘

이수, 비신, 비좌 양식의 신도비가 우뚝 솟아 있다.

이항은 연산군재위 1494~1506의 생모인 폐비 윤씨 사건의 배후자로 지목된, 성종의 후궁이면서 자신의 어머니 귀인 정씨를 따라 1504년연산군 10 사사되었다. 1506년중종 1 복작復爵되었고, 1520년중종 15 부인의 상소에 따라 다시 장례를 지내도록 교지가 내려졌다.

2014년 11월 19일 이곳을 방문했다. 묘역에 이르면 우측에 공회사로 들어가는 외삼문이 있다. 1973년 공회사 자리에 수산재修山齋를 짓고 이씨 종친과 친분이 있는 일중이 수산재와 주련 현판을 썼다. 2009년 중수 후 수산재를 공회사로 개명하고 지금 있는 새 현판을 걸 때 맞은편 건물로 〈수산재〉 현판을 옮겼다.

일중이 1973년 원필의 예서로 쓴 〈수산재修山齋〉그림22는 유려하면서도 강건하다. 5행인 〈공회사주련恭懷祠柱聯〉그림23은 중수 이전 네 칸일 때는 모두 정면에 걸었으나, 세 칸으로 중수 후 마지막 행은 좌측면에 걸었다.[20] 주련의 해서 필의가 많은 정방형 행서는 정연하면서 차분하다.

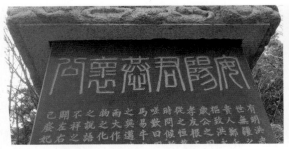

그림24. 김충현, 〈이항신도비〉, 1977, 경기도 군포 안양군묘

　1977년에 세운 〈이항신도비李恒神道碑〉그림24는 신종묵愼宗默이 짓고, 이항의 17대
손 이일형李一珩이 비문을, 일중이 양면의 비액을 전서로 썼다. 일중이 전면에 대자
로 비제만 쓰거나 전면 또는 양면에 비액만 쓴 경우 비문은 이것처럼 대부분 묘주의
후손이 썼다. 전면의 "안양군공회공安陽君恭懷公", 후면의 "신도비명神道碑銘"에는 정
연한 소전의 힘참이 있다. 너비가 같기에 여섯 자인 전면 글자는 자간이 빽빽하고,
네 자인 후면 글자는 자간이 성글어 대비를 이룬다. 비문의 글씨가 유창하지 못해 일
중의 전서가 상대적으로 더욱 빛을 발한다.

　비의 양면에 전액篆額을 쓰는 양식은 조선 중기의 신도비에서 나타난다. 이산해가
전액과 비문을 쓴 〈이언적신도비李彦迪神道碑〉1577, 이산해가 비문을 쓰고 김응남金應
南, 1546~1598이 전액을 쓴 〈조광조신도비趙光祖神道碑〉1585가 그렇다.[21] 특히 〈조광조신
도비〉에서 전면에 "문정공정암조선文正公靜菴趙生"을, 후면에 "생신도비명生神道碑銘"
을 쓴 것과 〈이항신도비〉의 비액 양식이 흡사하다. 그러나 일곱 자인 전면 비액은
비신의 전폭을, 다섯 자인 후면 전액은 비폭의 3분의 2를 사용했기 때문에 김응남의

20　같은 책, 189쪽 삽도.

21　정현숙, 「이산해 쓴 〈광산이씨승지공이달선비〉의 서예사적 가치」, 동방대학원대학교 문화예술콘텐츠연
　　구소, ≪문화와 예술연구≫ 14(2019), 187~188쪽.

양면 전액은 자간이 같다. 이산해가 쓴 비문의 후면도 비액처럼 비폭의 3분의 2를 사용했다. 이산해와 김응남 두 서자가 사전에 교감한 결과로 보인다. 전폭 사용인지 부분폭 사용인지의 차이는 있지만 일중은 분명 조선의 신도비 양식을 숙지하고 차용한 것으로 보인다.

조선의 문신으로 전기에 황희가 있다면, 중기에는 우암尤庵 송시열宋時烈, 1607~1689이 있다. 여주 대로사大老祠는 유학자 송시열의 영정을 모신 곳이다. 일중의 글씨를 보기 위해 2014년 10월 30일 사당을 찾았는데, 어김없이 김응현의 글씨도 있었다.

후에 효종이 된 봉림대군의 스승 송시열은 여주에 머무를 때마다 효종의 능을 바라보고 통곡하면서 후학들에게 북벌의 대의를 주장했다. 정조가 영릉을 행차하다가 이 말을 전해 듣고 김양행金亮行, 1715~1779에게 그의 사당을 짓도록 명했다. 여기에는 노론과의 관계가 좋지 못했던 정조가 노론의 영수 송시열을 높여줌으로써 노론의 불만을 달래려는 정치적 의도가 깔려 있었다. 1785년정조 9 사당이 완성되고 '대로사大老祠'라 사액했다. 송시열에 대한 존칭이 국가의 원로, 즉 '대로'이기 때문이다. 1873년고종 10 '대로'가 대원군의 존칭이라는 이유로 강한사江漢祠로 개칭했다. 이곳은 1868년고종 5 대원군의 서원철폐령 시행 때도 훼철되지 않고 살아남은 마흔일곱 서원 중 하나이다.

대로사의 앞 건물인 추양재秋陽齋에는 〈추양재〉와 〈추양재주련〉이, 그 우측면에는 세로 현판인 〈대로사유회大老祠儒會〉가 걸려 있다. 뒷 건물인 대로서원에는 〈대로서원〉과 〈대로서원주련〉이 걸려 있다. 두 주련은 각각 12행이다. 정면 6행, 좌측면 3행, 우측면 3행인 〈추양재주련〉은 김응현이, 송공호宋貢鎬, 1926~1995가 지은 정면 7행, 좌측면 1행, 우측면 4행인 〈대로서원주련〉은 일중이 썼다. 대로사에 있는 명필 형제의 글씨는 송시열의 위상과 두 대가의 명성을 동시에 드러낸다.

1990년에 쓴 〈추양재秋陽齋〉그림25는 획의 굵기가 비교적 같고 파책이 강하지 않은 원필의 예서이다. 이 해에 칠언율시와 칠언절구를 쓴 〈대로서원주련大老書院柱聯〉그

그림25. 김충현, 〈추양재〉, 1990, 경기도 여주 대로사

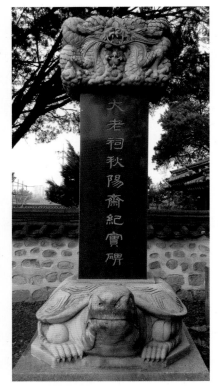

그림26. 김충현, 〈대로서원주련〉, 1990, 경기도 여주 대로사

그림27. 김충현, 〈대로사추양재기실비〉, 1990, 경기도 여주 대로사

림26은 북위풍 해서 필의가 강한 행서로 썼는데 글씨가 힘차면서 유려하여 일중의 행서 주련 가운데 출중하다.[22]

같은 해에 이수, 비신, 귀부를 갖춘 〈대로사추양재기실비大老祠秋陽齋紀實碑〉그림27도 썼다. 전면의 비제 "대로사추양재기실비大老祠秋陽齋紀實碑"는 예서로, 후면과 측면은 웅강한 북위풍 해서로 썼다. 끝에는 "후학김충현근서後學金忠顯謹書"라고 적었다. 비록 서체는 달라도 주련과 비문의 분위기가 유사한 것은 둘 다 북위풍에 근거했기 때문이다. 대로사에 있는 일중의 예서, 해서, 행서는 선학 송시열을 향한 후학 김충현의 마음을 담고 있으며, 그 만년의 글씨는 서체를 불문하고 편안하다.

홍성 추양사秋陽祠는 한말의 문신 겸 의병의 최초 기의자인 지산志山 김복한金福漢, 1860~1924의 영정을 봉안하고 그의 숭고한 애국정신을 기리기 위해 1975년 건립되었다. 일중의 집안 어른인 안동김씨 김복한은 학문에 일가를 이루어 1892년 별시문과別試文科에 합격하고 교리校理, 형조참의刑曹參議, 승지承旨를 지냈다. 일본이 조선 내정을 간섭하자 1894년 벼슬을 버리고 홍주지금의 갈산면로 낙향하여 지속적으로 의병 활동을 수행했다. 김복한은 명성황후 시해 사건인 을미사변으로 결성된 홍주의병의 의병 대장으로 홍주 일대의 유생들에게는 정신적 지주였다. 그는 홍주에서 후학을 양성하면서 국권 회복을 위해 노력하다가 1919년 3·1운동이 일어나자, 프랑스 파리에서 열린 만국평화회의에 전국 유림 대표 137명과 함께 조선 독립을 호소하는 독립탄원서를 보내 일제의 침략상을 세계에 폭로했다. 그 혐의로 체포되어 서대문형무소에서 순국했다.

일중이 1980년에 쓴 글씨를 보기 위해 2016년 10월 7일 추양사를 방문했다. 입구에는 여러 기의 비석이 세워져 있다. 외삼문인 정충문正忠門을 들어서면 정면에는 사당인 추양사가 있고, 좌측에는 비석이 있다. 사당의 규모가 그리 크지 않았다.

22 칠언절구 글씨와 2종의 번역은 정현숙, 『김충현 현판글씨, 서예가 건축을 만나다』, 99쪽 참조.

그림28. 김충현, 〈정충문〉, 1980, 충남 홍성 추양사

그림29. 김충현, 〈추양사〉, 1980, 충남 홍성 추양사

그림30. 김충현, 〈김복한기의비〉, 1980, 충남 홍성 추양사

편방형 예서로 쓴 〈정충문正忠門〉그림28은 가로획, 세로획, 그리고 파책에서 획의 굵기에 변화가 많고, 정방형 예서로 쓴 〈추양사秋陽祠〉그림29는 획의 굵기가 같은 원필로 파책이 길게 늘어져 분위기가 서로 다르다. 일중의 정방형 예서는 편방형 예서와는 다른 모습으로 1970년대부터 1980년대 초반에 종종 나타난다. 〈김복한기의비金福漢紀義碑〉그림30 전면의 비제 "지산김선생기의비志山金先生紀義碑"는 차분한 정방형 예서로 쓰고, 삼면은 궁체 정자와 해서를 혼용했다. 해서가 많아 비문을 띄어 쓰지 않았다. 후면에 "족손族孫 김충현金忠顯 짓고 쓰다"라고 적어 일가임을 밝혔다.

일중은 항일독립운동가인 백야白冶 김좌진金佐鎭, 1889~1930 장군의 묘와 생가지에 있는 기념관에도 글씨를 남겼다. 안동김씨 김좌진은 15세 때 가노家奴를 해방하고 소작인에게 토지를 분배해 주었다. 조국이 위태로울 때 모든 것을 던졌으며, 교육과 언론만으로는 구국할 수 없음을 깨닫고 독립군을 결성해 무력으로 일본에 대항했다.

1913년 대한광복단에 가담했다가 체포되어 3년간 복역한 후 1917년 만주로 망명했다. 1919년 3·1운동 후에는 북로군정서北路軍政署의 총사령관이 되어 1600여 명의 독립군을 양성했다. 1920년 청산리전투에서는 3300여 명의 일본군을 섬멸시키는, 독립군 사상 최대의 전과를 올렸다. 이후 부대를 흑룡강 부근으로 이동하여 대한독립군단을 결성했다. 1925년 영안寧安에서 신민부新民府를 조직하여 군사집행위원장이 되었다. 1930년 1월 24일 중동선中東線 산시역山市驛 앞 자택에서 200m 떨어진 정미소에서 공산주의자 박상실朴尙實의 흉탄에 맞아 순국했다.

재만在滿 혁명동지들은 피살된 장소에서 사회장으로 장례를 마치고 유해를 비밀리에 고국으로 운구했다. 1940년 9월 부인 오숙근이 유골을 모시고 남하하여 장군의 출생지인 충남 홍성군 갈산에 가매장했다. 1957년 1월 부인이 타계하자 아들 김두한이 보령시 청소면 재정리로 이장, 합장했다. 1971년 9월 보령군에서 장군의 묘를 중수하고 묘비를 세웠다.

2016년 10월 7일 묘비를, 2020년 1월 17일 생가지에서 사적비와 현판을 보았다.

그림31. 김충현, 〈김좌진장군묘비〉, 1971, 충남 보령

일중은 〈김좌진장군묘비〉그림31 전면의 2행 비제 "대한독립군 총사령관 백야 김좌진
장군"은 고체로, 장군의 생애를 적은 후면 7행 약 300여 자는 궁체 정자와 해서로 썼
다. 마지막 면인 우측면에 "글 팔봉 김기진 글씨 일중 김충현"이라 쓰여 있다. 친일문
학인 김기진金基鎮, 1903~1985이 독립애국지사의 생애를 기록했는데, 아마도 비문을 지
을 당시 그의 친일 행각이 드러나지 않았기 때문인 듯하다. 그러나 근대기의 대표적
인 항일지사이자 항거의 표현으로 자진自盡까지 한 일가 김석진金奭鎮, 1843~1910의 증
손자 일중이 비문은 물론 후에 지은 기념관에 사적비와 현판까지 썼으니 장군의 노
여움이 조금은 가라앉지 않았을까 싶다.

충의의 상징인 장군의 기념관은 중국과 한국에 있다. 중국에는 주로 활동한 흑룡강
성 목단강시牡丹江市에, 한국에는 출생지인 충남 홍성에 있다. 홍성 백야공원을 들어
서면 좌측에 생가지가, 우측에 기념관이 있다. 생가지 옆에 가로 137cm, 세로 92cm
크기의 〈김좌진장군사적비白冶金佐鎮將軍事蹟碑〉그림32가 있는데, 비문 끝에 "충남대학

그림32. 김충현, 〈김좌진장군사적비〉, 1987, 충남 홍성 백야기념관

그림33. 김충현, 〈백야기념관〉, 1995, 충남 홍성 백야기념관

교 교수 문학박사 한양 조종업 근지忠南大學校敎授文學博士漢陽趙鍾業 謹識 족손 대한민
국예술원 회원 김충현 근서族孫大韓民國藝術院會員金忠顯 謹書"라고 적어 〈김복한기의
비〉처럼 일가임을 밝혔다. 1987년에 비제는 예서로 쓰고, 비문은 행기가 있는 해서와
궁체 반흘림을 혼용했다. 기념관에는 1995년 늦여름에 쓴 현판 〈백야기념관白冶紀念
館〉그림33이 걸려 있는데, 이 글씨에는 말년 예서의 부드러움이 있다.

김응현도 1992년에 예서로 쓴 지본과 1994년에 고체와 고예를 혼용한 〈백야김좌
진장군기적비〉를 남겼다. 비는 이수, 비신, 귀부 양식이며 양면에 비액을 썼다. 전면

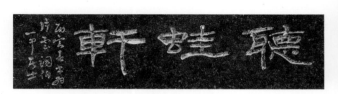
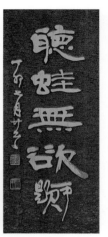

그림34. 김충현, 〈청와헌〉, 1986, 경기도 안성 조병화문학관

그림35. 김충현, 〈청와무욕〉, 1987, 경기도 안성 조병화문학관

에 "백야김좌진白冶金佐鎭"을, 후면에 "장군기적비將軍紀績碑"를 전서로 썼는데, 필치의 웅건함이 장군의 기개를 상징하는 듯하다. 일족인 독립투사 김좌진을 기리기 위해 두 형제가 다시 뭉친 것이다.

일중은 1980년대 후반 지인을 위해서도 붓을 들었다. 시인 조병화趙炳華, 1921~2003가 1986년 정년퇴임하고 기거를 목적으로 기공하여 1987년 완공한 안성의 집에 일중의 묵향이 남아 있다. 집 주위 논밭에서 개구리들이 엄청나게 울어대기 때문에 '개구리 소리를 듣는 집'이라는 생각에서 시인이 직접 '청와헌聽蛙軒'이라 이름 지었고,[23] 일중이 쓴 〈청와헌聽蛙軒〉그림34을 돌에 새겼다. '개구리 소리 들으면서 욕심 없이 지낸다'는 의미의 〈청와무욕聽蛙無慾〉그림35도 썼다.

1985년 제30회 대한민국 예술원장상 수상자로 문학 부문에서 조병화가, 미술 부문에서 일중이 선정되기도 하는 등 두 사람의 관계는 돈독했다. 예술원장상은 문학,

23 조병화문학관, 『시인 조병화의 생애 이야기』(2018), 42쪽.

미술, 음악, 연극의 네 분야에서 민족문화 발전에 기여한 사람에게 주는 국내에서 가장 권위 있고 명예로운 상이다. 여기에서 일중이 미술 부문의 수상자로 선정되었다는 것은 서단을 넘어 당시 한국 문화예술계에서 일중이 차지한 위상을 말해준다.

일중이 한 문학인을 위해 1986년과 1987년에 각각 쓴 〈청와헌〉과 〈청와무욕〉은 유려하면서 우아하고 필획의 변화가 많아 무르익은 1980년대 일중 예서의 전형을 보여준다. 〈청와헌〉의 원본인 지본에는 비백과 먹의 농도, 획의 머무름과 나아감까지 잘 표현되어 있어 글씨의 생생함과 서사의 우월성을 보여준다.[24] '청와무욕聽蛙無慾' 아래에 '일중제一中題' 세 글자를 한 글자처럼 합성하여 다섯 글자처럼 보이는 〈청와무욕〉은 일중의 독특한 미감을 고스란히 드러낸다. 유창한 초서로 쓴 낙관은 지인을 위해 편안한 마음으로 썼음을 말해준다.

이렇게 일중은 1940년대부터 1990년대까지 50여 년간 역사에 이름을 남긴 인물들의 유적지에 비문과 현판을 남겨 자신이 당시 서단에서 독보적인 위상을 차지하고 있음을 알렸다.

2) 사적지의 비문과 현판

어느 시대이든 나라가 위기에 처할 때마다 장렬하게 순국한 애국지사들이 있었고 이들을 기린 사적지에서는 어김없이 일중의 글씨를 만날 수 있다. 먼저 고려의 사적지로 가보자.

13세기에 고려를 침략한 몽고군에 저항하여 싸운 삼별초 최후의 항쟁지가 제주도 항파두리항몽유적지缸坡頭里抗蒙遺跡地이다. 1271년원종 12 5월 삼별초를 이끌고 제주도에 들어온 김통정金通精, ?~1273 장군은 이곳에 둘레 800m의 석성인 내성과 길이

24 정현숙, 『김충현 현판글씨, 서예가 건축을 만나다』, 140~141쪽 참조.

그림36. 김충현, 〈순의문〉, 1978, 제주도 항파두리항몽유적지

그림37. 김충현, 〈항몽순의비〉 후면, 1978, 제주도 항파두리항몽유적지

15km의 토성인 외성으로 된 항파두성을 축조했다. 삼별초는 여기를 본거지로 하여 2년여에 걸쳐 항전했으나, 1273년원종 14 1만 2000여 명의 여원麗元 연합군의 총공격을 받아 성이 함락되었고 삼별초 군사들은 전원 순의했다. 이때부터 제주도는 100년 동안 몽고의 직속령이 되는 수난을 겪었다.

　제주도는 1977년 이곳을 사적 제396호로 지정하고 1978년부터 항파두성을 복원했다. 사적지로 들어가는 문 위에 1978년 일중이 고체로 쓴 〈순의문〉그림36이 걸려 있다. 그 문을 들어서면 정면에 편방형의 〈항몽순의비抗蒙殉義碑〉그림37가 보인다. 1978년에 세운 비의 전면 비제 "항몽순의비抗蒙殉義碑"는 박정희 대통령이 대자 해서로 좌측에서 우측 방향으로 썼고, 후면의 비문은 일중이 썼다. 일중은 비제 "항몽순

의비抗蒙殉義碑"는 예서로, 비문은 궁체 정자로 또박또박 떠어 썼다. 비문의 숫자는 역시 해서로 썼다. 2014년 8월 29일 이곳을 방문했을 때 을씨년스럽게 내린 비로 순의비가 젖어 있어 마치 삼별초의 혼령들이 눈물을 흘리는 것 같았다.

조선에는 1456년세조 2 6대 단종의 복위를 도모하다 목숨을 잃은 사육신이 있다. 그들의 충성심과 장렬한 의기를 추모하기 위해 1681년숙종 7 서원을 세우고, 1782년정조 6 신도비를 세웠다. 노량진 사육신역사공원에 이들의 묘가 있다. 원래는 박팽년朴彭年, 유응부兪應孚, 이개李塏, 성삼문成三問의 묘만 있었고, 하위지河緯地와 유성원柳誠源의 묘는 없었다. 1977년부터 1978년까지 이루어진 사육신 묘역 정화공사 때 두 사람의 가묘假墓를 추봉追封했다.

1955년 5월 사당에 사육신을 상징하는 육각비를 세우고 그들의 충효정신을 기렸다. 1978년 서울시가 충혼을 위로하고 충의를 기리기 위해 홍살문, 불이문不二門, 의절사義絶祠, 비각을 새로 지었다. 이때 일중도 글씨로 동참했다.

2014년 12월 14일, 2016년 9월 20일 두 차례 이곳을 방문했다. 홍살문을 지나 불이문을 들어서면 정면에 의절사가 있다. 우측에는 사육신의 이름이 각 면에 새겨진 육각비가 있고, 좌측의 비각에는 신도비가 있다. 김광섭金珖燮, 1905~1977이 지은 〈사육신묘비〉그림38에서 전액과 하부의 유시遺詩는 손재형이 예서로 썼고, 상부의 한글은 일중이 궁체 정자로 썼다. 비각에 걸린 〈신도비각神道碑閣〉그림39은 일중의 한문 현판 가운데 드물게 좌측에서 우측으로 썼는데, 〈의절사義絶祠〉, 〈불이문不二門〉과 형식을 통일시키기 위한 것으로 보인다. 정방형 예서로 쓴 글씨는 획의 굵기가 같아 변화가 적지만 정연함과 방정함에서는 사육신의 굳은 절개가 느껴진다.

조선은 중기에 이르러 임진왜란과 정유재란을 겪으면서 나라가 혼란에 빠졌다. 양란 때 전남 장성현 남문에서는 다양한 신분으로 구성된 72명이 나라를 구하기 위해 세 차례에 걸쳐 의병을 일으켰는데, 이 선열을 추모하기 위해 1794년 사당을 만들었다. 처음에는 장성군 북이면 원덕리 필심이마을에 창의사倡義祠를 세우고 오천鰲川

그림38. 김충현, 〈사육신묘비〉, 1955, 서울 노량진 사육신역사공원

그림39. 김충현, 〈신도비각〉, 1978, 서울 노량진 사육신역사공원

김경수金景壽, 1543~1621 선생을 비롯한 17위를 봉향해 왔으나 대원군의 서원철폐령으로 1868년 헐렸다.

1934년 장성의 유림과 후손들이 지금 자리에 복설하여 '오산사鰲山祠'라 편액하고 67위를 모셨으나 3년 만에 일제의 탄압으로 폐쇄되었다. 1945년 복향해 2위를 추배하고 1982년 '오산창의사'로 개명했다. 1986년 3위를 추배해 당시 의병활동에 나섰던 선비, 관군, 승려, 그리고 노비까지 총 72위를 모셨다. 이곳은 사농공상士農工商의 신

그림40. 김충현, 〈오산창의사〉, 1982, 전남 장성 오산창의사

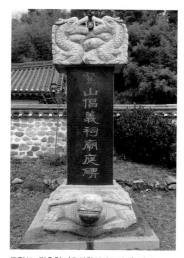
그림41. 김충현, 〈오산창의사묘정비〉 전면, 1982, 전남 장성 오산창의사

분제도가 엄연히 존재하던 당시에 사민평등四民平等의 이상을 실현한 신성한 곳이다.

눈 내리는 2014년 마지막 날 일중의 현판을 확인하러 갔는데, 덤으로 비문까지 볼 수 있는 새해 선물을 받았다. 1982년에 쓴 〈오산창의사鰲山倡義祠〉그림40가 외삼문에 걸려 있는데, 정연하면서 힘찬 북위풍 해서와 애국선열의 웅기가 통하는 듯했다. 일중의 현판은 대부분 예서로 쓰여 북위 해서로 쓰인 이것은 귀한 자료이며, 글씨도 출중하다. 같은 해 이수, 비신, 귀부 양식의 〈오산창의사묘정비鰲山倡義祠廟庭碑〉그림41가 내삼문 우측에 세워졌는데, 전면 비제의 예서는 부드러우면서 힘찬 일중풍의 전형이다.

그림42. 김충현, 〈임란기념관〉, 1991, 경북 상주 임란북천전적지

그림43. 김충현, 〈충렬사〉, 1991, 경북 상주 임란북천전적지

그림44. 김충현, 〈충의문〉, 1991, 경북 상주 임란북천전적지

그림45. 김응현, 〈임란북천전적지비〉, 1991, 경북 상주 임란북천전적지

　　임진왜란 때의 호국열사들뿐만 아니라 일제강점기의 항일독립투사들까지 기린 곳이 상주에 있다. 임란북천전적지는 임진왜란 당시 조선의 중앙군과 향군이 왜군의 주력부대와 회전하여 900여 명이 순국한 호국 성지이다. 일중은 1991년 여기에 다섯 현판을 남겼는데, 그것을 보기 위해 2016년 10월 14일 방문했다. 〈임란기념관壬亂紀念館〉그림42은 편방형 예서로, 〈경절문景節門〉과 〈비각碑閣〉은 정방형 예서로, 〈충렬사忠烈祠〉그림43는 안진경풍 해서로, 〈충의문忠義門〉그림44은 행서로 써 서체의 변화를 추구했다. 1991년에 쓴 〈충렬사〉의 안진경풍 해서와 1982년에 쓴 장성 〈오산창의사〉그림40의 북위풍 해서는 일중 해서의 양면을 보여준다. 이 전적지의 일중 글씨는 말년에 속해 전반적으로 부드러운 편이다. 〈임란북천전적비壬亂北川戰蹟碑〉그림45의 비제 "임란북천전적비壬亂北川戰蹟碑"는 김응현이 같은 해에 웅강한 고예로 썼다.

그림46. 김충현, 〈항일독립의거기념탑〉,
1987, 경북 상주 남산공원

1895년 10월 8일 일어난 을미사변 후 항일독립운동이 본격적으로 시작되었는데, 상주 지역에서도 선인들의 독립운동이 일어났다. 그들의 애국정신을 기리기 위해 남산공원에 기념탑을 세웠다. 1987년 일중은 〈항일독립의거기념탑抗日獨立義擧紀念塔〉그림46을 정방형 예서로 썼는데, 글씨의 꼿꼿함이 독립지사의 투지를 보여주는 듯하다. 명필 형제가 상주에서도 힘차고 빼어난 붓질로 호국 영령들의 넋을 달래고 있다.

병자호란은 1636년 12월 청 태종이 2만 대군을 이끌고 조선을 침략한 사건이다. 정묘호란의 약속을 지키지 않는다는 명분으로 침략했으나 실제로는 명나라를 공격하기 전 조선을 군사적으로 복종시키기 위한 것이었다. 인조는 남한산성으로 피하여 적의 포위 속에서 혹한과 싸우면서 버텼으나 끝내 항복했다. 1637년인조 15 1월 인조가 삼전도에서 청에 항복하는 의식을 치르며 전쟁이 끝났다.

일중의 가문과 특별한 인연이 있는 강화도 병자호란은 그 피해가 컸다. 1637년 1월 전 의정부 우의정 김상용金尙容, 1561~1637이 강화 남문에서 죽었다. 그는 병자호란 초에 어명으로 강도江都, 강화에 들어갔는데 적군이 그곳 관청까지 다가오자 자결하기 위해 남문 다락으로 올라갔다. 앞에 화약을 묻어 놓고 좌우에 있던 사람들을 물리친 후 불을 붙여 자폭했다. 그때 손자와 종이 따라 죽었다.[25] 인품이 너그러우며 항상

25 김통년, 『우리집 世系』(2011), 65쪽; 유준영·이종호·윤진영, 『권력과 은둔』, 219쪽.

몸가짐을 삼가고 조심한 그는 어려서 『시경』, 『서경』, 『사서』 등의 경전을 두루 익히고 금석문 창작의 전통을 세우기도 했다. 그는 일중의 14대조로 그림과 시문에 능한 김상헌金尚憲, 1570~1652의 형이다.[26]

　이런 연유로 일중은 사적으로는 선조의 넋을 기리려는 후손으로서, 공적으로는 국가적 사업의 동참자로서 강화 전적지와 역사관에 글씨를 남겼다. 그 글씨를 보기 위해 2020년 1월 4일 강화군 불은면에 있는 광성보廣城堡로 갔다. 광성보는 몽골의 침략과 신미양요를 버텨낸, 강화해협을 지키는 중요한 요새로 고려가 몽골의 침략에 대비하기 위해 강화로 천도한 후 돌과 흙을 섞어 해협을 따라 길게 쌓은 성이다. 1871년 신미양요 때 가장 치열했던 격전지로 이 전투에서 조선군은 어재연 장군을 중심으로 용감히 항전했으나 열세한 무기로 분전하다가 포로가 되기를 거부하여 몇몇 중상자를 제외하고 전원 순국했다.

　광성보 끝자락에는 용머리처럼 돌출된 자연 암반 위에 천연적 교두보인 용두돈대가 설치되어 있다. 1670년에 세워진 이곳에서 병인양요와 신미양요 당시 치열한 포격전이 전개되었다. 그 중앙에 1977년 10월에 세운 가로 210cm, 세로 95cm 크기의 〈강화전적지정화기념비〉그림47가 있다. 이은상이 비문을 지었으며, 전면의 비제는 박정희 대통령이 안진경풍 해서로 썼고, 후면의 비문은 일중이 궁체 정자로 썼다.

　이듬해인 1978년 9월 무명용사들의 넋을 기리기 위해 세운 가로 273cm, 세로 120cm 크기의 〈신미양요순국무명용사비辛未洋擾殉國無名勇士碑〉그림48는 이선근이 비문을 짓고 일중이 양면의 글씨를 썼다. 전면의 비제는 일중 고유의 예서로, 후면의 비문은 궁체 정자로 썼다. 두 비문에서 숫자는 해서로 썼으며 한글은 궁체로 썼다. 또박또박 띄어 쓴 정연하면서 힘차고 단아한 궁체가 호국 영령들을 향한 일중의 경건한 마음을 담고 있는 듯하다.

26　김상용과 김상헌에 관해서는 유준영·이종호·윤진영, 『권력과 은둔』, 203~208, 208~218쪽 참조.

그림47. 김충현, 〈강화전적지정화기념비〉, 1977, 인천시 강화군 광성보

그림48. 김충현, 〈신미양요순국무명용사비〉, 1978, 인천시 강화군 광성보

강화읍에 있는 지금의 강화전쟁박물관 전신인 강화역사관은 1988년 개관했다. 2010년 강화역사박물관이 생기면서 역사관의 유물을 박물관으로 이관하고 폐관했으며, 2015년 4월 강화전쟁박물관으로 개관했다. 입구 우측 돌기둥에 〈강화전쟁박

그림49. 김충현, 〈강화역사관〉, 1988, 인천시 강화전쟁박물관

그림50. 김충현, 〈아우내독립만세운동기념비〉, 1947, 충남 천안

물관〉 현판이 걸리면서 1988년 일중풍 예서로 쓴 〈강화역사관江華歷史館〉그림49 현판은 해체된 상태로 수장고에 들어갔다. 이 청동 현판은 나사가 보일 정도로 글자들이 심하게 해체된 상태였는데 필자가 2015년 현판전을 준비하면서 이 글자들을 모아 당시의 모습에 최대한 가깝게 복원한 것이다.

이처럼 삼국시대부터 조선시대까지 용맹스러운 장군들과 그들을 따른 무명용사들이 흘린 피로 지켜낸 조국이 1910년 일본의 손아귀에 들어가고 말았다. 일제 치하에서 벗어나기 위한 조국의 독립에 불씨를 당긴 3·1만세운동의 중심에 유관순 열사가 있다. 아우내독립만세운동은 유관순 열사와 조인원, 김구응 등이 주도한 호서 지방 최대의 독립만세운동이다. 유관순열사기념사업회는 아우내장터에서 독립만세를 외치다 순국한 유관순 열사를 비롯한 많은 애국지사들을 기리기 위해 해방 2년 후인 1947년 병천 구미산에 정인보가 짓고 일중이 궁체로 쓴 기념비를 세웠다. 이것이 일중의 첫 한글비인 〈아우내독립만세운동기념비〉그림50, 그림1이다. 2020년 1월 17일 그 자취를 찾아 병천으로 갔다.

높이 170cm, 너비 각 면 150~152cm인 석주형 비의 정면에 "긔미독립운동 때 아내서 일어난 장

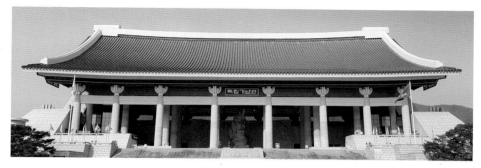

그림51. 김충현, 〈독립기념관〉, 1986, 충남 천안

렬한 자최라"라고 새겨 당시의 맞춤법을 사용했다. 반듯하고 꼿꼿한 궁체 정자는 일제의 총칼 앞에서도 꿋꿋했던 독립투사들의 결기를 보여주는 듯하다. 항거의 표현으로 자진한 근대기 대표적인 항일지사인 김석진의 증손자 일중이 일제강점기 동안 말살된 우리글로 비를 쓴 것은 상당히 의미를 지닌다. 이때 정인보는 55세, 일중은 27세였으니 일중은 20대에 이미 대가로 우뚝 선 것이다.

1987년 독립운동의 진원지인 천안에 독립기념관이 세워졌다. 일중은 1982년 독립기념관 추진위원이 되고 1984년 상량문을 썼다. 기념관의 상징인 본관 '겨레의 집'은 고려시대 건축물인 수덕사 대웅전을 본떠 설계한 한식 맞배지붕 건물이자 너비 126m, 폭 94.5m인 동양 최대의 기와집이다. 거기에 1986년 일중이 동양 최대 현판인 〈독립기념관〉그림51을 고체로 썼다. 가로 9.4m, 세로 2.4m인 초대형 현판이지만 건물이 워낙 커 오히려 작아 보인다. 현판의 황토색은 건물의 처마 색과 조화를 이루고, 고체의 웅건함에서는 그날의 함성이 들리는 듯하다. 이렇게 역사적 사건이 벌어진 천안에 일중은 1940년대에는 궁체 비를, 1980년대에는 고체 현판을 남겼다.

그림52. 김충현,
〈서울대학교〉, 1964,
서울대학교기록관

그림53. 김충현,
〈원효대교〉, 1981

그림54. 김충현,
〈동호대교〉, 1984

그림55. 김충현,
〈대법원〉, 1995

일중은 사적지 이외에 누구나 쉽게 접근할 수 있는 공공건축물에도 1950년대부터 1990년대까지 많은 비각 글씨를 남겨 당대의 명필임을 입증했다. 대부분 3~5자의 대자를 궁체와 고체로 썼다. 1957년 궁체 정자로 쓴 〈한강대교〉그림4, 1964년 궁체 흘림으로 쓴 〈서울대학교〉그림52, 1981년, 1984년, 1995년에 각각 고체로 쓴 〈원효대교〉그림53, 〈동호대교〉그림54, 〈대법원〉그림55이 대표작이다.

6·25전쟁으로 일부분이 파괴된, 한강의 첫 다리인 한강대교는 1956년에 복구되었다. 대교 북단에 새겨진 〈한강대교〉는 이승만 대통령의 추천으로 '한글 잘 쓰는 서예가 김충현'이 쓰게 되었다. 대통령이 이름을 알고 있을 정도로 당시 한글서예에서 일중은 독보적이었다.

1946년 세워진 대한민국의 첫 국립대학교 교명인 〈서울대학교〉 현판은 동숭동 시절 서울대학교 교문에 걸려 당시 재학한 많은 이들이 기억하고 있다. 이 석재 현판은 1975년 관악구 신림동으로 캠퍼스를 옮긴 후 서울대학교 박물관이 보관하다가 1996년 「서울대학교 반세기전」에 전시되었다. 2004년 서울대학교기록관이 생기면

그림56. 김충현, 〈간송미술관〉, 1971

서 그곳으로 이관되었다. 〈한강대교〉와 〈서울대학교〉는 일중의 초기 한글궁체를 보여준다는 점에서 특히 귀한 자료이다.

개인에게 준 현판으로는 1971년에 쓴 〈간송미술관澗松美術館〉그림56이 있다. 글씨는 전형적인 일중풍 예서로 썼다. 이 미술관은 간송澗松 전형필全鎣弼, 1906~1962이 설립한 우리나라 최초의 사립 미술관이다. 한국 최초의 근대 건축가 박길룡朴吉龍, 1898~1943의 설계로 1938년 완공되었을 때의 이름은 오세창이 지어준 '빛나는 보물을 모아둔 집'이라는 의미의 보화각寶華閣이었다. 1966년 전형필의 장남 전성우가 '한국민족미술연구소'를 설립하고, 1971년 관명을 부친의 호를 따 '간송미술관'으로 바꾸었다. 일중의 장녀 김단희의 친구인 전형필의 맏며느리 김은영은 "평소 친분이 있던 아버지 김광균金光均, 1914~1993의 청으로 일중 선생이 현판을 썼다"라고 말했다. 김광균은 1930년대 한국을 대표하는 문학가인데, 일중은 미술계를 넘어 문학계까지 폭넓은 교유관계를 가졌음을 다시 확인할 수 있다.

이처럼 일중은 서울, 경기도, 충청도, 경상도, 전라도는 물론 바다 건너 멀리 제주도에 이르기까지, 시대를 막론하고 나라가 위기에 처할 때마다 기꺼이 목숨을 던진 애국선열들을 기리는 사적지에 비문으로 현판으로 적극 동참했다. 일중뿐만 아니라 동생 여초까지 그리했으니, 이 가문은 조선 후기에 곡운풍谷雲風으로 널리 알려진 김상헌의 손자 김수증 이래 이어진 장동김문의 서맥을 현대까지 고스란히 이은 가문으로, 서단에서는 보기 드문 명가이다.[27] 17세기의 김수증은 전서와 예서에 능통해

27 김수천, 「일중서예의 공헌과 배경」, 『김충현 현판글씨, 서예가 건축을 만나다』, 424~427쪽. 김수증에 관

공적·사적 금석문을 많이 썼다는 조선왕조실록의 기록이 있는데, 20세기의 김충현도 후대에 같은 기록을 가진 서예가로 남게 될 것이다.

3) 사찰의 비문과 현판

해방 후인 1940년대 후반부터 유적지와 사적지에 비문과 현판 글씨를 남긴 일중은 1970년대부터는 사찰을 위해서도 글씨를 쓰기 시작했다. 가장 이른 것은 1971년에 쓴 서울 보문사의 〈석굴암〉, 광주 증심사의 〈대웅전〉, 공주 동학사의 〈범종루〉이다. 특히 일주문 현판을 많이 썼다. 고창 선운사의 〈도솔산선운사〉1972년, 완주 송광사의 〈종남산송광사〉1974년, 김제 금산사의 〈모악산금산사〉1975년, 순천 송광사의 〈승보종찰조계총림〉1975년, 단양 구인사의 〈소백산구인사〉1978년, 대구 파계사의 〈팔공산파계사〉1980년, 동두천 자재암의 〈소요산자재암〉1982년과 〈경기소금강〉1982년, 양평 용문사의 〈용문산용문사〉1986년, 삼척 천은사의 〈두타산천은사〉1995년 등이 있다.[28] 안진경풍 해서로 쓴 〈모악산금산사〉, 소전으로 쓴 〈경기소금강〉을 제외한 일주문 현판은 모두 예서로 썼다. 물론 파책이 절제된 서한의 고예, 파책이 강조된 동한의 예서가 고루 쓰여 서풍이 다양하며, 그 글자들을 통해 1970년대부터 1990년대까지의 일중의 대자 예서를 감상할 수 있다. 이들 중 비문과 현판을 모두 지니고 있거나 비문만 있는 사찰의 글씨를 주로 살펴보겠다. 물론 여기에도 흥미로운 이야기들이 있다.

비구니 사찰인 서울 보문사는 대한불교보문종의 본산으로 1115년고려 예종 10 담진국사曇眞國師가 창건했고, 1692년조선 숙종 18 중건되었다. 일제강점기에 황폐해져 해방 이후 중창되었다. 보문사의 여러 불사 가운데 1971년 만들어진 석굴암이 특히 주

해서는 유준영·이종호·윤진영, 『권력과 은둔』, 46~55, 190~199쪽 참조.

28 정현숙, 『김충현 현판글씨, 서예가 건축을 만나다』, 242~361쪽.

목을 받았다. 호국충효, 남북통일, 국태민안을 기원하기 위해 경주 석굴암을 보문사 도량에 그대로 재현시킨 석굴암은 당시 주지 은영에 의해 1970년 8월 착공되어 1972년 6월 준공되었다. 소요된 자재만 석재 2300톤, 시멘트 1만 포에 연인원 7만여 명이 동원된 보문종의 최대 불사이다.

당시 학자들은 석굴암에 대해 찬사를 아끼지 않았다. 국사학계의 태두 이병도李丙燾는 "가히 동양문화의 중흥을 위한 방향 제시"라고 찬탄했으며, 고고미술사학계의 원로 김원룡金元龍과 동국대학교 총장을 지낸 이선근은 "한국 석불사의 금자탑이자 조국통일의 심벌"이라고 칭송했다. 현대불교사의 거목 이기영李箕永도 "생활불교의 이상을 재현했다"라고 평가했다.[29]

현판전을 개최하기 이전에 보문사를 방문한 적이 있으나, 2020년 1월 3일에도 보문사를 방문했다. 유리 뒤의 입불상은 경주 석굴암 불상과 흡사하다. 우측 벽면 하단의 머릿돌에는 '주지 은영이 발원하고 한봉덕이 조각하고 김충현이 글씨를 썼다'라고 새겨져 있다. 건축 디자인을 따라 아치형 상부에 양측을 약간 휘어지게 새긴 일중의 〈석굴암石窟庵〉그림57은 일반 사찰의 대웅전 현판 역할을 하고 있다. 결구가 방정하며, 획의 굵기가 일정하고 파책이 절제되어 안

그림57. 김충현, 〈석굴암〉, 1971, 서울 보문사

29 보문사, 『보문사 사지』(혜안, 2015), 95~96쪽.

정감이 있다. 1970년대의 예서는 이것처럼 기교가 적어 자연스럽다.

사찰 글씨 가운데 일중이 특별히 언급한 것은 1974년에 쓴 수원 용주사의 사적비이다. 용주사는 854년 염거선사廉居禪師가 갈양사葛陽寺로 창건했다. 971년 혜거국사慧炬國師가 수륙도량을 개설하여 994년에는 혜거를 기린 비가 건립되었다. 12세기 원나라의 침입으로 소실된 갈양사의 옛터에 1790년 정조가 아버지 사도세자의 기리기 위해 용주사를 중창했다.

2019년 12월 24일 사적비를 보러 갔는데, 1980년에 쓴 부모은중경탑 경문도 보았다. 사적비는 절 초입인 사천왕문을 들어서면 바로 우측에 있고, 1981년 건립된 3층 부모은중경탑은 대웅전의 우측 뒤쪽에 있다. 용주사에는 일중의 비문만 두 점 있다.

〈용주사사적비水原龍珠寺事蹟碑〉그림58는 이수, 비신, 귀부의 전형을 갖추었는데, 거북이 목을 길게 내민 통상적 모습과 달리 목은 짧고 눈이 동그란 사람의 얼굴처럼 생긴 점이 특이하다. 독특한 디자인의 비부는 이수나 비신보다 더 고색창연했다.

일중은 비액 "수원용주사사적비"는 전서로, 양면의 비문은 예서와 고체로 썼다. 일중의 비문은 대부분 궁체에 해서를 혼용했는데, 이 비문은 고체에 예서를 혼용하여 독특하다. 이 예서는 파책이 있는 예서인데, 이는 김응현의 〈백야김좌진장군기적비〉처럼 한글고체를 쓸 때 파책이 없는 웅건한 고예를 쓰는 것과는 구별된다. 양측면에 시주자들의 이름을 새긴 해서는 일중의 글씨가 아님을 알 수 있다.

일중이 쓴 사찰의 사적비는 내소사의 사적비들처럼 비제만 쓴 것, 이 비와 1979년에 쓴 〈홍제사사적〉그림60처럼 비문까지 쓴 것이 있다. 이 비의 방절方折이 강한 비액의 전서, 비문의 고체와 예서는 분위기가 유사하여 서로 잘 어우러진다. 초기의 사찰 사적비이면서 한문의 전서와 예서, 한글고체가 혼용된 점을 특별히 여겨 일중이 기록으로 남긴 듯하다.

수원 용주사의 부모은중경탑비에서는 전면의 〈부모은중경〉과 좌측면의 〈부모은중경탑비연기〉를 썼다.그림 59 전면 아래에 '김충현 쓰다'라 기록해 자신의 글씨임을

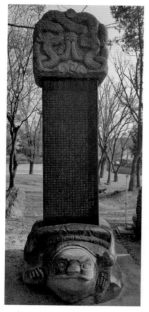

그림58. 김충현, 〈용주사사적비〉, 1974, 경기도 수원 용주사

그림59. 김충현, 〈부모은중경탑비〉(왼쪽), 전면(위), 좌측면(아래), 1980, 경기도 수원 용주사

밝혔다. 좌측면 아래에 '글씨 김충현 최상근'이라 쓴 것은 우측면의 〈불효에 대한 말씀〉을 최상근이 썼다는 의미로 해석된다. 같은 고체이지만 우측면의 고체는 전면과 좌측면의 일중 고체와는 달라 보이기 때문이다. 후면에 시주자들의 이름을 쓴 해서는 물론 일중의 글씨가 아니다.

밀양 홍제사弘濟寺는 표충비表忠碑가 세워진 1742년영조 18 승병장 사명대사四溟大師, 1544~1610를 기린 표충사表忠祠와 표충비각을 보호하기 위해 지은 무안 출신 사명대사의 수호사찰이다. 표충비각의 창건주인 사명의 5대 법손 남붕선사南鵬禪師가 '표충서원表忠書院'을 사액 받았다. 1838년현종 4 표충서원이 사명의 8대 법손인 천유대사天有大師의 주도로 재약산 아래 영정사靈井寺로 옮겨지면서, 비각을 독자적으로 보전하기 위한 작은 원당과 삼비문三碑門을 만들어 현재의 가람을 형성한 것으로 보인다. 1977년 창건주 동조선사東照禪師가 '홍제사'라는 이름으로 중창하여 표충비각을 중수했다.

일중의 글씨를 보기 위해 2014년 10월 24일 땅거미가 질 무렵 홍제사에 도착했다. 주련을 보기 위함이었는데, 뜻밖에 사적비의 존재도 알게 되었다. 설법보전 좌측에

그림60. 김충현, 〈홍제사사적비〉, 1979, 경남 밀양 홍제사

지붕 모양의 비수, 비신, 네모난 비좌로 구성된 〈홍제사사적비〉그림60가 있다. 전면 말미에 "불기 2523년 9월 노산 이은상 짓고 영가 김충현 쓰다 주지 이정상"이라고 적어 1979년에 세웠음을 알린다. 비제 "홍제사사적비"는 우측에서 좌측으로 고체로 썼다. 비문은 궁체 정자로, 그중 숫자는 해서로 썼다. 비제와 비문에 쓰인 서체는, 역시 이은상이 짓고 일중이 3년 전인 1976년에 쓴 진천 길상사의 〈김유신장군

그림61. 김충현, 〈설법보전주련〉, 1979년경, 경남 밀양 홍제사

그림62. 김충현, 〈대웅전주련〉, 1980, 충남 공주 동학사

사적비〉그림19와 같은 구성이다. 그러나 비제의 고체에서 짧은 가로획을 〈김유신장군
사적비〉에서는 선으로, 〈홍제사사적비〉에서는 점으로 처리한 점이 다르다. 따라서
전체적으로 획이 굵은 〈김유신장군사적비〉는 웅건하고, 획이 가는 〈홍제사사적비〉
는 상쾌하다. 이 두 비는 1970년대 후반 일중의 한글 비문 양식을 잘 보여준다.

홍제사 〈설법보전주련〉그림61은 원필의 북위풍 해서로 썼다. 일중의 초기 해서는
1975년에 쓴 〈모악산금산사〉 일주문 현판처럼 주로 풍후한 안진경풍이었는데,
1980년대에 이르면 사찰의 주련에 웅강무밀한 원필의 북위풍 해서가 등장한다.
1980년에 쓴 공주 동학사 〈대웅전주련〉그림62이 대표적이다. 따라서 홍제사 〈설법보
전주련〉도 〈홍제사사적비〉를 쓸 무렵에 쓴 것으로 추정된다.[30] 주련 글씨의 부드러
운 힘참에서는 일중의 노련함과 능숙함이 보인다.

30 필자가 『김충현 현판글씨, 서예가 건축을 만나다』(344쪽), 『서화, 그 문자향 서권기』(135쪽)에서 사적비
를 '1990년', 설법보전주련을 '1990년 추정'이라 했는데 이를 수정한다.

일중은 1980년대에는 더 많은 사찰에 묵혼을 남겼다. 현판과 비문 네 점이 있는 비구니 사찰 운문사는 560년진흥왕 21 한 신승神僧이 대작갑사大鵲岬寺라는 이름으로 창건했고, 591년진평왕 13 세속오계世俗五戒를 지은 원광圓光이 중건했다. 937년태조 20 당나라에서 유학하고 돌아와 후삼국의 통일을 위해 왕건을 도왔던 보양寶壤이 중창하고 작갑사라 했다. 이때 왕이 보양의 공에 대한 보답으로 쌀 50석을 하사하고 '운문선사雲門禪寺'라 사액한 후 운문사라 불렀다. 1105년고려 숙종 10 원응국사圓應國師 학일學一이 송나라에서 천태교관天台敎觀을 배우고 귀국하여 중창했다. 1690년조선 숙종 16 설송雪松이 중건했다.

2014년 10월 24일 현판을 보기 위해 운문사를 찾았는데 비문도 보게 되었다. 1980년과 1994년 쓴 현판 〈호거산운문사虎踞山雲門寺〉그림63와 〈대웅보전주련〉이, 1993년과 1994년 쓴 비문 〈자비무적慈悲無敵〉그림64과 〈화랑오계비花郎五戒碑〉그림65가 있다.

사찰 입구의 막 중수를 마친 듯한 종루에 〈호거산운문사〉가 걸려 있다. 일주문 현판이 종루에 걸린 것은 사찰 초입에 두 개의 표지석주만 있을 뿐 별도의 일주문이 없기 때문인 듯하다. 현판 아래 입구 양측에 세로 현판이 걸려 있다. 김응현이 우측의 "운문승가대학雲門僧家大學", 좌측의 "보현율원普賢律院"을 썼으니, 형제가 운문사에서도 글씨로 만나고 있다.

예서로 쓴 〈대웅보전주련〉이 걸려 있는 대웅전 뒤로 가면 두 개의 비가 나란히 서있다. 좌측에 있는 〈자비무적〉은 용문사의 〈자비무적〉그림74과 돌의 형태가 다르지만 계유년1993년 초봄을 뜻하는 "계유맹춘癸酉孟春"을 삭제했을 뿐 글씨가 같다. 용문사의 돌은 편방형이고, 운문사의 돌은 자연석이다. 일중으로부터 직접 받았다는 용문사 옛 주지 선걸의 말이 맞다면 운문사의 〈자비무적〉은 복제본이다.

우측에 있는 〈화랑오계비〉는 높이 2.8m, 너비 1.6m로 1994년 운문사 외곽에 세웠던 것을 2014년 대웅전 뒤편으로 옮겼다. 전면에는 비제 "화랑오계비花郎五戒碑" 옆에 화랑의 오계가 번역과 원문으로 적혀 있다. 후면에는 비제 "화랑오계花郎五戒와

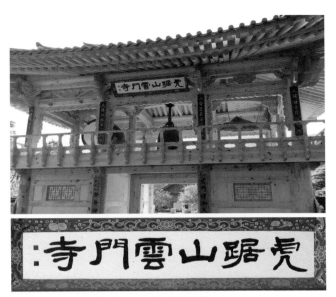

그림63. 김충현, 〈호거산운문사〉, 1980, 경북 청도 운문사

그림64. 김충현, 〈자비무적〉, 1993, 경북 청도 운문사

그림65. 김충현, 〈화랑오계비〉 전면(왼쪽)과 후면(오른쪽), 1994, 경북 청도 운문사

운문사雲門寺" 아래 원광을 기린 글을 썼으며, 말미에는 "1994년 11월 운문사雲門寺 주지住持 법계法界 김명성金明星이 짓고 대한민국예술원 회원 일중 김충현大韓民國藝術院會員一中金忠顯 쓰고 청도군수淸道郡守 백상현白相鉉 세우다"라고 썼다. 전면의 화랑오계 번역은 고체로, 원문은 예서로 썼고, 후면에는 궁체 정자와 해서를 혼용했다. 자연석에는 고체, 궁체, 예서, 해서로 구성된 국한문 혼용 글씨가 또박또박 떠어 새겨져 있는데 그 정연함과 단아함이 화랑의 정신을 담고 있는 듯하다. 〈대웅보전주련〉과 〈화랑오계비〉를 쓴 1994년에 〈자비무적〉도 만든 것으로 추정된다. 용문사의 〈자비무적〉에서 쓰인 1993년을 가리키는 "계유맹춘癸酉孟春"을 삭제한 것은 이 때문이었을 것이다.

부안 내소사는 633년무왕 34 백제 승려 혜구두타惠丘頭陀가 창건했다. 임진왜란으로 대부분 소실되어 1633년인조 11 청민淸旻이 대웅보전을 중창했는데, 건축 양식이 매우 정교하고 환상적이어서 조선 중기 사찰 건축의 대표작으로 꼽힌다. 1865년고종 2 관해觀海가 중수하고 만허萬虛가 보수한 뒤, 1983년 혜산慧山이 중창하여 오늘에 이른다. 내소사는 능가산이 절 주위를 병풍처럼 둘러싸고 있어 어머니의 품처럼 아늑하고 포근하다. 대부분의 사찰이 명당에 자리하고 있지만 내소사의 이런 자연 환경은 찾을 때마다 특별하게 느껴진다.

일중의 글씨를 보기 위해 내소사를 두 번 방문했다. 2014년 9월 26일의 첫 방문 때는 현판과 동명을 보았다. 그해 11월 27일 일중의 장녀 김단희 부부와 동행한 두 번째 방문 때는 비를 보았는데, 이때 주지는 스승 혜산과 일중의 관계가 각별해 일중이 내소사에 많은 글씨를 써주었다고 말했다. 나무로 만든 현판 1점, 청동으로 주조한 종명 1점, 비문 2점 등 총 8점이 있어 일중과 내소사의 특별한 인연을 말해주는데, 1986년 일중은 내소사를 방문하기도 했다.

일주문에는 1984년에 쓴 일주문 현판이, 천왕문에 이르면 1986년에 쓴 천왕문 현판과 주련이, 종루에는 1987년에 쓴 범종각 현판이 있다. 그리고 화재로 1990년 중

그림66. 김충현, 〈능가산내소사〉, 1984, 전북 부안 내소사

그림67. 김충현, 〈천왕문주련〉, 1986, 전북 부안 내소사

그림68. 김충현, 〈천왕문〉, 1986, 전북 부안 내소사

그림69. 김충현, 〈범종명〉, 1994, 전북 부안 내소사

건된 무설당의 현판도 썼다. 일주문 현판들 중 출중한 〈능가산내소사楞伽山來蘇寺〉그림66, 주련 현판들 중 뛰어난 내소사 〈천왕문주련〉그림67의 예서는 굳셈과 부드러움을 동시에 지니고 있으며, 글자의 크기와 결구에 법칙과 변화를 동시에 취해 일중의 사찰 현판 가운데 우월하다. 〈천왕문天王門〉그림68은 북위풍 해서로 써 그 웅강함이 악귀를 물리치고도 남음이 있어 보인다.

〈범종각〉 현판이 걸린 종루 안의 범종에는 종명이 양문으로 주조되어 있다.그림69 종명인 "내소사대범종來蘇寺大梵鐘"은 크게 예서로, 낙관인 "갑술하일중거사甲戌夏一

그림70. 김충현, 〈능가산내소사사적비〉(왼쪽), 〈해안대종사행적비〉(오른쪽) 전면, 1995, 전북 부안 내소사

中居士"는 작게 행서로 썼다. 일주문 현판의 '내소사來蘇寺'와는 달라 범종용으로 1994
년에 썼음을 알 수 있다.

경내에는 비수, 비신, 비부를 갖춘 웅장한 규모의 〈능가산내소사사적비楞伽山來蘇
寺事蹟碑〉와 〈해안대종사행적비海眼大宗師行蹟碑〉가 있는데,그림70 비신은 사면의 너비
가 거의 같은 석주형이다. 범종이 주조된 해인 1995년 3월에 두 비가 세워졌으니, 일
중이 쓴 전면 비제들도 종명을 쓴 1994년에 쓴 것으로 추정된다.

귀부 위에 서 있는 좌측 비의 "능가산내소사사적비", 여의주를 물고 있는 용의 얼
굴과 거북등으로 된 비부 위에 서 있는 우측 비의 "해안대종사행적비" 글씨에는 농익
은 일중 예서의 힘찬 아름다움이 있다. 8점의 글씨 중에서 천왕문 현판은 해서로, 범
종 명문의 낙관은 행서로 쓰고 나머지는 모두 예서로 썼다. 이처럼 내소사에는 다양
한 재질, 서체, 서풍의 일중 글씨가 있어 사찰의 가치가 더욱 크다.

양평 용문사는 649년진덕여왕 3 원효元曉가 창건한 사찰로 1907년 의병과 왜군의 전
투로 소진된 것을 재건했으나 6·25전쟁 때 다시 일부가 파괴되었다. 경내에 있는 정
지국사正智國師의 부도와 비는 1395년태조 4 입적한 그를 기념하기 위해 권근權近이 글

그림71. 김충현, 〈용문산용문사〉, 1986, 경기도 양평 용문사

그림72. 김충현, 〈범종각〉, 1987, 경기도 양평 용문사

그림73. 김충현, 〈지장전주련〉, 1993,
경기도 양평 용문사

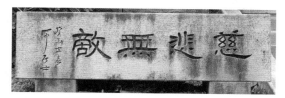

그림74. 김충현, 〈자비무적〉, 1993, 경기도 양평 용문사

을 짓고 조안祖眼 등이 건립했다.

일중은 여기에 〈용문산용문사龍門山龍門寺〉그림71, 〈범종각梵鐘閣〉그림72, 〈관음전觀音殿〉, 〈지장전地藏殿〉, 〈지장전주련地藏殿柱聯〉그림73 현판과 석각인 〈자비무적慈悲無敵〉그림74을 썼다. 그러나 2014년 8월 9일 용문사를 방문했을 때 〈범종각〉은 없었다. 이전 범종각과는 다른 장소에 큰 종루를 지어 거기에 맞는 '범종루' 현판을 달았다.

종무소의 협조로 수장고에 있는 일중의 〈범종각〉을 보았다. 용문사에서는 이제 더이상 그것을 볼 수 없으니 사진으로라도 남긴 것은 의미 있는 일이라 여겨진다.

용문사의 글씨는 옛 주지 선걸禪杰, 현 국청사 주지이 주지 시절1980~1995에 일중으로부터 직접 받았다. 2014년 8월 20일 광주 남한산성에 있는 국청사를 방문했을 때 만난 주지 선걸이 들려준 이야기이다.

1986년 일중이 일행 두 명과 같이 일주일 정도 용문사에 머물렀다. 이때 일주문 현판을 받고 이듬해 범종각 현판을 썼다. 1993년 백악미술관으로 가서 나머지 네 점을 받았다. 그중 〈자비무적〉은 일중이 스스로 잘된 글씨라고 했다. 이때 경기도 광주 국청사의 〈국청사〉, 〈삼성각〉도 같이 받았다. 내가 후에 그곳의 주지로 갈 계획이 있었기 때문이다.[31]

국청사에서 우연히 선걸을 만나 용문사와 국청사가 일중의 글씨를 얻게 된 과정을 안 것은 행운이었다. 용문사의 범종각, 관음전, 지장전 글씨는 다른 사찰에도 있는데, 선걸에 따르면 용문사 글씨가 원본인 셈이다. 이렇게 몇몇 사찰에 있는 같은 글씨의 원천을 알게 되었다.

〈지장전주련〉은 북위풍 해서의 필의가 많은 행서로 쓰여 웅강하면서 유창하다. 원필의 북위풍 해서로 쓴 홍제사 〈설법보전주련〉그림61, 동학사 〈대웅전주련〉그림62과 비교해 보면 15년 세월의 흐름을 느낄 수 있을 정도로 글씨가 노련하다.

일중 스스로도 만족했다는 〈자비무적〉은 대웅전 맞은편 계단을 내려가면 두 개의 받침돌 위에 얹힌 편방형의 돌에 새겨져 있다. 예서의 필법과 결구에는 변화가 적지만 파책을 길게 늘어뜨려 화려하면서 멋스럽다. 이것은 청도 운문사에도 있는데

31 정현숙, 『김충현 현판글씨, 서예가 건축을 만나다』, 334쪽.

그 출처는 용문사의 것이다. 정방형 예서로 쓴 일주문 현판 〈용문사용문사〉의 절제된 정적인 분위기와는 달리 자신의 흥을 맘껏 표현한 〈자비무적〉에 일중이 애정을 가졌던 것이 아닌가 생각된다. 용문사에는 1980년대와 1990년대의 일중 예서와 행서가 있어 그의 말년 서풍을 살펴볼 수 있다.

지금까지 살펴보았듯이 일중은 1970년대부터 1990년대까지 약 30년 동안 전국 유명 사찰에 많은 글씨를 남겼다. 유적지나 사적지의 글씨에 비해 비록 기간은 짧지만 양적으로나 질적으로 결코 뒤지지 않으며, 서체와 서풍의 다양성은 그것들에 비견될 정도이다. 이런 점에서 일중은 한국 불교미술사에 큰 업적을 남겼다고 할 수 있다.

3. 김충현의 문화예술적 위상

일중 김충현은 조선 후기를 풍미한 장동김문의 후예이다. 김상용·김상헌을 이은 김수증의 예술정신은 김수항의 여섯 아들, 즉 육창六昌에 의해 계승되었고 많은 문예 자료들이 일중대까지도 전해져 왔다. 일중은 가문에서 전승된 풍부한 서예 자료로 처음에는 곡운풍을 익혔으나, 이후 중국의 여러 서법을 두루 익혀 마침내 자가풍을 형성한 20세기의 걸출한 서예가이다. 일중이 금석문과 현판에 관해 스스로 남긴 일화와 지인들의 이야기를 통해서도 당시 그의 위상을 충분히 짐작할 수 있다. 고대부터 현대까지 비는 역사 기록의 장이며, 비문을 짓고 쓴 이는 대부분 당대의 명문장가 겸 명필이었다. 이런 점에서 정인보와 이은상이 주로 짓고 일중이 쓴 한국 현대 비문이 지니는 의미는 특별할 수밖에 없다.

일중은 해방 직후부터 역사 속 인물들의 유적지와 애국선열들의 사적지에 우리 문자인 한글로 비문을 써 20대 후반부터 명성을 날리기 시작했다. 1940년대 후반부터 1990년대까지 반세기 넘는 세월 동안 김유신, 황희, 송시열, 이순신, 이남규, 김복

한, 유관순, 김좌진, 윤봉길 등 한국 역사에 그 이름을 또렷이 남긴 문신, 무신, 애국지사들을 기리는 유적지에, 제주도 항파두리항몽유적지, 노량진 사육신역사공원, 장성 오산창의사, 상주 임란북천전적지, 강화 광성보, 아우내 3·1운동 독립사적지, 독립기념관 등의 사적지에, 한강대교, 서울대학교, 원효대교, 동호대교, 대법원 등의 공공 건축물에, 그리고 서울 보문사, 수원 용주사, 밀양 홍제사, 청도 운문사, 부안 내소사, 양평 용문사 등 전국 유명 사찰에 비문은 물론 현판 글씨까지 남김으로써 한국 서예사에 한 획을 그은 서예가로 남았다.

일중은 단순히 서단에만 머물지 않았다. 문화예술계의 여러 명사들과의 교유를 통해 서예를 시, 그림, 조각 등의 문학이나 예술과 동등한 반열에 올려놓았다. 서화뿐만 아니라 모든 장르의 미술이 한데 어우러질 때 일중은 항상 서예를 대표하는 작가로 지목되었다. 1985년 국립현대미술관이 예술원 회원을 초대한 '원로작가초대전'에 일중이 한국화가 장우성, 서양화가 유경채, 조각가 김경승과 함께 초대된 것이 그것을 말해준다.

일중은 가문의 서풍을 배우되 그것에 머무르지 않고 자신만의 서풍을 창출한 창의적인 서예가요, 서단을 뛰어넘어 문화예술계의 전문인들과 폭넓게 교유함으로써 서예를 미술의 장르로 끌어들여 그 위상을 한껏 높인 미술인이다. 그리고 필자가 그의 금석문과 현판을 찾아다니면서 보고 듣고 느낀 바로 보면 그는 분명 20세기 한국 문화사에 우뚝한 금자탑을 쌓은 예술인이다. 그러니 일중 탄신 100주년을 계기로 그의 예술철학과 예술세계가 더 넓고 더 깊게 조명되어야 할 것이다.

지은이(수록순)

김동년 연세대학교 공과대학 화학공학과를 졸업하고 한화종합화학(주)에서 근무했으며, 건축단 열재 전문업체인 주식회사 보은을 설립하여 경영하고 있다. 집안의 역사와 풍습을 살피고 정리하는 일에 관심을 두고 『우리집 세계(世系)』, 『나의 선친 경인 김문현 선생 이야기』, 『우리 집안의 서예술』, 『오현』, 『어느 공주님의 이야기』 등을 저술했다.

쑤다오위(蘇道玉) 1977년생이며 중국 산동에서 태어났다. 중국 서남대학과 북경사범대학에서 학습하고 「중국 현대서예창작 변천연구」로 석사학위를 받았으며, 원광대학교 서예문화예술학과에서 「김충현과 김응현 서예연구」로 박사학위를 취득했다. 현재 중국 허베이성 지질대학 중국서예연구소 소장으로 재직 중이며, 국가급 전문잡지인 CSSCI에 학술 논문을 여러 차례 발표했다. 주요 연구분야는 서예전각의 창작과 이론, 서예교육, 평론 등이다.

정복동 성균관대학교 유학과 동양미학전공과정에서 「훈민정음 구조와 한글서예미학의 심미구조에 관한 연구」로 박사학위를 취득했다. 한국학중앙연구원에서 조선시대 한글편지 2000여 건을 대상으로 『한글서체자전』을 편찬했고, 현재 한국연구재단 인문사회학술연구교수 및 한국미술협회 한글서예분야 초대작가로 활동하고 있다. 저서로는 『조선시대 한글편지 서체자전』 2권, 『15세기 한글서예사』, 『16세기 한글서예사』(공저) 등이 있으며, 「한글서예의 예술성과 활용가치 고찰」 등다수의 논문이 있다.

김수천 경희대학교 미술교육과를 졸업하고 대만 문화대학예술연구소에서 석사학위를, 대전대학교 철학과에서 박사학위를 취득했다. 월전미술관 학예연구사를 역임했으며, 원광대학교 서예문화예술학과 교수 및 동 대학교 서예문화연구소 소장으로 재직하고 있다. 주요 연구 분야는 서예사이다. 저서로는 『서예문화사』, 『월전 장우성 시서화 연구』(공저)가 있으며, 논문으로는 「상나라 명문 글씨의 창조성」, 「학습자중심 서예교육프로그램이 인성교육에 미치는 영향」 등이 있다.

문희순 충남대학교 국어국문학과를 졸업하고 동 대학원에서 「지봉 이수광의 시론연구」로 박사학위를 취득했다. 한국학중앙연구원 전임연구원을 역임했다. 현재 대전시 문화재위원을 맡고 있으며, 한남대학교에 출강하고 있다. 주요 연구 분야는 조선시대 여성문인과 지역학이다. 저서로『동춘당 송준길가의 여성문화』, 역서로『김성달가, 조선의 살아있는 가족문학사』가 있다. 논문으로는 「기호학파 여성문학의 전개와 문학사적 의의: 김성달·김창협 가문을 중심으로」 등이 있다.

이종호 성균관대학교 한문교육과를 졸업하고 동 대학원에서 한국한문학을 전공하여 석사학위 및 박사학위를 받았다. 국립안동대학교 인문대학 한문학과 교수를 정년퇴직한 후 현재는 동 대학교 명예교수로 있다. 주요 연구 분야는 한국 한문학 비평과 한국 선비문화이다. 저서로는『조선의 문인이 걸어온 길』,『온유돈후: 퇴계학 에세이』 등이 있다.

배옥영 원광대학교 서예문화예술학과를 졸업하고 대만 문화대학국학연구소에서 고문자학으로 석사학위를 받았으며, 전남대학교 철학과에서 박사학위를 취득했다. 원광대학교 서예문화예술학과와 동양학연구소에서 강사 및 초빙교수를 역임했으며, 현재 현암인문학연구소 전임연구원, 대한검정회 전임교수로 재직하고 있다. 주요 연구 분야는 철학과 동양미학과 서예이론이다. 저서로는 『주대의 상제의식과 유학사상』,『서예이론과 실기』,『문자에 실은 그림과 글』,『인간의 근본 효』가 있으며, 다수의 논문이 있다.

정현숙 이화여자대학교 문리대학을 졸업하고 원광대학교 서예문화예술학과에서 미술학 석사학위를, 미국 펜실베이니아대학교(UPenn)에서 미술사로 박사학위를 취득했다. 이천시립월전미술관 학예연구실장을 역임했으며, 현재 원광대학교 서예문화연구소 연구교수로 재직하면서 전시 기획자로도 활동하고 있다. 저서로는『서화, 그 문자향 서권기』,『삼국시대의 서예』,『신라의 서예』 등이, 역서로는『광예주쌍집』,『미불과 중국 서예의 고전』,『서예 미학과 기법』 등이 있으며, 서화 논문 50여 편이 있다. 한국서예학회·한국목간학회 부회장이며, 2020년 우현학술상을 수상했다.

일중 김충현의 삶과 서예

ⓒ 김수천 외, 2021

지은이 | 김응년·쑤다오위·정복동·김수천·문희순·이종호·배옥영·정현숙
펴낸이 | 김종수
펴낸곳 | 한울엠플러스(주)
편집 | 신순남

초판 1쇄 인쇄 | 2021년 5월 20일
초판 1쇄 발행 | 2021년 6월 4일

주소 | 10881 경기도 파주시 광인사길 153 한울시소빌딩 3층
전화 | 031-955-0655
팩스 | 031-955-0656
홈페이지 | www.hanulmplus.kr
등록번호 | 제406-2015-000143호

Printed in Korea.
ISBN 978-89-460-7306-7 93640(양장)
 978-89-460-8083-6 93640(무선)